藝術家的事業，不像將軍或政治家的事業地眩耀入目，藝術上的英雄的勳業與通俗英雄的勳業不同，正所謂「待知己於千秋之後」。

　　　　　　　　　　── 陳海鷹（1939 年）

LI Tie Fu and CHAN Hoi Ying

the Legend of Two Masters in the Art World

李鐵夫與陳海鷹

畫壇兩代宗師傳奇

畫壇兩代宗師傳奇 **李鐵夫與陳海鷹**

編　　著：鍾潔雄

審　　訂：陳海鷹藝術研究會／時代藝術研究會

封面設計：陳為民

助理編輯：羅冰英

出　　版：書作坊出版社

發　　行：利源書報社

　　　　　香港新界大埔汀麗路 33 號中華商務印刷大廈三樓

　　　　　Tel:2381 8251　Fax: 2397 1519

　　　　　E-mail:lysalted@netvigator.com

版　　次：2021 年 7 月初版

ISBN 978-988-77267-5-3

定　　價：HK$230.00

目錄

代序

活出李鐵夫的陳海鷹

危丁明

珠海學院香港歷史文化研究中心

陳海鷹出生在香港，一生的藝術軌跡，大部分都刻印在這海邊的城市裡。他最為人所熟悉的成就，當然就是島上屹立多年，作育英才無數的香港美術專科學校了。知道鍾潔雄要寫陳海鷹的傳記，我當然很有信心她能寫好，因為以前曾與她合撰過包括傳記在內的許多項目，了解她既擅長從細節入手，見微知著，又喜歡由時代出發，論世知人。不過，心裡仍不免有點擔心，一個蕞爾小島，一個歌舞昇平年代，一個生活平淡的藝術家，文章最是難做。經過發掘、翻閱和整理大量資料後，忽然聽她說道，要寫的大概不能只是陳海鷹的傳記，一定要把他的老師李鐵夫的一生也包含在內，因為陳海鷹留下來的文字資料雖然不少，但絕大部分記述的都與他老師有關，談自己反而鳳毛麟角。於是，後來就有了眼前大家見到的這部《畫壇兩代宗師傳奇》。

李鐵夫，在中國美術史上，今天已成了一個十分顯赫的名字。當他首次在港開辦畫展時，報章介紹如下：

> 查李君在美術上具有深長之歷史，為世界名畫家之一。李君留學歐美四十餘年，受過二十多個美術學府之造就，其作品

在歐美獲得第一名獎金已數次。李君為萬國畫師會會員，該會為世界美術最高之學府。東方人得為該會會員者，以李君為第一人……今出其歷年作品，公開展覽，其中曾經萬國畫師會入選之名畫有二十幅。其餘會值巨萬不下百餘幅云。

<div align="right">（見 1935 年 1 月 18 日《香港工商日報》）</div>

當時，李鐵夫在港居住經已兩、三年，報導以其留洋背景，國際成就為重點作介紹，一方面說明他在本地並沒有值得記錄的開展，另方面也可以說，李鐵夫從來就不重視在本地的開展，比如為那位名流、富商繪像，又或擠身什麼大學、學院的教席等等。陳海鷹正是在這次畫展後拜入李鐵夫門下。據說，在收他為徒前，老畫家先與他約法三章：做好人，不自私自利，不做多餘的人，要對社會國家有貢獻……不要只求在香港成名，更要在國際上爭地位。由此可見，老畫家對於藝術，所堅持的一向是國際標準和對國家、社會的貢獻，本地認同，所謂成就，他是不以為意的。

這樣一位具國際地位的旅美畫家回國，雖說或許與席捲西方世界的經濟大蕭條有關，但若以中國為本位作考慮，當時正值北伐成功，中國名義上統一，經濟發展進入黃金十年，不也正是他以自己所學報國的絕佳時機嗎？李鐵夫抱有濃烈的家國情懷，加上藝術家特有的一往無前精神，他於此時把所有獲獎畫作全部收拾回國，完全不為自己留後路，從這個角度理解，當然更順理成章。李鐵夫回國首要目的、也許是唯一目的，就是投身美術教育，打造時代新人，躊躇滿志的他卻遭遇到因政權內部派系鬥爭而導致的改變，一切都落空了。

美術教育，簡稱美育。今天多從狹義理解，就是美術或藝術的技能教育。然而，在中國走向現代化的過程中，有很長的一段時間，卻是從泛義理解為多。泛義上說，美術教育，涵蓋了今天所說的美感教育和美術教育兩大部分，前者強調識見，後者強調技能，使受教育者在建立欣賞能力的基礎上，判斷審美，懂得用不同手段表達自我和創新。

美術，源自日本人對 Art 一詞的翻譯，泛指包括繪畫、雕塑、建築、各式手工藝等等藝術門類。當進入中文語境後，此詞就帶有了美的技術的意思。對應近代中國的洋務思維，當然屬於可以引進之列。康有為是中國最早談到美術教育的人之一。他把繪圖作為新一代士人的基本技能，與傳統的六藝並列。指出掌握繪圖後，自己的手會更靈活，眼的觀察亦更細緻，若能繪出地圖、機器圖，更可推進中國實業發展。辛亥革命元老、嶺南畫派創派大師的陳樹人，他在《美術概論》一文中也曾說過：「商業之發達，非間接於工藝不能；工藝之發達，非間接於美術不可。」從這些大師對美術的推介文字看，他們是早把美術教育視為重要的救國手段了。

入民國後，首任教育總長蔡元培則視美感教育為重鑄國魂，培訓新國民的重心。他在 1912 年 2 月發表的《對於新教育之意見》一文中，指出美感教育的目的是重建人與現象世界的關係，完善國民之道德。因為國民若只知忠君尊孔，會淪為封建之奴隸，只知追功逐利，就是金錢的奴隸。他說：

> 美感者，合美麗與尊嚴而言之，介乎現象世界與實體世界之間，而為津梁……在現象世界，凡人皆有愛惡驚懼喜怒悲樂之情，隨離合生死禍福利害之現象而流轉。至美術則即以此等現象為資料，而能使對之者，自美感之外，一無雜念。例如採蓮煮豆，飲食之事也，而一入詩歌，則別成興趣。火山赤舌，大風破舟，可駭可怖之景也，而一入圖畫，則轉堪展玩。是對於現象世界，無厭棄而亦無執着也。人既脫離一切現象世界相對之感情，而為渾然之美感，則即所謂與造物為友，而已接觸實體世界之觀念矣。故教育家欲由現象世界而引以到達實體世界之觀念，不可不用美感之教育。

當時任職教育部的周樹人，即後來著名文學家魯迅，則在一年之後發表《擬播佈美術意見書》，完整地介紹了「美術」與藝術兩概念的

對應，指出美術的範圍包括形、聲、摹擬、創造、致用、非致用等諸方面，所以如雕塑、繪畫、文章、建築、音樂等均歸屬美術。雖然美術的目的就是美術，但美術亦可見利致用。他說：

　　一　美術可以表見文化　凡有美術，皆足徵表一時及一族之思維，故亦即國魂之現象；若精神遞變，美術輒從之以轉移……
　　一　美術可以輔翼道德　美術之目的，雖與道德不盡符，然其力足以淵邃人之性情，崇高人之好尚，亦可輔道德以為治……
　　一　美術可以救援經濟　方物見斥，外品流行，中國經濟，遂以困匱。然品物材質，諸國所同，其差異者，獨在造作。美術弘布，作品自勝，陳諸市肆，足越殊方……

　　從時人對美術概念的理解中，可以很清楚看到，提倡或實踐美術教育的人，其著眼點絕不只是局限在技能方面的提昇，而是希望通過美術教育，打造出屬於民國時代的新國民——他們不會只知忠君尊孔，拜神念佛，而是有着充足自信，熱愛生活，對自然規律和社會發展又有着一定的認識，而且具有相當的抽象能力和創作才能，可作多方面發展的自由人。

　　李鐵夫長期接受西方美術教育，甚至曾任教於西方美術學院，對於美術教育的重大意義和作用，當然十分了解。而且，李鐵夫除了是著名畫人，也是一位元老級的革命家。他與維新派領袖康有為早年有過接觸，38歲認識孫中山，從此以後，就一直積極追隨，協助革命黨人贏得美洲華人的廣泛支持，促進中國革命的發展。因此，所謂以美術教育鍛造新時代中國人，對他來說，在認識上，相信會比一般的美育工作者更加深入，在感情上，所投放的熱誠亦會更加熾盛。當然，他的浪漫想象碰到嚴酷的現實，所帶來的失落也只會更加徹底。雖然如此，李鐵夫對美育的堅持沒有改變，他依然首先要教弟子學做好人。這句學做好人當初雖然說得簡單，含義其實非常豐富，充滿了修齊治平的哲理。1945年9月6日，李鐵夫在他寫給陳海鷹的一封信中，清楚談到：

至於美術學之哲學，久已在世界稱為能取宗教而替代之，此歐美之格言也，亦蔡元培之主義也。凡人能知美之為美，必能不近於惡。惡與美，適為仇敵也。有惡無美，有美無惡，必定之理也。

美術教育之所以重要，是因為它使人們懂得什麼是美。宗教以神靈為道德標準，美育則以美為道德標準。認為人當懂得美所以為美，就不會對惡有任何遷就，因美與惡是天然對立的。從美術教育看來，學做好人，不是對所謂道德信條、清規戒律的死記硬背，而是美術欣賞水平的增進，藝術創作能力的提高。

他進而認為，人經美術教育培養，學做好人後，就可建立美術政體，快速推動國家的發展，達到憧憬的理想國度：

治國倘用美術政體，必極易達到大同世界無疑。不患寡而患不均，不患貧而患不安。蓋均無貧，和無寡，安無傾，夫如是，則遠人則伏。懷遠人，則四方為之矣。人平不語，水平不流，皆是安之也。安即美也，潔則安樂，穢則痛苦，不外美與惡之分也。機器與科學，即美也，苦力與不學，不美也。聰明即美也，蠢材不美也。仁義，即美也，不道義，不美也。多盜賊，不美也，路不拾遺，即美也。人人笑口淫淫，即美也，人人苦慘其面，不美也。總而言之，即是美術法，大可平治天下也。人人能了然美術學，即能天下太平耳。

李鐵夫甚至深信美術教育就是世界安定和發展的前題：

世界事，無論何事，不離美惡。美者，樂天之樂也；惡者，慘天之悲也。凡事必要美，凡人必要美，天下太平矣。

對於自己的美術教育信念，李鐵夫是以生命來實踐的。在美惡二分的前題下，他一生疾惡如仇。無論是權傾天下的國家領袖，還是已經飛黃騰達的舊日同袍，凡是認為有違美的原則者，他批判毫不留情；就

算是一個屢戰屢敗，被迫流亡外國的革命者，甚或只是在生活上曾給過他一些小幫忙的農人，只要他認為符合美的原則，他支持毫不吝惜。這與他常提起的孫中山對革命者的要求完全一致：「一個革命工作者，必須明辨是非，堅持真理，萬不能是非不分，模稜兩可，更要做到富貴不能淫，貧賤不能移，威武不能屈。」他的愛憎分明，雖然為他帶來的只是後半生的顛沛和貧困，以及時人「畫怪」的譏稱，卻絲毫無損其作品藝術魅力的永恆和他作為藝術家的人格光輝。更重要的，是他收穫了一位深受其人格感召，熱衷傳播其美術教育信念，而且具有充足才能，將他所開創的、兼具東西方美學情思的藝術風格傳承下去的得意弟子：陳海鷹。

陳海鷹說，李鐵夫最樂於談的是孫中山的事，而每談及自己就顧左右而言他。其實，陳海鷹又何嘗不是，只不過他愛談的人換了是自己的老師李鐵夫而已。陳海鷹追隨李鐵夫18年，經歷包括抗日戰爭、國共內戰和共和國成立等重大歷史事件。無論是顛沛流離，還是出生入死，李鐵夫總是為陳海鷹樹立起一個高大的藝術家人格典範。它彷如一座燈塔，不但照亮了陳海鷹的藝海航向，也成為陳海鷹取之不盡的精神寶庫。在陳海鷹的遺稿中，有草擬於不同時期的多份李鐵夫傳記提綱，說明陳海鷹一直有為自己老師撰寫傳記的打算。雖然最終沒有成事，然而從其回憶的筆墨裡，不難看到通過對老師行止的追述，陳海鷹都似乎能得到一些新的啟示。他在人前愛談自己的老師，也絕非要借老師聲名拉抬自己，而是希望與人分享這偉大靈魂為世間帶來的種種財富，更重要的是藉此督促自己，繼續砥礪前行，成為當初老師要求的那一個不是多餘的好人。與他的老師一樣，他為此而付出了一生。

陳海鷹是李鐵夫美術教育信念的忠實實踐者，也是出色的傳承者。早在1948年創辦海鷹畫苑時，他就想到按李鐵夫的教學方式，引導學生從生活出發，大量的街頭寫生、實物寫生，從實際經驗體會繪畫方法和技巧。在此同時，通過彼此的朝夕相處，身教言教，使學生領會美育真諦。不過，他十分清楚，由於客觀環境的限制，當時的香港畫家也只有

辦個畫室，招一兩名學生自娛的可能，要養家糊口是談不上的。然而，當李鐵夫從上海為他分別寫來「海鷹畫苑」和「香港美術院」兩題字時，他馬上就明白恩師的心意，是要把自己念茲在茲，為之奮鬥半生的美術教育信念，托付在他身上了。於是海鷹畫苑搬到了與青春攝影院同址，改稱香港美術院，到 1952 年正式向教署立案，擴為「香港美術專科夜校」。陳海鷹在《香港美術教育五十年》一文回憶，「當時，香港復員不久，工商業極端凋零，美術活動冷落，美術教育園地荒蕪，而香港美術專科學校就是建立在經濟不健全、師資貧乏、設備久缺、校舍破爛、授課時間短促（每週只六小時）等不可想象的惡劣環境裡，開始我們的美術教學。」其實，在陳海鷹而言，建校幾乎是明知不可為而為之的不可能任務。他之所以義無反顧負重前行，是因為他最敬愛的鐵師在同年 6 月離開人世，而這所凝結着老人家關懷，要傳承其美術教育理想的學校，是陳海鷹對老師最真誠的誌念。

明辨是非，堅持真理，淡泊名利，創作嚴肅——這是陳海鷹總結的「鐵夫精神」，也是他一生踐行的重要價值。他將美術教育和人生教育融為一體，指出學習美術的最終目的，就是陶冶性情，提高審美，美化人生。《香港美術教育五十年》載，美專「非常重視學生的品德教育，培養他們作為一個有藝術家的良心，明辨是非，淡泊名利，以極大的愛心，為社會人群做出有益的貢獻。」除強調學生的技術訓練，美專還十分注意欣賞教學，提高學生對美的認識。美專校內設有專門畫廊，陳列世界名畫原作或複製品，供學生欣賞。又不時舉辦藝術作品欣賞活動，把世界各國博物館藏畫幻燈，為學生選映，並通過對作品賞析的引導，要學生知其然更要知其所以然，從而善於分析、吸收。這其實就是李鐵夫所說：「凡人能知美之為美，必能不近於惡」，更為具體的演繹。美專又是美術生活化的一支先行軍，很早就開辦了工商美術課程，教授諸如室內設計、門面裝修、商標設計、櫥窗陳列、包裝設計、電影廣告、路牌招貼、美術字、幻燈片、傢俬、大廈設計等等。雖然這些課程主要是為滿足學生將來就業需要，卻成功地加強了美術與生活的結合，通過

對日常生活內容的不斷豐富，推動大眾對美術的理解。陳海鷹把自己從事美術教育累積的經驗總結為四美：「美育要美化人生，美化環境，美化生活，還要美化人的品德。」這與李鐵夫的美術教育理想異曲同工，不同者，李鐵夫是由原則的演繹，而陳海鷹則是從實際的歸納。

許多人都說，陳海鷹是被美術教育耽誤了的藝術大師，誠哉斯言！然而，陳海鷹在日就已經說過；

> 能夠在藝術界有個人成就固然是好，但不及能令更多人有成就般好。正如作家魯迅說：一個人倒下去，千萬人站起來。現在有那麼多出自該校的學生對社會有貢獻，豈不是很好？

從踏入師門，領受李鐵夫所說做一個好人，陳海鷹就應該知道自己將要走的並不是一條平順的青雲路。眼前的這位出身西方名牌美術學院，作品屢獲獎項，又被孫中山譽為東亞畫壇巨擘的老師，穿的不過爾爾，住的更是極為簡陋。那是因為李鐵夫美術教育理想幻滅，又目睹國民政府各派系爭權奪利，貪污腐化，以美惡不兩立，寧身陷貧困，遠走而避趨之。當是時，李鐵夫已完整地向他展示了一個真正畫人，為自己的理想所作出的犧牲，可以到達何等程度。李鐵夫在陳海鷹拜入師門時，手書「貴以尊」三字以贈，就是告訴陳海鷹，他的教學之道無它，就是幫助受教者建立真正的自我，判斷出自己的應為不應為。陳海鷹自願追隨李鐵夫，不但18年朝夕相處，受耳提面命，而且傳承老師衣鉢，終生不渝，放棄名利，作育英材，硬是在李鐵夫去後的六十年，活出一個實現自己美術教育信念的李鐵夫，為兩代宗師的百年畫壇傳奇，畫下一個完美的句號。的確，豈不是更好。

寫在前面

跨越時空的兩代宗師

　　這裡我要記述的是兩代畫壇宗師——李鐵夫和陳海鷹師徒的傳奇往事。這兩位宗師，在中國近現代美術史上各自有其對畫壇的不同貢獻，在他們各自的領域中，都是無可替代的。李鐵夫（1869-1952），近年經美術界及有關學者考據，公認是中國最早到西方美術學院深造，並以卓越藝術成就蜚聲海內外的中國油畫家，享有「中國油畫第一人」的美譽。在美、加習畫期間，他曾追隨孫中山先生參加中國民主主義革命，是辛亥革命的功臣，被孫中山譽之為「東亞畫壇第一巨擘」，並讚歎是「足以與歐美大畫家並駕齊驅，誠我國美術界之巨子也。」李鐵夫不但畫藝超著，在回國後長期的困頓生活中，不屑為官，始終安貧自處，盡顯其高潔的人格與情操。陳海鷹（1918 - 2010），李鐵夫的入室弟子，少年以畫藝成名，21歲投身抗日運動，戰後承恩師遺志，放下了個人的藝術發展，在極困難的條件下，於香港設立美術專科學校，以務實和系統的教學方式進行美育傳授，幾十年來丹青育美，深耕厚植，傳道授業，桃李滿門，為社會培養了數以萬計的美術工作者和著名的畫家、設計師，被譽為「香港畫壇教父」、「香港美育墾荒者」。在上世紀三四十年代，師徒二人患難相扶甚至可說是生死與共十八年，他在藝術技法與美育理念上的堅守和傳承，令人敬重。他們的

近年出版研究李鐵夫的部分著作。

五十年代初離世的李鐵夫，直至九十年代才開始有人陸續進行研究。

事蹟當然都有值得紀錄下來以昭後世的價值。但我必須説，兩人的奇逸人生，行跡跨越東西方以及不同時空，其間又經歷過戰亂的動盪，逝者已矣，歲月磨洗，資料難尋！但是為了「不容青史盡成灰」，這裡根據陳海鷹先生生前遺留下來對親屬、學生的口述，隨手記錄下來零星的筆記，日記、書信等等資料作編寫的基礎。這些都為我們重估師徒二人的種種經歷提供了線索。在此基礎上再參照和對比各有關研究資料和史料，希望能盡最大程度還原歷史的真實。這些記述不獨是畫壇往事，也是中國近現代美術史的重要一環。

編寫出版本書還有另外一個目的，就是希望能為鐵夫先生研究出現的一些謬誤提供參證。有關鐵夫先生的研究也是最近二十年的事，一直以來，我們對於鐵夫先生的認識流於表面化、碎片化。中國畫壇不少畫人和學者先後寫下各式各樣的文章，在這些文章中，若是對鐵夫先生在藝術技法上的研究方面，當然可以有各自的分析和評議，但對鐵夫先生的經歷和往事，很多內容卻都是杜撰和重復抄襲，以訛傳訛、道聽途說……海鷹先生生前給紐約一位

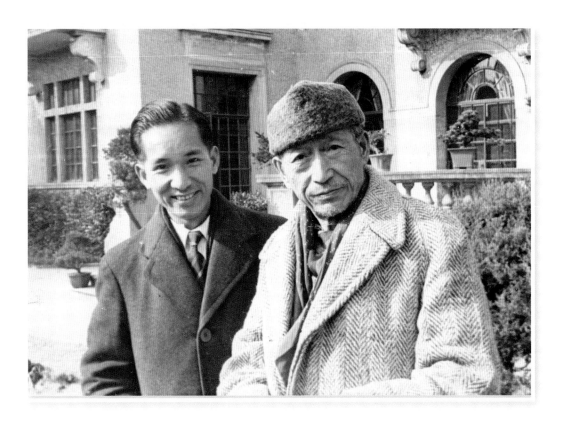

師徒二人在上海的合照，攝於 1947 年 1 月。

李鐵夫（1869-1952），中國最早
到西方學習美術並取得大成就的畫
家，在美國時曾追隨孫中山參與革
命，辛亥革命以後，功成身退，重
回藝壇，積極創作，安貧自處。其
弟子陳海鷹（1918- 2010）早歲成
名，師徒二人在戰亂的歲月裡共同
生活了十七載，患難相扶，情同父
子。1952 年，李鐵夫離世，陳海鷹
為繼承恩師「美育救國」、「美育
育人」的遺志，放棄個人的藝術發
展，創立香港美術專科學校，數十
年來以務實和系統的教學方式作美
育傳承，春風化雨，桃李滿門。

友人的信中稱：「鐵師生平軼事，傳聞甚多，有真的、也有偽的，更有些是歪曲事實、嘩眾取寵、危言聳聽的。我不是說對鐵師的一生全部都清晰，至少我對他和孫中山先生奔走革命的具體情況就不知道了。不過，當他回國後不久即來港居住，他的生活情況，我是比較清楚的。1941年（應是1943年），我從台山接他到桂林，更開始和他生活在一起，直至1950年從香港送他回到廣州為止，因此，有不少人都認為，看到鐵夫必看到陳海鷹。真的，可以這樣說，我了解鐵師的確比任何人都多……」這難怪乎著名版畫家黃新波先生生前曾說：「若要知李鐵夫的住事，陳海鷹當最清楚。」所以，本書有關師徒的住事，重點還是他們在歷史時空中交匯的十八年。

鐵夫先生離世快七十年了，海鷹先生也安息了十年，然而這兩顆交相輝映的絢爛巨星還是如此的閃爍！藝海無言，逝者如生，後來者當自勉。

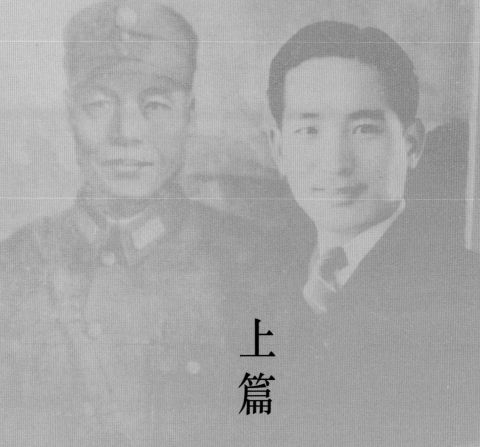

上篇

挺身抗日

師徒相遇

1935 年 1 月 18 日，香港一個由華人自發組織的慈善團體——鐘聲慈善社，突破性地為從美國回來的一位老畫家李鐵夫舉辦了一次畫展。說是突破是因為這所慈善社自成立十多年以來，一直以推廣音樂、體育和劇藝為宗旨，辦畫展實屬首次。慈善社特別為這次畫展編印了小冊子，並隆重地發表「宣言」，曰：

敝　社現在所開的畫展會，負有兩個史命：第一個是見得美術和人生是不能離開的，牠能夠使社會繁榮；使人們進步。同人們本着為社會服務的精神，作提倡美育的運動。第二個是介紹那位在美術上立了不少勛勞，為我們民族增了不少光榮的

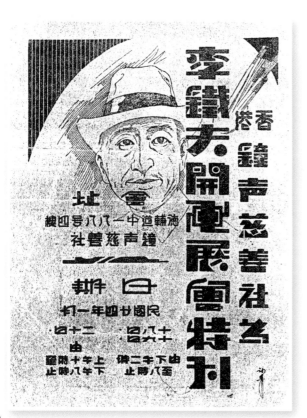

《李鐵夫開畫展會特刊》封面

1935 年 1 月 18 日，香港鐘聲慈善社在德輔道中的會所舉行「李鐵夫畫展」。此為李鐵夫在香港畫壇的首度亮相。主辦機構對畫展極為重視，出版特刊作介紹。

此為李君留美時作

曾獲得第一名獎金

宣言

歐社現在所開的畫展會，負有兩個使命：第一個是見得美術和人生是不能離開的，牠能夠使社會繁榮；使人們進步。同人們本著為社會服務的精神，作提倡美育的運動。第二個是介紹那位在美術上立了不少勳勞；為我們民族增了不少光榮的畫家李鉄夫君的作品，和社會人士相見。這是我們的責任。

《李鐵夫畫展會特刊‧宣言》首頁

〈李鐵夫畫展會特刊‧宣言〉稱，畫展的目的，是「……本著為社會服務的精神，作提倡美育的運動。」開宗明義突顯了畫家李鐵夫「美育救國」的理念。

> 畫家李鐵夫君的作品和社會人士相見，這是我們的責任……

這個「宣言」的主要精神是：美育能使社會進步，所以應予提倡。這理念在當時香港的社會環境中，特別是愛國的文化人當中，是一種社會責任的自覺。因為自九‧一八事變以後，日軍侵佔了東北三省，逐步展開對中國的侵略戰爭，不少知識分子、藝術家、文學家、商人……南下香江，逃避戰火。這些遠離故土的人們，尤其是知識分子，大多心懷推動中國振興、不再被列強欺凌的祈願。他們都對自梁啟超到康有為，以及蔡元培到徐悲鴻等人提倡的「美育救國」理論極為推崇。這種理論認為，民族的復興不只是開礦、築路、辦廠……在物質層面開拓強國之路，又或在科學上有所突破、提升，更應在精神層面上培育符合時代精神的價值觀念。而這次畫展的主角人物李鐵夫，正是「美育救國」理論的堅定奉行者。

為什麼這樣說？這在鐵夫先生

上篇：挺身抗日

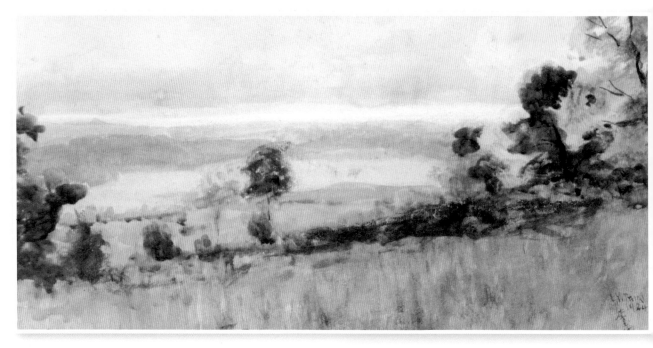

李鐵夫 · 《紐約郊外》(30X56cm，紙本水彩，1924 年。現藏廣州美術學院美術館)

李鐵夫 · 《音樂家像》(67.5X56cm，布面油彩，1918 年。現藏廣州美術學院美術館)

二十世紀一二十年代，李鐵夫在美國已是多次獲獎的成名畫家。他的肖像油畫毋須借助木炭條預先打稿，而是直接以畫筆用最簡約的筆法勾畫出人物的輪廓；水彩畫則水份充盈，用色豐富，自然和諧。

畫展最後一天的講座題目《美術與人生》就可以明顯見到。老先生一改平日敏於畫而納於言的作風，在當日講座中侃侃而談，大講如何借助藝術美、自然美和社會美以培養正確、進步、高尚的審美觀，提高感受美、鑒賞美和創造美的能力，從而達到淨化心靈、提高道德品質、增進知識技能、開發智力和增強體質的目的……然而，他並不知道，台下一位慕名來看畫展、還未滿十七歲的小青年，此刻被他的演說感動得緊握雙拳，正暗下決心，無論如何也要追隨自己學藝。這位小青年就是後來成了他入室弟子的陳海鷹。

陳海鷹，當時的一個正渴望接受系統美術訓練的青年人。他十四五歲當過報社的抄報員，在港島南北行抄寫米糧雜貨價格。因從小愛好繪畫，閒時常臨摹，後經別人的介紹，到威靈頓街一家專畫廣告畫的畫室學繪畫。主持畫室的畫師叫麥少石，他與他的兄弟麥玄石，在當時算是香港著名的廣告畫師了。兩人經常合作為商鋪畫大幅的

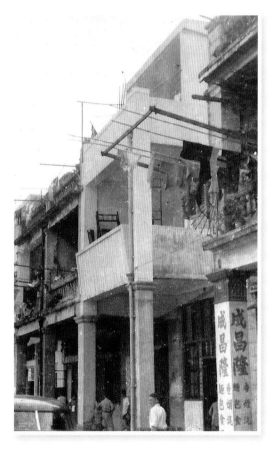

1930 年代李鐵夫在香港的居所

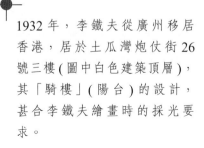

1932 年，李鐵夫從廣州移居香港，居於土瓜灣炮仗街 26 號三樓 (圖中白色建築頂層)，其「騎樓」(陽台) 的設計，甚合李鐵夫繪畫時的採光要求。

廣告畫。可是陳海鷹志不在此，學了不久覺得不合自己的心意。他見畫師們總是拿着照片和草稿在一大幅帆布上塗塗改改，他知道那不是在寫畫，更談不上創作。於是他趕快離開，寧願到一家美術社當小工。雖然如此，尊師重道的陳海鷹，在他的備忘筆記上，仍清楚記下：「啟蒙老師麥少石」。十五歲時在大同中學認識美術教師周公理，受鼓舞決心學畫。十六歲那年任實用中學的美術老師，但總覺得自己在繪畫表達上無法得心應手，一直想師從自己心儀的畫家正正式式學藝。為尋名師，他極關注畫壇動態，逢畫展都抽空前往。在李鐵夫的畫展之前，他剛欣賞過香港本土畫家陳福善的水彩畫展，並深受啟發，決心在西洋畫方面下功夫。

就在李鐵夫畫展開展前的一兩天，陳海鷹在香港的《大眾報》上，讀到記者張任濤有關李鐵夫畫展的全版報導。這在當時來說是極為罕見的，可見畫展的確轟動一時。報導中詳細介紹了這位在一二十年代已譽滿美加畫壇並多次獲獎的畫家，並介紹說是次畫展除展出畫家近年在香港所繪的新作以外，更有十一幅曾在美加得第一名和獲獎金

的作品。這篇報導中的畫展，對陳海鷹來說極有吸引力。雖然畫展前所未有地要收兩角入場費，陳海鷹還是選在有講座舉行的第三天到場觀賞。在講座之前，他見到一位清瘦但精神矍鑠的長者，正為在場來賓對畫作逐一導賞。長者神情自若，語調和藹，陳海鷹心知這一定是畫家李鐵夫了。機不可失，陳海鷹隨着賞畫觀眾認真地聽着畫家的講述。畫家介紹自己的畫作是如何借助外光在幽暗的畫面中突出主體；他是如何不打稿直接將油畫寫在畫布上；如何以最簡約的筆法寫出人物深邃的輪廓……只見畫家不慍不火，娓娓道出的同時，對在場的提問人又一一作答，陳海鷹聽來既新鮮又深受啟發。心想，這一定是個好老師。

看過在場展品，陳海鷹對李鐵夫的畫作已相當拜倒，聽到李鐵夫關於美術與人生的論述後，更可以說是開了竅。他覺得自己不但應該習畫學藝，更應該以成為一個有理想、有抱負的畫家自勉。此刻的李鐵夫可以說是成了他的偶像，他下了鐵心，非此師不拜。這個講座相信也是後來他繼承老師遺願，數十年如一日，清貧自守地堅持美術教

育的最先啟蒙。有了這樣的決心，陳海鷹接下來上演了一齣「三顧草廬」拜師學藝的劇目。

講座之後，一大群記者和仰慕者圍着李鐵夫發問。清澀害羞的陳海鷹緊隨着人群之後，想找個機會問問畫家是否會收徒，但念及自己十二三歲失學，讀書不多，如何可以跟一位海外歸來的大畫家習藝？一想到此不禁自漸形穢，不好意思開聲發問了！正好此時一位記者追問畫家的住址，說是或會再作訪問云云。李鐵夫隨手拿起自己口袋中作素描用的鉛筆，信手在記者遞過來的小本子上寫地址，機靈的陳海鷹立即擠向人群前，看着畫家在本子上寫下：九龍土瓜灣炮仗街二十六號三樓。陳海鷹默默記在心上。

畫展後來因「參觀人擠」，延期一週。畫展結束後，陳海鷹鼓起勇氣，費了幾個小時的舟車行程，從跑馬地的奕蔭街住所直闖老畫家的家門。可惜他撲了個空，只能望着門外寫着「鐵夫畫室」的紙貼輕嘆。不過，這個一心求賢學藝的小青年並沒有放棄，心想老畫家行蹤難料，再次登門也未必能見到，於是第二天預先寫好一封情辭懇切的求學信再次登門，果然又一次吃了

閉門羹。當他將帶來的信塞進門縫正要離去時，遇上正從外面歸來的一位中年男士，他是李鐵夫的鄰居。陳海鷹後來才知道，此人就是黃潮寬，也是從國外回來香港定居的畫家。

第三次到訪鐵夫先生的家時，見門上有字條寫着：「海鷹君，我在九龍城統一茶樓飲茶，請來座談可也。鐵夫」。老畫家的回應令陳海鷹喜出望外，他拔腳就向九龍城方向跑去，怎知剛到北帝街就見鐵夫先生滿心歡喜地拎着一包東西走來。陳海鷹趕忙上前作自我介紹，表達了拜師的誠意。豈料老先生提起他手上拿着的紙袋連說：「好！好！再說再說，我剛買到竿仔炆牛腩，太好了！太好了！」原來這是李鐵夫的家鄉——廣東鶴山——的名菜。這位去國四十多年的藝術家，在一包充滿「鄉情」的竿仔炆牛腩前，竟像小孩子得到波板糖一樣的現出純真的興奮，這神情讓陳海鷹歷久不忘。回到鐵師的所謂畫室，一看內裡的陳設，陳海鷹有點愕然。他在後來的筆記中記述：「鐵師的住所，更不成為畫室……，大堆大堆的舊書報，一張薄薄的床板，兩三張左歪右曲的籐椅，那成為畫室

初拜師的陳海鷹，與老師李鐵夫在「鐵夫畫室」的陽台上合照。（1935 年）

1935 年，17 歲的陳海鷹獲李鐵夫收入門下學藝，從此師徒兩人開展了一段長達十八年相依相伴，相互扶持的人生旅情！

的設備。」可幸陳海鷹本來就不是個追求外在華美的人，他從李鐵夫即使過得如此清貧，但畫展中仍堅持只展不售的原則看到，眼前這位外表點寒磣的長者，是一位真真正正的藝術家。

李鐵夫是一位有信念、有理想、有堅持的藝術家，但也是出名性格高傲孤僻，難與人相處，脾氣古怪的人！行事往往不依常理、出人意表。在答應收徒之前，他首先要看的竟然是陳海鷹的面相，相信是由此判斷來者是否心術端正；又

讓陳海鷹伸出舌頭，看看是否薄舌，可能是怕他會多言長舌；再而是摸摸背骨……，幸好陳相貌堂堂，極討人歡喜，體格也不錯，總算過了第一關。接下來是約法三章：做好人，不自私自利，不做多餘的人，要對社會國家有貢獻；學藝不能三心兩意，一定要堅持，要專一，對老師要絕對服從；不要只求在香港成名，更要在國際上爭地位。此外還有一項附加的叮嚀——為求專心，最好別談戀愛。末了，李鐵夫拿起毛筆，信手寫下「貴以尊」三

李鐵夫 · 《獅子山》
(38.4X58.7cm，紙本水
彩，1933 年。現藏廣州
美術學院美術館）

李鐵夫 · 《石橋》
(38X58cm，紙本水彩，
年份不詳，約寫於三十
年代。現藏廣東美術
館）

1935 至 1940 年間，李鐵夫在
陳海鷹的陪同下，經常到郊外
寫生，足跡遍及獅子山、大埔、
青山等地。其時由於油畫物料
貴重難求，廉宜方便的水彩畫
就成了當年創作的首選形式。

個字贈陳海鷹，這可以說成了日後陳海鷹堅持追隨師尊，專心致志學藝的信條。陳海鷹是新會外海（舊屬新會，今屬江門）人，李鐵夫是鶴山雅瑤（今屬江門）人，地緣上同屬五邑（台山、開平、恩平、新會、鶴山）的同鄉，這也是兩師徒投緣的原因之一吧！陳海鷹是個積極進取的青年，老畫家的這些要求，除了最後附加的一項以外，他都自覺是成為畫家的理所當然，所以一口就答應下來。從此就展開了師徒兩人十七八年患難與共、生死相隨的交往。

數天後，陳海鷹按老師的要求，如期帶了一幅初試啼聲的肖像畫來見。陳海鷹從未畫過油畫，連該用什麼顏料也不知道，他想當然地買來幾罐油漆，為求醒目，他用奪目的色彩的在布上繪了幅人像，自以為可以了，興致勃勃地拿到老師面前。老畫家一看，連連搖頭說：「這人是喝酒了嗎？」批評他用色太熱，紅色、橙色過多了⋯⋯聽取了老師的教訓，幾天以後，陳海鷹又拿來一幅風景畫。這回李鐵夫卻認為用色太冷，用青、綠太多，整張畫唯山腳一處是較好的，因有air（空氣）⋯⋯末了，老畫家還在

嘀咕說，「你的腦袋就只裝得下這些嗎！」顯然，他對當時陳海鷹的畫藝不甚滿意，甚或認為並非可造之材。但是專心一意要學習畫藝的陳海鷹沒有氣餒。心想：以前人人都誇他畫畫好，而眼前的老畫家卻覺得不怎樣，眼高手也高，他就知道可以從老畫家身上學到真正的藝術了。在經過幾次接觸後，陳海鷹知道老師對自己的教學方式只有一種，就是必須多畫，老師會在你的畫作中逐一指點優劣，從中讓你有所啟發，慢慢掌握技法，逐步成材。

自此，陳海鷹在課餘假日，總是伴隨着老師，幫他挽着畫箱在郊外寫生。由於生活困難，他們已經買不起畫布和油彩——據當年李鐵夫在香港的畫友余本後來憶述，他在九龍城的畫室當時的租金是八元，而一管油彩就要兩元——所以這期間的師徒兩人的畫作多以水彩為主。有了小徒相伴，李鐵夫的繪畫行腳逐步走出九龍城、獅子山下一帶而遠至大埔、三門仔、青山⋯⋯陳海鷹日記載，師徒每每傍晚始盡興而回，同食於經常去的小茶樓不是油麻地新金山，就是旺角大金山，又或是佐敦的大觀、土瓜灣的龍珠、九龍城的統一⋯⋯都是些平民化的

經濟食肆。師徒坐下，點過簡單飯菜，陳海鷹慣性地拿出當日的畫作，李鐵夫就會像上美術課一樣的指點一番。由於他們是常客，這樣的場面於周圍的食客、伙記，已是司空見慣。經常有好事者圍觀過來，有說三道四的，也有加入評議的，場面很是熱鬧。待到廚房弄的「乾炒牛河」、又或是「魚鬆炒蘿蔔」放到桌上來，師徒兩人才收起畫作，開始晚膳。

這時候的陳海鷹才剛滿十七歲，而李鐵夫已年逾花甲。陳海鷹香港出生，是家中的小兒子。父原在香港營商，後因病與妻攜幼年的海鷹回家鄉外海養病。不久父喪，家道中落。他在鄉間讀過七八年私塾和新式學堂，十三歲回到香港謀生。母子在家鄉相依為命的十年間，海鷹深受母親的影響。這位原先目不識丁的農村婦女，竟能以超強的記憶，背誦多部足本木魚書，並經常為鄉人唱誦。這種口授心傳的教化，讓不少中國優秀的傳統文化植根民眾。陳海鷹所以學懂對長者的尊重和以忍忍的態度尋求相處，相信正是從古曲本《張良進履》中得到啟發。故事寫張良三次為老人到橋下拾鞋並助他穿上，最後得到老人傳授兵法而成將才。海鷹由此領略到年輕人要心懷善良，尊師重道，不怕磨難，積極進取，始成大器的道理。雖然陳海鷹後來常常對他的學生講自己的拜師學藝的經過時，都是以「三顧草廬」來形容，但是在日記中，他卻是以「張良進履」自況的。海鷹的老母親也一直叮囑這個小兒子要事師如父，自己身體力行，經常從鄉間寄來土特產小吃，有時甚至會讓「巡城馬」（即帶貨的水客）捎來自己製作的廣式臘腸，讓海鷹送去給老師，相信這就是老太太對鐵夫先生的「束脩之禮」吧！

戰前境遇

左為留美美術家李鐵夫。李君研究美術廿九年，曾於一九二九年在美術學校算容比賽得第一名。現為紐約華僑所組織之華星影片公司為美術主任。

1929 年 10 月 15 日，上海《新銀星》有關李鐵夫任紐約華星影片公司美術主任的圖文報導。

李鐵夫在美國時期，不僅是著名畫家，也是電影及舞台的美術指導和導演。

上世紀三十年代初，美國的大蕭條直接影響世界各國經濟，日本發動侵華戰爭以擺脫其國內的經濟困境。1931 年 9 月 18 日開始對中國實行侵略，由東北的九‧一八事變算起，至 1945 年 8 月 15 日日本投降，

這場災難歷時十四年，期間大大小小的戰事不斷。日本的侵華戰爭爆發後，中國內地人心惶惶，時香港處於英國的殖民管治，相對平靜，所以內地不少文化人、藝術家、軍政要員、商人等等避居於此。彈丸

李鐵夫（左二）、胡根天（左一）、馮鋼百（右二）與友人合影。（攝於三十年代初）

1931 年，李鐵夫從美國返回廣州，同年加入美術組織「赤社」，他回國的原意，是希望通過在美國時期已認識的畫家馮鋼百 (右二)，及創辦廣州市市立美術學校的胡根天 (左一)，實現「美育救國」的理想，可惜最終未能如願。

小島，十里洋場，竟逐漸出現似有還無的文化景氣。

李鐵夫正是在美國經濟不景時期選擇回到中國生活的。1931 秋天，他由美國經香港回到廣州。在

廣州僅逗留了大半年，就接受畫家黃潮寬的建議，於 1932 年轉到香港定居。他不在廣州定居的原因，多少是出於對國民政府的失望和對時局發展的悲觀。

回國之初，李鐵夫是有抱負的。他早負盛名，香港的《華字日報》及廣州的《民生日報》早在1913年的5月3、4日，已有關於他在藝術上卓越成就之報導：「華人油畫師李鐵夫君，在紐約美術學堂肄業，今年正月七號大考，全堂學生一千八百餘人，李君競冠全軍，得第一名，此為中國人在歐美學堂美術卒業第一名也。」此外，他1915年在紐約辦畫展時，還得到過孫中山、黃興、程璧光、梁聯芳等軍政名人的聯名推薦。1921年，廣州舉辦廣東省第一次美術展，籌策展出的負責人、畫家高劍父，專程到上海找到黃興的家屬，借來李鐵夫早年贈送給黃興的三幀肖像畫和兩幀風景畫作展品。這是李的畫作首次出現在國內同胞的視野中。留學日本接受過系統的美術訓練、時任廣州市立美術大學校長的胡根天後來回憶，李的畫作在場內芸芸作品中最為突出。因而中國美術界同人早就奉他為大師，政界中人更視他為開國元勛，得悉他回國自然都爭相邀約。

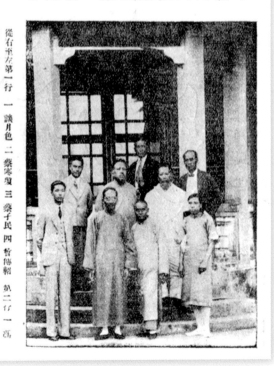

本社同人歡迎張蔡二公攝影

從右至左第一行 一 談月色 二 蔡寒瓊 三 蔡子民 四 暫師韶 第二行 一 馮 鋼百 二 謝英伯 三 張溥泉 四 胡槎疆 第三行獨立者李鐵夫也

李鐵夫（最後排獨立者）等廣州藝轂社同人與蔡元培（前排左二）合照

1931年，李鐵夫在廣州期間，得同盟會舊友謝英伯 (第二行右二)、張繼 (第二行右三) 的幫助，加入蔡寒瓊 (第一行右二)、談月色 (第一行右一) 等文化人創立的黃花考古美術院。當年十月，蔡元培到訪「藝轂社」時眾人的合影。照片刊於《藝轂初集》，同期有談月色的〈李鐵夫師事略——授業談月色述〉一文，記述李鐵夫在廣州的生活片段。

酬酢對向來只痴迷於寫畫的李鐵夫而言是一件苦差。雖然如此，他為使自己融入當時的中國社會，尤其是美術界中，還是勉為其難。他加入當地畫人組成的研究西洋美術團體「尺社」（初成立時原名「赤社」），亦曾以水彩畫作參加過該社的聯展。加入「尺社」的原因，相信與他在美國時期就相識的好友、西洋畫家馮鋼百有關。馮早年在墨西哥學習畫藝，後到美國深造，期間曾與李鐵夫一起資助孫中山的革命。馮1921年回到廣州，協助胡天根興辦廣州市立美術學校，並與幾位志同道合的畫友成立「赤社美術研究會」。李鐵夫回國的主因，除了是美國經濟不景，生活難以為繼以外，他更想憑自己的畫藝投身「美育救國」的行列。這完全符合他所自喻的：「我平生只好（嗜）兩味野（兩件事），一是革命，一是寫畫。」能將革命與寫畫集於一體而踐行的：美育是也。李鐵夫原以為以自己藝術水平，回國後可以在美術學校一展抱負。只可惜當他回到廣州時，廣東政局發生改變：省政府主席李濟深被撤換，陳銘樞上台，後來連陳銘樞也下台了。政府不再支持胡根天辦的美術學校，

教育部給學校的200元津貼也取消，連馮鋼百也被閒置起來。眼看中國南方這所最早創辦的美校處於半停頓狀態，李鐵夫可以說興味索然。雖然此際他的生活還是可以，並非無所事事。因為他剛回廣州，適值同盟會的老同志謝英伯主持廣州市立博物院及廣州黃花考古學院，在他的支持下，李鐵夫得以與考古學院的研究員蔡守、談月色等文化人創立黃花考古美術院。談月色在1931年底創刊的《藝觳（初集）》上發表〈李鐵夫師事略——授業談月色述〉稱：

> 二十年秋，師甫回粵，計去國已三十有六載（筆者註：應為四十六載）矣，因同創黃花考古美術院，余乃得受業而學世界畫焉。十月五日，師因張溥泉為介，陳銘樞延師至東山芳園供養，每星期六日必過寒闈，親授畫法，故得略聞其生平如是。

這裡說的「世界畫」就是我們習慣說的西洋畫，李鐵夫一向主張藝術無疆界，所以他一再強調西洋畫應稱作世界畫。張溥泉即張繼，是同盟會的舊盟友，1914年曾和黃

興一起赴美宣傳「倒袁」（世凱），期間與李鐵夫共同生活過幾個月，所以稔熟。在張繼推薦下，曾任廣東省政府主席，並即將繼任國民政府行政院長的陳銘樞，迎請李鐵夫到自己廣州東山的別墅並供養起來。然而，對老畫家而言，錦衣玉食絕非他所追求的生活，更不願當官場的清談食客。眼見國民政府腐敗無能，勇於內鬥，早已心如刀割。

再者日本侵略軍在東北發動的九·一八事變，迅即佔領東北三省全境，進迫全國之勢已圖窮匕現。為求一安身立命之地寫畫報國，李鐵夫接受畫友黃潮寬的勸喻，到香港定居。

在香港的生活雖然清苦，但總算是暫離內地的戰亂和紛擾。初到港時，曾納莫華震為門生。莫原受業於黃潮寬，習西洋畫，偶然情況下見到李鐵夫的人物肖像油畫，很

✦ 畫人小傳

馮鋼百 (1884-1984)，又名馮百煉，號均石，廣東新會人，中國第一代著名油畫家，功力深厚，畫風樸實無華，擅長肖像畫。自幼喜歡繪畫，曾從師袁祖述學習人像寫真。1906 年赴墨西哥，入皇城國立美術學院。1911 年赴美國，先後入三藩市葛忌利美術學院、芝加哥美術學院、三藩市「九街學生美術研究院」。曾隨著名畫家羅伯特·亨利學畫十一年，其間與李鐵夫結為好友並一起全力支助孫中山革命。1921 年回國，與胡根天創辦廣州美術專科學校，同年組織進步美術團體「赤社」，後易名「尺社」。三十年代中曾一度定居香港從事美術創作。

感興趣，說要拜師學藝。李鐵夫知道他是黃潮寬的學生，本無意收他，開玩笑說：「可以，學費 500。」誰知莫一口答應。在旁的黃潮寬暗笑，推波助瀾地勸李鐵夫收他為徒。原來黃潮寬已有計劃離港到上海發展，所以也希望玉成李、莫成為師徒。就這樣，莫華震成了李鐵夫在香港收作的首徒。莫華震是富家子弟，家族三代均為英商買辦，家中藝術藏品甚多。莫華震少受薰陶，喜好繪畫。他性格活躍，人脈關係

畫人小傳

黃潮寬（1896-1972），廣東開平人，1910 年隨伯父赴美國波士頓謀生，1916 年考入紐約布法羅美術學校，1918 年以優異成績獲得免費就學。1920 年轉讀賓州費城賓夕凡尼亞州藝術學院。1922 年獲得獎學金得以赴歐洲考察美術，遍訪義大利、法國、德國、英國、瑞士等，1925 年畢業後轉讀費城工業美術學校。1926 年回國在廣州的外國洋行任職，並加入廣州「赤社」從事美術創作和研究。

在廣州期間認識從美國回國的李鐵夫，勸李到香港生活以有更好的創作環境。三十年代初到港定居，為香港第一本文藝雜誌《伴侶》畫插畫，與幾位從外國回港定居的畫家，李鐵夫、余本、李秉等成為香港早期西畫創作的主力人物。1934 年赴上海，任廣東嶺南學校上海分校教職，同時從事壁畫、油畫創作。戰後回港繼續在香港嶺南中學任教美術，1960 年退休後，曾先後在香港不同地點設立畫室，後任香港美術專科學校副校長、嶺海藝專教師。1972 年病逝於香港。

廣，想法亦多。在李鐵夫處習畫一兩年後，他又慕日本的著名水彩畫家三宅克己之名，跑到日本學水彩畫去了。三宅克己早年遍遊英美及法國、比利時，二十世紀初回到日本，是日本國寶級的水彩畫家。大約是 1935 年下半年，莫華震意興闌珊地從日本回港，將在日本時寫下的所有水彩畫作交給剛入師門的師弟陳海鷹，囑他拿到南昌街典當，以示自己從此一意在李鐵夫門下學藝的決心。他推心置腹地對小師弟陳海鷹說，經過自己對兩位被世人公認的大師的親身比較，覺得李鐵夫確實功力深厚，有幸入其門下，要好好珍惜。他更與陳海鷹商議說，世人很多還不知道畫家李鐵夫，他在畫壇應享有更高地位和比較好的生活。他會想辦法讓自己的老師更有名氣，所以自告奮勇說做李鐵夫的義務英文秘書和代言人，在他所認識的上層社會和外國人的圈子裡大力宣傳；又說讓陳海鷹任中文秘書，兩人合力行事。莫華震的決定，讓少見世面、年僅有十七的陳海鷹確實感到自己能拜在李鐵夫門下的幸運，更堅定了他學藝的決心。

李鐵夫在 1935 年的畫展後聲名大噪。據說，當時錯過在畫展上觀賞老畫家作品的香港大學美術教授「鴨巴連那」（譯音，李鐵夫手蹟筆錄；另據陳海鷹的筆記所錄為「香港大學美術教授蘭那氏」），專程登門拜訪。看過作品後，連番稱譽鐵師是「東半球畫王」。當年照相技術還不算發達，很多文化人和官商名人都希望有一西洋油畫的肖像以存世。李鐵夫盛名在外，不少人想請他畫像，他卻非來者不拒，但凡無良的官商，他都斷然謝絕。事實上以其畫藝與及社會關係而言，生活不應如此困頓，但他一向善惡分明，所以在俗世中顯得傲岸不群。他只會為與己相熟並熟知底蘊的人畫像。例如畫家馮鋼百、中華聖公會港粵教區會督何明華、馬祿臣醫生、李祖佑醫生等。據知，何明華會督是因為他關心基層民眾，極力推行不少社會福利和教育政策；馬祿臣醫生是孫中山在港大時的同學，曾對孫中山的革命給予支持。據說，馬醫生還對人誇耀說，「人人都說請李鐵夫寫畫難，但我一碗雲吞麵就搞掂李鐵夫。」（意即只請李鐵夫吃一碗麵就求到李為他作畫了）。此外，經過弟子莫華震的紹介，他也曾為英資買辦家族的莫慶崧、莫幹生夫人等畫像。據陳海

李鐵夫·《馬祿臣醫生》
(89.5X71.5cm，布面油彩，三十年代中期）

1935 年鐘聲慈善社為李鐵夫舉辦畫展，自此向李鐵夫求畫者不斷，然而他堅持只為他欣賞的人繪畫人像，例如為關心基層民眾的何明華會督，還有孫中山港大時的同學、對孫中山的革命給予支持的馬祿臣醫生等等繪像。

鷹日記所錄，得李鐵夫為其畫像者，另外還有黃伯良、關曼青、鍾獨清、吳梅鶴、陳挺秀、羅嘯虹、沈豪，沈機生等人。戰前，李鐵夫在香港大約繪畫過十八、九幅肖像。雖然先後畫了那麼多幅肖像畫，但李鐵夫生活仍很清苦。細心而乖巧的陳海鷹就是在這期間提着畫箱、畫架，相隨嚴師左右。他知道鐵師每種顏色刷上畫布上時，只需要預先作簡單甚或不作調色，上油彩以後也不需修修補補地塗改，所以寫畫神速。然而老畫家最怕洗畫筆，所以自己站在一旁待候，隨時為他洗筆和遞上顏料。據陳海鷹記述，老

師在畫藝技巧上對自己的言教並不多，相信是希望自己去領略、摸索並創出風格。經過認真觀摩，陳海鷹逐步掌握了如何採光，如何用色，如何下筆打稿，如何掌握人物的神韻……通過自己不斷「臨池習畫」，他漸漸成熟，日後也成為了在國際肖像畫大賽中獲最高榮譽的出色畫家。

李鐵夫作為同盟會的革命元老，在美生活期間，不但追隨孫中山到處宣傳革命，建立同盟會分會，更將自己的畫作和獎金悉數捐出以支持革命，所以他與國民黨其他不少元老都有深厚的革命情誼。李鐵

夫尊孫中山為「大哥」，與當時留學美國的孫中山之子孫科亦頗為稔熟。 1911 年辛亥革命勝利後，孫中山曾多次函電李鐵夫，請他回國共事。李鐵夫最終還是「事了拂衣去，深藏身與名」，選擇回到藝術學院去，繼續他的作畫和教學生涯。1931 年他回國之時，孫中山早已離世，但李的聲名在那一輩的政界和在藝術界中人都如雷貫耳。就算他到港定居以後，任職國民政府的孫科，在 1934 年及 1935 年，都曾經郵電催促他到南京見面。他卻始終不予回應，依舊過其天地吾蘆，一室獨尊；野鶴閒雲，來去自如的生活。

李鐵夫對為官不感興趣，但對寫畫的痴迷不減。1935 年鐘聲慈善

畫人小傳

陳福善 (1904 -1995) 廣東番禺人。自學成材的著名畫家、藝評家。出生於巴拿馬，五歲回港，曾入讀華仁書院，十多歲任職律師樓文員，因愛寫畫，每於早晚業餘寫生不斷，苦學成材。三十年代初加入「香港美術會」多次在該會辦的美術比賽中獲首獎，開始活躍於香港文化界，1935 年首次舉辦個人畫展後，開始在各大報章寫畫評和藝評，並組織和推動各類畫展。1936 年組織「香港藝術研究社」，對推動香港藝術活動不遺餘力。

陳福善壽至耄耋，一生創作甚豐，其作品形式多樣，從超現實中國水墨山水、奇幻肖像，到平面拼貼畫以及近似行動繪畫的實驗性作品等等。自 1935 年的處女個展，到 1993 年以 89 歲高齡舉辦的最後一場展覽為止，畢生個展數目達 47 場之多。1954 年曾出版《國畫概論》。

李鐵夫‧《畫家馮鋼百》（布面油彩，三十年代中，現藏廣州美術學院美術館）

李鐵夫與馮鋼百是美國時期就相識的畫友，李先後為馮繪畫過三幅畫像。此手持畫筆的肖像，是李鐵夫珍藏之一。繪於余本與李秉位於九龍城的畫室。

社首次展出後，在幾位旅港畫人的推動下，加入了當時聲譽極高的香港藝術會（Hong Kong Art Club）並參與聯展。這個以外國人會員佔百分之八十年藝術會，華人會員雖僅得十名，居其中的李鐵夫，卻有着相當的地位和影響力。據1936年3月1日的香港《工商日報》報導：「查該會是次月展，參展作品凡五十餘幀，華人方面，有出品者計開有我國當代畫家李鐵夫，暨李毓棠、王少陵、陳福善等。港督郝那杰爵士對李鐵夫，陳福善之作品，稱讚不矣，並購去陳福善作品香港風景兩幀……」李鐵夫的畫作深受好評，但他一直保持只展不售的原則，清貧自守：這也是他被人感覺怪異之處。

生活終究是生活，在那個敗訊紛傳，人心惶亂，經濟不景的社會，若只知藝術創作而無收入自處，那是很難活下去的。可幸他身邊的畫友、門生都深知李鐵夫的脾性，敬重他的為人，也欽佩他的藝術才能。幾位同聲共氣的畫家，如余本、王少陵、馮鋼百、陳福善、李秉等，經常相互往來，時多照應，李鐵夫始可艱難度日。據余本後來憶述，

知道李鐵夫因為經濟拮据，已缺畫布、油彩，於是備好畫具，大家相約在余本和李秉兩人位於九龍城啟德濱的畫室共同寫畫，好讓老畫家一過油畫癮。陳海鷹認為這是向大師學習的好機會，當時也在場。據他的筆記所載，馮百鋼當日曾對李鐵夫說：「鐵夫，我要的是一幅畫，而非要幅像！」然而李鐵夫正是以肖像畫《畫家馮鋼百》回應了馮百鋼「要一幅畫」的要求。此作以為畫，反映了老畫家在技法追求上的全新突破。他改變了過去畫人物時，將人物和背景融為一體的傳統手法，以光色的處理使衣着與握畫筆的手，有力並動感地顯現在背景之

1937 年 1 月 20 日香港《天文台三日刊》有關李鐵夫到廣州為劉紀文畫像的報導。

1937 年 1 月，李鐵夫在弟子莫華震的陪同下，應劉紀文和謝英伯和之邀，前往廣州為二人繪畫肖像。劉、謝難人均是同盟會會員，李鐵夫的舊相識。劉紀文，1927-1936 年間曾任南京和廣州市市長，是國民政府中比較有作為的人物，在交通及教育方面建樹良多。謝英伯時任廣東省高等首席檢察官，曾參與黃花崗起義和武昌起義。

李銕夫為刘紀文屇像

梨‧

前廣州市長劉紀文氏，當粵局未改觀前，背欲得一名畫家為之圖繪一像，以為紀念，顧久不可得。會其弟李秉綱延香港油畫家李銕夫造像，維肖維妙，劉見而悅之，請之市府。李僧一助手攜畫具至，為劉繪於會客聽，訂於每日公餘之暇寫一二小時，劉則正襟危坐於椅中，精心描寫，凡十有餘日始竣事。畫畢，劉集慕僚鑑賞，皆贊李之妙筆。開畫中以戰場為背景，烽火瀰天，李氏有刘集慕僚鑑賞，斷木殘枝，隱約可覩，儼然有聲有色。在國家多難之秋，此筆意，其感慨之深，又未可以作畫像觀耳。

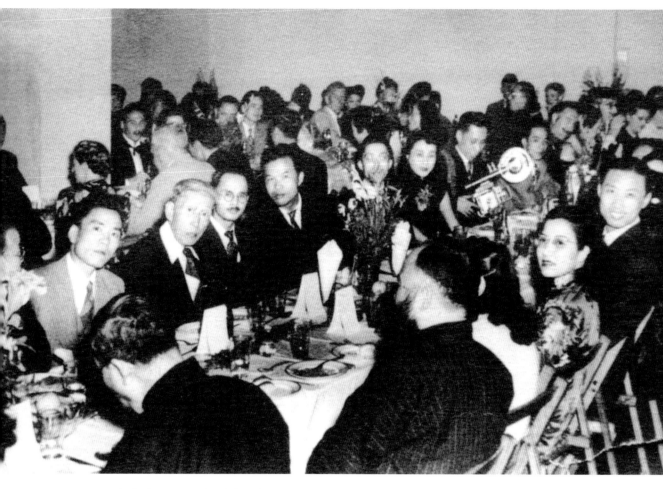

三十年代中期，李鐵夫（左三）在畫友周公理（左四）、學生伍曉明（左五）的陪同下，盛裝出席香港美術會（Hong Kong Art Club）的活動。惟照片可見，李鐵夫並不適應現場的環境，顯得有點格格不入的落漠。

香港美術會（Hong Kong Art Club）成立於 1925 年，原是居港的外籍美術愛好者的組織，1936 年陳福善當選副會長以後，一批從外國學習西畫的華人畫家逐步加入成會員。該會經常舉辦畫展並進行評比，李鐵夫加入初期，也曾有作品參與展出。

前，成就了傳世並被認為是足可作油畫肖像範本的佳作。

1937 年 1 月上旬，李鐵夫偕同莫華震，應剛退任的廣州市市長劉紀文以及國民政府廣東省高等首席檢察官謝英伯之邀，到廣州為二人畫像。劉紀文曾先後任南京市及廣州市市長，在職期間，對交通及教育等市政建樹良多，在國民政府一眾官員中，屬有所作為的人物。至於謝英伯，則是老同盟會會員，是中國近代民主革命家。他積極支持孫中山的革命，曾參與黃花崗起義和武昌起義，是中國同盟會粵支部部長，李鐵夫的老戰友。這次廣州之行，相信只完成了劉紀文的肖像。據 1937 年 1 月 20 日香港《天文台三日刊》所載：「畫畢，劉集幕僚輩鑒賞，皆讚李之妙筆。聞畫中以戰場為背景，烽火彌天，斷木殘枝，隱約可見，儼然有聲有色。在國家多難之秋，李此筆意，其感之深，又未可以作畫像觀耳。」

很可惜，由於發生了不幸的事故，李鐵夫在完成了劉紀文的畫像以後，就孤身一人匆匆返港，不敢在廣州逗留。原因是莫華震突然失蹤了。據陳海鷹的記錄：師徒兩人在廣州住普賢南 48 號，李晨早起來，已不見莫華震踪影。1937 年 2 月 24 日香港《探海燈半周刊》一篇〈畫家失徒記〉報導稱，李鐵夫的徒弟因曾在大庭廣眾中議論政治得失，對時務諸多批評，結果突然失蹤，幾經查究，消悉杳然。事情是否如此，到今天仍無從追究。報導又稱，「當年廣州乃在危邦中，非明哲之士，多以失蹤聞而莫可究詰也！」

莫華震的人間蒸發，對李鐵夫打擊不少，他回港以後，「雖繪事未廢，茗興如常，惟有語其徒失蹤事，輒唏噓不置云。」也就是說，但凡有人在他面前提起此事，他都黯然不語。

抗戰硝煙

1937 年 5 月中，香港大學中文學院的許地山教授，特意邀請時任中央大學藝術系主任畫家徐悲鴻在香港舉行畫展。這是徐宣傳抗戰和支援抗戰的首展，之後將會在廣州和長沙繼續展出。他計劃將售畫所得全部捐贈予抗戰大業。徐抵港的第二天，因知道老畫家李鐵夫隱居香港，他請自己在港的老朋友鄭子展與老畫家事先打了招呼，要登門造訪。探訪當天，他約同年青畫家王少陵，兩人先到九龍城余本、李秉的畫室。在欣賞過兩人的畫作後，與王、余一起，三人同訪土瓜灣炮仗街李鐵夫的畫室。據 1937 年 5 月 21 日，香港《探海燈周報》的採訪稿載，徐看到李鐵夫的畫作後，「傾倒尤至，殷殷勸以善保作品，勿使

1937 年 5 月，王少陵陪同到港開抗戰畫展的徐悲鴻，與畫家余本一起訪李鐵夫。徐悲鴻在畫室看過李鐵夫的藏畫後，對其畫藝推崇備至，表示這樣高水平的畫作，只有在西方的博物館的藏畫中才能看到。

李鐵夫（左）與畫家王少陵（中）、陳抱一在香港的合照。
攝於 1930 年代中期。

散失，將竭力建議於政府中，為闢畫室，藏此諸作，永為國寶云。」又載「鐵夫畫宗沙展（沙金），深入堂奧，繪象色感筆觸，如孔雀羽，如淡天霞，變化神妙，不可方物，即在晢人（白種人），尚難覓儔匹。」值得注意的是，報導中「鐵夫畫宗沙展」一說，應該是徐悲鴻在觀賞李鐵夫的畫作後，即直觀地感受到李鐵夫技法上的師承。據陳海鷹所記，徐悲鴻在畫室曾留言說：鐵夫先生的畫，只能在西方的博物館的藏畫中，方有如此水準的作品。1942 年，徐悲鴻發表著名論文《新藝術運動之回顧與前瞻》，其中評價李鐵夫的藝術成就稱：「中國洋畫家之老前輩，當首推李鐵夫，今年七十餘，其早年所寫像，實是雄奇。」由此可見徐悲鴻對李鐵夫的尊崇。

離開畫室之前，徐悲鴻還盛意地向李鐵夫、余本和王少陵三人發出邀請，希望他們抽空到廣西桂林一遊。他將作東道主，招待幾位

畫人小傳

余本（1905.6—1995.1），別名余建本，廣東台山人。1928 年考入加拿大盛尼美術學校，1931 年畢業於多倫多省立安德里奧藝術學院，當時創作的油畫《拉琴者》曾參加渥太華加拿大全國美術展覽和世界博覽會。三十年代中回到香港與畫家李秉合設畫室於九龍城啟德濱，從事美術創作活動。期間與李鐵夫、馮鋼百等從美回流的畫家往來密切。1937 年 10 月抗戰初期，應徐悲鴻之邀請與李鐵夫、王少陵三人到廣西桂林寫生。曾多次在香港舉辦個人畫展。1956 年 9 月舉家回國定居。擅長油畫、中國畫。

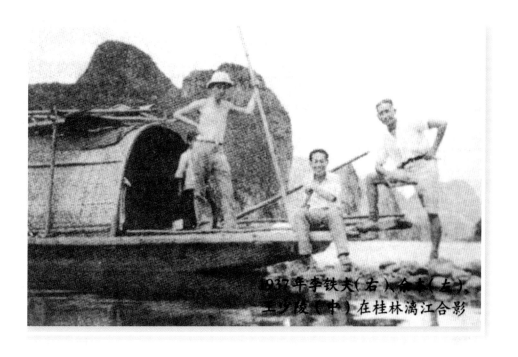

1937年李铁夫（右）、余本（左）、王少陵（中）在桂林漓江合影

李鐵夫與王少陵（中）、余本（左）
在漓江上的合照。

1937 年 10 月，李鐵夫與王少陵、余本，接受徐悲鴻的邀請，到桂林遊玩作畫。徐氏本意是希望若環境許可，眾人留在桂林專心創作及教學，可惜事與願違，抗日戰爭爆發，美術館未能辦成，三人只好匆匆回港。

畫人同遊作畫並交流心得。此時東北三省早已陷入日寇手中，抗日戰爭如箭在弦，但尚未爆發。中國的多間大學包括徐悲鴻任職的中央大學，都已計劃西遷重慶避難，所以此際的徐悲鴻並非有如此雅興寄情於山水之間。他是因為有感桂林山水最宜文人避世作畫，早於 1935 年任廣西省顧問期間，就特意將自己的部份畫作和藏品捐出，以換取政府的支持，在桂林的獨山修建了一座美術館。這次他發出邀請，原意是讓幾位有一定藝術水準的畫家，先來桂林看看環境，如果適應的話，可以留在桂林的美術館專心創作及執教鞭從事美育。只可惜事與願違，因李鐵夫、余本和王少陵經西江至桂林之前的三個月，日軍挑起七七「盧溝橋事變」，抗日戰爭全面爆發。當地政府因必須節省一切開支

以支持抗日，美術館的工程宣佈告吹。幾位畫人也只好稍作遊覽，即匆匆返港；徐悲鴻亦收拾行裝，趕赴重慶，到中央大學歸隊。計劃未能落實，徐是感到可惜的，事後他表示：「我以為油畫在中國是個處女地，尤其是南方，想不到香港竟然有兩位出色的油畫家，一位是李鐵夫，一位是余本。」

桂林之行雖來去匆匆，建立美術館計劃的告吹也令人感到遺憾，但幾位畫人就此結下的情誼卻是畫壇佳話。在這個外侮侵凌、國土淪亡的時刻，最能顯現同懷抗敵理念者之間的砥礪情誼。徐悲鴻抵達重慶不久，1937 年 12 月 2 日即致函王少陵並問候李鐵夫和余本，信中他寄語遠在港的幾位新相識畫友說，在國難當頭之際：「努力工作，國難益深，吾等更應加倍工作，中國終當復興，吾等應有職責，不能偷生以遠禍而已也！」。此外，信中有一語比較特別，那就是：「弟於李先生所謂盡吾心而已，原無所冀。」這說明徐悲鴻一定曾私下在王少陵處關心過李的處境狀況。在徐悲鴻的鼓勵下，王少陵回港不久，就出洋赴美到美術學校深造了。

這裡還補述一個足可反映兩位畫人之間赤誠相待的故事。桂林回港以後，余本俏俏地告訴陳海鷹說：「我給你講個笑話，你師父實在太不給人家留情面了。他在桂林看過徐悲鴻的油畫以後，竟衝口而出地當着人家的面說：不成，你再回到學府去多畫三十年吧！」徐亦知道自己與老畫家之間的畫技有一定的距離，所以苦笑着說：「不用吧！」余本講這故事的目的，是知道這小青年無論是畫技與為人處事都深受李鐵夫的影響，他希望陳海鷹注意和別人相處要注意蘊藉含蓄，留有餘地。但事件中李鐵夫的任性率真，徐悲鴻的虛懷若谷，同樣都有着一代文化人的坦蕩胸襟。

從李鐵夫的油畫看，在中國現代油畫發展史上，他是一位獨行的開拓者，所以注定是孤寂的，更會在不知不覺間就顯現出其至真至純的藝術家性格來。他的寫實主義風格，是西方傳統繪畫精髓的延續，從油畫本源角度來看，他掌握了同時期其他畫家無可比擬的西方油畫技藝。因此，徐悲鴻不但不以為忤，對李鐵夫更是關懷備至。抗戰爆發後，1939 年，徐悲鴻經香港赴新加坡舉行畫展和宣傳抗日，回國時又途經香港。他給在港的好朋友鄭子

展發出一函。鄭與他的兄長鄭子健（健盧）是當時香港中華書局的負責人，早年在上海已與徐悲鴻相熟，徐每次到香港，都住在跑馬地的鄭宅。兄弟兩人由於業務關係，與香港的文化人和藝術家時多交往。李鐵夫與黃潮寬所居的炮仗街唐樓，也是中華書局從上海遷香港時所購下的物業。鄭與李鐵夫之間因此往還不少。徐因為知道李鐵夫不隨便

為人寫像，更不會出售作品，所以一定經濟拮据、生活困頓，於是他發出函件，並附港幣一千元，拜托鄭子展，在信中，徐悲鴻對李鐵夫的油畫倍加稱讚，對李鐵夫的生活亦關懷備至，他請鄭子展將款項分期接濟年近七旬的李鐵夫。信中更鄭重叮囑：「勿道出款的來源……為國惜才，大家應善視之。」

　　如果不是因為日軍侵華，抗戰

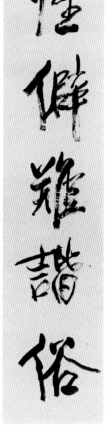

李鐵夫用以自況的書法對聯：「性僻難諧俗，身閑不屬塵。」

爆發，美術館計劃成為畫餅，相信李鐵夫大概會選擇在桂林安定下來的。他繼廣州市立美術學校之後，再次失去一個足以安身立命、專心致志其繪畫事業的機會，確令人唏噓不已！

李鐵夫是一個充滿愛國激情的人，早年從事革命並有過貢獻。革命成功後，憑他的資歷及與孫中山、黃興等人的密切關係，回國隨便求個一官半職，極為容易，但他以「不肯低頭拾卿相　又能落筆生雲煙」（鐵夫聯句）自處，拒絕為官，寧願留在國外。及後時移世易，回國另尋發展，國內政局卻一直動盪，這是他先前完全沒預計過的。只得移居香港，靜觀時變。抗日戰爭爆發後，由於內地陷入戰亂之中，大批國人紛紛湧港，香港物價飆升，生活更為艱難。他亦自感年事日高，面對驕狂凶殘的侵華日寇，回想自己少小離家，十六七歲去國，他鄉流寓四十多年，回國後，卻看到故國山河雖在，但幾陷於淪亡的慘況。如今已年近七十，不再有當年在美國追隨孫中山搞革命的體力和氣魄，不由發出「談兵壯老空籌策　捧檄毛生豈戀官」（鐵夫聯句）的慨嘆，表達自己雖然年事已高，仍關心時局，希望為國分憂，所以如此，是出於對國家的赤子深情，完全無關權位的態度。

畫壇兩代宗師傳奇

李鐵夫與陳海鷹

投身抗日

抗戰爆發以後，李鐵夫不改每日到茶樓品茗的習慣，為的是可以在那裡細閱多份報章，關心抗戰的形勢，因為「不辨風雲色 安知天地心」（鐵夫聯句）。李鐵夫於追隨孫中山革命時，已立下了要為生民造福，讓國人可以生活在太平盛世的決心。他認為這就是天地心之所在，所以他不會將自己對敵的滿腔義憤只停留在「短劍悲秦俠 高歌憶楚狂」（鐵夫聯句）的情緒中，而是要代之以積極的行動。他不但身體力行，更鼓勵年輕的弟子陳海鷹要以美術為槍，投身到抗戰洪流中去。

當時的香港，市民都本着與內地居民血濃於水的同胞情誼，積極支持抗日，香港成了抗日救亡運動的活動中心之一。受到鐵師的薰陶，年剛二十，充滿熱血與激情的陳海鷹全身心投入抗戰的活動中，舉凡與宣傳抗日有關的美術團體和活動，他都積極參與。抗戰初期，為拯救國難，著名的社會活動家、文藝及書畫界的領袖人物杜其章，以香港書畫文學社的名義多次組織畫展作抗日宣傳。因知道陳海鷹曾隨當時著名的廣告畫師麥少石畫過大幅廣告畫，又是李鐵夫的入室弟子，於是動員他運用兩種不同的技法，為在普慶戲院舉行的「援助綏遠難民遊藝大會」畫一幅大型的抗日宣傳畫。陳海鷹後來在自己的札記中稱，他是在杜其章的愛國言行推動下，大膽地作出嘗試的，結果效果很不錯。巨幅的畫作掛在普戲戲院人來人往的彌敵道，曾一度引起港英政府有關當局的干預，但越是這樣反而起了越好的宣傳效果。其後他再接再勵，又以大型宣傳畫《民族生命線》參與由中華中學辦的抗戰宣傳畫展。在展場中，受到前輩畫家葉淺予、張光宇、余所亞等人的讚賞和鼓勵。陳海鷹在香港畫壇已嶄露頭角。

1938 年 3 月，由廣西桂系李宗仁、白崇禧為主帥的國軍，力戰日

寇於山東台兒莊而慘勝，殲滅了日軍大量有生力量，打擊了日本侵略者的囂張氣焰，堅定了全國軍民堅持抗戰的信心。消息傳來，人心大快。陳海鷹從畫報上看到李宗仁在戰勝後站在台兒莊車站上拍的一張雄風威舞的戎裝照，他壓制不住自己要為戰鬥英雄寫照的創作衝動。1939年，為了向抗戰英雄致敬，在李鐵夫鼓勵和指導下，陳海鷹以硝煙未退的抗日戰場為背景，寫下李宗仁威風凜凜的油畫肖像。如今作品雖已去向不明，我們未能得以欣賞畫作的筆觸與着色，但從畫家與畫作的留影看，畫中人物以形傳神，器宇軒昂，神情堅毅，軍人保家衛國的決心躍然臉上。畫肖像畫將人物性格和精神狀態融匯其中，是李鐵夫的創作原則。僅僅隨師學藝三年的陳海鷹，所繪的這幅李宗仁畫像未必如他成熟期的頂峰之作，但鐵師強調肖像畫需神情形兼備的基本要求已充份掌握。顯見除了是良師指導，與他具有天份和自身的不斷努力也有關。當年《珠江日報》的記者余子莊聞風而至，就畫作對陳海鷹進行訪問。訪問期間，陳海鷹特意穿上體面的大衣在畫前留影。報導和照片在報章發表以後，

引起各方矚目。這幀李宗仁油畫肖像，可以說成了日後李鐵夫和陳海鷹師徒在戰亂時期避難桂林，與力主抗日的陸軍一級上將、國民黨內反蔣派領袖李濟深，以及李宗仁夫人郭德潔等結下深厚情誼的契機。

1938年10月12日，侵華日軍的鐵蹄踏進大亞灣海岸，展開對中國南方的猛烈軍事攻勢。中國守軍不敵，日軍僅用十日時間，就從惠州向西和北長驅而入，攻佔了增城、三水、佛山、廣州、從化直抵英德。噩訊傳來，香港民眾嘩然，因為居港華人大多數都是來自這些地區。他們擔心着家鄉淪陷後的狀況，但一時間交通中斷、消息隔絕，人們只能心急如焚。1939年初，為瞭解實際情況和局勢發展，陳海鷹應《學生報》聘約，無畏逆行，親赴中山、江門等淪陷區作戰地寫生，寫下反映經日敵蹂躪後當地民生苦況的一批畫作。

陳海鷹的這批畫作，很快成為香港畫壇中人稱道的佳作。原因正是他將大戰過後淪陷區的敗瓦頹圮，與及當地民眾苦難生活，以國畫或水彩作實錄式反映，成為香港首批以國土淪亡為主題的抗戰畫作。它一改往昔本地國畫只寫風花

1938 年，山東地區台兒莊的抗日之戰告捷，激勵了全國民眾抗戰必勝的信心。為表達對抗日英雄的敬意，陳海鷹在李鐵夫的指導下，創作了《李總司令宗仁造像》油畫。隨李鐵夫習藝只有三年多的他，此畫像雖不是最成熟之作，但基本已達到鐵師對肖像畫形神兼備的要求，反映出陳海鷹自身的天份和努力。

陳海鷹在油畫《李總司令宗仁造像》前的留影。
（1939 年）

雪月的閒情傳統，為大家啟示出一條現實主義的創作路向。

正值此時，李宗仁夫人郭德潔在桂林通電海外，希望海外僑胞為桂林的戰士籌募蚊帳，免使罹患瘧疾之苦。一向活躍畫壇的陳福善，其時正任香港國際藝術會的主事人。他想起陳海鷹這批寫於淪陷區的創作，知道若將為之舉辦籌賑畫展，既可引發大眾對日寇的同仇敵愾，有宣傳抗戰之效，更可通過畫作，對流寓香港的淪陷區同胞一慰鄉情。畫展很快就安排在聖約翰禮拜堂展出。1939 年 7 月 29 日香港《大公報》以「陳海鷹畫展籌賑」為題，報導：「旅港青年畫人陳海鷹，為我國老革命畫家李鐵夫氏由美歸國後第一位得意弟子，作風以雄健熟練見長。尤精於畫海畫雲，深得畫界名流讚許……查陳氏在華南戰事爆發後，曾一度受《學生報》社之聘赴中山江門各戰區察視，故關於抗戰作品，異常豐富……」負責籌劃畫展的陳福善更力邀當時支持抗

戰的社會名流贊助。畫展開幕當日還請得許世英到場剪采。許世英，曾任國民政府的賑務委員長，負責全國的社會救濟事業，後任駐日本大使，期間負責與日本進行交涉，他力主「中國應該以主動發揚正義為目的」，意思是積極抗日。七‧七盧溝橋事變後日本全面侵華，許世英歸國並繼續負責全國賑災工作。一位如此顯赫的官員，出席主禮一個初出道尚未知名的年青畫家的畫作展覽，這說明當年上下同心、一致抗日的社會氛圍。陳海鷹首次個人畫展告捷，不但奠定了他在美術界中的聲名，更使他下定以畫筆作投槍的抗日決心。

緊接着陳海鷹抗戰畫畫展以後，老畫家李鐵夫也為善不甘後人，他打破了自己一向不在畫展中出售畫作的慣例，與畫家周公禮（理）應萬安慈善公會和中國婦女會之請，嚮應廣西的徵募蚊帳運動，於1939年9月24日在香港聖約翰禮拜堂舉行公開展覽義賣。展出油畫、水彩、國畫近作數百幅。兩位畫家為求作品能順利售出以籌得款項，

1939年，李宗仁夫人為桂林的抗日戰士徵募蚊帳，適值陳海鷹自台山一帶淪陷區採訪回港，繪畫了一批戰地畫作，在香港國際藝術會當事人陳福善的策劃下，陳海鷹受邀在聖約翰禮拜堂作籌賑畫展。其時正值社會上抗日情緒高漲，畫展除得到名流賢達支持外，更請來負責全國賑災工作的許世英為畫展主持揭幕。

1939年7月29日，香港《大公報》關於〈陳海鷹畫展籌賑〉的報導。

徵募蚊帳

畫家李鐵夫周公禮
展覽作品舉行義賣

【本報特訊】夏日之炎威雖漸消失，然蚊虫之肆虐未已，故各界變應李、白、黃三夫人發起之徵募蚊帳運動，仍繼續進行。萬安慈善公會及中國婦女會，現請允名畫家李鐵夫、周公禮二氏，將其最近作品數百幅（內分油畫、水彩畫、國畫三種），定本月二十四日假聖約翰禮拜堂公開展覽義賣，券價分一百元、五十元、十元、五元四種。所得款項，全數交由廣西銀行，轉往徵募總會。按李周兩君為中國最苦幹之畫家，素不願向外宣揚，此次公開展覽，當為數十年來第一次。又李君不僅為一畫家，在歐美研究四十餘年，已深得外邦人士之贊許，且為孫總理之革命老同志，對黨國曾有極大之貢獻。前方將士正在浴血抗戰，萬冀後方同胞，踴躍捐助此舉。（志）

繼陳海鷹以畫展為抗日戰士籌賑後的一個多月，李鐵夫與好友周公理接力於聖約翰禮拜堂開畫展。李鐵夫打破畫展上不賣畫的慣例，兩畫家共捐出數百幅作品義賣為前方軍人募集蚊帳。

1939年9月16日，香港《大公報》關於李鐵夫、周公理為徵募蚊帳舉辦畫展的報導。

首創以義賣券形式，分別是100、50、10、5四種，務求不區多少，統作募款收入，全數交由廣西銀行轉徵募總會。周公理是李鐵夫到港定居初期就認識的畫人之一，其後兩人經常砌磋畫藝，李鐵夫於周公理而言，可說是亦師亦友。周出生於廣西賓陽，曾修業於廣州市市立美術學校和上海藝術大學，後獲廣西省公費到日本和法國留學習畫，回國後一度出任廣西省藝術館館長，所以與廣西關係密切。周在三十年代初到港，曾於大同中學任美術老師，其間認識並鼓勵少年陳海鷹好好學畫藝。當廣西的戰情急需籌募，

周公理與李鐵夫合作畫展的義舉，成為畫壇典範。

1939年11月，日軍從北海灣登陸，攻佔防城以後，進而北上南寧，12月初進犯崑崙關。桂南會戰打響，國軍第三十八集團軍中央軍第五軍奉命守關及炮轟來犯之敵。崑崙關地處山嶜風隙，此際已入寒冬，軍備不足的守軍受命陣前，情勢不妙。戰況危急，時任廣西婦女抗敵後援會常務理事的李宗仁夫人郭德潔，與白崇禧夫人馬佩璋，黃紹竑夫人蔡鳳珍，聯名向海外包括星馬地區的華僑呼籲，為前線單衣薄被的軍人籌募寒衣。廣東與廣西

地緣緊接，經貿交往密切，廣西桂系李宗仁將軍有過台兒莊大捷的輝煌戰績，所以號召馬上得到不少香港團體的響應，義演、義賣、街頭募捐⋯⋯先後不斷。陳海鷹7月份的抗戰畫展，成績斐然。他剛在報上公佈將收到第一批350元和第二批520元畫款，已經廣西銀行轉匯至廣西綏請公署，立即又宣佈應中山青年會之請，於12月底在華商總會禮堂舉辦「陳海鷹響應徵募寒衣畫展」。這次畫展最終改在1940年1月27日正式舉行，較原訂日期延後了一個月。

畫展延後的原因不明。不過，由於期間崑崙關戰役正式打響，國軍陸軍第五軍與侵華日軍第五師團展開會戰，戰況激烈。國軍雖最終取勝，但萬多將士英勇犧牲。悲壯慘烈，令人動容。這是國軍失守武漢以後的首次重要捷報，消息大大激發海外僑胞和港人的抗日情緒，令畫展獲得多方支持。廣東省政府主席、國民黨負責向海外華僑宣傳抗日的海外部部長吳鐵城親臨主持揭幕。大會還特別為這次展出編印

畫人小傳

周公理 (1903-1989) 原名公禮，後因有感「公理常在」，改名公理。祖籍廣東梅縣客家，出生於廣西桂南賓陽。自幼好畫，家藏名家書畫，盡其整理臨摹，嶄露頭角。曾於廣州市市立美術學校（第二屆）西畫系修業，後入讀上海藝術大學，主修西洋畫。其間，並跟隨吳昌碩研習國畫。上海藝術大學畢業後，獲廣西省公費留學日本及法國。回國後出任廣西省藝術館館長。三十年代定居香港並在大同中學任美術教師，曾隨李鐵夫研究油畫。1932年創立「九龍美術專科學校」。香港淪陷，避亂家鄉廣西，1943年初在桂林舉辦「周公理個人油畫展」，戰後回港設立「公理美術學院」。擅山水，人物，花鳥，中西兼取，水墨交融，亦善油畫，水彩畫。

1939 年 12 月，日軍進犯廣西崑崙關，「桂南會戰」打響，戰況激烈，守關將士軍備不足，李宗仁、白崇禧、黃紹竑三位將領的夫人聯合向海外僑胞、同胞發起籌募寒衣活動，得到香港同胞熱烈的響應。

1940 年 1 月 27 日，由中山青年會主辦，在香港華商總會舉行的「陳海鷹響應徵募寒衣畫展」，引起社會各界的注意和支持，不僅籌得款項購買物資，還收到廣泛的宣傳抗日效果。

了特刊，刊登了多位社會知名人士所贈的「文化救國」、「藝術救國」等題辭。李鐵夫則題：「冰點下之沙場，募寒衣而賣畫賑濟」以表示對陳海鷹義舉之支持。國民政府駐港全權聯絡代表、國民黨港澳總支部主委、著名抗日將領陳策，國民黨中央海外部部長吳鐵城，學者許地山，滬上聞人杜月笙，莫慶潮夫人、李澍培夫人等等積極支持抗日的先進及社會名流數十人聯名推薦。展出義賣的二百多幅作品中，最令人矚目的是陳海鷹先前繪畫的油畫《李宗仁肖像》、《蔣（介石）委員長》水彩畫像及以宣傳抗戰的國畫《破寇圖》、《敵機的賜與》等等。另外，不知道是否由於是李鐵夫的引介推薦，黨國元老、孫中山原機要秘書、著名詩人李仙根特別破例在《破寇圖》上題詞：

喜氣春風送捷書　收功一戰慰桑榆
幡沉竿抑終當勝　鶴列魚麗已競驅

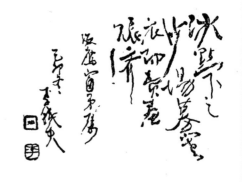

中山青年會主辦

陳海鷹響應徵募寒衣畫展

張兆崇敬題

陳海鷹先生近影

地點：香港華商總會
日期：廿九年一月廿七日至廿九日
時間：每日由上午十時至下午八時

李鐵夫為畫展題詞

在民眾抗日情緒高漲的情勢下，「陳海鷹響應徵募寒衣畫展」得到多位社會知名人士如陳策、吳鐵城、周壽臣、許地山、杜月笙、李鐵夫等多人的題詞或署名表示支持。畫展共展出作品二百多幅，包括《李總司令宗仁造像》(油畫)、《蔣委座造像》(水彩)、《敵機的賜與》(水彩)等宣傳抗日的畫作。

畫展專刊封面

「陳海鷹響應徵募寒衣畫展」的主辦單位中山青年會特為畫展出版專刊，以記其盛。

知彼竭蹶徵近衛　看誰潰退是非夫
南強自有精神在　佇繪清邊破寇圖

　　由此可見，這次展出，在愛國抗日的軍政要人當中，已引起哄動。
　　畫展相當成功，據閉幕後翌日的《華字日報》載：「連日到場人數約千餘人，極形擠擁，全部收入達八百餘元，盡數撥作購置寒衣藥物之用，購畫者有何東、周壽臣等云。」2月16日的《大公報》報導，最後通過廣西銀行匯至廣西綏靖主任公署的總收入是國幣 1911.61 元，另 60 元港幣。據知，畫展以後尚陸續收到捐款。陳海鷹對一連兩次畫展的成功並沒有沾沾自喜。畫展上，他在對文化界、藝術界及社會政要

陳海鷹在淪陷區的水彩寫生
《敵機的賜與》（原文插圖）

二十多位社會名人聯名贊
助表示支持

社會名人為畫展題詞

人士的發言中，除了感謝支持購畫的人士、籌辦畫展的中山青年會以及廣西銀行的援助以外，他開宗明義地用了一半篇幅感謝自己的恩師說：「……兄弟對於繪畫，實在僅窺門徑，自從革命老畫師李鐵夫先生歸國後，兄弟雖跟隨李畫師左右，學習多年，可是並沒有若干心得，就現在說，也是毫無成就，這是實在的話，覺得有負李畫師的諄諄教誨……」。

香港雖地處海隅，托庇英殖，暫免戰禍，但抗日戰爭爆發後，香港同胞與海外僑胞一樣，對日軍的暴行義憤填膺，對國民所受的痛苦感同身受。尤其是年青人，很多都想方設法投身抗日以保家衛國。當時社會上出現了不少由同鄉會組成的回鄉團或回國服務團以支持或投入抗戰。深受李鐵夫教化的陳海鷹當然不例外。據陳海鷹的筆記所示，抗戰之初，年剛十九的他已全身投入香港的青年救國運動中。在此期間，他與後來成為東江縱隊骨幹分子，並活躍在中山五桂山的抗日游擊領袖楊子江關係密切。楊子江是中山沙溪人，與陳海鷹同齡。高中畢業後，1936 年因受「一二‧九」學生抗日運動的影響，回到鄉中組織青年讀書會、話劇社等積極宣傳

抗戰爆發後，香港出現不少同鄉會組織回鄉或回國服務團，為抗日出錢出力。1940 年 6 月 17 日，香港《華字日報》報導，香港中山青年會選派主席陳海鷹、秘書汪戴仇（澄）回國，向廣西各戰區長官獻旗致敬的消息。

抗日，積累豐富的青年工作經驗。中山地區淪陷後他到了香港，結識陳海鷹。兩位同齡的熱血青年，在抗日救國的理念上很是一致，於是合力創立「香港中山青年會」，此外還聯同汪戴仇（後易名汪澄、汪潛）、鄭之煥、麥天健、麥堅彌等合力創辦《學生報》，向青年學生宣傳抗日。青年會的任務主要是組織回鄉慰勞團、前線視察團，以及參與救濟傷兵難民、募捐募集藥品工作等等。創會之初楊子江任會長、陳海鷹為副會長。經過一連兩次畫展的成功，陳海鷹被譽為「愛國畫人」。1940 年年中，青年會重新登記和進行第二屆領導層選舉，陳海鷹獲選主席，會上即席決定了多項工作提案。6 月 17 日《華字日報》載：「全體議決選派該會主席陳海鷹、秘書汪戴仇回國考察，並向各戰區長官獻旗致敬，同時與國內各青年團體取得密切聯繫，建立全國青年運動通訊網。查此次旅費，均由陳汪二氏自備云。」陳海鷹的確有其師的風範，為革命奔走不惜出錢出力。

戰地萍蹤

抗日戰爭爆發以後，海外數以千萬計的華僑同胞不但以各種各樣的方式捐輸抗日，更在抗日救國的旗幟下，一批又一批華僑熱血青年，打破地域、宗親等等界限，以那裡有需要就奔赴那裡的激情，離別親人，從海外回到戰火紛飛的祖國，與祖國軍民一起，與敵人浴血苦戰。香港與中國大陸山水相連，時屬英國殖民管治地，無論是交通或籌組抗戰的人力和物資都相對方便，所以抗戰爆發後，香港各社團和民眾，不斷組織救護隊、工作隊、宣傳隊、回鄉服務團等援助戰區。中山青年會原意派出陳海鷹和汪戴仇兩人到廣西向戰區長官獻旗致敬，並計劃取得內地各青年團體的聯繫以組成聯合陣線。其後任務隨着形勢發展而轉變，陳海鷹與汪戴仇、陳蹟三人組成「旅港中山青年會美術宣傳團」到廣西，此行目的已不再只是向戰區長官獻旗致意和加強與各青年團體的聯繫，而是宣告投身戰地

以美術宣傳抗日。這次回內地參與抗戰工作，可以說是遂了陳海鷹少年時期的抗日之夢。據他自己的憶述，1932 年九一八事變，日軍侵佔中國東北，香港遍街的報攤出售的都是有關抗戰的書報，《炮兵學》、《軍事學》、《救護學》……，陳海鷹當時就有過想當炮兵或是開軍車以投身抗日，而此際的他終於可以利用畫筆作投槍，一抒愛國情懷。

1940 年 12 月 14 日，22 歲的陳海鷹，別過年已古稀的鐵師和在港的兄長踏上征途。他此行尚有一個艱辛的任務，就是應廣西省賑濟委員會駐港辦事處的請求，在交通混亂、治安不靖，天氣嚴寒的情勢下，帶領一支為數四十人的服務團回到廣西。據 1940 年 12 月 15 日的《大公報》報導：「廣西省賑委會駐港辦事處奉命招僑胞回國服務，於上月開始登記，昨日第一批出發，共四十人，由陳海鷹、王佈言領隊……，取道鯊魚涌，惠陽、

陳海鷹（後排中）在香港出發到廣西前，與好友汪澄、陳蹟、梁志超（前右）、陳秀儀（前左）合照留念。

韶關轉衡陽入桂（林）。行前據領隊語記者，此批回國僑胞並非全屬桂省義民，其中有原籍廣東南海、東莞者多人，以桂林為目的地，中途不准離隊，其年齡最高為五十六歲，最幼者僅四歲，均為公費遣送。」很明顯，這是一條迂迴曲折，水陸兼程的旅途。如此顛簸周折，是因為日軍已經控制了大部份華南地區，不少道路已無法通行。而且隊伍經常都要晝伏夜行，以避開日敵和流民的滋擾。據後來陳海鷹到達桂林時寫下的回憶記錄，稱：「取道粵北入桂，而粵北剛在戰後，又在隆冬，敗壁頹垣，荒涼滿

目。途中常有步行竟日而日（人）跡毫無者，陳君（陳海鷹自稱）以顧慮全體僑胞之安全，往往躬為殿後……」。隊伍歷時半個月，至1941 年 1 月初始抵韶關，才算是稍離淪陷區，然後乘火車赴衡陽轉桂林。由於是首批回內地支援抗戰的香港「義民」，所以隊伍抵桂林後引起一番哄動。據 1941 年 1 月 13 日《掃蕩報》的記者君秋對陳海鷹的訪問所載，原先在香港起行的四十人，行程中為了繞過敵人的封鎖線，步行了八百里，踏遍崇山峻嶺，始抵曲江，其間不少隊員病倒或無法跟上大隊，所以到桂林時僅

桂省義民
首批昨日返國
陳海鷹王佈言兩人領隊
共四十人均為公費遣送

廣西省振委會駐港辦事處奉命招我僑胞回國服務，於上月開始登記，昨日第一批出發，共四十人，由陳海鷹、王佈言兩人領隊，於十一時集合於尖沙嘴廣九車站，一時許始出發，取道流魚涌、惠陽、昭關轉衡陽入桂○行前據領隊語記者稱：此批回國僑胞並非全屬桂省義民，其中有原籍廣東南海、東莞者多人，以桂林為目的地，中途不准離隊○共年齡最高者為五十六歲，最幼者僅四歲，均為公費遣送○名單如下：梁煥賢、何羅寬、朱桂桓、黃志明、林志盛、郭鉅恩、林間、黎明、沈月珍、汪德生、袁漢昭、胡派平、蔣楊安貞、蔣家陵、蔣家正、蔣家持、蔣家玲、蔣家梅、何漢英、陳劍芬、徐志彭、馮英、蘇隔成、關鵬程、何醒兒、馮蔭潔、楊志明、堂、陳德鏵、李榮、李杰涵、羅翠仙、梁新球、吳七○

應廣西省賑委會駐港辦事處的請求，1940年12月14日，22歲的陳海鷹與王佈言兩人帶領四十名計劃到廣西參與抗日的回國服務隊民眾，從香港出發前往桂林。隊伍出發後，12月15日香港《大公報》有報導。隊伍越過日軍佈防的淪陷區，步行數百里，歷盡艱辛，半個多月始抵達桂林。

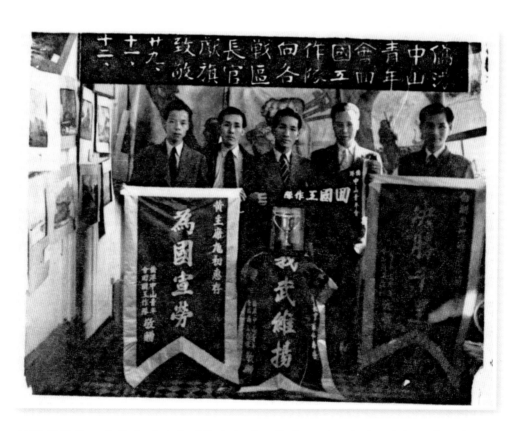

抗戰爆發後，香港出現不少同鄉會組織回鄉或回國服務團，為抗日出錢出力。1940年6月17日，香港《華字日報》報導，香港中山青年會選派主席陳海鷹、秘書汪戴仇（澄）回國，向廣西各戰區長官獻旗致敬的消息。

李濟深 (1885-1959)，字任潮，出生於廣西蒼梧縣大坡鄉一個耕讀家庭。官至一級陸軍上將，是國民黨中黨政軍三方面都極具影響並力主聯共抗日的人物。抗戰期間，除親赴戰場外，對文化界人士及民主人士多加維護。在烽火連天的 1944-1948 年間，對李鐵夫師徒的保護，尤其盡心盡力。陳海鷹及後為女兒取名念潮，以紀念其恩情。

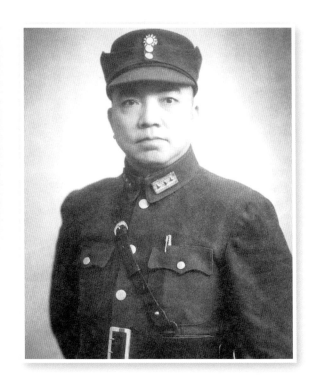

1930 年代李濟深戎裝照

畫壇兩代宗師傳奇

李鐵夫與陳海鷹

餘二十多人。這二十多人中，其中有回來投考中央軍校的，也有從事機工準備從軍的，亦有回來參與開墾或投資等等。

據知，陳海鷹這次任領隊率團回到內地，是得到廣西銀行香港分行的張兆棠經理向廣西省政府「賑濟委員會」極力推薦的。因畫展所收得的捐款要轉匯桂林，張經理與陳海鷹經多次往還而相熟。他確信此青年人有能力擔此重任。這次千山萬水赴廣西的歷程，對陳海鷹來說不但是考驗和磨煉，也是讓他引起社會矚目的機會。對這位年青義勇的小子，得到當地「長官民眾

團體文化人士之極大歡迎，報章好評」。如今回顧歷史，陳海鷹帶領的這支服務團所走的路線，其實也就是香港淪陷後不久的 1942 年年初，由東江縱隊安排和實施，護送大批愛國民主人士和文化人從香港撤退桂林的其中一條營救路線。以陳海鷹與楊子江的關係，不難想像這次行程，應該也是在當時剛組建的東江縱隊港九大隊的支援下完成的。（注：東江縱隊港九大隊 1940 年 9 月組建，1942 年 2 月始正式宣佈成立）

自此以後，陳海鷹在桂林避戰數年，期間他認識了對他一直愛護

有嘉，在政治上和思想上有極大影響的忘年之交——李濟深。李濟深，字任潮，1885 年 11 月 6 日出生在廣西蒼梧縣大坡鄉一個亦耕亦讀的家庭。少年時已對清廷喪權辱國心懷不滿，對列強侵略深感痛恨，認為要推翻帝制、遏止侵略，非武力革命不可，決心從戎救國，故入讀兩廣陸軍中學，後深造於廣東講武堂及保定軍官學校。青年時贊襄孫中山先生的民主革命，擁護他「聯俄、聯共、扶助農工」的三大政策。與中共黨人周恩來、葉劍英等共同創辦黃埔軍校。北伐軍興，他統領的第四軍屢建奇功。「九一八」事變後，歷任南京國民政府訓練總監部總監、軍事委員會常務委員兼辦公廳主任、軍委會戰地黨政委員會副主任及桂林辦公廳主任等職，並被任命為國府軍事參議院院長，軍階至一級陸軍上將，是國民黨中在黨政軍三方面都極有影響力並力主聯共抗戰的人物。

抗日戰爭爆發，1937 年 9 月，國共兩黨經過協商，原則上同意第二次合作，聯手共同抗日。國民黨中央通訊社向全國公開發表了《中共中央為公佈國共合作宣言》，宣告當此國難嚴重、民族生命存亡絕續之時，「我們為着挽救祖國的危亡，在和平統一團結禦侮的基礎上，已經與中國國民黨獲得了諒解而共赴國難了。」然而，對於國共合作，以蔣介石為首的國民政府其實仍然疑心重重，甚至有時表現得防共甚於抗日。李濟深抱着共同抗日的真誠願望，寫信勸蔣介石不能重用不主張抗戰的汪精衛、何應欽等人，提出國民黨應該邀請中共領袖毛澤東、周恩來等合作制訂抗日戰略，以及重用國民黨力主抗日的白崇禧、馮玉祥等將領。蔣對李濟深的提出的建議一方面虛與委蛇，一方面不予他實際的軍事指揮權而安排他出任國民黨軍事委員會常委，使他既不能一展自己的抗日政治主張，也不可能率軍上陣。李濟深原不打算上任虛職，但想到蔣既無心落實與共產黨合作抗日的承諾，日後必然會產生大大小小的爭端，虛職雖無實際軍事調動權，但職銜和機構的招牌還是不小，足以在日後的國共爭端中，發揮一個調停人的作用。在任期間，李濟深利用自己的職權，吸收了各方面愛國民主人士和共產黨人出任地方軍事委員會的工作，使國共合作共同抗日的原則可以相對落實。

到桂林之前，陳海鷹對李濟深可說是一無所知，因為中山青年會最初設想是派出代表向戰區長官獻旗致敬，所以出發前在香港只訂製了致送第五戰區司令長官李宗仁、桂林行營主任兼第四戰區司令長官白崇禧、廣西省主席黃旭初等三面錦旗。到了桂林，始知道桂林有一位在國民黨的黨政軍中極受尊崇，有赫赫戰功而地位特殊的軍界元老李濟深，於是匆忙在當地多製作錦旗一面，獻旗的儀式才不致有誤。廣西的軍政界對這次香港中山青年會歷經千難萬險，率領服務團抵達桂林相當重視。陳海鷹在會上發言，講述了香港同胞對抗戰的支持和決心。李濟深也即席作了近三千字的答詞。1941 年 1 月 15 日的《廣西日報》作了全文刊載。

完成向戰區長官獻旗致敬儀式，表達過香港同胞支持前線軍人抗日的心意之後，由陳海鷹任小隊長的「旅港中山青年會美術宣傳團」成立，並正式開展抗戰宣傳的美術工作。李濟深和郭德潔對宣傳團的工作相當支持，分別為他們通報了柳州和南寧等地的地方官員和抗戰團體，讓宣傳團能通行無阻地進行演講和寫生。他們首先來到年前發

生殊死激戰，成功阻擊日敵的崑崙關，作戰地訪問和寫生。戰役的硝煙雖已消退，但日軍仍在廣西的周邊地區和中國大地的其他地方橫行，經常肆意蠢動，所以當地的軍民仍群情激憤，保持着隨時抗敵的狀態。幾位來自香港，從未親歷戰禍的年青人，面對戰場殘留的餘燼，站立在死難烈士的墓前，感受着戰地軍民抗戰的決心和勇氣，不由深受觸動和鼓舞，倍增了對中國抗戰必勝的信心。在隨後的差不多半年時間裡，美術宣傳團為了傳達香港民眾對內地同胞的慰問，進行戰地寫生和創作，先後到訪桂林、柳州、梧州和南寧等地。所到之處，都受到歡迎，除得到當地長官的接待以外，也訪問了地方的民眾團體，結識了不少避難到當地的文化人。

危難雙城

抗日戰爭初期，日本與英國之間尚未宣戰，香港因在英國殖民管治下暫保和平，所以在 1941 年底太平洋戰爭爆發被侵佔之前，香港與桂林一樣都曾經作為中國大後方，起到重要作用。期間，大批難胞逃難到港，隨後內地報刊、書店以及印刷廠亦相繼南遷。而同樣的情況也發生在桂林。由此，相對內地已淪陷的地區，香港和桂林一躍成為保存和發展中國固有文化的重要陣地。兩地在地理位置上相去不遠，之間的交通除了陸路，還有粵西廣州灣的水路。在抗戰初期，香港不但是抗戰宣傳的重要據點，更是戰時報刊書籍的中轉站。戰時港澳及南洋的出版物主要就是透過香港經桂林轉往內地，所以香港和桂林之間交往密切、淵源頗深。

七・七蘆溝橋事變後，1937 年 10 月，國共兩黨宣佈第二次合作，組成抵禦外侮的抗日民族統一戰線。11 月，國府宣佈遷都重慶，多所大學和文化機構亦隨着西遷。中共利用廣西新桂系（主要由李宗仁、白崇禧、黃紹竑等的軍事勢力組成）與蔣介石的矛盾，提出在桂林建立八路軍辦事處。桂林距離作為全國政治中心的重慶較遠，而且新桂系與蔣介石素來有矛盾，加上文化上又有自己的歷史傳統和地方特色，形成了其有別於當時中國其它地方的時代風貌。新桂系對共產黨，始終維持着一種表面溫婉的態度，因而形成桂林出現相對民主的政治氛圍。八路軍辦事處的任務，除了是作為服務八路軍、新西軍及延安的通訊、物資輸送等方面的公開機關，也是中共與民主人士和進步文化人之間的聯絡機構。1938 年 10 月武漢失守、12 月廣州淪陷，在中共保護國家文化精英的政策統籌下，北平、上海、廣州等地的作家、藝術家和文化名人，被分別安排撤退至香港和桂林。桂林由是文化活動空前活躍，氣氛高揚，所以有「後方文化

僑港中山青年會

選派陳海鷹等抵桂

向軍政長官獻旗

張參謀長贈詩陳氏等

（本報本市訊）僑港中山青年會，為港中最有朝氣之青年團體，去年為徵募對祖國××衛展籌賑，極得社會人士之愛戴。近該會為對祖國長官致敬，特遴派主席陳海鷹、理事隊……查陳氏於日前代表率領第一批港僑抵桂，將於十三日在省府大禮堂分別向李林兩主任，李白黃三長官獻旗致敬。即陳氏抵桂後，將省振會駐港辦事處送其是次率價歸僑貼費一百五十元，呈還省府，黃主席偉極嘉勉，張參長任民，且以詩題贈。（錄後）即陳氏干獻族任務完畢後，將于政府領導下，赴柳州南寧等地致力抗進工作，並將于今天晉謁李夫人李翼長云：微雨輕寒宿霧沒，江山糊模認難，三春景物增生意，列國與國改觀，蝦夷尤宜藏海島，龍門毋竟嘯波瀾，戰神酹汝一杯酒，來歲承平慶履端。

1941年1月20日，《廣西日報》有關陳海鷹代表僑港中山青年會向廣西抗日前線長官獻旗致意的報導。

城」的美譽。

　　可惜好景不常。1941年1月4日，皖南事變爆發。奉命北移的中共新四軍皖南部隊，從雲嶺駐地出發繞道北上，在安徽涇縣茂林地區突遭國民黨軍隊包圍襲擊。新四軍與之奮戰七晝夜，終因寡不敵眾，彈盡糧絕，大部份壯烈犧牲或被俘。事後蔣介石反誣新四軍「叛變」，宣佈取消新四軍番號，這就是震驚中外的皖南事變。事變雖不是發生在廣西，但新桂系中的反共勢力竟與蔣介石合流。在中共軍隊受到重創，國共抗日民族統一戰線頻臨瓦解之際，桂林八路軍辦事處被迫撤銷，大批進步文化人被捕。部份文化人從重慶、桂林撤至香港。據知，人數多達2,000人。

　　陳海鷹所以遠離鐵師和自己家人到大後方桂林，很大程度上是因為恩師李鐵夫的教育和影響。李鐵夫雖一向視繪畫是自己第二生命，但為了支持推翻清廷的革命活動，他不但捐獻出自己的畫作和獎金，更放棄藝術家富裕優渥的生活和暢意舒懷的創作，任同盟會的義務秘書達六年之久，不辭艱苦，追隨孫中山先生四處發動、組織、宣傳革命和籌募革命經費。年青的陳海鷹雖未如老師當年般的富裕，但他仍

竭盡自己所能。在香港為抗戰軍人籌募寒衣的畫展時，將自己全部 200 多幅畫作捐出。自費帶領服務隊抵達桂林的時候，自己雖已身無分文，但他仍將在香港出發前，廣西省賑濟會駐港辦事處發給他的 150 元率領歸僑的津貼費，原封不動地退還給當地的政府。錢雖不多，但這種克己奉公、熱心國事的義舉令當時接待他的李濟深等幾位長官以及李宗仁夫人郭德潔等深為感動，翌日當地多份的報章也作了報導。正是陳海鷹的這種熱心國事和無私的奉獻精神，讓他得到當地一眾長官尤其是李濟深以及郭德潔的信任和重用。

話說回頭，事有湊巧，陳海鷹的宣傳團抵達桂林的當日，適值是皖南事變發生之時。在國共合作抗日形勢發生劇變的情況下，陳海鷹知道，在風雨如晦的局面中立足於大後方文化城桂林，一定要有過人技能和同氣相投的社會關係。自己必須站穩愛國抗日的立場，伺機開展。他細心觀察和分析廣西新桂系中人，選擇接近主張聯共抗日的軍政人士。在桂林的最初幾個月，除了率團在廣西各地訪問、寫畫，他積極籌辦他在桂林的第一次個人畫展外，也參與了由桂林美術界策劃的抗戰宣傳活動。他早在 1939 年及 1940 年就在香港舉行過兩次畫展，並將自己二百多幅的作品捐出，支援保衛廣西的將士們對敵奮戰；又以協助廣西省政府率服務團回到桂林而廣為人知；加上他又曾繪畫過全國知名的抗日將領、新桂系領袖李宗仁的油畫肖像。李宗仁在廣西

1941 年 2 月 17 日，廣西南寧《曙光報》報導陳海鷹經柳州抵達南寧，並擬至崑崙關，欽縣一帶前線寫生，收集繪畫素材，再轉桂林舉行畫展，將戰地景像傳達給後方同胞。

美術家
陳海鷹抵邕

（本報專訪）美術家陳海鷹氏，于去年十二月十四日率領港僑回國服務隊，情轉传海外僑胞。一行廿餘人，離港來桂，于上月二日抵達桂林，除先後向各長官獻旗致敬外，復于日昨由桂經柳抵達本市，據悉，陳氏除在本市逗留數日分至各機關團體訪問外，並擬往崑崙關、欽縣、龍州各處一轉，以收集桂南收復區各種具體材料，轉赴桂林舉行畫展，再返报告此行狀況，並以祖國抗戰實況。

陳海鷹抵達桂林後，積極參加當地美術界的抗日宣傳活動，並到戰地及廣西各地寫畫，歷時半年。1941 年 7 月 7 日，在國民政府軍事委員會委員、廣西綏靖公署主任李濟深的支持下，於桂林樂群社舉辦他在桂林的第一次個人畫展。

畫壇兩代宗師傳奇

李鐵夫與陳海鷹

廣西綏靖主任公署政治部主辦
陳海鷹個人畫展
李濟深題

國民政府軍事委員會桂林辦公廳便條

李宗仁、白崇禧、李濟深、黃旭初、郭德潔、孫仁林六位廣西的軍事將領及社會知名人士聯名為畫展作推薦人。

李濟深為陳海鷹的畫展題簽

1941 年 7 月 8 日，《廣西日報》關於陳海鷹桂林第一次畫展的報導。

地位崇高，大家雖未能親睹陳海鷹的原畫，但從當年畫展時報章上的圖文介紹，已使這位年方二十出頭的青年讓桂林人刮目相看，對他的畫作展出有所期待。1941年7月7日，陳海鷹特別選在盧溝橋事變四周年當天，於桂林樂群社舉辦自己在當地的第一次中西畫展。這次畫展由李濟深親題展名並揭幕，更得李宗仁、白崇禧、黃旭初、孫仁林以及李宗仁的夫人郭德潔的聯名推薦。這樣的浩大聲勢在當時來說是不同凡響的，所以據陳海鷹在事後的補記所載，三天「參觀者萬餘人，轟動八桂」。

這次畫展舉辦是在皖南事變後，一大批進步的文化人已被迫撤離桂林到香港去，到場及聯名支持畫展的軍政要員，不能都說是支持國共合作的，但可以說他們均想表達自己一種積極抗日的態度。綜合《桂林文化大事〈序言〉》及姜平的《李濟深全傳》所記，在這些人當中，李濟深最是旗幟鮮明。他在二十年代裏助孫中山建立廣州革命策源地的同時，就積極支持以李宗仁為首組成「新桂系」。如此一來就形成了足與蔣介石抗衡的南方勢力。其後又與周恩來、葉劍英創辦

黃埔軍校，培養革命軍人。北伐期間他更是屢奏奇功，是軍中享有極高地位的名將。1937年抗日戰爭爆發，他積極回應中國共產黨一致抗日的號召，反對國民黨右派的反共政策。此時期李濟深駐桂林任國民政府軍事委員會西南辦公廳主任。皖南事變之後，當地警察和特務濫捕共產黨員、進步學生、愛國的民主人士和文化人。他利用自己的身份和關係，為被追捕人士，如出版人鄒韜奮、學者梁漱溟、《時事新報》主筆張友漁，以及共產黨員夏衍、范長江、張鐵生……不但通風報訊，讓他們迅速轉移，更利用自己特殊身份，為他們開路票、買飛機票，讓被追捕的人士離開桂林轉赴香港。幾個月後，反共的濫捕稍稍緩和時，他即與共產黨非正式公開的機構「桂林統戰工作委員會」配合，組織和推動各方面的文化活動，如報刊出版、美術展覽、話劇演出、街頭歌詠等等，力求復蘇後方文化城的抗戰氣氛。陳海鷹在內地的這次個首展，正值抗戰文化活動逐步回復之時。由李濟深指令，畫展破格以「廣西綏靖主任公署政治部」為主辦單位。這個「公署」其實就是李濟深主持的「國民政府

軍事委員會桂林辦公廳」。所以畫展的成功，首先與李濟深的全力支持分不開。除了這個原因，當時的報章對畫展所以深受讚譽也曾有過比較中肯的報導，指出那是因為「西畫」的展出在當時並不多見，尤其是以抗戰為題材的西畫更是難得。

這次畫展使陳海鷹在桂林的文化人和畫人當中有了一定的知名度。此時的他年剛 23 歲，年青力壯，機靈聰穎，熱情高漲，更重要的是他身上沒有少年得志的跋扈張揚。沉實幹練的作風，再加上作為來自香港、背景簡單的一個年青畫家，當地的警察和特務都不會將他列作「進步文化人」，加以監視甚或逮捕，行動比較自由。李濟深一方面對陳海鷹相當賞識，一方面此時他正需要這樣的年青人去聯絡和組織抗戰文化活動，實現他維護國共合作、一致抗日大局的計劃。畫展之後，他特別推薦陳海鷹任「廣西綏靖主任公署」的「文化參議」，任務是推動當地各項文化工作的開展。

與此同時，李宗仁夫人郭德潔也向陳海鷹發出邀請，聘請他到德智中學任教。郭德潔早在陳海鷹到桂林之前，就從報章上知道他曾

桂林第一次個人畫展以後，陳海鷹受聘為德智中學圖畫教師兼管理圖書儀器等工作，同時協助籌備與建德智藝術館。藉此，陳海鷹得以博覽大量中西藝術圖書，為日後從事美育工作奠下理論基礎。

1941 年桂林德智中學發給陳海鷹的聘書。

繪畫李宗仁的肖像，而且在畫展展出時得到很好的抗戰宣傳效果。為此她特別去信致謝，並請陳海鷹將該幅畫像交廣西銀行轉運到廣西給她。德智中學由郭德潔於 1940 年創辦。事緣在抗戰爆發後，桂林有許多失去父母的難童無家可歸，郭德潔創辦兒童福利院，將他們收容起來，不僅供養他們的衣食住行，而且安排接受教育。隨着這些小朋友的成長，郭德潔又在桂林甲山創立德智中學，自任校長。 學校紀律嚴格、校風良好，有不錯的聲譽，不過由於尚屬初創，校務和建設在在都需要完善。郭德潔聘請陳海鷹，除了任教美術，還兼圖書儀器管理事務。又請他為學校設計藝術館，以完善美育教學，只可惜後來由於財政以及種種原因，藝術館未能成事。自 1941 年以後的一兩年間，在陳海鷹的藝術生涯中，是重要的一段時間。據陳海鷹自己說，在這段近乎山居歲月的日子裡，他潛心博覽德智中學的藏書，從中奠下自己在美學方面的理論基礎，彌補了非美術學院出身的知識缺陷。

畫展以後，「中山青年會美術宣傳團」宣告解散。陳海鷹與一起從香港同行到達桂林的汪澄和陳蹟，要各奔前程了。三位青年人在 1938 年 11 月中山青年會成立後，就合作無間，甚至可以說是生死相依地展開抗日救亡工作。陳海鷹的日記中記述，辦《學生報》時，汪澄不但是文稿編撰，也是派報員，自己則負責美術和編輯。汪澄本是文藝青年，愛嗜寫作，文筆清麗而感情豐富。由於與陳海鷹交好，耳濡目染下，汪澄雖未有追隨李鐵夫習畫，但也經常同陳海鷹一起，與余本、馮鋼百和黃潮寬幾位畫家交往和請益。來廣西後，經歷幾個月在當地的抗戰宣傳和寫生旅程，汪澄畫藝突飛猛進，所以在陳海鷹的畫展中，他也同場展出了三幅在廣西時期的創作。畫展以後，陳海鷹推介他到桂平當美術老師。陳蹟則帶着幾個月來在廣西的見聞回到香港，繼續他的辦報工作去了。

群英薈萃

陳海鷹所以義無反顧地選擇留在異鄉工作，相信和當時桂林的人文環境和抗戰救亡的氛圍極有關係。從 1938 年 10 月武漢淪陷，到 1944 年 11 月桂林淪陷，戰火延綿，烽煙不絕。文化人起初從淪陷的北平、上海，或南遷到廣州、香港，或西遷到武漢。武漢失守後，文化人再次南遷和西遷。目標城市除了重慶陪都，就是文化重鎮桂林。在長達六年的時間裡，桂林扮演了中國抗戰文化中心的角色。著名的教育家陶行知在到達桂林後發表的文章中提到，「桂林本地及外省來的知識分子估計有一萬人」。他們不但數量龐大，而且幾乎均屬精英，包括郭沫若、茅盾、巴金、柳亞子、何香凝、田漢、夏衍、歐陽予倩、徐悲鴻等等舉國知名人物，也都會聚於此。隨着文化精英的薈萃，桂林一地就有十多份報刊、二百多本雜誌印行。出版人趙家璧作過約略的估算，說：「從（民國）三十

年到（民國）三十二年的桂林城是被稱為自由中國的『文化城』……它有近百家的書店和出版社，抗戰期間自由中國的精神食糧——書，有百分之八十是由它出產供給的……」。

隨着抗戰的深度展開，桂林的戲劇、話劇、美術展覽也愈加興盛。據馮艷發表在《藝術探索》的〈抗戰時期桂林美術展覽紀事〉所載，戰時在桂林市的美展：1937 年 17 次、1938 年 26 次、1939 年 43 次、1940 年 44 次、1941 年 40 次、1942 年 65 次、1943 年 71 次、1944 年 36 次。來自五湖四海的不同畫種、不同風格、不同流派畫家，圍繞着「抗戰救國」的中心主題，在這小城裡進行着創作和展出。畫家們以畫會友，密切交流，相互支持。他們經常組織各式各樣的展覽為戰時有需要團體如「抗敵後援會」等籌款。這些畫展推動了全國美術運動的發展。其中版畫和漫畫猶如抗戰宣傳的匕

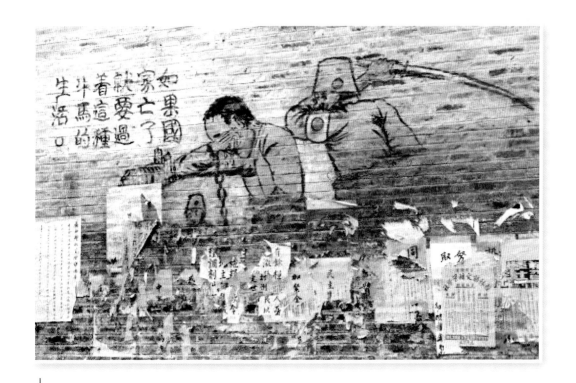

如果國家亡了、大家要過着這種牛馬缺着的生活。

抗戰爆發後，桂林成為大後方文化人主要的聚居地，文學、戲劇、美術活動均十分興盛。來自不同地域，不同流派的畫家，在這裡以「抗戰救國」為題，進行創作，舉辦畫展，進行藝術交流。其中，版畫與漫畫因創作條件方便而相當盛行，街道上隨處可見抗戰宣傳畫，成為抗戰時期桂林的一道風景綫。

抗戰時期，桂林街道上的抗戰宣傳畫。

首投槍，成績尤為亮麗，在桂林組織展出後，往往都會再以流動展出形式，在可能的情況下到其他省市作抗戰宣傳。

翻閱桂林這時期的美術展覽紀事，不難發現有李濟深的身影。為了開展群眾性的抗日宣傳，他統領國民政府軍事委員會，以政治部的

名義組成漫畫宣傳隊，經常在各地組織展出。此外，他經常親自出席藝術展覽，又或購入展品善加收藏，表示對藝術家的支持。日積月累，在 1938 年年底，他的藏品甚至豐富到可以在廣西省圖書館作過一次藏品展。這位國民政府一級陸軍上將之所以費大力氣去組織和支持這些

文化活動，一方面固然是因為他認同保存和發展中國文化的價值，肯定文化工作者在抗戰宣傳中的重要作用，另一方面李濟深也並非只是一個驍勇善戰，建功沙場的猛將，其實在東征西討、戎馬倥傯之間，他是一位文化藝術愛好者，也寫得一手絕妙的「爨寶子」體書法，在民國時期相當著名。在閒談中，他曾向陳海鷹表示，自己若非早年投身軍政，很大可能會去學習書畫或其他藝術門類，藉此鼓勵和督促陳海鷹要堅持自己的藝術追求。由於陳海鷹身兼「廣西綏靖主任公署」文化參議職務，負有推廣文化的責任，所以李濟深每於參觀畫展時，都會叫上陳海鷹作伴，一來是讓這個年青人多見世面和認識來自四面八方的畫壇大師，也讓他在畫叢中汲取更多的藝術養份。此外，李濟深亦有意讓陳海鷹幫忙，代他在一些愛國民主人士之間走動，例如會經常送一些食物到廖仲愷的遺孀何香凝女士的家中等等，一來是表達問候，相信也是轉述一些在當時特務滿城的情況下，不便在電話傳達的訊息吧。所以陳海鷹也在此期間結識了不少愛國民主人士。

李濟深身處桂林，巧妙利用自己特殊的身份，與中共黨人緊密合作，安頓和保護好來自全國以及香港淪陷後被營救回到桂林的學者、藝術家和文化人。為充份發揮這群文化精英的作用，李濟深曾專門修函給重慶國民政府，並直接致電蔣介石，為桂林改善有關接待工作和開設相關研究機構、學校等等爭取撥款，但得不到任何回覆。在中央政府不聞不問的情況下，李濟深唯

桂林的《大公報》報導，1942 年 12 月 27 至 29 日，陳海鷹在桂林社會服務處舉行第二次畫展。

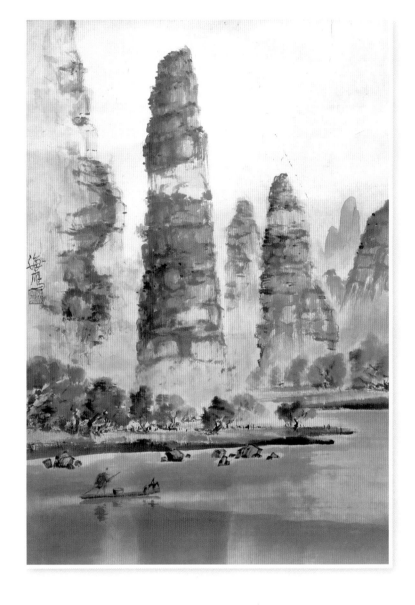

陳海鷹 · 《陽朔山水》
（紙本水墨，四十年代）

1940 年代，對從事油畫創作的陳海鷹而言，各種物資匱乏，繪畫油畫誠非容易，然求藝之心不退。他虛心求學，轉益多師，研習國畫和水彩的創作，通過與嶺南畫派大師趙少昂、其弟子周千秋等多位畫人密切的交往後，陳海鷹的國畫技法大有長進。

有從自己的辦公廳經費中，努力擠出一些錢來救濟文化界的朋友。他花了大量的時間和精力，籌劃開展報社、書店、研究所，以及創辦雜誌等等，使抗戰的宣傳工作繼續開展，文化人可以藉此得到安置。為

支持抗日民主運動，李濟深甚至要向廣西銀行借錢來維持自己的日常開支。

至此，陳海鷹大致已可以在桂林安頓下來了。在桂期間，他除了不斷看書學習，提高畫論和美學理

論的修養，更藉此難得機會，利用自己既是德智中學美術教師，又是「廣西綏靖主任公署」文化參議的身份，經常與萍聚在當地的文化人、畫人接觸交往。目的是既可在艱難歲月中相互砥礪，再者自己又可以在畫藝方面廣納百家之長，轉益多師。由於當地畫油畫的物料難求，此時期陳海鷹多以水彩和國畫創作為主，期間曾與嶺南畫派大師趙少昂及他的門生周澤航（千秋）、梁粲纓夫婦等畫人交往，國畫的技法有了長足進展。1942 年 12 月，他在桂林體育路社會服務處的畫廊，舉辦了在當地的第二次畫展。這次展出以國畫為主，作品中尤以「蝦」最讓人矚目，是畫家創作上的成功突破。畫展開幕當日報紙介紹說：「其西畫畫藝造詣，精於肖像，兼善雲海風嵐開合之妙，與波濤洶湧之奇，國畫則善長畫蝦，有八大、石濤之風……」。陳海鷹之善於畫蝦，並非憑空而至。他的家鄉位於西江水出海口的地方，所以名為「外海」，此地一直以海蝦盛名，十里八鄉的酒家飯館，都會到外海收購入饌。陳海鷹畫的「蝦」，與齊白石畫的有長長觸鬚和蝦鉗的淡水蝦，形態上存在差別。據他自己說，在家鄉時，常會蹲在地上去觀察蝦

● 畫人小傳

趙少昂 (1905 年 3 月 6 日 – 1998 年 1 月 28 日)，廣東番禺人，善花鳥，是第二代嶺南畫派四大名家之一。

1920 年入嶺南畫派高奇峰辦的私立美術學館學畫，1930 年以作品參加比利時萬國博覽會獲金牌獎，同年在廣州創嶺南藝苑。其後遍遊中國名山大川並在北京、南京等地舉行畫展。

1937 年移居香港，香港淪陷後經廣州灣到達桂林，在桂林期間寫生作畫並舉辦個人畫展，盡以所得捐贈災民。後再轉赴重慶任重慶中央大學及國立藝術專科學校藝術系教授。戰後 1948 年定居香港，復辦嶺南藝苑，授徒無數，弟子遍及世界各地。

1946年，陳海鷹與李鐵夫廣州師生畫展時，趙少昂曾撰文對陳海鷹在國畫方面的造詣給予充份的肯定。文中稱：「復擅雲海……於剎那間能把握對像，……尤精於繪蝦，閒常揮灑，栩栩欲活，有八大之風，青藤之趣。」。

在水中游動的動態。正是經過長期和細心的觀察和不斷試筆，他畫的蝦，才有所成。

這時的陳海鷹雖只有23歲，但他在繪畫方面多元化的創作才能，開始受到公認。後來，1946年陳海鷹在廣州舉行個展時，著名畫家趙少昂特別為他作了推介：

> ……值李鐵夫先生自美歸國，君（陳海鷹）以第一人執弟子禮，朝夕研求，盡得其奧……既精於人像，復擅雲海，風嵐開合之妙，波濤洶湧之奇，於剎那間能把握對像，旁及中畫山水而外，尤精於繪蝦，閒常揮灑，栩栩欲活，有八大之風，青藤

1942 年，著名學者、詩人楊千里贈陳海鷹的詩作。

退不終否進避榮東方畫像語尤工不論
姸醜論風骨不畫梅花畫放翁綺歲神
清一藝矜畫師亦自有風稜銅仙欲鑒人
倫表來訪天南陳海鷹

海鷹陳君精擘藝事尤擅人像違難桂林將貌海內名流作
個人畫展而其人蘊藉雋爽尤足欽遲也壬午十月千里寫記

1942 年，陳海鷹為胡適的老師、學者楊千里繪畫肖像，得其題贈詩作：「退不終否進避榮，東方畫像語尤工，不論姸醜論風骨，不畫梅花畫放翁。綺歲神清一藝矜，畫師亦自有風稜，銅仙欲鑒人倫表，來訪天南陳海鷹。」詩後有題記，對陳海鷹的畫藝及為人甚表讚賞：「海鷹陳君，精擘藝事，尤擅人像，違難桂林，將貌海內名流作個人畫展，而其人蘊藉雋爽，尤足欽遲也壬午十月千里寫記」。

之趣……

由此可見，經過多年的努力，陳海鷹不但在油畫方面已被認定系出名門，且深入堂奧，他在水彩及國畫方面的創作特色亦已鋒芒嶄露，並獲得肯定。正因如此，趙少昂的學生周澤航，曾私下勸說陳海鷹專心於繪畫創作，不要再分心教學，以期早日成為藝術大師。然而，陳海鷹深受李鐵夫美育救國的思想影響，對教學工作本來就難言放棄。而且在桂林的日子裡，因了李濟深出任桂林美術專科學校校董的關係，陳海鷹與多位任教於該校的畫家，如陽太陽、馬萬里、余新亞、鄭明虹等等經常來往。他目睹身為校長的鄭明虹如何全心全意教學，甚至即使要親自校舍打掃衛生，仍艱苦堅持。面對着國破家亡的萬劫不復，感受着全國軍民的同仇敵愾，

美術教育工作者仍淵停獄峙，為中華美育文化的傳續和發展，始終不懈地努力着，很明顯，他們看到的是抗戰勝利後更遙遠的未來。陳海鷹鄭重地把所見記錄在自己的日記裡，在他的內心，對於自己終身從事美育工作，已經有了堅定的答案。

由於陳海鷹在肖像畫早有名聲，他開始應邀為一些文化人或自己的友好繪畫油畫肖像。據陳海鷹的零散紀錄，在 1941 至 1942 年間，他在課餘先後為李濟深、廣西省銀行行長黃子敬、學者楊千里等畫過肖像，更獲楊千里題贈詩作。

退不終否進避榮，東方畫像語尤工，不論妍醜論風骨，不畫梅花畫放翁。

綺歲神清一藝矜，畫師亦自有風稜，銅仙欲鑒人倫表，來訪天南陳海鷹。

海鷹陳君，精擘藝事，尤擅人像，違難桂林，將貌海內名流作個人畫展，而其人蘊藉雋爽，尤足欽遲也

壬午十月 千里寫記

楊千里，名天驥，著名詩人、學者，是新文化名人胡適的老師，著名社會學家費孝通的舅舅。他在香港淪陷後的 1942 年年中離開香港到桂林避難。這樣一位德高望重的老先生，在詩作中，對才二十多歲的陳海鷹充滿讚譽，不獨褒揚其畫藝，對他為人處事也表示欣賞。這說明陳海鷹的創作已不但獲得繪畫同行的肯定，在社會上也開始受到注目了。

畫藝開始被普遍認定的陳海鷹，年輕但生性隨和，處事謹慎，容易與人相處。1942 年，他被委任為廣西全省美術展審定委員。在波詭雲譎的政治環境中，陳海鷹顯得相當稱職。李濟深讓他周旋在一眾政客與文化人之間，折衝樽俎，推動抗戰文藝工作的發展。

此期間他結識了不少進步的民主人士、文化人和藝術家。後來更得到陳樹人、高劍父、李鐵夫、徐悲鴻等四位大師級的畫家聯名，為他的肖像畫潤格作背書。據知，陳海鷹當時在德智中學的月薪是 120 元，他為廣西銀行行長黃子敬所繪的肖像，對方主動所給的潤筆費是 5000 元，相當四十多個月月薪。

1942 年年底的第二次畫展以後，陳海鷹應李濟深的邀請，住到李家的公館去了。原因是李的工作

中華民國三十二年七月訂

陳海鷹先生，其靈藝造詣之精深夙爲吾人所推重；而於人體造像尤獨具專長。其用筆之豪放、與設色之熟練，匪祇剖靈形態，抑能盡量表現其人之個性與神朵。茲爲方便社會人士有獨得陳君作品之機會起見特爲訂立潤格如下：

陳樹人　李鐵夫　仝啓
高劍父　徐悲鴻

度　數	類　別	油　彩	水彩.粉彩	素　描
120×160	頭　像	一萬元	五仟元	三仟元
160×220	半身像	二萬元	七仟元	四仟元
240×300	大半身像	六萬元	九仟元	六仟元
320×400	全身像	十萬元	一萬二仟元	一萬元

陳海鷹在桂林時期，才華初現，經李濟深的引介和鼓勵下，結識了不少文化人和藝術家。1943年，陳樹人、高劍父、李鐵夫、徐悲鴻四位畫壇大師聯名，肯定其畫藝，並爲他的肖像畫的潤格作背書。

太忙了，而且他親身去探訪一些受到特務監視的民主人士也不方便，只好委託陳海鷹代傳訊息或代致問候。在這些人士當中，令陳海鷹印象最深的是與廖仲愷夫人何香凝的交往。廖仲愷是孫中山的忠實追隨者，國民黨的創始人之一，屬黨內左派，是孫中山「聯俄、聯共、扶助農工」三大政策的忠實執行者和捍衛者，最後因不爲國民黨右派所容而遭暗殺。四十年代初，廖仲愷之子廖承志在香港創辦《華商報》宣傳抗日。香港淪陷後，爲保存中華文化元氣，他馬上組織在港的民主人士和文化界人士進行大撤退。廖承志回到內地後，卻遭到國民政府逮捕。何香凝性格剛正不阿、疾惡如仇，她跑到重慶去大罵蔣介石。何香凝是同盟會首名女會員，國民黨元老中的女豪傑，才華、智慧、人脈、名望，深得黨內尊崇。蔣介石屢次避其鋒芒，不敢正面接待。待何回到桂林後，卻又派人送來巨款，並聲言請她到重慶「共商國事」，企圖蒙騙大眾。何香凝感覺這是對自己的侮辱，憤怒地在來函的信封上題詩：「閒來寫畫營生活　不使人間造孽錢」，將支票連信一併退還。何香凝傲骨錚錚、崇尚氣節的品格，深深影響了陳海鷹。1984年5月8日陳海鷹在致廖承志的兒子廖輝的信中表示：「我記得，

何香凝、陳海鷹 ·《垂柳群蝦》
（紙本水墨，1944 年。何香凝畫
柳，陳海鷹繪蝦）

1943 年，陳海鷹受邀住在李濟深家中，得以有機會經常聯絡和探訪民主人士。這段日子陳海鷹認識了不少文化界和愛國的民主人士，何香凝是其中交往較多的一位。通過與他們的交往，陳海鷹不僅豐富了人脈和閱歷，增加了對中國民主革命具體感性的認識，亦堅定了他對抗日的信心。

當我每次代表任公探候你的祖母，她總是絮絮不休，對我談起革命舊事、談「蔣光頭」如何背叛孫中山，如何非法扣留廖公（廖承志），激動到聲淚俱下。我當時年紀還輕，但她的愛國革命熱情，深深的教育了我……」。

1943 年的八九月間，陳海鷹受李濟深夫人周月卿的委託，到柳州主持名家書畫展，展出包括吳稚暉、于右任、林森、陳立夫、齊白石、徐悲鴻、馬萬里等等名家作品，為桂林博愛托兒所籌募經費。這次畫展的組織、宣傳、佈展等等的工作經驗，豐富了陳海鷹的閱歷和人脈。

秘密營救

自 1941 年初來到桂林，僅僅兩三年時間，陳海鷹無論在畫藝、人際關係、理論修養，尤其是在思想認識方面，都有了突破性的飛躍。而且這段日子的桂林雖云是後方文化城，但事實與戰火隔不太遠，經常都會受到日軍的滋擾和轟炸。可以毫不誇張地說，他是成長在戰火之中的。

然而，陳海鷹離開還差幾天才滿一年，在桂林千里之外的香港，卻終於難逃日寇的侵淩。1941 年 12 月 8 日，太平洋戰爭爆發，25 日香港淪入敵手。當時內地避難在港的文化精英約有兩千多人。中共視他們為國家珍寶、文化元氣，由廖承志組織，中共東江縱隊負責保護和接應，其中 800 多名一直與中共保持聯繫的愛國民主人士和進步文化人名人被安排撤返桂林。1942 年 1 月 5 日，大規模的撤離行動正式啟動。在精心的安排和籌劃下，這批人一部份走水路，由港島經長洲，越過日寇的封鎖轉到澳門或廣州灣，登岸後再從廣東送達桂林。另一部份人走陸路，從港島偷渡到九龍，再分別經荃灣、青山、元朗，或經沙田、大埔、粉嶺等越境進入寶安，然後經惠州、老隆到韶關。再經過近一百天的歷險之旅，最後轉移到桂林或上海和蘇北。從香港撤回內地的精英人物，包括宋慶齡、何香凝、柳亞子、茅盾、夏衍、田漢、鄒韜奮、薩空了、梁漱溟、田漢、邵荃麟、胡繩、沈志遠、狄超白、胡仲持、司徒慧敏、陳瀚笙、周鋼鳴、陳此生、金仲華、蔡楚生、郁風、葉淺予、丁聰、戴愛蓮等⋯⋯這次行動空前成功，撤退名單上所有文化精英一個無缺地被安全送達：這就是著名的「香港秘密大營救」。

可惜的是，被送返桂林的文化精英中，並沒有出現李鐵夫的身影。陳海鷹為此感到心焦如焚。自年前陳海鷹來到桂林，師徒兩人雖遠隔千里，但一直以書柬互通音訊。加

上香港和桂林兩地報刊，都經常有兩人活動的報導，例如陳海鷹在桂林的畫展、出任美術展的審定委員等等；李鐵夫在香港與柳亞子的會面報導等等，這些訊息當時兩地報刊又相互轉載，而師徒兩人都有每天閱讀多份報章的習慣，所以相信大抵都知道對方的情況。

這些報導當中，以香港淪陷前一個月，柳亞子於 1941 年 11 月 8 日（發表於 1941 年 11 月 22 日香港《光明報》）寫的《紀孫中山老友李鐵夫》所記述的兩人會面時的談話內容，最能真實反映老畫家當時的處境與心情。柳亞子是中國著名詩人，與李鐵夫一樣，早年就加入了同盟會，是黨國元老，曾任孫中山總統府秘書。九・一八事變後，積極參與各種抗日救國活動，奔走呼號。抗戰爆發，他身陷上海淪陷區，直至 1940 年底才成功逃到香港，重獲自由。到港以後，居於九龍柯士甸道 107 號，室號「羿樓」，意取后羿射日，實寓抗日之志。在羿樓上，詩酒文會不絕，佳客盈門。皖南事變後，他在香港親自起草了與宋慶齡、何香凝、彭澤民等四位黨國元老和國民黨各中央委員的聯合宣言，嚴斥蔣介石的不義行徑，

在全國引起很大的反響。李鐵夫對柳亞子的仗義執言極為讚賞，他通過黃興的女婿，時任中華業餘學校校長的吳涵真引介，約同馮鋼百，三人專程到羿樓拜訪。會面中，馮鋼百對柳亞子說，李鐵夫是出了名的怪人，是因為對柳亞子有特別好感，才會破例登門拜訪。

這次會面，打開兩位藝術家話匣子的既不是詩也不是畫，而是他們的共同朋友：孫中山。他們都是同盟會會員、孫中山先生三民主義的信仰者。李鐵夫首先向柳亞子介紹了自己當日在美國追隨孫中山搞革命的經過，而後暢談自己對三民主義見解，應以民生主義為最終目的。他以《論語》「足食、足兵。民信之矣」為民生主義精髓，表達自己對執行三大政策的信念。柳亞子聽後形容說：「這些話，出於孫中山先生老友七十多歲革命元勛咀上，在我真還是第一次聽見，怕中華民國全國，除李先生以外，不能再找到第二位如此快人快語了。比起一般不學無術，愚而自用之流，天天講讀經尊孔，而實際上不知中國舊學術舊理論為何物的不是相去天壤了嗎。」柳亞子這篇數千言的實錄，對這次會面寫得極為詳盡、

傳神，從中亦可以看得出柳亞子對老畫家的崇敬之情。由於李鐵夫不闇國語，兩人的對話，初時由吳涵真在旁翻譯，繼而兩人又直接以筆談了好久。臨別，兩人惺惺相惜，李鐵夫寫下：「十分悅意與君常時討論革命事，故望以後常時與君談敍一切也。」而柳亞子則請求李鐵夫，「把五十多年革命的歷史和最近擁護三大政策、首重民生主義的主張發表出來，作為黨國領袖的指南針。」柳亞子又說，「李先生已經完全同意我的要求，我希望他能早日踐約。」

山雨欲來風滿樓的淪陷前夕，兩位黨國元老 11 月 8 日的這次會面交談，雙方似乎都意猶未盡。據後來 1959 年出版的《柳亞子詩詞選》及 1998 年出版的《謫生詩集》所載，在此後的個多月裡，他們見了四次面，其間詩酒唱酬，盡訴彼此滿腔的家國情懷。

第一次是初訪的翌日，老畫家已急不及待想與柳亞子再度聚談。這次他約同幾位後輩畫人，再度登門造訪。「十一月九日，總理老友李鐵夫先生偕（高）謫生、耀聰、曾天、（伍）曉明諸君枉顧，旋飲思豪酒家賦呈：嶽嶽興中元老，觥

觥民主青年。繼往開來誰任？卻愁我虱其間！」

第二次是 1941 年，「十一月十六日夜，（高）謫生招集彌敦道畫室，賦呈中山先生老友李鐵夫先生」，其中有詩句：「……縱橫意氣齊髦髟，狼藉河山道齊家。領袖群倫尊一老，各持椽筆衛吾華。」兩人相互鼓舞，分別以文筆、畫筆作投槍以禦敵，氣勢如虹。

第三次在上次會面的兩日之後，這次會晤非常重要。據陳海鷹的備忘筆記，當天，柳亞子、劉栽甫、吳涵真三人聯袂到訪李鐵夫的畫室。《柳亞子詩詞選》載：「十一月十八日竭鐵夫先生於九龍畫室，出示近詩，有『專待春雷驚夢回，一聲長嘯天下安』句……」。李鐵夫不但熱切地為大家出示詩作，更拿出自己珍藏的所有油畫，如《畫家馮鋼百》，以及在美國畫的「某女郎」像等等，讓眾人欣賞。各人置身李鐵夫家徒四壁，堆滿書籍、報刊的畫室，有感眼前的老畫家雖大志難酬，但壯心不已，仍待「春雷驚夢」的千紅萬紫。柳亞子即時回賦：「一聲長嘯奠群嘩，畫意詩情美比花。壯士虬髯揮鐵筆，美人玉貌勝仙茶。鳳棲丹穴賢為寶，龍

畫壇兩代宗師傳奇

李鐵夫與陳海鷹

臥南陽壁是家。倘起鷹揚成薄伐，自旄黃鉞定中華。」表達了對老畫家的畫藝及其安貧自處的尊崇。所以說這次會晤很重要，倒不是在兩老的惺惺相惜，而是當日在場的劉栽甫得知了這批珍如國寶畫作的存在。香港淪陷後，他成了在日軍搜掠前，成功把畫作搶救出來並妥善保存的重要人物。也正因如此，這次會晤就是老畫家的得獎作品還能存留中國的其中關鍵所在。

第四次是一趟傳奇的會面。日期不詳，但一定在上次會面的一個月內，即 12 月底香港淪陷之前。聚會地點是吳涵真公館。吳的丈人是黃花崗起義的總指揮黃興（克強），李鐵夫舊識。在公館裡他看到牆上掛着兩幅二十七年前自己在美國的畫作：一幅是黃興夫人徐宗漢肖像，另一幅為《海濱風景》，都是當年他送給黃興作紀念的。時光忽忽，眼前畫作，勾起了老畫家 1914 年時伴隨黃興夫婦在美國作討伐袁世凱宣傳的幾個月相處日子的回憶。這兩幅作品，由黃興從美國帶返中國。1921 年廣州美術展覽時，策展人高劍父專程從廣州赴上海，親自到黃家借出作為展品，足見當年中國畫壇對海外這麼一位享譽國際的華人

藝術家的尊敬與期待。抗戰爆發，黃興的女兒若鴻把兩幅畫作由上海輾轉帶到香港。此際，黃興已於 1916 年作古，夫人徐宗漢正避戰亂於重慶。座上眾人對國家危難，世事興衰，難免唏噓。即席，柳亞子以《賦詩謝若虹（鴻）夫人》為題，感謝主人款客的濃情美意，並以「一老龍潛身是史，幾人虎變國為家」頌揚李鐵夫的革命事蹟。

李鐵夫雖是答應柳亞子整理自己五十年來的革命經歷和思考，可惜事與願違。一個月以後，日軍進攻香港，港英投降。香港進入了三年零八個月的黑暗歲月。此刻城內生活物資緊缺，大街上日本兵肆意妄為，殺戮無辜，姦淫擄掠，無日無之。孤身一人的老畫家身陷危難，可以說連生活都顧不上了，寫作、畫作更無從談起。日本人在發動東亞侵略戰爭之前，早已在各地做了大量的情報工作，對留港的中國民主人士、文化人、藝術家等等，可以說都瞭如指掌。這就是為什麼香港一旦淪陷，中共即急如星火展開大營救工作，以不到一個月時間，安全地將 800 多位與中共保持聯繫人士分批撤離香港的原因。柳亞子在日本人轟炸啟德機場的當天就被

營救轉移了。李鐵夫一向專心創作，少於應酬，向來只與相熟的幾位畫人和兩三位在港定居的國民黨內支持抗日的元老如吳涵真、劉栽甫等等交往，難免就滯留了下來。但他性格剛烈，眼看日寇暴行，同胞受苦，常常不能容忍。據陳海鷹筆記，他戰後回港，何明華會督告訴他，李鐵夫為他繪畫的肖像，已被登門搶掠的日軍劫去。很明顯，日軍早已探悉李鐵夫是國際知名的畫家，知道他作品的價值連城。當然，李鐵夫的畫室亦曾被日軍入屋搜掠，幸而老畫家藏畫已被轉移。

　　一向視自己的畫作如生命的李鐵夫，雖然生性孤僻，少與人交往，但相知的人，都曉得他性格剛直，討厭黑暗腐敗的官僚政治，對豪門巨賈從不阿諛逢迎，一直保持着藝術家率真、純樸的作風，深得敬重。其中有個人認定，李鐵夫從美國帶回來的二十多幅得獎作品，以及他在香港創作的多幅精品，是藝術結晶，國家瑰寶，應千方百計地保護起來。此人就是劉栽甫。劉對李鐵夫畫藝十分傾倒。在 1939 年前後，劉曾獲老畫家贈予國畫《墨松》一幅。劉再三觀賞，先後寫了《題李鐵夫先生惠贈畫松》及《再題李鐵

夫畫松》等五首詩，讚嘆不已。在畫跋中更稱譽李的畫作，「乃國寶之可懷」。正因為對李鐵夫作品的關注，所以早在日軍入屋搜掠前，老畫家的全部畫作，已一件不留地被轉移到劉家去了。劉栽甫，台山人，政治背景和李鐵夫相似，早期的同盟會成員，追隨過孫中山參加辛亥革命，是民國第一屆國會議員，曾在廣州主辦《民國日報》、《新民日報》。1921-1927 年四次出任台山縣長。為實現孫中山「地方自治」的政治理想，把台山作為民國第一個縣級地方自治實驗的試點。在任期間，移風易俗，實打實幹，市政建設成績斐然，文化教育迅猛發展，建成全縣公路網，不單對台山，對江門、新會、開平、恩平等周邊縣市的發展也產生深遠的影響。1928至 1929 年初任廣東省政府委員及省民政廳廳長。其時李濟深正是控制廣東、廣西地區的黨政軍首腦。可能劉栽甫是對國民政府定都南京後國內政壇的波詭雲譎感到厭倦，不想牽涉當時蔣桂之間紛爭，他先後辭任兩公職，淡出政界，閒居香港。但由於在國民黨內和政界均有過顯赫功績，加上文采風流，所以在社會上仍極有影響力。1939 年 7 月底，

劉栽甫的母親逝世，訃告中的治喪委員有許崇智、李濟深、吳鐵城、陳銘樞、李鐵夫、陳策、高劍父等等共二十位國民黨元老級的人物及文化名人。由此訃告中的治喪委員名單中推測，在此期間李濟深和李鐵夫或會有所接觸。

香港陷日期間，日將磯谷廉介被任命為香港佔領地總督。之前他曾任日本駐中國使館的武官，是日本的「支那通」。任佔領地總督期間，他放任日軍肆意殺戮搶掠，從香港奪取各種各樣物資，強迫市民兌換毫無價值保證的日本軍票，實行強制日化教育等等，港人處於極度災難中。為安撫人心，磯谷假意推行懷柔政策。由於先前長期被派駐廣東，他對劉栽甫是熟悉的，知道此人有一定的影響力。於是邀請劉栽甫復出，或在日營任官職，或任所謂「華民代表會」代表等等，但均被劉堅拒。不過，劉栽甫倒是巧妙地利用了磯谷對自己的賞識，在淪陷之初，兵臨城下之際，動員陳挺秀等幾位台山的鄉親一起到老畫家的畫室，將老畫家的畫作從畫框中取出，分別捲成幾綑，先是藏到劉栽甫的家中，最後由他想盡辦法運回台山，交到當時逃難回鄉的

陳挺秀的手中。一年多以後，再由陳挺秀帶到桂林交還李鐵夫。

李鐵夫之所以放心將畫作交由劉栽甫保存，相信是因為彼此政治理念相同。他知道劉與自己一樣，不願與南京國民政府的官僚同流合污，由此深信劉的為人處事，值得生死相托。在淪陷後大約有一年的日子裡，老畫家生活相當困難，他大部時間與在美國時早就認識的陳挺秀同住，最後還一起離港避難。陳與劉栽甫同是台山人，據資料所示，劉栽甫任最後一任縣長時，也是陳挺秀任台山新寧鐵路的最後一任經理。陳後來又任過台山教育局局長、台山縣立中學校代校長，而教育又正是陳任縣長時的主要政績。由此可知，兩人相濡多年，交情非淺。據八十年代陳挺秀在一次訪問中說：淪陷不久，老畫家家中連衣物都被盜光了，但他毫不在意，堅持創作，還說被偷的只是身外之物，如果自己在意，那就是連精神意志都被偷了。然而危難又何止於此——據台山籍報人，曾在台山收容李鐵夫避難，一起生活過一段長日子的黎暢九，在 1946 年的記述：「香江淪陷，為日人所知，將盡取其畫以去，幸友人先代藏密，始得

李鐵夫《劉素薇肖像》
(102cm x 77 cm，布面油彩，
1942 年。現藏廣東美術館）

1941 年 12 月，香港淪陷。李鐵夫身陷危難中，幸得同盟會舊友劉栽甫及畫友周公理等人的周濟幫助。期間，劉栽甫請李鐵夫為已離世的母親、女兒劉素微及兒子劉思健等繪像，以潤筆費為由，相助李鐵夫。

李鐵夫《劉郭太夫人肖像》
（布面油彩，1942 年）

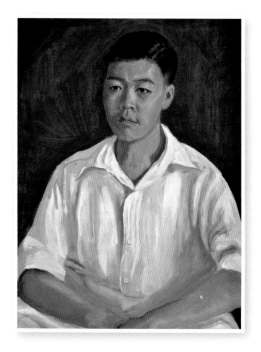

李鐵夫《劉思健肖像》
(92.5cm x 64 cm，布面油彩，1943 年）

無事。日人旦夕搜其居，然不敢以非禮加之。某次，破口大罵日敵，日敵將以槍擊之，得其酋亡之乃已，然卒不敢加害……」——經此一事，大家深怕日本人會再來為難李鐵夫，於是讓老畫家從九龍搬到香港，住到周公理家中。由於地方淺窄，老畫家日間只能逗留在最廉價的食肆消磨時間。身上的着裝也是從故衣店買來的。後來陳挺秀朋友的一所房子丟空了，他邀李鐵夫來同住。據陳挺秀回憶，在淪陷後直到離港避難之前，這大約一年的時間裡，李鐵夫基本上沒有捱餓。這除了因為他和周公理等幾位朋友相助以外，劉栽甫還刻意請李鐵夫為自己離世的母親劉太夫人及家人劉素薇、劉思同、劉思健、劉峻肖等人繪像（這些畫作，現部份被廣東美術館借藏），以此為由給老畫家潤筆，使他很有尊嚴地生活着。為表達對劉栽甫在危難歲月關顧的感激，他破例在劉太夫人的畫像恭敬署上「李鐵夫敬繪」五字。陳挺秀又補充說，假若真的沒錢「上茶樓」喝茶了，陳挺秀會勸老畫家畫幾張國畫、水彩，幫他找人買下換來零用錢，這樣老畫家又可以在茶樓讀報和消磨時光了。然而按老畫家一向極度尊崇藝術的性格而言，這在他來說卻是一種無可奈何之舉！

避難台山

香港陷日初期，為支援所謂大東亞戰爭的開展，日軍一方面沒收商人的資產，另一方面對本地居民的糧食、燃料等生活必需品實施配給制度。隨着日軍在東亞戰場上日漸失利，加上運輸困難，配給制度更形苛刻，不少居民因食物不足，被迫進食木薯粉、花生麩、番薯藤，甚至樹葉、樹根充飢，但仍有大量居民餓死，最終竟出現人食人的現象。為打壓市民反抗，早在佔港初期，日本人就成立軍政廳，先後制定大量苛刻的大小規例，日軍憲兵隊往往以犯例為藉口，打罵、囚禁甚至隨意進行殺戮。日軍又對言論和信息實行管制和封鎖，所有新聞通訊及文化活動，均受到極為嚴格的檢查。老畫家向來脾氣耿介，容不得半點不平，多次在大街上與日軍怒目對視。熟知李鐵夫的朋友，都為他的安危擔心不已，加上日本人一直覬覦他的畫作，為防範未然，幾位關心老畫家的朋友，想方設法，爭取把他送到安全的地方。這時候九廣鐵路雖是維持有限度服務，但在港居民如要離境仍需證明。此時稍一不慎，李鐵夫身份暴露，安危實在難料。為保萬全，最後還是合眾人之力，讓陳挺秀護送老畫家經澳門回到台山避難。其間過程如何艱險，八十年代陳挺秀的回憶文章沒有詳細交代，但可從老畫家當時寫下的詩篇窺見一二：

感懷（二首）1942 年
　　　與友脫險於港往澳門

驚聞離笛滿船聲　蕩槳同仁斗酒傾
斷頭險阻都如夢　此日應為隔世情
世逢奇亂始多奇　宇宙滄桑一局棋
萬生難得幾時見　走盡天涯一樣支

兩首七言詩作，刊於九十年代由廣州美術學院與鶴山縣文化局共同編印的《李鐵夫詩聯書法選集》。老畫家的「感懷」之作，雖是隨手拈來，即興所得，但充分顯現出他面對逆境和苦難時的自在坦然。一

畫壇兩代宗師傳奇

李鐵夫與陳海鷹

旦脫離險境，驚魂甫定，詩人立即與同行友人傾盡杯酒，共慶新生，雖是歷經「斷頭險阻」，如今都仿如一夢。對於自己的「世逢奇亂」，他卻以碰上難得一見的棋局為喻，表現出自己充滿好奇的赤子之心。詩中並無任何悽涼悲楚，反而苦中作樂，舉重若輕，直逼老杜「萬古雲霄一羽毛」句，足見其樂觀天性和堅強意志。如今回過頭來看，這樣一位充滿大義凜然的民族革命先驅、譽滿國際畫壇的藝術大師，在百年亂世中，去國謀生求學，成就斐然，為國增光。如今雖回故土，卻惶惶然如同「萬里悲秋常作客」的遊子，但他仍不失樂觀地面對，從未流露過怨艾情緒：這是何等令人敬重的人格！也正正是這樣的一種不苟同於世俗的氣節和藝術家品格，讓他身邊的人對他的任性率直不但不以為忤，更對他耿介自持表示欣賞，並在危難時刻極力保護他安然度過。此是後話了！

李鐵夫在 1942 年底離開香港。據陳挺秀後來回憶，他們走的是水路，先坐走私船偷渡澳門，之後輾轉到達石歧，然後再抵江門，周折好幾天後才到達當時的台山縣城大灣鄉陳家。為安全計，陳挺秀本打算先讓李鐵夫先住到自己家中，稍後再轉送農村隱蔽，可是卻因父親離世而未能成行。碰巧此時在台山縣政府供職的黎暢九到訪，於是將老畫家托付照顧，讓他住到黎暢九在鄉郊的家裡去。黎暢九是廣東順德人，三十年代曾在上海《申報》任編輯，以詩詞名世，著有《蒿庵詩稿》、《澳門新語》等。黎暢九也是見過世面的人，聽完陳挺秀對老畫家經歷的介紹後，知道是必須保護好的「國寶」，於是一力承擔。就這樣，李鐵夫由危城香江脫險後，在台山大江鎮公益埠黎暢九家中一住近十個月。公益埠建於 1908 年，由當時美國歸僑按照紐約的城市布局進行規劃，九條騎樓街縱橫貫通全埠。街道兩旁建築包括商鋪、教堂、學校、醫院等，被稱為「紐約街」。對於曾生活於紐約的李鐵夫，或許也有一絲熟悉之感。

李鐵夫在台山居停的這段時期，正值是台山地區大旱之年。史載其時田野荒蕪，餓殍矚目皆是。由於糧食短缺，民眾不少以茅根、野菜甚至是觀音土充飢，連台山縣城的日軍也不得不因此退卻轉移。尤幸黎暢九時任縣政府書記，他知道縣長陳子和喜嗜收藏書畫，於是

引介李鐵夫給他畫了一些畫以換取生活費。老畫家的日常生活故而不致受時局影響，不但每日仍可在茶樓品茗，而且畫作不斷。此期間相信是為了回報黎家的慷慨收容，李鐵夫為黎暢九的先父母及黎的二位妻子繪畫肖像畫。據黎暢九在1946年所撰的《李鐵夫軼事》所錄：「……李鐵夫由澳門而歸內地，止於三台。來寓余家，其旦午品茗之習慣不改，與余之家人孺子欣欣樂道其往日在美國之見聞以為快樂，午日又負畫具赴三台名勝展匣作畫，其稱之作有《台城郊外》、《農場》、《溫泉鄉》、《那金村》、《石化山》、《西岩寺》、《南郊塔》、《石坂潭》、《通濟橋外》等九幀，均為民國三十二年（1943）春至夏所作……」黎暢九曾力勸李鐵夫好好保存這批畫作，以待抗戰勝利後結集出版。戰時物料難求，李鐵夫卻力求突破局限。他在台山的這批畫，是在宣紙上寫水彩畫的大膽嘗試。對一個以油畫為主要創作方向的成熟畫家而言，為此他須在用筆以及水份的掌握等方面重新摸索。基於他具有極好的書法功底和過硬素描基礎，這批水彩作品呈現出新的畫風。畫面線條不多，主要以充足的水份和運用巧妙的大色塊完成，顯現了老畫家筆觸掌控和色彩運用的爐火純青，也展現了老畫家頑強不屈以及在藝術上不斷嘗試的創新精神。

在漫天烽火、災情嚴峻的歲月，年邁的革命家李鐵夫，未能荷戈上陣，殺敵沙場，更被迫避難鄉中，寄人籬下。又是老畫人的李鐵夫，只能把對國家和民族滿腔激情，寄於書畫。畫人以自己的畫作為視覺敘事，一筆一筆地鈎勒着眼前光景。這裡沒有敗瓦頹垣、死傷枕藉的戰場，也不見牽衣頓足，流離失所的浮生，然而滿紙的枯藤老樹，斷水餘山，孤橋野寺，曉風殘月，卻都飽含老畫家欲回天地的悲情。他正是通過對家國大好河山的禮讚，把對日寇侵華的憤恨，對保家衛國戰爭的肯定和對最終必然取得勝利的信念，沉着而堅定地傾注於畫作。近年，有內地學者在研究李鐵夫的藝術追求時，認為他的寫實主義只是圍繞藝術本質的求索，而不像徐悲鴻那樣，可以寫出《田橫五百士》、《愚公移山》那樣的現實主義的人文關懷。固然，在二十世紀的上半葉，於中國的社會現實而言，也許更需要的是直觀表現的

李鐵夫 • 《台城郊外》
(32.5 x 58 cm，宣紙水彩。現藏
廣州美術學院美術館）

1942 年年底，香港淪陷，李鐵夫為避戰火，在
劉栽甫、陳挺秀等眾人合力相助下，經澳門於
1943 年初抵達台山，寄住在黎暢九鄉郊家中，
開始了在台山約十個月的鄉居歲月。期間，李
鐵夫經常揹負畫具，到三台名勝作畫。因戰時
物資缺乏，李鐵夫對用筆和用紙進行了大胆的
探索，開始嘗試在宣紙上創作水彩。台山期間
的這批水彩畫作，在李鐵夫厚實的書法功底和
過硬的素描基礎的蘊育下，呈現出新的畫風。

李鐵夫 • 《孟晉》
(35.5 x 57.1 cm，水彩。
現藏廣州美術學院美術
館）

人文關懷，但並不代表這是藝術上唯一的必由之路。作為研究者，我希望大家最好多瞭解一下老畫家的現實生活處境，也可以多讀讀他傳世的詩作及對聯——因為「詩言志」從來都是不渝的真理。其實他自美國回國之後，一直生活無着，衣食不繼。當窮到連畫具、顏料都成問題時，要求畫家創作傳世之作，表現其「人文關係」，不是非常奢侈嗎？再者，此際他已年近八十，這位原應有至親在旁照應生活的「孤家寡人」，竟鼓勵親如孫子的徒弟陳海鷹去戰地寫生，到前方以美術作抗戰宣傳——這難道不是他的一種對現實的態度嗎？李鐵夫是一個極富藝術家氣質，又甚具受國情懷的人，他對國難的憂憤，可以從他此時（1943 年）的一首七律《感懷》中窺見：

萬戶傷心遍野花　都人何日更榮華
淒涼終是空街靜　飢餓應無半碗抓
虛留酒閣禪為實　尚有巡官伴作家
極目天邊雲入晚　對河水口未遷他

此詩前有題注：「離港途次公益埠。靜居趙巡官園林亭數月有感。」公益埠位在台山北部，與開平的水口僅一河之隔，距老畫家的故鄉鶴山也不過三數十公里之遙。奈何少小離家，人面非昨，有鄉難歸，他只能在這複製的紐約街繼續棲身。眼前「萬戶傷心」的淒苦，街內十室九空的蕭條，極目黃昏晚霞，不由心情抑悶，慨嘆國難未已，期望中華大地早日豐盛富饒。

　　1943 年的秋天，為了紓緩戰時苦悶的身心，李鐵夫與黎暢九曾作伴到肇慶七星岩遊玩，同行者還有張谷雛、李履庵、陳荊鴻等幾位書畫家。回到台山後，竟意外地接到由李濟深從廣西桂林發來的邀請，邀老畫家速到桂林相聚。對國民黨的官員，老畫家認為多是腐敗無能者，所以一般都會遠而慢之，但收到李濟深的相約，李鐵夫卻立即起行赴會。我們沒有資料論說李鐵夫與李濟深是否先前已有往來，但兩人彼此仰慕卻是可以相信的。本書上一節〈秘密營救〉中談及，兩人在劉栽甫的母親離世時，曾經同為治喪委員，那時是否有過交往如今未知，但對於經常讀書看報，尤其關心時局、戰況的李鐵夫來說，一定知道在自九‧一八事變後，李濟深先後三次因不滿蔣的反共不積極抗戰政策而退黨。李濟深多次到港，利用香港的特殊政治環境推動抗日：

1935 年 7 月組織成立「中華民族革命同盟」，出版《大眾日報》等刊物，揭露蔣氏圖謀，宣傳抗戰；1936 年 1 月，又與陳銘樞等人在香港發表《對時局的宣言》，公開動員全國的民主革命力量，宣傳抗日反蔣等等。他是國民黨內積極主張抗日的將領，是真正的愛國者，足以讓李鐵夫感到可以接近和值得信任。大概是因了曾受劉栽甫和陳挺秀的囑託：千萬要保護好老畫家的安危，所以黎暢九特意沿途相送。1943 年 10 月，兩人沿西江上溯梧州，經柳州再轉達桂林。

李濟深所以特意向避亂台山的李鐵夫發出邀請，應是出於為國惜才的考慮。據陳海鷹後來回憶，當時他很掛念遠在台山的老師，但又不知道該如何能讓他到桂林來。

他一直想找開口請李濟深協助的機會。有一次，他為李濟深繪像時，特意說如果李老師在這裡就好了，他一定畫得比我好。李濟深大概是聽出了弦外之音——他是資深的藝術愛好者，當然知道李鐵夫是國寶級畫家，也自覺有保護的責任。先前不知道李鐵夫的行蹤，如今既然知道他人在台山，雖有人照顧，卻未能保證安危，於是立即親書邀請信，邀李鐵夫到桂林來。陳海鷹這一語，成了李鐵夫由台山轉到桂林的契機。

師徒重聚

在黎暢九的護送下，李鐵夫沿西江坐船經肇慶市抵梧州，轉潯江再到柳州。在旅途上，黎有詩作並記曰：「癸未〔1943年〕10月12日自蒼梧發舟至桂林。」蒼梧在廣西梧州中部，地靠廣東之西，從行程推測，兩人到達柳州時已是月中。當時陳海鷹受李濟深夫人所托，正在柳州主持為桂林博愛託兒所籌款的畫展。李濟深特意從桂林南下至柳州，與陳海鷹兩人臨江迎迓。陳海鷹作為弟子，恭迎師尊大駕，禮本應當；但李濟深作為日理萬機的黨國要員，躬迎遠客，就盡顯他的熱誠和真切了。李鐵夫自1931年回國，生活一直漂泊無定，對前路已不再有任何的幻想或奢望，於是應遇而安，浮沉隨浪。他之所以應李濟深之邀來廣西：一是寄寓台山黎暢九家的日子也好一段了，不好意思再呆下去；二是桂林作為後方文化城，又可在此與愛徒陳海鷹像過往一樣地相互扶持着生活，這對他

來說具有一定的吸引力。然而，究桂林易居不易居，老畫家心中還是沒有底。李濟深的熱情恭候，一下子就讓他患得患失的心情盡數消除了。而事實上，自此之後到1948年12月李鐵夫回香港前，這一段漫天烽火的歲月中，在可能情況下，李濟深都用盡他最大的努力，細心關注和保護着老畫家的安全。

在廣西桂林這一段日子裡，李濟深一直奉老畫家為自己的上賓，尊稱他為「老師」。甫抵桂林，先安頓他住在市郊月牙山的別墅並設宴招待。席上，他提出請李鐵夫住到東鎮路二號中央軍事委員會駐桂林辦公廳的招待所，說是好讓他隨時照應，其實是為了保證李鐵夫的安全。他囑咐陳海鷹不要再到學校教美術了，要照料好老畫家的生活，並趁日寇尚未正式大舉進犯桂林這段暫時還相對安穩的日子，好好向老師習畫。就這樣，兩師徒又重回到在香港那段相依相伴，終日寫畫

論畫的日子了。

李鐵夫到達桂林的最初幾個月，由於得到李濟深的幫助，加上桂林畢竟是比較大的城市，稍為能買到一些物料，老畫家恢復了油畫創作。惟因敵機日夕對桂林狂轟濫炸，他只能留在室內畫畫靜物及人物。這時期的創作包括《白菜 南瓜 蘿蔔 辣椒》、《魚 香蕉》、《李濟深仗儸》、《李濟深戎裝肖像》等。除此以外，還有一批國畫，如《柳溪秋思》、《飛鷹》。一如過往，每幅畫作，陳海鷹都會在旁協助，從中學習技法。這段日子裡，老畫家雖重執油畫刀，又有愛徒隨待在旁，亦受到李濟深的禮遇，生活基本安定下來了。不過，一向關心時局的他，從電台、報章的報導逐步得知，在太平洋戰爭中，日軍因節節失利，開始不顧一切地加強對中國南方及西南方的進攻，以期保證日本本土對南洋補給及運輸航道的暢通，並打擊重慶國民政府的抗戰士氣。老畫家極易感懷時世，想到自己眼前雖可暫且偷安，但附近各處已紛紛淪陷，山河零落，生靈塗炭。他在慶賀新年的元旦宴會上，觥籌交錯之際，推杯換盞之間，斯人獨憔悴地寫下既慷慨悲歌，亦傷懷境遇，同時也不失抗戰必勝信心的兩首《感懷》：

民國三十三年元旦 稿於桂林

（一）

風雲慘淡思悠悠 愁緒撩人不自由
七尺浮萍如落絮 十年浪跡等閒鷗
山河櫬落興亡感 天地昏沉殺伐秋
舉目已無乾淨土 披衿慷慨弄吳鈎

（二）

漓園歡宴臘燈紅 預祝仇讎崩潰中
莫道庸愚無敵愾 裹屍馬革實英雄

這是目前所見老畫家唯一的回國感懷：歸國十年，因生性傲岸，不屑逢迎權貴，故浪跡如浮萍落絮；而且時逢戰亂，國家歷劫，自己卻年事已高無從上陣報國。艱難的生活，無奈的處境，是他回國之前，萬萬沒想到的。撫今追昔，老畫家縱是如何的樂觀，也難免慨嘆。

1944 年的 4 月底到 5 月初，陳海鷹在桂林中山北路中國國貨公司樓上舉行「陳海鷹旅桂第三屆繪畫展覽會」。這是年前已預定好的計劃，如今恩師李鐵夫既然身在桂林而且恢復油畫創作，陳海鷹覺得也正是向大眾展示老畫家藝術成就的好時機。雖然在美國的得獎作品

當時不在身邊，但老畫家新作不但功力依然，甚至更日見精湛。不知是陳海鷹還是由李濟深的動員，老畫家決定拿出在桂林繪畫的新作四幅，在陳海鷹的作品展中展出。消息一出，馬上引起桂林美術界一眾畫人及文化人的哄動，大家都希望一睹為快。這是因為老畫家作品在中國辦展不多——二十年代廣州辦

美術展覽時，展出過從黃興家屬借來的三幅肖像和兩幅風景油畫作品；之後的 1935 年，香港的鐘聲慈善社主辦過一次個展——所以時機難得。李濟深更積極為畫展宣傳，在開幕前一個月召開的美術節紀念大會上，向全桂林的美術工作者發表公開講話，高度讚揚李鐵夫說：

> 從事藝術的同志們，你

1944 年，「陳海鷹旅桂第三屆繪畫展覽會」參觀券。

1943 年年底，李鐵夫應李濟深之邀從台山轉桂林，與陳海鷹一起生活。1944 年陳海鷹桂林第三次畫展中展出了老畫家此時期的四幅新作，所以在畫展的參觀券上特意印有「李鐵夫先生精作回國後首次聯同展出」的字樣。

「陳海鷹旅桂第三屆繪畫展覽會」的請柬

們從事藝術，要學李鐵夫先生，他才配做你們的榜樣、你們的模範。他將藝術與人生融和成一片了，不知道什麼叫功名利祿，什麼叫交際應酬，他終生孜孜為藝術而奮鬥，沒有功夫應酬，開展覽會，連娶妻都認為是藝術家人生中多餘的事，所以，他終生不娶妻！

（摘自桂林日報《畫家李鐵夫》·慶燕，1944 年四月初六）

李濟深在桂林的文化人中極具影響力的，他號召大家學習李鐵夫，當然足以引起人們對老畫家藝術的關注。李鐵夫在桂林居停的日子並不算長，從 1943 年 10 月，到傷亡慘重的「桂柳大撤退」前兩個月，即 1944 年的 6 月，在李濟深的安排下撤離，前後不過半年多時間。但到底桂林是個大後方文化城，又得到李濟深相助，雖然日機濫炸終日，老畫家在創作上的收穫還是非常值得重視的。

由於多了李鐵夫的作品助陣，聲勢自是不同，相對於在桂林的首次畫展，陳海鷹這次畫展的聯名推薦人多達 31 位。其中除了多位政界、軍事界的名人，以及著名畫家以外，多了不少香港淪陷以後避難到桂林的愛國民主人士和文化人，如何香凝、梁漱溟、柳亞子、曾其新、吳涵真等等。在畫展請柬單張上，李濟深特意親自撰文介紹陳海鷹。文中對老畫家亦讚譽不已：

> 畫品恒視人品以為低昂，凡志行高潔之士，其畫亦必超逸絕塵，無古今中外蓋皆然也。陳君海鷹遊心雲表，復得李鐵夫先生真傳，不論西畫、國畫，莫不饒有奇緻，桂柳人士久已稱之。近以鐵夫先生來桂，同住余所，晨夕講求，又得新作數十幅，較前尤工，而鐵夫先生一時心喜，亦揮灑數紙，余觀其解衣磅礡之概，益信海鷹之得名非偶然也！今躋諸君名家之後，併為展覽，尚望海內外愛好繪事者一品題之。

由此可見，在老畫家在桂林這一段相對安穩的日子當中，似乎也有意追補過去幾年因飄泊的荒廢，於是終日沉醉在自由自在的繪事當中。他創作熱情的高昂，據陳海鷹的日

記，老畫家連廣西銀行總經理、銀行家黃鍾岳，為介紹師徒二人給當地金融及商界要員認識而設的宴會，也堅決不出席，甚至讓陳海鷹都感到遺憾。黃鍾岳設宴的原因，是知道大家對李鐵夫為李濟深繪畫的肖像十分欣賞，對年前陳海鷹為黃鍾岳畫的肖像也覺得很出色，所以爭相想請師徒二人為自己畫像。這時期的李鐵夫卻似乎已厭倦了所謂「應酬畫」——即為生活或作為人情回報而寫的畫——他對陳海鷹說，畫「應酬畫」有違一個藝術工作者的初衷，搞不好，這些作品就會成為商業畫。陳海鷹諳熟老師的性情，也知道他不會顧及生活的實際需要只一心追求創作，所以也只好由他。不過，陳海鷹卻一而再地將老師說的這番話抄錄在冊，心中也不間斷地反複琢磨着，最終把它打造成自己的精神燈塔，指引着他在被公認是畫藝超凡的名家時，在靈與俗的抉擇中，如何保持作為藝術工作者的初心。

在這個轟炸警報隨時響起，經常要到防空洞躲避的不安日子裡，陳海鷹不敢怠忽，抓緊每個隨師學藝的寶貴間隙。詩人柳亞子某日到訪，見師徒二人正在寫畫。鐵師更在指點一番以後，於徒兒的畫上題跋寄語鼓勵。詩人在一旁靜靜觀賞之餘，為師徒間的深情所感動，於是詩興大發，也即席題詩書上（見柳亞子《磨劍室詩詞集》下，1234頁）：

題海鷹畫蝦，鐵夫先生有跋語，六月六日作

海鷹畫本鐵翁作　衣砵人間那復如
不畫神龍畫蝦子　莊生齊物豈頑愚

香港淪陷前，柳亞子與老畫家已有過數度詩酒唱酬。兩人之間，惺惺相惜，彼此敬重。他們認識時，陳海鷹在桂林，沒有恭逢其盛。柳亞子在這裡見到陳海鷹創作的作品得到鐵師的肯定，深為老畫家有衣砵傳人感到高興，更讚揚陳海鷹不畫龍而畫蝦，有莊子萬物齊一的精神，而這也與鐵師追求民主、平等的精神，極為一致。

這時候的老畫家，經歷過回國後衣食不繼的十年坎坷，又閱盡兩年以來在戰火中的生死亂離，更加上目睹國民黨政府罄竹難書的無能腐敗，以及國家在生活和建設上的全面落後，他不免有英雄遲暮之嘆。雖然心中存有強烈的「美育救國」理想，但又感到時不我與，力不從

心。在這次畫展之前的一次記者採訪中，他首次透露自己想回到美國去的意願。他對記者說，美國有「有高聳入雲的高樓、有平坦的大路，有……」「此生不到美國去，你就白白地虛度了一生……」。老畫家向記者表示最近希望回到美國，說要「坐三等輪是最便宜的旅行，最合算的享受……」。他的這番話，直到戰後在上海、南京時，仍經常掛在口邊。老畫家對美國的眷懷，並不表示他對祖國的愛經已淡化。一個寧願放棄自己優渥生活，義無反顧追隨孫中山革命的藝術家，祖國就是信仰。只是面對嚴酷的現實，日暮途窮的他，願望已變得簡單，一心只想有個比較安穩的創作環境，為人世多留些佳作而已。

湘桂撤退

老畫家生起回到美國去的念頭，相信也和時局有關。此刻的中華大地，日寇正在恣肆其最後的瘋狂，戰爭較之前更為慘烈。這是因為中國人民的浴血奮戰，牽制了日本陸軍兵力的大部。隨着德、意法西斯在歐洲戰場逐漸潰敗，日本只有獨力支撐其所謂「大東亞戰爭」。時日本海上交通線被切斷，南洋日軍面臨被切割包圍的困境。為作困獸之鬥，大本營制定了對河南、湖南和廣西三地進行的大規模進攻戰略，以求打通平漢、粵漢和湘桂鐵路，建立了一條縱貫中國大陸直到印度支那的交通線，企圖實施固守大陸以堅持長期戰爭的戰略。1944年4月中，正正是「陳海鷹旅桂第三屆繪畫展覽會」籌辦的同時，侵華日軍開始了在河南的進攻。在日軍優勢兵力的壓迫下，到了畫展正式舉行時，日軍已沿平漢鐵路南進，佔領了許昌、洛陽等重要城市。5月至8月中，湖南的長沙、衡陽相

繼失守。8月底，日軍由衡陽沿鐵路向湘桂邊界推進，屠刀直插廣西，桂林告急——這就是抗戰史上著名的國軍第二次大潰退，即失地最多，傷亡慘重的「豫湘桂會戰」。

在衡陽失守前夕，桂林告急之初，李濟深為保存中國文物和藝術作品，做了一件很值得讚頌的好事。據徐悲鴻的夫人廖靜文在《徐悲鴻傳》中描述：當時徐在重慶，身患重病。他心中卻仍一直惦記着在抗戰初期，自己隨美術學院退入到重慶前，曾將多年來搜集到的四十多箱畫作和文物藏品，包括在香港收購到的《八十二神仙卷》等等留在桂林。這些都是國之重寶，絕不能落入日軍的手中。徐委派他的研究生黃養輝到桂林，爭取將這批珍品運到重慶保存。其時黑雲壓城，桂林正實行大疏散，交通工具極為緊張，連火車頂都擁滿了人。運送國寶，談何容易。李濟深與徐悲鴻在抗戰前就是詩畫相交的好友，李濟

深知道此事後立即出面，請廣西省政府撥專款及專人聯繫運輸部門，幾經艱難才將幾十箱珍品押上了運重慶的火車。戰後，這批珍寶又轉運北平。徐離世後，夫人廖靜文將之捐獻國家，成為國家珍藏的文物。

至於鐵夫從美國帶回的畫作，其保存亦有賴李濟深的幫忙。這批作品在香港淪陷前就由劉栽甫幫忙收藏，幾經周折後轉運到台山交陳挺秀保管。據畫家譚雪生上世紀八十年代對陳挺秀的採訪：陳表示李鐵夫在桂林一段時間後，他也到桂林去了。這批畫作，是他「很小心從香港帶入去柳州，接着帶去桂林，桂林他（李鐵夫）和李濟深同住。日本仔打來了，李濟深接他到容縣住」，「我去到李濟深處，去了幾次，就把（為李鐵夫帶來的）油畫交給李濟深」，「李濟深對他的畫⋯⋯很寶貴的，用很好的綢緞包着，叫他老師⋯⋯」（見廣州美術學院美術館編，廣西美術出版社出版《李鐵夫研究文獻集》）李鐵夫的這批畫作，由於幾經轉運，所以已拆去框架，卷成一綑。老畫家收到後又將畫作捲起，用三層油布，重重包裹，外面用繩子紮實。自此這批畫作與老畫家形影不離，遊走了幾個大城市，期間更辦過幾次畫展。最後，在離世前他全數捐給了國家。

國軍在河南、湖南一路向南的大潰敗，讓李濟深不由對中國抗戰前途感到憂慮。在衡陽告急時，他已認識到不能再把衛國守土的重責大任，完全依賴首鼠兩端的重慶政府了。6月中旬，他組織了一批國民黨元老和堅決抗日的軍政人士、文化界代表，在桂林成立了「抗日動員宣傳工作協會」以及「桂林文化界抗戰工作協會」。李濟深更以廣播通報發表演說，催迫國民政府丟棄失敗主義思想，組織力量和武裝民眾共同抗日，動員全體國民開展保衛國土的活動。李的行動使遠在重慶的愛國民主人士也被動員起來，相應成立了「民主憲政促進會」對國民政府施加壓力。在言論壓力以外，李濟深亦試圖召集自己舊部，組織西南地區的軍事力量，進行獨立的抗戰，但因缺乏財力與武器的支援，終未能成功。

此刻的桂林已是敵寇重圍、楚歌四面，李鐵夫和陳海鷹師徒除積極參與桂林文化和藝術界舉行的大小抗戰宣傳活動以外，只能以自己擅長的畫作反映時局之嚴重。陳海

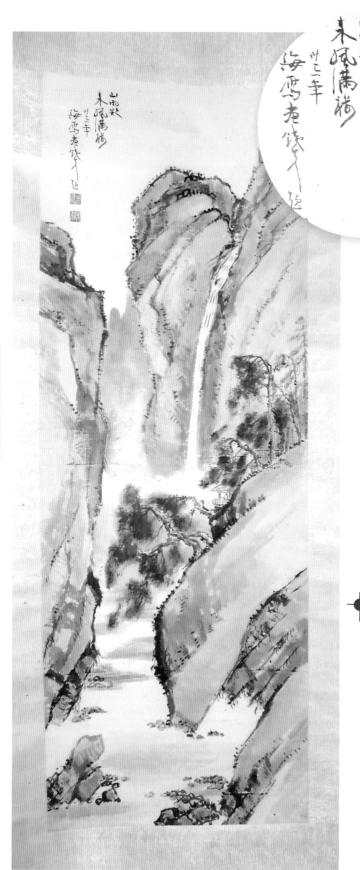

陳海鷹 • 《山雨欲來風滿樓》（局部放大）

陳海鷹 • 《山雨欲來風滿樓》（紙本水墨，1944 年。李鐵夫題字）

1944 年年中，侵華日軍揮師南下，湖南長沙、衡陽已失守，廣西告急，戰雲籠罩着桂林。陳海鷹繪畫了這幅有高山流水美景的國畫，但山崖上的勁松幾近被強風摧折，李鐵夫題上詩句：「山雨欲來風滿樓」，隱隱透露出師徒二人憂國傷時的情懷。

鷹畫了一幅國畫山水：畫中人獨立於臨江的高山，遠眺紅塵四合，雲煙相連。崖上的松樹已幾近被強風摧折，給人予「黑雲壓城城欲摧」的沉重。李鐵夫對弟子此作頗為嘉許，他在上面題字「山雨欲來風滿樓」並蓋章簽名。這幅傾注師徒憂懷時勢的畫作，在以後的日子裡，即使歷經千里逃難的輾轉艱辛，也一直被陳海鷹帶在身邊珍藏着。

1944 年 8 月 8 日，衡陽失陷，日軍揮師廣西，戰局不斷惡化。李濟深心知桂林必將失守。他想到自己早在 1943 年年底已被蔣撤國府軍委會桂林辦公廳主任，改任以軍事參議院院長的重慶閒官。他當然沒有考慮過赴任，因為國家危難之秋，正是中華兒女用命之時。李濟深參照中共組織民眾敵後抗戰，並成功牽制日、偽的經驗，認為國軍所以軍事失利，是由於沒有發動群眾。如今日寇雖然控制了幾條主要的交通線，但敵後尚有湖南、江西、廣東、廣西、福建以及江浙等大片地域，是敵人不可能完全佔領的。他決定留守廣西，開展集合自衛救亡的民間力量和組織敵後抗戰活動。他派族侄回到家鄉蒼梧大坡，成立「南區抗日自衛委員會」，創建民間的武裝抗日自衛隊。由於自衛成效顯著，不久之後，附近鄉縣都先後成立了類似的自衛組織，相互支援和聯手對抗日敵及匪霸，使附近一帶秩序安定、商旅暢通。另一方面，為策安全，李濟深開始安排一批批文化人逐步轉移到桂林以外的梧州、賀縣及平樂等地。

9 月 13 日，日軍兵臨城下，桂林城防司令部最後一次發佈強迫疏散令，限三日之內全市民眾沿着湘桂、黔桂鐵路西撤。桂林此時已是蜚聲中外的文化名城，人口多達 50 萬，加上之前從湖南、廣東川流不息地逃來的難民，更是不計其數。一紙撤退命令，卻缺乏起碼的計劃、組織，桂林大疏散從開始就陷入風聲鶴唳、草木皆兵的絕望和惶恐中，於是人馬雜沓，爭先恐後，最後不免生靈塗炭、死傷枕藉，成為抗戰以來最慘痛的撤退。

按照李濟深的建議和安排，在桂林過上安穩日子僅僅大半年的李鐵夫，在陳海鷹的陪伴下，於 6 月底衡陽失守前就帶着畫具和先前在桂林繪成的畫作，又再一次逃難了。這次的目的地是李濟深早作安排的賀縣八步，地靠粵西的一個小縣城。據後來陳海鷹對他子女憶述，這次的

逃難過程，師徒兩人也是相當凶險，曾逃避轟炸蹲防空洞，也遇過土匪路霸的搶掠，住的不是山洞就是簡陋的農舍……雖然如此，最後總算有驚無險，安然到達桂東的賀縣。

抵達賀縣以後，鐵師被安頓好在八步與多位文化人一起生活。8月初，陳海鷹到桂平，探望在當地任美術教師的好友汪澄，以及已轉到桂平駐錫的巨贊法師。桂平位在廣西東南，潯江、黔江、郁江三江交匯之處，雖是小地方，風景卻極佳，民風純樸、熱情。由於陳海鷹早前曾代表香港中山青年會在廣西各地作過採訪，辦過幾次畫展，又經常活躍於文化界的活動，所以在廣西也算有點聲名。桂平縣縣長朱蘊章於是邀請他在當地新建的太平天國紀念堂圖畫館舉辦畫展。畫展在8月19日至21日舉行，這是陳海鷹回內地短短三年多舉辦的第四次畫展。在這次畫展中，陳海鷹突破性地在現場義繪人像，並將收入的半數捐出，以響應和支援前線的勞軍運動。現場繪像在當地還是首次，因此引起不錯的反響，對陳海鷹來說也是一次很好的體驗。

據學者姜平在《李濟深全傳》所載：「9月，李濟深離開桂林，首先到了賀縣八步，探望從桂林疏散到那裡的何香凝、柳亞子、千家駒、梁漱溟、歐陽予倩等民主人士」，商討敵後救亡工作的開展，並以民主團結為主題在當地四出演講。在他的推動下，疏散到桂東一帶的文化人與當地的開明人士組成抗敵的「自衛委員會」，設軍事部組織青年學生軍進行軍訓，設宣傳部辦《廣西日報》等等，準備一旦日軍進佔，即為守土護國實行自衛抗敵。11月10日，桂林和柳州相繼失守，李濟深全家回到家鄉蒼梧縣大坡料神村。不久，梧州和蒼梧部分地區先後淪陷，日軍駐地離李家僅40公里。雖與敵幾近短兵相接，李濟深卻毫不畏懼。他不但抵住了來自日本侵略者的壓力，也婉拒了國民政府派來「請」他到重慶上任的大員。他一再表示自己只會積聚力量，留守桂東，抗日到底。他讓次子李沛金利用家中電台收聽電訊，並將抗戰訊息以油印小報在附近鄉鎮廣泛發佈。「由於缺乏開展抗戰工作的幹部，李濟深派人到八步、賀縣等地，請來李民欣、舒宗鎏、胡希明、陳殘雲、李鐵夫、曾昭林、黃廣嬰等民主人士，協助開展抗日活動。」（見《李濟深全傳》）潛身蒼梧與

桂平畫展的宣傳單張

桂平畫展的邀請函

1944 年 8 月，日軍兵臨城下，李鐵夫、陳海鷹師徒二人撤離桂林抵達賀縣，陳海鷹安頓好老師與多位文化人一起生活後，獨自啟程往桂平探訪友人。在短暫停留桂平期間，應桂平縣政府邀請開畫展。1944 年 8 月 19 至 21 日，畫展在新落成的太平天國紀念堂圖書館舉行，畫展中安排即場為民眾繪像，繪像及畫展的收入半數撥作勞軍。

1944 年 8 月 18 日，《桂平日報》刊載陳海鷹桂平畫展的消息。

107

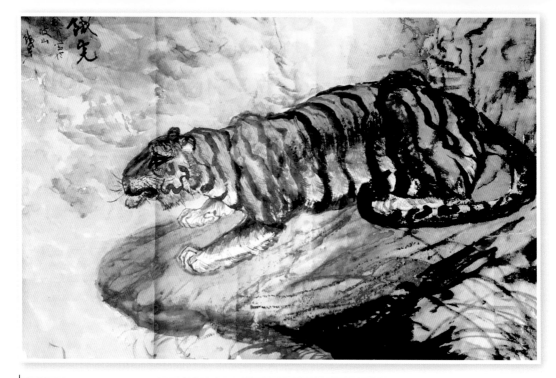

抗戰期間，李鐵夫、陳海鷹師徒避戰禍於廣西，受到抗日名將李濟深的禮遇。1944年夏，日軍攻陷長沙，李濟深接周恩來口訊，率眾退入家鄉蒼梧大坡，組織當地民眾及粵西一帶武裝繼續抗日，李鐵夫亦隨眾轉入蒼梧。山居歲月，李鐵夫喜畫「虎」、「鷹」以表自己對侵華日敵的剛強、堅韌和不屈的鬥志。一日，他到李濟深的秘書周澤甫的家中作客。主人缺糧欠肉，想到李鐵夫喜狗肉，故烹狗款待。靜坐廳中的鐵夫忽聞廚房傳來的陣陣肉香，有感而畫興大發，揮筆而成此「餓虎」。

李鐵夫 • 《餓虎》（紙本水墨，1944年。周澤甫後人收藏）

敵周旋期間，李鐵夫曾先後多次為油印小報創作抗日宣傳畫作。

綜合陳海鷹的憶述以及學者姜平在《李濟深全傳》所述：師徒兩人在6月底離開桂林到賀縣；稍後的11月中，即桂林、柳州失守前，李鐵夫與多位文化人、愛國民主人士轉移到蒼梧山區料神村李濟深家中居住。李家的蒼梧大宅是一座莊園式磚木建構建築，主體是連為一體的四合院式廂房和樓房，四周築有圍牆和炮樓，說得上是進可攻，退可守。在其後日子裡，李濟深將這裡作為「南區抗日自衛委員會」的本部，與延安保持電訊聯繫，聯絡國共兩黨及文化人士商討敵後抗日事宜。蒼梧的別墅雖云是所大宅，但一下子要住進和照顧這許多人的生活也是困難。陳海鷹知道鐵師留在蒼梧相對是安全的，自己卻不便再追隨了，只好揮別鐵師回到江門外海家鄉。這次師徒一別，又是一年。

砥礪前行

11月底，桂林、柳州相繼失守，陳海鷹與同是來自香港的麥天健一家，先是逃難到桂平。12月初才乘船沿潯江向東轉西江，經肇慶返抵家鄉江門外海。在家鄉逗留的這一年裡，蒼梧、外海兩地關山遠隔，戰地書信難通。陳海鷹仍一直遵從師囑，堅持讀書、寫畫不懈。陳海鷹知道，年已老邁的鐵師畫藝超群，德才兼備，大家對他敬愛、體恤，給予照顧是必然的。自己年輕，必須好好習藝和應對生活。所以與鐵師不同，他在桂林的後期，已有畫肖像畫的收費潤格：一來可作收入，二來亦可磨煉畫藝。在日誌中，陳海鷹斷斷續續地記載了，在離開鐵師避亂回鄉大約十個月這段日子裡，除了曾於桂平畫展義畫肖像籌募勞軍以外，還畫了十二、三張肖像記錄在案。鄉間照相不易，更莫說是大幅的畫像了。族人鄉里來求繪像，更多是有實際用途。陳海鷹基本上是帶有服務性質地收取潤筆，由二千到一萬不等（紀錄中有：理髮：$500；牙刷：$600，修錶 $1400 等可作幣值對應計算）。鄉間生活簡樸，這點服務收費，不但足夠陳海鷹營生，還有餘錢可以供養母親和兄姐。

同樣，遠在蒼梧深山的李鐵夫並不閒散。老畫家一直關心着時局，並在畫藝上繼續尋求突破。這段期間他除了按往常的習慣，經常為解「茶癮」，從蒼梧跑十多公里路到小鎮的茶寮品茗以外，不少時間都用在閱讀報刊和來自延安的戰況訊息，對山外的形勢並不閉塞——「不辨風雲色 安知天地心」（李鐵夫聯句）是老畫家一向以來的生活態度。日軍此時戰況日趨不利，疲態畢露，卻變得更為瘋狂和殘暴。退守蒼梧老家、與老畫家等文化界人士一道生活的李濟深，一直忙於指導桂東南區的抗日戰役。他甚至南巡至容縣、玉林以及廣東西部的羅定、郁南，與中共領導的廣東南路抗日武

陳海鷹抗戰時避難家鄉
江門外海期間的生活收
支紀錄

1944年12月至翌年8月，陳海鷹返抵家鄉江門外海居住。他謹記鐵師的教誨，勤於創作，不忘讀書。期間他以帶服務性質地收取潤筆費幫鄉里族人繪畫肖像，以此磨練畫技，亦作為謀生。據現有的記錄估算，在鄉間陳海鷹約繪畫了十多張肖像，除支付日常用度外，尚有餘錢供養母親及兄姐。

裝商討聯合抗敵救亡事宜。曾有一段日子，日軍兵臨蒼梧，派出漢奸跑到料神村找到李濟深，聲言若他停止抵抗，不但會有巨款獎賞，日後更會以高官厚祿回報等等。李濟深哄走漢奸以後，警覺料神村的大宅不宜留守，立即遣散家人和大宅中的有關人等藏到附近民居。「敵至，（鐵師）與任公匿居荒山中多時。」（陳海鷹編《李鐵夫年表》〔未刊稿〕）未能親赴戰場的老畫家，此際的心情是「昂藏自有林壑志、飲啄暫隨塵土緣」（李鐵夫聯句），身在山林，但昂藏猛志猶在，飲啄隨緣，惟獨鶴必孤出群雉。他全力以畫筆為投槍，殺向敵人。在畫作

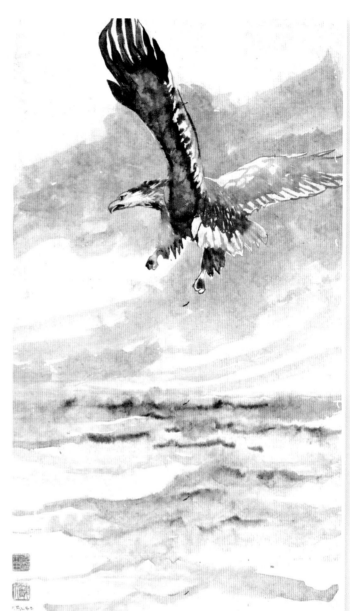

李鐵夫 ● 《臨水飛鷹》
（81.6cm x 46.3 cm，紙本
水墨，1945 年。現藏廣
州美術學院美術館）

1944 年 11 月，李鐵夫隨
李濟深一批文化人避戰亂
入蒼梧大坡料神村李濟深
的老家居住。李鐵夫雖身
處山居，不忘關心抗戰形
勢，對侵華日軍充滿敵
愾，觀此階段《臨水飛鷹》
《臨岸虎姿》等畫作，如
見雄鷹、猛虎，恃機出擊。
詩言志、畫表心，老畫家
此刻的心迹可見。

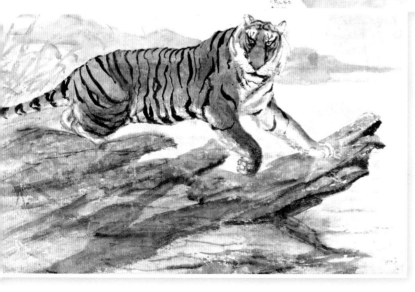

李鐵夫 ● 《臨岸虎姿》
（59.5cm x 95.2 cm，紙本
水墨，1930-40 年代。現
藏廣州美術學院美術館）

顯現的不再是軟綿綿的、閒適的青山綠水或是鄉郊林蔭，而是「崖上猛虎」、「擊空雄鷹」。這反映了老畫家心中對侵華日軍充滿敵愾，恨不得親以虎之猛、鷹之凶殺敵於沙場。詩言志、畫表心，老畫家的心迹盡在畫中可尋。

1945 年 8 月 15 日，日本宣佈無條件投降。消息傳來，歷經十多年戰亂磨難的中國人民，歡慶到流淚難禁，歡呼至聲嘶力竭。在舉國歡騰，萬眾同歡的時刻，李鐵夫與陳海鷹兩人可以說是「相思迢遞隔重城」，相隔兩地的他們都牽掛着對方。陳海鷹馬上修書蒼梧，向鐵師報喜請安，在函中相信他一定表示過會盡快動身，到廣西與師相聚的意願。接下來只見他趕忙完成了早先答允下來的繪像預約，清理好家中事務，就馬上收拾往廣西的行裝。於此同時，他想到老師很久沒畫油畫了，而且老畫家又一向講究上好的油料和畫布，就趕赴廣州去採購，作為敬送老師最佳見面禮。

陳海鷹是在 1945 年 10 月 30 日才回到蒼梧大坡山與老師相聚的，這離抗戰勝利也不過兩個多月。然而就在這短短的幾十天裡，中國局勢已發生很大的變化。日本侵略者敗走了，國民黨與中共之間早已存在的矛盾迅速白熱化。究其原因，是兩黨之間民心支持與戰鬥力的彼消此長。抗戰之初，國共公佈聯手抗敵。在過程中，國軍處於正面作戰的地位，在日軍主力的強大攻擊力的壓迫下，連場敗北至使部隊被迫退守西南。國府遷四川重慶之後，為應付戰爭的龐大開銷，不斷提高糧稅及勞役，造成後方人民沉重負擔，加上通貨膨脹的打擊，百姓生活更為艱苦，飢荒時有所聞。只是在高昂的民族主義熱情支撐下，百姓忍飢耐勞，共赴國難，既繳糧草，又出勞力，修機場，蓋公路，以求國家民族盡快度過危機。中共八路軍、新四軍則分散於淪陷區展開游擊戰。在幅員廣大的農村地區創建星羅棋佈的小型根據地，泥牛入海般生活在普通百姓的日常中，又經常出其不意地騷擾日軍，使之疲於奔命，又無從尋找共軍決戰。抗戰期間，中共管治根據地的策略是抗敵及社會建設並行。他們在鄉村建立政治組織，動員農民參加抗戰，與此同時進行減租減息，因而獲得農村各階層的廣泛認同與支持。這些敵後根據地，壯大了中共的軍事實力，擴大了社會影響，成為了其

日後逐鹿中原的重要政治資源。抗戰勝利後，敵國倒了，國民政府以中國主權代表的身份受降，在民族主義高漲的氣氛中，已不容易再像戰前般以意識形態為由動員反共而獲得社會支持。尤有進者，對中共根據地的廣大農民來說，戰爭歲月的洗禮，特別是共產黨帶來的解放，使他們對自己和國家前途有了新的思考。由此及彼，中國人民的民心開始向中共傾斜。

其實抗戰還沒結束時，國共內戰就已經開打了。在抗日作戰的間隙，彼此零星衝突不斷。抗戰一結束，國共雙方在對日本佔領區接收工作上立即展開較勁。8月16日蔣介石下令共軍留在駐地待命，全面由國軍接受日軍投降。中共針鋒相對，同日毛澤東也電令各根據地中共軍隊，立即接受附近區域日、偽軍隊投降，積極擴大根據地。當時國軍主力尚在西南，短期間部隊難以大量北運，而中共在華北戰場早已建立起各個根據地，因此能夠迅速行動，搶佔了不少地盤。

1945年8月29日至10月10日，國共雙方針對避免內戰和重組政府及改制部隊等，進行了歷史上著名的「重慶談判」。談判期間，雙方因佔領區的接收工作衝突不斷，蔣介石秘密向各部隊發布《剿匪手冊》（當年的國民黨以「剿匪」喻「剿共」），並調運部隊要搶駐華北，又密函山西閻錫山，命他進佔晉東南地區，接收日、偽投降⋯⋯毛澤東寸步不讓，實行「邊談邊打」策略。談判前期，發動上黨戰役，殲滅國軍閻錫山部隊。經過43天的談判，1945年10月10日，國共達成《政府與中共代表會談紀要》。國民政府宣佈接受和平建國的基本方針，同意召開政治協商會議。協議涉及政治民主化、軍隊國家化及黨派平等合法化等重大問題。不過，國民黨要求中共大力裁軍並聽命其統一指揮。中共在過去幾十年與國民黨的較量過程中，多次受到國民黨「清黨」、「圍剿」等等的傷害，死傷共產黨人數以萬計，當然很難相信國民黨的所謂承諾，更極力保持自身軍隊的獨立性，絕不會放棄槍桿子。爾虞我詐之間，雙方在全國各地的武裝磨擦持續未斷。

時局一直在變，國共角力的明爭暗鬥愈演愈烈，內戰如箭在弦，一觸即發。中國自鴉片戰敗，一直受外侮侵凌而不得安生，如今強敵剛消卻眼見兄弟相殘的世變，一般

百姓不知內裡玄機，難免唏噓慨嘆。李鐵夫、陳海鷹兩師徒都是深知「生於憂患、死於安樂」的仁人志士，當時雖尚分隔兩地，但兩人同樣有着對時局的憂慮和對國家前途的祈願。此刻他們都同時寫下了對國家命運的千古慨嘆與關於未來中國的暢想。

1945 年 9 月 26 日，尚未走出蒼梧大山的李鐵夫給徒兒寫下千言長信。這時候的老畫家雖年過古稀，但壯志未酬，身處異鄉，性格依然樂天、開朗。在整個抗日戰爭的過程中，他經常認真讀報和關注着戰局的發展，為國家的前途和命運在苦苦思索。在桂林及桂柳大撤退的日子裡，他眼見國軍無能，節節敗退，地方軍閥遇敵退縮，卻又爭功搶掠。中央和地方國軍的種種醜態，相對中共部隊的深入群眾，堅

1937 年，李鐵夫書贈張漢文的條幅。

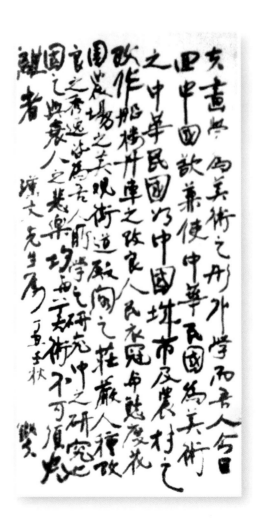

李鐵夫自美返國，一直堅持着開辦美術學校實現他「美育治國」的理念，1937 年在香港，書寫條幅給當時訪港的梧州中華書局負責人張漢文時，已稱道：「……國之興衰，人之悲樂，均與美術不可須臾離者。」

守山林、鄉村奮戰，無畏犧牲，成功擾敵、阻敵、殺敵，他很清楚抗戰勝利絕非國民政府的功勞。在所謂「戰後和平」的短暫時刻中，這位孫中山民主主義革命理論的堅貞奉行者，他根據孫中山在《三民主義與中國民族之前途》一文所述之三民主義和五權憲法的主張，堅信只有在「三民主義」憲政的基礎上，才能建立「自由幸福平等」的國度。鐵夫先生不特是嚮往這樣的國度，更認為他心中的一套以美育教化、美育治國的理念，足為這樣一個理想國度的政體。早在 1937 年時，他給訪港的梧州中華書局負責人張漢文寫的條幅中，就清楚表示過自己回國目的是為了以美術繁榮祖國：「夫畫學為美術之形外學，而吾人今日回中國，欲兼使中華民國為美術之中華民國，如中國城市及農村之改作，船樓舟車之改良，人民衣冠與態度，花園農場之美觀，街道殿閣之莊嚴，人種改良之秀逸，皆為吾人所學之，研究中之研究也。國之興衰，人之悲樂，均與美術不可須臾離者。」經歷戰亂之後，山居歲月的靜思中，如今，他的思緒更是周延。老畫家洋洋灑灑，給徒兒的信下筆千言，從東方到西方，從宗教到哲學，從孔孟到老莊，他深信「總而言之，即是美術法，大可平治天下也。人人能了然美術學，即能天下太平耳。」這篇雄文，既是老畫家對自己為家國獻盡心力數十年來的夫子自道，是今天研究李鐵夫內心世界和思想的重要資料，也是給予愛徒陳海鷹的一道千鈞重托。這封信一直被陳海鷹珍而重之地收藏着，並且成為他日後師承老畫家從事美術教育的指引和訓勉。

海鷹學友鑒

　　自別後，你直返外海讀書、寫畫，我與任公直入大山裡。約有三十五里路程，但此地為一風景大瀑布高岩，流落約有一百尺，頗為絕妙之大瀑布也。入其中，夏天變為冬天，陰冷異常。可惜未有人力修理，已至草木亂生，覺為不心足而已。惟現下出返來料神村大屋居住也，但遲些或與任公周遊名山玩水寫畫，亦未可料也。舊曆九月一號或應佩清君之約，往梧州住他之四層樓，有數月居住也。後過此時期，或與任公出廣州、香港，搭船往上海、南京，又往北京

1945 年 9 月 26 日（農曆八月廿一日），
李鐵夫給陳海鷹的書信（由廣西蒼梧
寄往廣東新會外海）。

1945 年 8 月，日軍投降，但國共之間戰況未明，內戰一觸即發。避居蒼梧大山中的李鐵夫，寄信給外海的陳海鷹，千言長信，盡露對時局的慨歎，對國家前途的祈願。他此時嚮往的政治理想是在孫中山的三民主義的憲政下，建立自由幸福的國家：「……倘若不有憲法，不行民權民生……吾佑民國必亡矣。……憲法之大力，足以破大地。」在憲政基礎下，再以美育治國，實行美育教化：「……凡事必有美，凡人必有美，天下太平矣。……治國倘用美術政體，必極易達到大同世界無疑。……美術法，大可平治天下也。人人能了然美術學，即能天下太平耳……」

及上長白山頂，觀七十里之大湖與極大松林。

因今日民國，為行運之民國，不是打勝仗之中國也，扯人之裙遮自己腳而已，可恥熟甚，極不可言之也，言之骨酸矣。吾國極好陸軍，而今全無用武之地，以顯其英雄，千載可惜也，因抗日有罪也。五萬萬人不能顯其威力於世界，何日至能顯乎，悲矣！恥矣！

至於民生主義、民權主義，今日能兌現否乎？大有問題也。倘若不有憲法，不行民權民生，如待至三十五年，再至三百五千（十）年，吾知民國必亡矣。悲乎恥哉！中國生此虎狼當道，吾黃神華胄，其何以對之乎？孫國父遺產交落於吾四萬萬子孫，何法對之？罷免權退之，憲法禁之捕之。主人翁乎，今日要擔上責肩，在議院討伐之，叱其罪而辭退罷免之，他無所遁形也。今日惟有憲法，在吾主人翁之後輔佐也。憲法惟吾國萬年末曾有之奇俠者也，憲法之大

力，足以破天地，不見於盧梭民約論乎。法國平等自由，由於盧梭民約論也。法國今日，享自由幸福平等之主人翁也，吾國民主政體鐵以鑄成也。

至於美術學之哲學，久已在世界稱為能取宗教而替代之，此歐美之格言也，亦蔡元培之主義也。凡人能知美之為美，必能不近於惡。惡與美，適為仇敵也。有惡無美，有美無惡，必定之理也。世界事，無論何事，不能離美惡。美者，樂天之樂也；惡者，慘天之悲也。凡事必要美，凡人必要美，天下太平矣。老子主義無為，是美術也；孔子主義無不為，是美也。吾國聖人如堯舜文武楊朱墨翟莊子是美術也，許由巢父張子房姜子牙鬼谷子是主張美學也，此類人一出即得天下太平矣。又美者，又近空也，空是美也，所以吾有對詩聯有句云：「世事總為空，何必以空為實事，人情都是假，不妨認假作真情。」

抗戰勝利後，陳海鷹在日記中寫下的感言。

歷經八年抗戰，飽嚐顛沛流離之苦，不論是李鐵夫寄往外海的千言書信，還是陳海鷹在日記中的感言：「讓我們大家起來，為爭取真正民主自由幸福之新中國而奮鬥吧！」都顯露出師徒同樣具有興國安邦的壯志豪情。

治國倘用美術政體，必極易達到大同世界無疑。不患寡而患不均，不患貧而患不安，蓋均無貧，和無寡，安無傾。夫如是，則遠人則伏，懷遠人，則四方為之矣。人平不語，水平不流，皆是安之也。安即美也，潔則安樂，穢則痛苦，不外美與惡之分也。機器與科學即美也，苦力與不學，不美也。聰明即美也，蠢材不美也。仁義，即美也；不道義，不美也。多盜賊，不美也；路不拾遺，即美也。人人笑口淫淫，即美也；人人苦慘其面，不美

也。總而言之，即是美術法，大可平治天下也。人人能了然美術學，即能天下太平耳。

舊曆八月廿一日（1945.9.26）
鐵夫又及

老畫家給徒兒的信，按當時的時局估量，相信起碼要在半個月以上才寄到，這恰正是國共重慶談判期間，和、戰尚未明朗。同一時間，陳海鷹則在日記中寫下的感言，由此可看到師徒兩人同樣在為國是求索着：

由於現實一切給我們的教訓，我們老百姓再不會像從前對政治認識那樣麻目

（木）受片面宣傳所麻醉與欺騙了。

更由於我們八年來艱苦地支持抗戰而得到勝利的今天，我們每一階層的人們——除掉具有奴隸思想者——更不會盲目地服從而忽視了真正民主政治，人民應享的權益了！

讓我們大家起來，為爭取真正民主自由幸福之新中國而奮鬥吧！

1945 年 10 月中，陳海鷹到廣西會合鐵師之前，曾訪廣州。之後坐船回江門外海旅次，留下感時傷懷的詩作：

十月二十二日返江（門），夜望月並與同舟談及時艱有感：

明月有意萬里送　江水無情去匆匆
匡時愧乏進賢策　擊楫寧讓祖生雄
歷盡千村與萬村　人人渴望勝利年
那知將軍凱旋日　民間仍難出生天

這是到目前發現的陳海鷹唯一的詩作。26 歲的陳海鷹對國難未平、時局不靖的狀況深感難過。作為一介草民，數年來，歷經戰火，見盡亂離，他為自己缺乏戰國蘇秦的進賢之策而自慚，亦以無東晉祖逖中流擊楫之復國雄心而羞愧。自己一如千千萬萬的老百姓，只求勝利之日及早降臨。豈料將軍百戰，凱旋之時，人民卻仍難安享幸福生活。後來的事實證明，抗戰勝利後，國共之間和談失敗，人民還是未能「出生天」！此詩以景抒懷，愛國之情，遙寄深托，憂時之心，溢於言表。

下篇

戰後浮生

戰後重逢

在日本戰敗以後，因為戰亂而流離外鄉多年的逃難者以及終可解甲復員的軍人，舉國民眾似都趕赴在回家的歸程上。陳海鷹則相反，他深深惦記着身在蒼梧叠嶂中的老畫家。此刻他早已具備獨立創作的技術條件，但仍一心想繼續追隨鐵師深造，精益求精。特別是收到老畫家那封酣暢淋漓表達「美育救國」理想的來信後，他更深為感動，希望自己能留在老師身邊，協助實現其心願，所以義無返顧，再次離鄉，循由西江水路回到蒼梧大坡山。

這趟旅程讓陳海鷹有很深的體會。據他日記的記述，當時社會秩序尚未恢復，交通十分混亂，擠船迫車不在話下，原本一兩天的旅程走了五六天，可謂幾經周折。沿途更是治安不靖，行李被盜，兵賊難分。旅途中，他見過抽大煙並收規的縣長，遇過暴斃道上的水客。為免遭受欺凌，他甚至將自己扮成流氓模樣，裝腔作勢。這時候他才意識到自己當年避戰桂林，能安然地從事寫畫創作，完全是因為李濟深的關照，而民間百姓的實際生活竟動盪不安至此。他對中國社會何日方能恢復太平盛世不禁發出深深慨嘆。

陳海鷹在 1945 年 10 月 29 日才趕到蒼梧的大坡山。當日正值李濟深生辰，來自四面八方的到賀嘉賓濟濟一堂，好不熱鬧。過去的一年中，李濟深生活也相當艱苦。他堅持在廣西東南及廣東的羅定、鬱南的山區一帶走動，組織抗日的敵後抗爭。日本宣佈投降之際，以強大精神力量勉強支撐的他一下就病倒了。鄉間醫療條件差，嚴重的瘧疾纏綿了一個多月才漸告痊癒。期間蔣介石曾派人到蒼梧邀他到重慶「復職」，商議國事。李濟深虛與委蛇，稱病推搪。另一方面，出於對國共談判後，國民黨方面落實雙方同意的「和平建國基本方針」的存疑，他曾秘密地到訪梧州和香港，

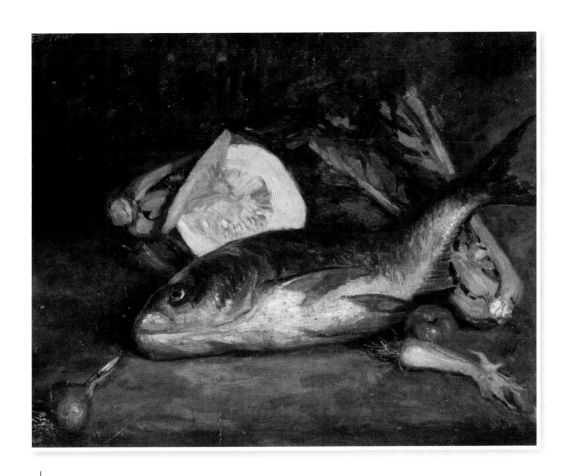

1946 年 1 月初，陳海鷹臨離開家鄉前赴廣州開畫展之際，在外海辦了一場「陳海鷹慶祝抗戰勝利畫展」，向鄉親匯報自己的學畫成績。畫展除展示為鄉親繪畫的肖像和鄉間風光外，更特意仿效其師的技法，繪畫鄉間的大頭魚，令鄉親感到份外親切。

陳海鷹 ● 《靜物 ● 南瓜、魚》
(70 x 89.2 cm，布面油彩，1946 年。現藏香港美專陳海鷹藝術紀念館）

會見一些民主人士以及各方面的朋友，了解戰後國內外總體形勢；又派人積極活動，籌建「國民黨民主促進會」，以期抵制蔣介石執意反共的戰略，為國共內戰危機降溫。

李濟深對陳海鷹一向愛護有

嘉，壽宴的翌日，就馬上約見陳海鷹。兩人已經一年多未見了。聽罷陳海鷹細述在家鄉的生活以及戰後廣州的狀況後，知道他仍然堅持寫畫創作，李濟深很感欣慰。接着，兩人談到時局。李濟深細致地為陳

海鷹分析了當前形勢,指出國共之間雖暫未正式撕破臉,但難免一戰,必須早作準備。他囑咐陳海鷹要照顧好老畫家,趁着目前兩黨尚在拉鋸,時局稍為穩定,爭取時間多創作和籌辦畫展。

老畫家一直在翹盼着徒兒的到來,如今相聚,自然有說不完的話。陳海鷹為他帶來的畫具,也讓他開心不已。師徒在蒼梧相聚了一個多月,據陳海鷹日記所載,期間兩人多次相伴到野外寫生,這可說是老畫家最賞心的樂事。聽從李濟深的勸勉,跟老師商議後,陳海鷹計劃先行到廣州籌辦畫展。1945年12月10日,他辭別過鐵師和李濟深,乘船往廣州去了。在畫展籌辦期間,陳海鷹抽空在12月21日從廣州回到家鄉外海,逗留了半個月,並於1946年1月初趁機在家鄉舉行了「陳海鷹慶祝抗戰勝利畫展」。這次小型畫展,相信陳海鷹的用意是將自己在外習畫所得向鄉親們作一次匯報。畫展的內容,除了過去一年為

鄉親族人所繪畫的肖像,鄉間美好風光水彩作品,他還特意效仿鐵師畫魚的技法,首次以油畫繪畫了鄉人熟悉的大頭魚。面對這些熟悉的題材,卻又是完全新鮮的呈現,外海鄉親們自然大開眼界。

為了籌辦廣州的畫展,陳海鷹又匆匆在1月14日趕返廣州。這時候的李濟深仍繼續稱病,婉拒出席正在重慶召開的政治協商會議。李濟深與蔣介石糾纏多年,深知蔣一貫剛愎自用,重利輕義,反覆無常,對他會否願意執行政協會議後的決議以避免內戰,極為存疑。在他蒼梧的家中聚集的民盟成員及不少老部下,都在觀察着政局的變化,並推舉李濟深到廣州去領導民主建國運動,穩定內戰一旦爆發後的混亂局勢。1月18日,李濟深與一眾隨行人員乘船到廣州,李鐵夫亦在其中。到埗後入住廣東省交際處位於淨慧公園內的廣東省聯誼社。

廣州畫展

李濟深為國惜材，戰亂時他不但一直保護着李鐵夫的安危，甚至關顧着其起居。如今難得風雨前的平靜，他極力推介老畫家，期待其不朽的藝術得到國人的認識和發揚。在到達廣州的第二天，他就敦促陳海鷹要為老師搞好畫展。李濟深不但親任畫展的發起人和推介人，並邀請到政界名人一起為畫展助陣。經過一輪籌備，畫展終於在1946年2月2日農曆年初一開始，一連十天在文德路新建落成的國民黨粵省黨部社會服務處舉行。畫展籌備過程中，一些陳海鷹始料未及的事情發生了。原先是老畫家與陳海鷹兩人的師生聯展，竟臨時變成了李鐵夫、高謫生、陳海鷹的師生畫展。此事大抵可以反映，經過在桂林、重慶的畫展以後，李鐵夫日漸為世矚目，開始有畫人自認以老畫家為師求添聲價。李鐵夫小事不聰明、大事不糊塗，性格簡單而直接。由於不善交際，對社會上的人情俗事知之甚少，對世道人心更缺乏防範意識，所以對此初不以為意，致使日後欺世盜名者不乏，個別甚而騙圖竊畫，反使自己受到傷害，抱憾而終。

高謫生本是老畫家畫友。他1934年公費在日本中央大學修讀經濟史學，同期學習西洋畫。1937年前後回國，並定居香港。他懂詩詞，長袖善舞，喜與文化人結交，在香港時與李鐵夫也有過交往（見本書〈秘密營救〉中關於李鐵夫與柳亞子之相識及交往經過）。香港淪陷後經廣州灣逃抵徐聞時，被徐聞縣長逮捕入獄十個月。抗戰勝利後，任職於廣東省文化運動委員會主辦的《南風畫報》，居於廣州。據陳海鷹在日誌中對事件的有關記述：高謫生得悉李鐵夫將在廣州辦畫展，畫展的策動者是黨國元老李濟深，於是就找上李鐵夫。在開展前幾天的1月28日，「今天鐵師和老高去找任公（李濟深，字任潮，人

1946 年 2 月 2 日，李鐵夫與陳海鷹、高謫生於廣州文德路社會服務處舉行師生畫展。畫展由李濟深倡議，原計劃只是李鐵夫與陳海鷹的師生展，但中途卻意外地橫插入高謫生的參展。陳海鷹的日記中記下當天展場中，高某把自己的畫放置大堂中央，反將鐵師的畫作放在小室。

陳海鷹日誌
（1946 年 1 至 2 月）

多稱任公）談畫展事，老高說得天花亂墜，說如何如何有辦法有步驟幫忙鐵師，我旁坐默然。」機靈的陳海鷹常在畫人中間走動，大概也聽過關於高某的風評，總覺有些不對勁，但自己年輕，說話未必有力，不便多言。第二天他「與少昂兒（畫家趙少昂，在廣西桂林時期常與陳海鷹交往）見任公敍談，少昂對任公表示對鐵師畫展意見，不贊同彼與其他雜人（意指高謫生）聯同展出，致使展場光怪陸離。」不過可能是由於之前一天已口頭答應了高謫生，最後的兩人的師生展還是加入了高的畫作。

畫展期間，有些知底蘊的人問李鐵夫，高某何曾是你的徒兒？為此，李鐵夫不得不為高謫生寫了一篇小傳以正視聽。他在小傳中聲言，是「茲答客所問，為作小傳焉。」小傳開頭是「門人高謫生，亦吾友也耳，乃一天才絕，抱負古，志行拙，學問博之大詩畫家，實則中國近代之奇士」，評價不可謂不高。

然而三數百字的小傳中，只簡述過高的家世和官費赴日修讀經濟，戰後回穗「以繼往來建設新中國藝術文化為己任」，等等。文字中絕無二人師從之經過，也算是從另一側面巧妙地披露了內中的事實。戰後，隨着老畫家越來越受到各方重視，曾與他有過短暫交往的畫人，都有意無意地「借艇割禾」，表示自己是老畫家的學生。有關這個問題，據陳海鷹的記述，但凡出現此情況，李鐵夫一概不予否認，有時甚至會輕描淡寫地說其人是「學生之一」。固然，老畫家德藝雙馨，做這些人的老師當之無愧，但按中國畫壇的師承傳統，這些人均只能稱作「從遊」，或只應算作「私淑弟子」而已。對於高謫生，鐵師心中其實也是有自己的一桿稱。之所以答應聯展，正如陳海鷹在日記中所誌，是因為高某吹得天花亂墜，說有辦法可以幫忙鐵師實現理想。戰後李鐵夫最大的願望是開設美術學校傳揚美育。要實現心願，就免不了聯誼、應酬，爭取支持，高謫生善交際，這方面老實巴巴的陳海鷹豈可企及，李鐵夫將希望寄托在高某身上也是可以理解的。

老畫家雖在小傳中對高謫生公開作高度評價，心中卻有所保留，最能說明問題的是在畫展的前一夜，即 1946 年 2 月 1 日除夕晚，於高謫生家中為所作的一軸水墨山水上的題詩：

子路丈人是一絕 吾徒最忌是聰明
若從畫裡尋知己 當心拙處看謫生
　　　除夕題於芳草後街民主廬

在題詩中，老畫家顯然以孔子與其弟子子路自況，表示他與陳海鷹雖明知大道不行，但君子致士救世，如同他們師徒在實踐的美術救國理想，本的是大義，必須明知不可為而為之。他以此提醒高謫生，若真作為他的門生，應效法這貌似愚蠢的燈蛾撲火，學懂大巧若拙的道理，而非以隱士們的自作聰明，只知在亂世退隱山林，明哲保身，為自己撈取好處。

陳海鷹是個厚道而謹慎的人，盡管他已知高某底蘊，心存戒慎，但始終不作聲張。在畫展前幾天，高謫生甚至曾有意支開他，要他到香港劉栽甫家為鐵師取畫。陳海鷹知道劉早已將畫全數經由陳挺秀交還鐵師，因此不為所動，卻也不曾在老畫家面前說過高某半句不是。到了畫展當天佈置現場，「高某卻

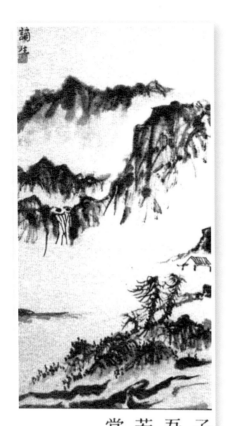

子路丈人同一絕
吾徒最忌是聰明
若從畫裏尋知己
當心拙處看譎生

除夕題於芳草
後街民主廬
鐵夫

高譎生 ● 山水畫

（紙本水墨，1946年2月1日，李鐵
夫題字。資料來源：《譎生詩集》
1998年，科華出版社）

1946年2月1日大除夕，亦是李鐵
夫廣州師生展的前夕，李鐵夫在高
譎生家中為其山水畫題字時寫道：
「子路丈人同一，吾徒最忌是聰
明」，藉此告誡他若從政，應是為
了行道義，而不是為了功名利祿，
顯示李鐵夫對高譎生為人善交際、
喜歡鑽營是了解的。

只顧叫他的『嘍囉』忙着懸掛他自己的畫在當眼的地方，鐵師獨自一人拿着熨斗在熨畫……聯合畫展開幕了，老高把鐵師的油畫完全放在小室裡，而把他自己畫的蹩腳的《古鼎牡丹》放在大堂正中……中午了，任公、羅主席〔筆者註：羅卓英，國民政府廣東省主席〕、陳市長〔筆者註：陳策，抗戰勝利後廣州市首任市長〕都陸續來了，任公把羅主席等介紹（給）我，並介紹我的畫。」（陳海鷹日記，未刊稿）

畫展的佈陳雖不合理，但畫展還是成功的，其時廣州各大報章爭相報導，對老畫家尤其推崇。畫展的特刊中稱，老畫家「藝術高深，譽滿中外，昔年以美術襄助革命，推倒清朝，極為總理器重，先生抱道自守，不求聞達，故自歐美回國，十餘年來隱居事繪，未嘗問世……先生近由桂抵粵，值抗戰勝利，薄海騰歡，同人等特請其破格舉行畫展……以一生傑作百餘幀，暨其高足高譎生、陳海鷹作品聯合展覽……」。這裡說的「一生傑作百餘幀」，其實是李鐵夫從美國帶回來的二十多幀得獎作品，以及回國後在香港、桂林時期的畫作。老畫家一向將自己的得獎作品視為珍

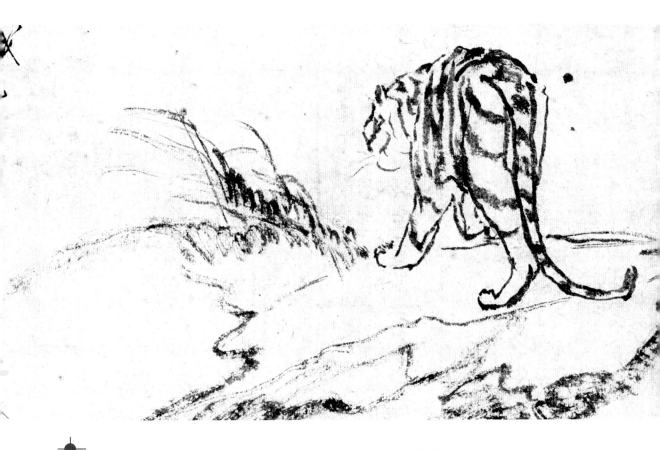

1940 年代的李鐵夫遭逢戰禍，顛沛流離，但仍壯志不消，堅信藝術能動人心魄，具有永恒的價值，尤如《餓虎下山》中透出的：雖飢餓，威未減。

李鐵夫 • 《餓虎下山》
(14.3 x 25.5 cm，紙本水墨，1940 年代。
現藏廣州美術學院美術館）

寶，歷經戰亂，輾轉各地收藏，如今重新展現在人們的視野之中，老畫家當然興奮莫名。他在展廳外寫了一條橫幅，高呼：「同胞們，快來看啊，錯過了就再也看不到這麼好的油畫了！」充份展現其性格率真可愛的一面。

一如既往，老畫家視如珍寶的得獎作品固然概不出售，就是同場展出一些戰時在桂林或蒼梧創作的作品，如《餓虎》等，標價也高達國幣五六千萬。反觀同場高謫生的一幀聲稱代表作的國畫，標價不過十萬；同場銷售的一些相信是戰時自地攤收購來的古書畫和字帖，價格也是二十萬至一百二十萬而已。由此可知李鐵夫其實並沒有將自己畫作割愛的意思。老畫家一生為藝術而藝術，他深知好的藝術作品具有永恆的價值和震撼靈魂的魅力，絕非一般商品可以比擬，因此也難以用任何貨幣定價：這是他一向堅守的原則和態度。

在這次畫展中，後來成為中國著名雕塑藝術家的潘鶴，當年只有20歲，就是受了老畫家畫作的震撼和激動而奮發成材的。他在日記中力圖把當天湧動的激情盡數捕捉：「我立在他出品萬國老畫師展十幅人像傑作前，心靈真感到顫動，氣脈也喘息起來！天才，真是天才，立在畫前只有讚嘆、驚異而已！我呆了似的站立在他那十幅舊作前整整有三個小時……在那雄渾的作品面前，一切王侯利祿皆太渺小了，皆纖弱得可憐！偉大的藝術呵，我就把整個獻給您！」（見《潘鶴青少年日記》）這十幅作品給予少年潘鶴的激勵和啟迪，老畫家不一定知道，但潘鶴後來取得的藝術成就，以及他在老畫家離世後的數十年間，先後為他塑造的三尊——包括陳放在鶴山李鐵夫紀念館內的雕像，當可告慰老畫家在天之靈吧！

晚歸獨鶴

畫展過後，2月23日，陳海鷹陪伴年邁的鐵師踏上歸鄉之路。這是李鐵夫去國五六十年後首次回到他少年生活過的家鄉。此時此刻，完全應了賀知章詩云：「少小離家老大回，鄉音無改鬢毛衰」的情境。李鐵夫的家鄉在鶴山雅瑤鎮陳山村。1885年，16歲的他離家隨族叔赴美加謀生，兩年後入讀美術學院，從此藝海浮沉，直到1931回國。鶴山雅瑤鎮位處西江水道之濱。兩年多前的1943年秋冬，李鐵夫從台山至肇慶攬勝，以及之後的到廣西的旅程，均經西江水道，屢與鶴山雅瑤鎮擦身。然而，故園久別，近鄉情怯，老畫家雖心懷鄉土，卻始終未有成行。相信是老畫家廣州畫展成功所觸發的效應吧，父老鄉親聞悉李鐵夫聲名，得知本鄉子弟成了大藝術家，於是派專人到穗相邀，因而就有了鐵師此番歸鄉之行。1983年雅瑤鎮專為紀念李鐵夫建設的鐵夫畫閣落成，李玉麟送出所藏照片作誌慶留念，並於其上題字稱：

> 1946年春，玉麟承陳山
> 小學羅逸樵校長到穗造訪，遵

1946年春，鄉人李玉麟、陳山小學校長羅逸樵到廣州訪李鐵夫，誠邀他回鄉及舉辦畫展，致有2月底，李鐵夫倆師徒的鶴山之行。從李玉麟送贈的照片，上款：「李鐵夫大畫家惠存」可見，經過廣州的畫展，鄉人已知道李鐵夫是「大畫家」了。

李鐵夫與鄉人李玉麟、陳山小學校長羅逸樵在廣州的合照。
（1946年春）

本鄉父老之命，邀鐵夫公返鄉敘舊，同時攜李鐵夫公心愛作品，先後在本鄉及南山中學展出，深受各界人士欣賞。

六十年代曾任廣州美術館館長的程駪接受訪問時回憶，鐵師有侄兒李某某，當年仍在廣東省委管文化。據此推測，李玉麟很可能就是李鐵夫的侄兒。對遠方歸來的遊子，鄉人鳴炮擊鼓，以雅瑤鎮傳統節慶活動——「舞火龍」——表示熱烈歡迎。老大還鄉的李鐵夫，面對鄉親們的熱情款待，喝着故鄉蟹眼泉的水，眼前的火龍在夜空中吐焰耀目，耳畔交織着喧天鑼鼓和鄉親們笑語歡聲，但他此際的心情卻是沉重的，對國家前途的憂懷正咬嚙着畫家敏感的神經。十多天前，重慶國民政府中的好戰分子，為反對擁護雙十協議的政治協商會議成功召開，刻意尋釁滋事，組織暴徒製造了一起「較場口慘案」，叫囂撕毀雙十協議。國事蜩螗，政局不穩，他內心是淒清的、苦悶的，在感慨萬千中提筆書成兩聯，以伸己懷：

蟹眼泉湧秋更冷　龍珠賽月夜增光

獨鶴歸何晚　昏鴉已滿林

首聯中，他以夜月冷秋對比湧泉火龍，

意境幽遠。次聯將自己比作遲歸獨鶴；「昏鴉」則取自元代馬致遠之《天淨沙·秋思》：「枯藤老樹昏鴉」。意謂清高的我去國多年，今日之中國竟全被一群昏鴉所佔，腐敗頹廢，了無生氣。

在故鄉，老畫家以畫作的展出作為對鄉人的回報。陳海鷹在後來的備忘日誌中寫道：「23日與海鷹回到其一別五六十年之故鄉鶴山陳山村，得其鄉人宋木林等及鄉人之熱烈歡迎……其鄉人並要求他留下油畫兩幅留念。〔一幅是獲獎的婦人側面像、一是風景。〕」老畫家視自己早年的得獎作品如同生命，一直以來無論生活如何艱難，均未曾過考慮將之割愛，但這次竟將其中作品瑰贈故鄉，顯見在他心中鄉情分量之深厚。只可惜世事滄桑，難如人願。據程駪所知，承得畫作的後代鄉人不知手中的是何等寶貝，把名畫當油布，竟用作覆蓋雞籠了！2月29日，師徒結束六天行程，返回廣州。後來曾有人問李鐵夫會否考慮再次回鄉，他淡然回答：鄉親的熱情他實在感到難以為報，不宜再打擾了人家的生活了！事實上他在家鄉已親眷無多，兒時所居祖屋亦已倒坍。物是人非，終不如夢裡鄉愁。自此，老畫家再沒回去過他出生、成長的故鄉了。

川渝之行

師徒回到廣州時，李濟深正要趕赴重慶出席國民黨六屆二中全會。這個會議他原先沒有打算參加，後經孫中山長子孫科的動員而決定出席。孫科與李濟深關係不錯。在國民黨內，孫科主張以和平民主的方式解決國內政治糾紛，李濟深則是反對內戰和爭取民主的中心人物。孫科希望他以主和派的代表人物以及國民黨中央監察委員的身份，趕到重慶出席會議，制止主戰派在會上通過發動戰爭的動議。李濟深走得匆忙，他將籌建「國民黨民主促進會」的工作任務交代其他人後，3月初就飛赴重慶去了。其實，李濟深知道，此行也只能是為和平盡最後人事，因為按國民黨內主戰勢力的橫蠻以及蔣介石的剛愎，是絕對不會按政治協商會議初步商討的憲法草案，把政權交與「多黨政府」的。時局陰霾密佈，內戰一觸即發。趁戰禍未啟，他留書邀鐵夫師徒與他一道同遊四川。因戰後全國公共交通尚在恢復，飛機票不是一般老百姓可以求得，為此，政務繁忙的李濟深臨行前甚至特意給張向華（即張發奎，抗日名將，時任廣州行營主任）寫信，請他出面為師徒兩人搞到飛重慶的機票。

一如李濟深所料，國民黨六屆二中全會上，反對裁軍，主張發動內戰，繼續「剿匪」的勢力佔了壓倒性優勢。3月17日會議結束。事態發展至此，李濟深並未氣綏，相反，會後他更積極利用自己在黨內及軍政界廣泛的人脈，以及社會影響力，進行爭取和平民主，反對內戰的活動。經他倡議，由各黨派及無黨派人士推出代表，在重慶組成「民主統一陣線大同盟」（簡稱「民盟」）。與此同時，原先由他籌組的「中國民主促進會」（簡稱「民促」）也在廣州宣告成立並發表了反對內戰，成立一個革命的三民主義新國家的宣言，李濟深為理事會主席。此外，為維護政協決議，過

向華主任吾兄足勛鑒 老日

志大畫家李鐵夫先生寓陪 揭治

都日志名為畫七十二烈士像起

院都希希冷当代情不从撤要去

之便者稀為此留可如好

勛恩 禹

弟李濟深

在避難蒼梧期間，李濟深曾承諾李鐵夫有機會的話，會與他一起暢遊祖國河山，讓他將美景入畫。1946 年 2 月底，李濟深急赴重慶開會，他心知政局不穩，未來不可期，正好乘此次赴渝之便，携眾人一同暢遊四川。臨行前，他特意致函廣州行營主任張向華，請其為李鐵夫倆師徒代購飛渝的機票，促成師徒川渝之行。

1946 年 2 月 27 日，李濟深給廣州行營主任張向華（即張發奎）的函件。

止內戰，李濟深還與當時在重慶的中共領導人周恩來、董必武等，以及「民盟」的領導人，多次秘密接觸，共議對策。

4 月 5 日，李鐵夫與陳海鷹一同飛渝，「乘的是蹩腳的小型軍用運輸機，雲層瀰漫，驚險萬狀……抵渝後，隨任公旋轉成都，遊內江、灌縣、青城及登峨嵋金頂。」（《我的導師——李鐵夫年表》陳海鷹編，未刊稿）這趟四川行旅，其實亦是李濟深踐行與李鐵夫在蒼梧避難時的一個承諾。他知道去國數十年老畫家，對祖國的山河大地，歷史文化眷戀深沉，答應有機會就會攜老畫家把臂同遊，讓老畫家的妙筆為祖國美景錦上生花。另一方面，李濟深很清楚，國民政府不日將「還都南京」。為牽制獨裁，今後的時日，自己必須全身心投入到民主運動中去，悠閒的日子不再有了。過去忙於軍政，無暇遊走於山水之間。這次參加會議，他特意攜夫人到渝，探望在當地空軍學校供讀的兒子。值此機會，更帶同家人與李鐵夫師徒及隨行人員等十多人，自 4 月 9 日開始，展開了十多天的四川山川之旅，直至 26 日始返抵重慶。

這次隨行的，還有一位來自香港叫溫少曼的年青人。溫少曼喜歡繪畫，早前在桂林經陳海鷹俉兒介紹，結識陳海鷹。後因避戰而生活

據陳海鷹整理的《我的導師李鐵夫年表》所載，1946年，「4月5日，應李濟深之邀與陳海鷹飛渝，抵渝後旋隨李濟深轉成都，遊內江、灌縣、青城山及登峨嵋山遊，飽覽巴蜀風光，寫水墨國畫多幀。」

陳海鷹《我的導師李鐵夫年表》頁六，1946年。

於重慶，如今知道老畫家到渝，就請陳海鷹為他引見。當日李濟深正與老畫家在茶樓品茗，溫少曼帶來自己的作品讓老畫家品評，老畫家習慣性地不作評議。溫表示想跟他學藝，老畫家不置可否，只輕描淡寫地說：一起到峨嵋山走走再說吧。溫少曼就這樣成了此次四川行旅的成員。在後來的三四年間，在南京和上海、香港等地，溫少曼斷斷續續地隨老畫家研習水彩畫。此次峨嵋考察寫生之旅，以及老畫家的水彩技法示範，溫少曼印象深刻，後來寫過回憶文章，也接受過廣州美術學院李鐵軍相關訪問。

這趟四川之行以登峨嵋作為壓軸。峨嵋山高三千多公尺，山路崎嶇，大家為照顧年過七旬的老畫家，特意僱了一乘「滑竿」，讓轎夫抬他上山。老畫家堅拒不坐，更表示

只有達官貴人才會讓人抬着走。最後滑竿成了載負雜物和畫具的專用工具。為了老畫家登山的路上安全，細心的溫少曼在途中為他選購了一根野藤手杖。自此，這根野藤成了老畫家隨身的出行柱杖，甚至成了他晚年的形象標誌。登峨嵋，對虔誠佛教徒李濟深而言，既是禮佛朝山，更是靜慮生智的心靈之旅。他藉遠離塵囂政務，深思該如何應對接下來的風雲萬變。而對李鐵夫師徒來說當然就是寫生良機。一行人從容不迫，用四天時間，分段攀登，沿途瀏覽，該寫生時寫生、該禮佛時禮佛，想高興的高興，想靜思的靜思，各人自得其樂。面對山高雲低，風景秀麗的峨嵋勝景，老畫家樂而忘憂，不顧地勢陡峭，爬上躍下。「我與海鷹師兄寸步不離老師左右，過棧道，爬上好漢坡，老師無所畏懼，往往不要攙扶，只管盡情欣賞大自然美景，饒有興趣地談論中國山水與歐美山水異同，並滔滔不絕地講起他在歐美留學時的老師，美國著名畫家切斯、薩金特是如何描繪和表現自然景物的。」（見溫少曼〈隨李鐵夫畫遊峨嵋山〉《羊城晚報》，2002.9.15）

沿途雖美景如畫，兩個年青人卻不敢怠慢，為了隨時照顧着老畫家行動，均沒有拿出自己畫具繪畫水彩，只以鉛筆速寫素描眼前景色。老畫家靜靜地站在他們背後，細心地觀察着，然後點起香煙，邊抽邊指導說：這棵樹畫得不錯，這裡畫得 too much detail（用筆太瑣碎）、這裡 one、two、three（意謂透視深度）不足，要畫出輪廓就可以了，要用 big form（即大筆觸）……李鐵夫在美、加學藝數十年，他師從的畫家切斯、薩金特，都是歐美的畫壇大師，均以英語交流。回國以後，但凡論畫，他腦子裡的美術用語都不改其舊。陳海鷹早已習慣，甚至他後來辦美術學校在為學生講授時，也不知不覺間沿襲老畫家的授畫語體。幸而溫少曼的英語不錯，可以理解老畫家的意思。

第二天的下午，一行人來到洗象池（又稱天花禪院），天色未晚，偏西的陽光映照遠山——這正合老畫家在郊外寫生的光線要求。一向以來，老畫家都強調只有早上 9-11 以及下午 3-5 才是最好的寫畫光源，因為「他認為上午時段陽光穩定而飽和，雲彩反差合適，投影已達到物像的立體要求。下午時段陽光達到飽滿充實、暖調豐富，『塊面』

已達優選點。」此際峨嵋山漫山盡染金色霞光，老畫家畫興來了，說要動筆寫畫。正在速寫風景的陳海鷹迅即放下手中紙筆，熟練地展開畫具。他已掌握老畫家寫畫的需求，逐一將畫紙、顏色、水壺、碟子及大大小小的幾枝狼毫筆，攤開跟前。老畫家沉思片刻，「隨手提筆，精神抖擻，先把構圖大略勾畫幾筆，然後塗上清水，從天空着色直至遠山，以中國傳統畫法結合西洋畫的着色，一氣呵成，一直到畫完寺廟為止，水氣淋漓，氣勢磅礴，好一幅《四川峨嵋》，這是我首次目睹老師作畫。從構思、構圖、用筆、用色、用水，直到完成，大約半個小時光景。」（溫少曼〈水彩情深恩師難忘〉《美術家通訊》，第 210 期，2006）老畫家這趟即興之作，揮灑自如，出神入化。他將書法與水彩的技法混與天成，畫面氤氳濃重，氣魄雄渾，融匯中西，讓溫少曼大開眼界。

陳海鷹隨師習藝，四出寫生和繪像多年，早已見慣老畫家的超凡入聖，倒少了溫少曼文中表現的驚為天人的新鮮感。事實上，據溫少曼在《油畫大師李鐵夫五十五年祭》一文中記述，他一共三次見到鐵師繪畫，一是上述的水彩《四川峨嵋》，第二次是在南京畫的水彩《林蔭消夏》，第三次是在上海畫的油畫肖像《趙昱先生》。由於溫少曼是專攻水彩，他在文中特意記述了老畫家的水彩技巧，如：用色種類不多，一般只用印度紅、群青、普藍、橄欖綠、檸檬黃、朱紅、黑色；要用新鮮從管內擠出的顏色以保持色彩光鮮透明；幾根筆鋒大小不一的狼毫筆交替使用；以及要用瓷碟盛足夠的水來調色等等。此外「寫畫要快、落筆要準」、「不多作修改」、「多寫素描、速寫」等等。另外，四川之行以後，老畫家曾在給時在蘇州工作的溫少曼之覆信中寫道：「至於寫畫之進步與否，必須先用濃厚之色，後用極淡之色，而左右佐輔之，加之以用筆強烈之力而揮之，大胆下筆，一（不）顧一切可也，此為秘法寫畫之法也。其次分開一二三度數，而寫成立體之形，其第二法也。」鐵師的這些訓言和經驗，成了年青畫家的座右銘，終其一生受用。

從峨嵋山下山之後，回程重慶之前，大隊人馬又到樂山去看大佛，又往「鹽都」自貢參觀歷史博物館，再到盛產甘蔗的「糖城」內江。由

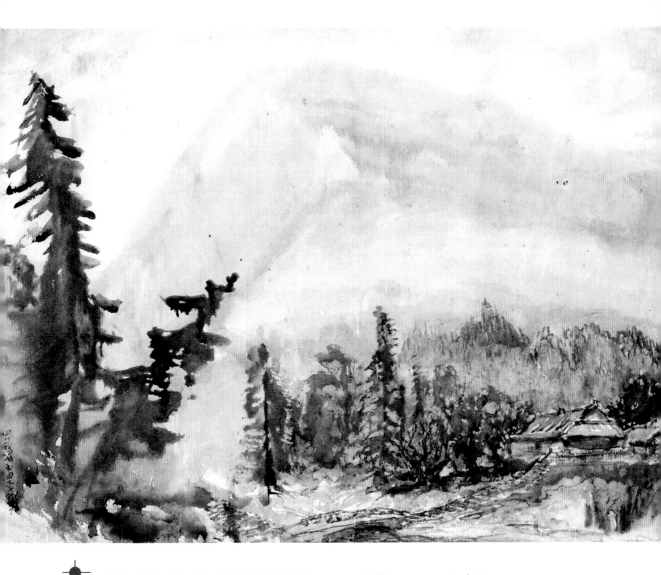

1946 年 4 月的川渝之行，登峨嵋對李鐵夫而言是一次寫生的好時機。在登峨嵋的第二天下午，李鐵夫來到洗象池寺院外，正碰上寫生最好的光綫，畫興大發，只見畫家構思片刻，提筆先勾大略，以中國傳統書畫技法結合西洋着色，從天空，遠山，直至寺院，一氣呵成。此《四川峨嵋》應是李鐵夫後來在 1947 年憑速寫及記憶創作而成。

李鐵夫 ● 《四川峨嵋》
(39 x 55 cm，紙本水彩，1947 年。現藏廣州美術學院美術館)

138

於率眾的是德高望重的國家大老李濟深，所到之處，地方官員都會出面接待，而李濟深總會立場明確地宣傳他反對內戰的意見，而老畫家也每每揮毫，向接待官員題贈墨寶。

返重慶後，李鐵夫和陳海鷹師徒像往常一樣，依舊與李濟深的家人一起，住在神仙洞後街 142 號的房子。山中數日，政局走勢愈趨明朗。國民黨頑固派倚仗美國的軍事及經濟的援助，決定全力維護國民黨一黨專政和蔣介石的個人獨裁，正積極調兵遣將，為消滅中共武裝力量不惜一戰。東北地區的內戰隨之爆發。1946 年 5 月 5 日，國民政府發布《還都令》，政府各機關陸續遷回南京，在重慶的中共代表團及各民主黨派總部亦隨國府陸續遷到上海或南京。面對如此形勢，李濟深雖知內戰難免，為免生靈塗炭，仍努力挽救。他手上沒有軍隊，但因與各系的將領均有很深的淵源或交情可以利用，於是四出奔走，以各種方式，包括接受《新華日報》的記者訪問，以及推動軍政界的友人，公開反對內戰等。

趁着離開重慶前夕，5 月 10 日，應徐悲鴻之邀，李鐵夫師徒往位在盤溪的中央美術院，欣賞徐在戰時畫的多幅創作，之後又到「中華美

1947 年，李鐵夫給溫少曼的信（局部）。

1947 年，李鐵夫從上海寫信予蘇州的溫少曼，提到寫畫之法：「必須先用濃厚之色，後用極淡之色，而左右佐輔之，加之以用筆強烈之力而揮之，大胆下筆，一（不）顧一切可也，此為秘法寫畫之法也。其次分開一二三度數，而寫成立體之形，其第二法也。」此與李鐵夫主張的「寫畫要快、落筆要準」「不多作修改」是貫徹始終的。

下篇：戰後浮生

1946 年 2 月 28 日，李濟深給李鐵夫的函件。

李濟深對李鐵夫的畫藝及為人非常推崇，一直對老畫家照顧周到，更希望他能在中國畫壇得到應有的地位。他想李鐵夫隨他到重慶，以便順勢向當時雲集重慶的軍政藝各界人士推介，故臨離穗赴重慶前，留書老畫家說「在渝當為先生先作宣傳」，叮囑李鐵夫「勿作他圖」，一定要到重慶與其會合。

術家協會」，觀賞該會收藏的精品。觀賞名家畫作的過程中，李鐵夫只對其中一幅由常書鴻所繪的靜物畫連聲讚好。大家知道老畫家性格率直，胸無城府，都不以為忤。在畫人的暢談之間，徐悲鴻介紹了在戰時物資匱乏時，自己採用了四川的麻布作畫布，說有意想不到的好效果。而老畫家則唏噓地說，戰時環境所限，欣賞畫作應有的條件難以具備，可說是「委屈」藝術品了。他認為品畫應在光線穩定的朝北房間，裝畫的外框要精緻。當然，最好是有地毯、沙發和上好的咖啡或茶……前輩畫人間的相互交流和鼓

勵，感情真摯。態度誠懇，盡顯他們對藝術的嚴肅認真。在追隨鐵師的日子裡，年青的陳海鷹日夕受到他們的耳濡目染，逐步造就日後的他對藝術創作真誠態度的堅持。

李濟深在為國事操勞之際，仍不忘對老畫家有過的另一個承諾。李濟深對老畫家的畫藝及為人確實特別的尊崇，不但對他的生活關懷備至，更希望他在中國畫壇得到應有的地位。在到重慶之前，李濟深給老畫家師徒的留書，除了邀請他們來重慶會合，同作四川之遊外，也有提到：「弟在渝當為先生先作宣傳，至望勿作他圖為禱。」在至

望兩字下面，他還特別作了圈號。這裡有兩層意思，首先是他有意向當時尚雲集陪都的中國文化界、藝術界以及軍政要人介紹李鐵夫。再者，李濟深知道，高謫生曾說過想推介李鐵夫到高劍父主辦的「廣州南中美術專科學校」任教，但他感覺高說的話本來就有點虛，加上時局不穩，政府給予教育的經費不足，學校的經營困難，他認為老畫家留在廣州不見得好，所以強調要李鐵夫「勿作他圖」，千萬要到重慶與他會合。

李濟深重諾守信，本來計劃要為老畫家在重慶辦一次畫展，但《還都令》下，戰時撤退重慶的黨、政、軍單位，商業機構，文化團體，高等院校等數以百萬計人員，各自正忙着張羅重返原地，這時候辦畫展並非時宜。李濟深因此打消原意，改為在自己啟程到南京之前的 5 月

1946 年 5 月 24 日，「李鐵夫先生佳作欣賞會」來賓簽名留念。

1946 年 5 月 24 日，李濟深在重慶神仙洞後街私宅內舉辦了一個非公開性質的畫展「李鐵夫先生佳作欣賞會」，招待一眾在渝的文化好友。為了替這次文化沙龍留下紀念，在未有準備簽名冊的情況下，李濟深以宣紙用「爨寶子」作題簽，供來賓簽名留念。到會的數十位文化人中包括有徐悲鴻、廖冰兄、沙汀、黃克夫、端木蕻良等。

24日，於神仙洞後街私宅，舉辦「李鐵夫先生佳作欣賞會」，招待「在渝文化界」。由於屬非公開性質的小型聚會，當日未備供來賓簽名的題名冊。冠蓋雲集後，李濟深想為是次文化沙龍活動留下紀念，他當即拿來一張宣紙，以其著名的「爨寶子」體書法為聚會書題：「民國三十五年五月廿四日約在渝文化界友好參觀李鐵夫先生佳作簽名」，然後請各人簽名。李濟深雖一介軍人，惟注重個人文化修養，不但詩文俱佳，與文化人的關係也很好，可謂「談笑有鴻儒，往來無白丁」。這次到會的數十人中，有畫家如徐悲鴻、廖冰兄；文學家沙汀、端木蕻良；教育家鄧初民；《大公報》編輯黃克夫等等。

這次的文化沙龍也算是李濟深向重慶的文化友好辭行的一次聚會。之後，李濟深開始自己往南京的安排。由於與蔣介石長期不和，他曾分別於1929年和1933年兩度被蔣「永遠開除黨籍」並遭監禁，因此他本擬在抗戰勝利之初便轉到香港，與當時在港的宋慶齡等一批愛國民主人士會合，共襄救國大計。惟因見內戰如箭在弦，為消弭危機，他在黨內先後推動成立了多個反內戰組織。在內戰已露端倪之際，他

感到自己有責任到政治中心的南京，明知不可為而為，力挽狂瀾於既倒。此行他不但牽家帶口，更邀李鐵夫師徒再度同行。他希望幫助兩位藝術家在民國政治中心南京和文化中心上海打響名堂，為師徒二人興辦美術學校創造條件，以實現他們美育救國的理想。

畢竟是數以百萬計的人口轉移，從重慶到南京當然不比自廣州來重慶容易。國民政府的高官要員，為搶所謂敵偽產接收，都乘飛機跑了。一大批的民主人士、文化人、基層軍人，以及他們的眷屬都滯留在重慶。為此，曾任國民政府軍事委員會副委員長的馮玉祥出面向蔣交涉，最後為他們調來了民生公司的「民聯號」輪船。這次還京之行，聲勢浩大。1946年5月28日，除馮玉祥率領一批舊部，李濟深攜同的家眷以及李鐵夫、陳海鷹外，還有一大批由李濟深約請同行的愛國民主人士如李德全、王葆真、譚平山、王寵惠；文化人如徐悲鴻、侯外廬等等，一共八百多人。「民聯號」由重慶出夔門，過三峽，經宜昌，到荊州，越武漢，全程六天始抵南京。陳海鷹在備忘中記述，「這是一次令人難忘之旅」。船上擁滿了

人，甲板上連走動也不容易，但乘客們卻滿懷興奮。航程中，李濟深、馮玉祥作演講，開座談會，宣傳反獨裁、反內戰的主張。大家百無禁忌地談論時局，為中國未來如何走上和平道路出謀獻策，暢所欲言，充滿民主團結氣氛。馮玉祥見大家情緒高漲，發起在船上辦一份《民聯報》，內容是船上電台收到的時政消息，船上動態，以及乘客的時論、政見、詩文等等投稿。航程六天，每天一期，由於船上紙張不多，8開大小的《民聯報》每期只印200份，供不應求。李鐵夫一向關心時事，嗜讀報，陳海鷹每日都搶購一份給鐵師閱讀。師徒倆在「民聯號」上對持不同意見的各個民主黨派人士都有所接觸，其中有全國聞名的學者，有聲揚海外的畫家，有身經百戰的將領，有運籌帷幄的謀士，但總的來說是都是反對美國軍援蔣介石發動內戰的。六天的船上見聞，令師徒兩人對時局有了更清晰的認識，樹立起更為堅定的立場和信念。

1946 年 4 月 28 日，馮玉祥贈李鐵夫漫畫《耕牛圖》。

1946 年，李鐵夫居停重慶期間，不少軍政人及文化人都希望能認識李鐵夫師徒，在離渝前夕，反對內戰的馮玉祥將軍於公館宴請兩師徒，眾人交談甚歡，馮玉祥畫興大作，即席揮毫畫下漫畫《耕牛圖》和《手車夫》分贈李鐵夫及陳海鷹。

馮玉祥贈陳海鷹漫畫《手車夫》

1946 年 5 月，李鐵夫師徒隨李濟深乘民
聯號由重慶出發，沿長江三峽到南京。
一天，陳海鷹晨起，船已過白帝城，正
穿越巫峽，兩岸重巖疊嶂，景色不斷撲
面而來，機不可失，畫家抓緊時間，以
速寫勾畫，及後憑記憶及當年的速寫稿
寫成色彩豐富的油畫《長江巫峽》。

陳海鷹 ● 《長江巫峽》
(81.3 x 61 cm，布面油彩，1990 年。
現藏香港美專陳海鷹藝術紀念館）

在搭乘「民聯號」沿長江到南京期間，船在長江上乘風破浪，忽忽而過，陳海鷹為捕捉眼前壯麗的河山風光，寫下十多幅速寫。

陳海鷹 · 《酆都湯丸石》

陳海鷹 · 《宜昌》

下篇：戰後浮生

陳海鷹 · 《秭歸鬼門關》》

陳海鷹 · 《萬縣》

145

海鷹吾兄惠鑒 畫函及六作二幀早
強揄領久延未復 歎未能闊振玄鐵老
隨任公乘民聯輪抵京 途中並作多種
集會 足下躬逢其盛 幸福非淺也
民聯輪素為木瓜大王乘孫 弟家歲遊
裁着時召當差當未去兄弟此歲覺
召近日生活為回京中文化動態四美
喉社凡六一三近奇各地物價暴漲多
祝四川的未来為悲北必需替不離寫畫
延仍請寄原北方也弟不一一面候
安祺 鐵老均候 弟千秋啟首頓晚

1946 年 5 月 28 日，李濟深一家、李鐵夫師徒及大批民主愛國、文化人士，如李德全、王寵惠、徐悲鴻、侯外廬等，乘搭馮玉祥為他們向國府爭取到的大船「民聯號」離開重慶，一路向南京進發。在六天的行程中，眾人在船上開講座、辦小報、論時局，充滿着民主團結的氣氛，對船上的人而言，「這是一次令人難忘之旅」(陳海鷹的備忘錄)。當時遠在四川成都、陳海鷹的畫友周千秋 (趙少昂的弟子)，在同年 6 月 29 日寄給他的信上所説：「閲報知鐵老隨任公乘民聯輪抵京，途中並作各種集會，足下躬逢其盛，幸福非淺也。」可見當年民聯輪上的反戰宣傳，在社會上產生了極大的回響。

1946 年 6 月 29 日，成都周千秋致函南京陳海鷹。

南京展藝

1946 年 6 月 4 日，「民聯號」抵南京。一如既往，李濟深邀請李鐵夫、陳海鷹師徒，與家人一同住進鼓樓街頭條巷二號的李宅。這是 1928 年李濟深在南京任國民革命軍總參謀長時建造的一幢被人們稱作李公館的英式小洋樓。戰後中國，百廢待舉。惟國府還都以後，不思進取，官員沉溺享樂，內部派系傾軋，國共之間的鬥爭更走向白熱化，經濟沉痾難起，政治環境變得相當複雜。

據陳海鷹現存零散的日記和給友人的書信，抗戰勝利後，他個人的意願是回到香港，親近家人和好友，過其平淡穩定生活的。鐵師無家眷可依，從來隨遇而安。是次所以應允隨李濟深到南京，一方面是因為李濟深的熱情相邀和無私幫助，另方面他亦想到憑自己黨國元老的身份，又與眾多國府高官稔熟的關係，或可爭取到有關方面對創辦美術學校的支持。陳海鷹一向敬師如父，自然會遵循老畫家的意思而行，加上他本來就希望能追隨鐵師，實現美育救國的理想。況且，李濟深也鼓勵他到寧滬多見世面和爭取展示畫藝的機會。因此，陳海鷹也就打消回港的想法，欣然隨行。

老畫家的願望是美好的，可是人心的變化卻遠超他的想象，因此，在此後兩年多時日裡，盡管經過多番努力，他依舊無法達成辦美校的願望，加上時局動盪，人事變遷，師徒兩人在寧滬兩地竟又經歷了一段生死難測的漂泊之旅。

至於李濟深，他到南京來的主要任務就是全力阻止內戰的爆發，但如其所料，事與願違。6 月下旬，國軍大舉進攻中原解放區，內戰全面爆發。在國軍全面進攻，中共部隊奮力還擊之際，李濟深仍然沒有放棄對和平的追求，他利用自己在國軍體系內深厚淵源和良好關係，策動各地將領反對內戰。李濟深的行動，讓坐鎮盧山指揮戰爭的蔣介

石相當不滿。8月中，蔣三度電邀，最後更派出專機將李濟深請上廬山。盡管李對蔣已沒有任何寄望，但為存道義，也希望面對面作一次直言規勸，所以毅然赴會。與蔣面談時，李濟深批評蔣的政策與孫中山的主張背道而馳，勸蔣為國家民族着想，但蔣介石卻未置一言。由於既有美國的軍備支持，而且在士兵總數上又數倍於共軍，蔣自信必勝無疑，所以根本沒有與李濟深詳談的打算。李濟深知蔣已鐵定心腸打內戰，勸也無益。想到自己身處廬山清涼境地，而山下的百姓卻是水深火熱，國家瀰漫硝煙，心情無法寧靜。為抒發心中憂憤之情，他寫下了著名的詩作《登廬山兩首》，其中句云「廬山高處最清涼，卻恐消磨半熱腸」，為了「難忘憂患滿人間」，他決心進一步聯合各方力量爭取和平，於是借口要送長子出國，下山到上海去了。臨行，他給蔣寫下十九頁的長信，勸他要遵守孫中山先生的「聯俄、聯共、扶助農工」三大政策，為國家民族着想，實行政協決議，建設中國，不打內戰。

就在李濟深四出奔走，策動各方力量同反內戰的這段時間裡，李鐵夫與陳海鷹師徒按計劃進行着兩人南京聯展的籌備。於此同時，老畫家又通過當今國民政府的一些舊識，想辦法約見孫中山之子孫科以及幾位位高權重的官員，以期說服各人支持他創辦美術學校的計劃。在他們正忙着的同時，北方每日傳來國軍進攻蘇皖以及中原解放區的戰訊。憂懷國事的師徒倆，為及時了解戰況和時局，早上在夫子廟喝完早茶，經常就往鼓樓區青雲巷的《新華日報》駐京辦事處跑，此處在抗戰時原是八路軍駐京辦事所在地。他們在辦事處讀報，跟處裡的辦事員聊天。局勢緊張，戰情告急，每遇不利於解放區的軍民的戰況傳來，老畫家就不免焦燥不安，情緒激動。老畫家追隨孫中山先生搞革命，推翻清廷，建立民國，原以為已經功成業就，拂衣而去。當他回國以後，才發現他的許多革命同志竟已變質，墮落為他們當初所共同不齒的權貴。在結交了李濟深及一班愛國民主人士以後，逐步認識和理解到中共的一些政策和行動，他甚至提出過要到陝北解放區去考察。可以說老畫家是越來越意識到一場新的民主革命在醞釀中，他將挽救危難中國的希望都寄託在中共的身上了。

1946 年 6 月，李鐵夫師徒抵達南京，住進李濟深在南京鼓樓街頭條巷二號的公館，為籌備 9 月師生畫展做準備。與此同時，李鐵夫拜會過幾位黨國元老，希望借助過往的交情，能支持他開辦美術學校，但結果事與願違。

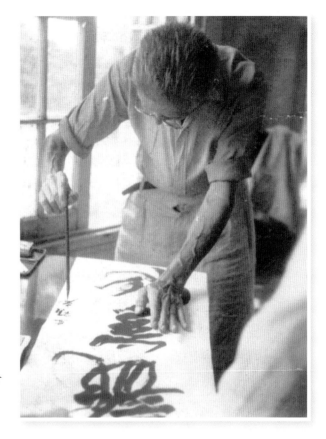

奮筆疾書的李鐵夫，攝於 1946 年 8 月南京。

追隨左右多年的陳海鷹深懂老畫家的脾性和心思，知道他對國府這幫為求一己私利，實施獨裁，不惜生靈塗炭也要進行反共內戰之徒深惡痛絕，也擔心着一直四出奔走策動反內戰，現下正處身廬山的李濟深的安危。為免老畫家過於感時傷懷而損壞身體，他想出的最好辦法就是動員老畫家轉移精神去寫畫。寫什麼題材好呢？老畫家自歸國以來，心中就一直不忘要為廣州黃花崗起義寫大型的寫實組畫，以及為在這次起義中犧牲的七十二烈士繪像以表崇敬和追思之情。黃花崗起義發生於 1911 年 4 月 27 日，是同盟會革命黨人發動的第十次武裝起義。當日，黃興率 130 餘名敢死隊員殺入兩廣總督署，與前來鎮壓的水師兩個防營短兵相接，起義軍浴血奮戰，終因寡不敵眾而失敗。當年老畫家雖身在異鄉，未有參與其中，但他迅即賣畫捐獻，支持起義。據老畫家說，為七十二烈士繪像，是他和領導起義的黃興早年在紐約的口頭約定。這是一個大型的創作工程，需要有一定的環境條件和物料條件，而當年尚未具備足夠條件開展是項計劃。

在民國國父孫中山先生的革命理想被背棄的歷史時刻，該畫些什

麼才足以在對現實作批判的同時，又表達對革命先賢的致敬和繼續實踐他們遺志的決心呢？在躊躇着創作選題之際，師徒倆偶然翻閱 1935 年的舊畫報，看到關於國民政府為同盟會元老、武昌起義的新軍將領、討袁（世凱）軍副總司令蔡銳霆舉行國葬的報導。在蔡銳霆將軍犧牲二十年後，國民政府才為他在南昌舉行國葬，此事令李鐵夫唏噓不已。報導中附有蔡銳霆就義前後拍下的兩張照片，老畫家一再凝視，不斷輕嘆。陳海鷹見狀，力議老畫家以此為題材進行創作。後來他在編寫自己的年表時寫道：「催動及協助李鐵夫創作《蔡銳霆烈士就義》……」這裡說的「催動」：原因是戰後南京，物資缺乏，畫布和油料都找不到。老畫家一向十分講究繪畫物料，巧婦難為無米炊，所以很是猶疑。陳海鷹找出一幅相當結實但平滑的四川土麻布，這是他們在渝探望徐悲鴻時，由徐向老畫家力薦，說是用於繪油畫的好材料，並送贈給他的。畫布解決了，買不到調和油怎辦呢，結果是找來火腿油代替。就這樣，在陳海鷹的協助下，年近八十的老畫家，用了三天時間，完成了一幅向蔡將軍，以及他所代表的國民革命理想致敬的畫作。

這是一幅被譽為代表李鐵夫藝術成就高峰之作，也是他唯一一幅以政治事件為題材的傳世畫作。畫面中，橫陳的是以近乎自然主義的寫實的筆觸描繪烈士已經僵冷的遺體。遺體佔據着畫面超過三分之二的空間，令人根本無法迴避。這位在二次革命犧牲的先烈，彷彿在用自己的死亡，鞭策和勉勵着後來人，只要國民革命的理想一天沒有實現，革命就必須繼續進行下去。暗紅的血色以及由白、黃、綠、藍、灰色構成的冷調背景畫面，與烈士遺體前頑強地兀立着的黃、白兩朵小菊花，形成強烈的反差，表達了老畫家對革命同志的緬懷和內心的巨大悲痛。

老畫家在創作時雖可參照當年烈士的就義照片，但作為現實主義畫家，他仍感不足以下筆。據陳海鷹後來對子女透露的相關情況，當時他曾特意伴着老畫家，跑到南京國民政府處決日本戰犯的刑場，親身感受現場肅殺氣氛，目擊受刑者面對死亡的表現和死後狀態，以期更具體地把握死亡。

畫評家曾質疑畫中描寫的情

李鐵夫 ● 《蔡銳霆就義》
（100.8 x 176 cm，布面油
彩，1946 年。現藏廣州
美術學院美術館）

黃花崗起義及七十二烈士組畫一直是李鐵夫 1930 年歸國
後想繪畫的題材，可惜生活困頓，計劃被迫擱置。1946 年
6 月，李鐵夫與陳海鷹抵達南京後，積極籌備師生畫展之
際，李鐵夫從 1935 年的舊報上看到國民政府為二十多年
前「討袁」時為民主革命犧牲的蔡銳霆將軍舉行國葬的消
息，再次勾起他創作革命題材的意欲，在陳海鷹的催動和
協助下，雖然物資極度缺乏，只能用火腿油和重慶時徐悲
鴻送的四川土麻布為物料，最終以三天時間繪成《蔡銳霆
就義》。此畫於 9 月 10 日南京的「李鐵夫師生畫展」上展出。

景，認為當局不可能讓受刑者戴着
禮帽就義，但事實是蔡銳霆當時是
被騙到後花園，由劊子手從後開槍
暗殺的。據蔡銳霆將軍之曾外孫漆
躍慶撰文稱，「李鐵夫油畫《蔡銳

霆就義》，其依據的參照是與油畫
畫面一樣的真實攝影照片」。漆躍
慶又表示，曾外公蔡銳霆在「討袁」
失敗後，「1914 年 1 月 18 日被袁世
凱秘密槍殺於九江公署，當局拍下

張扑　李濟深　陳劍如　劉蘆隱　黃鎮球　馬超俊

介紹李鐵夫陳海鷹師生畫展

革命元老中國大畫家李鐵夫先生，藝術高深，譽滿中外，當年以美術贊助革命，推倒滿清，極為總理及黃克強先烈所器重。先生抱道有高，不求聞達，故自歐美練國十餘年來，隱居繪事，朱嘗問世，國人對其作品雖甚渴慕，終難得其片紙滴墨，先生近自巴黎漫遊来京，全人等時譜其承慨允，以其留美時入選世界老盆會破格舉行盆展將其及近年心血作品，暨港門人陳海鷹先生作品，聯合展覽，發揚文化，並定于 月 日，假座 展出，屆時敬請光臨參觀，幸選幸甚！

INTERNATIONAL ACADEMY OF DESIGN

傑作世一幀

門人陳海鷹先生 敬讀

畫壇兩代宗師傳奇

李鐵夫與陳海鷹

為使「李鐵夫師生畫展」能在南京成功舉辦，李濟深不僅多方走動、事先安排，更力邀多位黨國元老及社會知名人士聯署支持，為畫展助力。

李濟深親自撰題「李鐵夫師生畫展」推薦書

了蔡銳霆西裝革履倒在血泊中的現場照；同時，就義前也拍了一張坐在公署衙內門前的照片，也一如被殺後的西裝革履帶手銬腳鐐。兩張照所不同之處，一是刑前的頭戴禮帽，一是刑後禮帽掉地。」若從藝術表現上看，問題其實也不全在於烈士戴禮帽的真實性，而是要思考老畫家為什麼選擇保留這頂禮帽。老畫家舊學深厚，禮帽在他的理解中或有如士冠。「君子死，冠不免。」這是子路在衛國內亂死難前的遺言，表達了真正士人對原則的堅持。蔡銳霆的禮帽，代表的是孫中山國民革命理想，烈士就義前頂戴，義後委地。重新收拾，有待後來人了。

1946 年 9 月 10 日，籌劃了三個月的「李鐵夫師生畫展」在南京市中心新街口的社會服務處舉行。畫展能在這國府的公開場地展出並不是件容易事，相信也是出於李濟深事前所作的安排。基於李鐵夫的資歷，他還親自組織了當時已還京

為推動「李鐵夫師生畫展」的宣傳，籌辦者特別將李濟深、孫科等人的推薦書，以及三十二年前孫中山的介紹書等一併排印出版宣傳單張。單張上除醒目的印有李濟深的題簽外，還饒有趣味地配上陳海鷹的李鐵夫頭像速寫。

1946 年 9 月，南京「李鐵夫師生畫展」宣傳單張

的黨國元老如張繼、邵力子、劉栽甫；要人孫科、陳立夫、鄧家彥以及徐悲鴻等二十位名人為發起人。雖然如此，但據陳海鷹的憶述，這次展出「由於經濟困難，李（鐵夫）的入選國際的名作及水彩、水墨畫，都沒有裱裝，有些甚而放置在地板

上，一個革命元老、孫中山老友，傑出畫家作品的展出，狼狽相竟至於此，欣賞者深為詫異。」（陳海鷹自編年表，未刊稿）展場中，亦展出了陳海鷹在桂林時期的畫作。當然，畫展中最矚目的是老畫家在美國得獎的 21 幅作品，另外新作

1946 年 9 月，南京新街口（今中山路）社會服務處「李鐵夫師生畫展」現場。

陳海鷹自編年表（未刊稿）(1946 年部份)

從「李鐵夫師生畫展」展覽現場的圖片看到，許多畫作只放在地面上展示，沒有用畫框裝裱。1946 年陳海鷹的筆記對此狀況有深刻的描述：「由於經濟困難，李（鐵夫）的入選國際的名作及水彩、水墨畫，都沒有裱裝，有些甚而放置在地板上，一個革命元老、孫中山老友，傑出畫家作品的展出，狼狽相竟至於此，欣賞者深為詫異!!」

展場內 (圖左方牆上) 掛着畫展的重點展品——油畫《蔡銳霆就義》，在畫上方隱約可見李鐵夫親自題寫的「為人民而犧牲——第二次革命失敗蒙難蔡銳霆就義後之寫實」，相信這才是老畫家心中真正的畫題。

《蔡銳霆就義》更是其中的重頭畫作。其實，老畫家並未就此畫定名，《蔡銳霆就義》只是後人所加。這幅 100.8cmX176cm 的大油畫，展出時並沒有框架。老畫家親自在畫旁題上《為人民而犧牲──第二次革命失敗蒙難蔡銳霆就義後之寫實》。顯然，老畫家是希望入場賞畫的人，別以為國民革命可以一蹴而就，而必須有不斷革命的精神，大家要繼承烈士們的革命理想，前赴後繼，一往無前。筆者也希望，今後在有關李鐵夫的研究或是在此畫安排展覽或出版時，能考慮以此正名。

以當時的社會條件，這次畫展算是很成功。國民黨的《中央日報》也連日刊出有關報導。畫展之前，著名文化人、學者、詩人郭沫若曾到南京探望過老畫家。回上海後，他在報上發表《慰問人民代表》一文，說老畫家是值得人眾認識的奇人，更透露李鐵夫回國以後，就有計劃要為孫夫人宋慶齡，中共領袖毛澤東、周恩來，以及民主人士如馮玉祥、李濟深和郭沫若等繪像。由於郭是文化名人，文章引來上海的大學先後派學生到南京採訪。據陳海鷹的憶述，由於李鐵夫不諳「國語」（普通話），陳海鷹成了他的專用翻譯或是問題的代答人。在這些訪問中，老畫家除了表示計劃到上海及平津（北平，今稱北京；津，天津）展出畫作以外，更一再向新聞界表示，孫中山總理及黃興大元帥生前曾將繪畫黃花崗起義七十二烈士遺像的任務交給自己，並囑咐他要繪製巨幅油畫以表彰史蹟和慰告英靈，繪製的計劃會在翌年的春天實行云云……

老畫家天真爛漫，俠骨柔情，抗戰勝利後，從他寫給徒兒陳海鷹的長信中可以看到，他本以為趕走日本人後就天下太平了，所以是帶着一腔熱血和激情到南京來，希望能以己所長報效國家。老畫家回國的三十年代初，正值是日軍的鐵蹄踏上東北大地。接下來七七事變爆發，日寇大舉侵華，民族危機深重。在 14 年的抗戰歲月中，他和中國所有的戰火浮生一樣，曾朝不保夕，也曾顛沛流離，但他總願意相信抗戰必勝，苦盡甘來，從不曾想到戰後仍是硝煙不滅，甚至兄弟鬩牆。此際，老畫家雖然人前人後都說要為七十二烈士繪畫畫作，但也知道時局驟變，何時才得太平年？自己快八十歲了，是否真能完成使命，不負兩位老友囑託，實在是一個疑

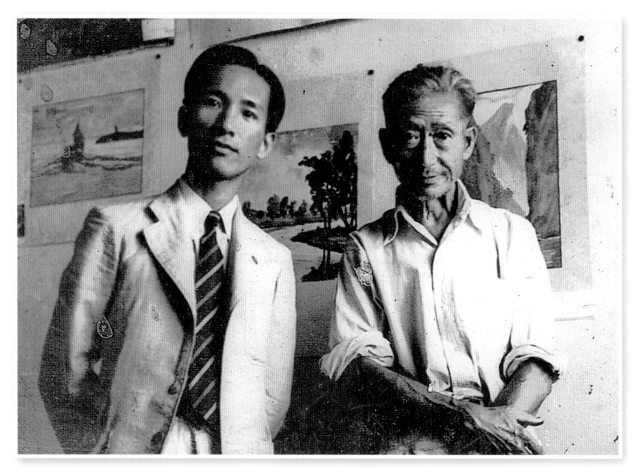

中央新聞社記者為李鐵夫與陳海鷹合照於「李鐵夫師生畫展」場內

問。他敏感的靈魂開始燥動不安了。據陳海鷹的憶述，追隨鐵師以來，他都會架起行軍床睡在鐵師床畔。這時期的鐵師，稍稍聽到北方傳來不利中共的戰況，就會久久不能安睡。壓抑不住憂慮，甚至會用指頭把陳海鷹從睡夢中捏醒，要徒兒聽他嘮嘮叨叨地訴說心中的鬱悶。

老畫家的擔憂不無道理。國共內戰已在所難免。國民政府全力打擊反對內戰的異己，全國陷入一片法西斯恐佈之中。李濟深8月底從廬山回到南京後，知道與蔣這次決裂，已無任何挽回的可能，而且以蔣睚眥必報的性格，自己一定已身陷危局。南京是國府首都，蔣勢力最強，特務最多，決不能久留。他計劃先到上海然後再轉香港，以便組織反內戰的民主愛國力量進行抗爭。在「李鐵夫師生畫展」舉行之

前的 9 月 4 日，李濟深就離開南京到上海去了。甫抵滬，他即公開發表反對內戰的講話。在此後的數月裡，李濟深不斷利用自己的身份，在各種場合、各個會議公開反對國民黨發動反共內戰的政策。年底，李濟深在與孫夫人宋慶齡，以及當時在上海的中共代表董必武見面，他提出自己計劃到香港組織國民黨革命派力量公開反蔣的想法，與會者都贊成，並希望他立即行動。為籌集活動經費，李濟深不得不把南京鼓樓的房子頂租了給國民黨。至此，借住鼓樓李家的李鐵夫師徒，終於得知李濟深因肩負反內戰重任將會遠行，不可能再受他的關顧了，但想到自己創辦美術學校的壯志未酬，前路未明，難免傷感。

輾轉滬杭

老畫家是典型藝術家性格，率真、浪漫和樂觀，他之所以還不願離開南京和上海返回香港，是因為認為這兩個地方有很多他的舊識，他認為自己心願可以在這些老友的幫助下達成。其中尤其是孫中山的長子孫科。1912 至 1917 年間，年青的孫科赴美升學。其時李鐵夫正值追隨孫中山在美宣傳革命和籌募經費，故與孫科也曾共處生活過。因為彼此可以說是世叔侄般的關係，所以李鐵夫一向把孫科稱作「科仔」。多年睽違，如今孫科已貴為中華民國立法院院長，位高權重。老畫家認定，孫科一定會幫助自己完成乃父遺願，並支持他興辦美術學校。舊誼雖在，時勢難為。他預料不到的是，蔣介石啟動戰爭機器，叫囂三個月內消滅「共匪」，實際卻費盡獅子撲兔之力。國府上下都在緊張地應對着戰局，一切考慮都必須服從戰爭需要，根本無暇理會什麼「美育救國」等不切實際的偉論。所以，就在李鐵夫還在滿心希望地等待國府有關方面之「卓裁」時，其失敗卻早已注定。對於被捂在窗戶紙後面的事實，機靈而且在政界也有走動的陳海鷹或許早就看清楚了，但無論如何，他還是順從地相隨恩師左右。他知道老畫家已年近八十，儘管仍經常頑強地表現着自己旺盛的生命力，但已漸露龍鐘之態。途窮日暮，來日無多，也只能守株待兔，盼望一擊即中。老畫家心底的焦慮陳海鷹完全理解，這比捅破窗戶紙遠遠重要得多。此時陳海鷹在寫給友人的一封信中表示，他必須要像照顧國寶一樣照顧老師。

9月下旬，「李鐵夫師生畫展」閉幕，他們在南京的行旅也臨近結束。兩人在鼓樓街頭條巷李家大宅交吉前，收拾各自的行裝，然後就落漠地從南京轉到了上海。到上海後，人地生疏，師徒倆只好仍暫時借居在李濟深的住處。當時李濟深

招賢寺位處西湖畔葛嶺山下，始建於唐，民國時弘一法師曾於此修行，注疏佛經。1946 年 10 月，為顧及李鐵夫師徒的安危，李濟深讓正在杭州的鄭卓人，招待李鐵夫倆師徒從上海轉到杭州居住，在巨贊法師的安排下，兩人在招賢寺住下，同期暫居於此的還有著名文學家、畫家豐子愷一家八口。

1940 年代杭州的西湖旁，圖中最高的四層建築物左側黑頂平房為招賢寺。1946 年底，李鐵夫、陳海鷹曾暫居寺內。

尚未正式辭官，還可以住在與國府有關的物業：愚園路 1015 號的別墅。這是一幢三層高的法式現代派建築，最早是金城銀行創辦人周作民的家宅，戰後成為黃埔系名將杜聿明的物業。當時李濟深住地下和二樓，三樓就是國民黨 CC 派核心人物、時任國民政府戰地黨政委員會委員陳立夫的居室。一樓之隔，竟就分出兩種迥然不同的政治立場，此地顯然非久居之所。此時的李濟深正在秘密開展反蔣的組織活動，為安全計，他也開始安排家人有序離開中國內地。對於李鐵夫師徒，李濟深也有考慮。他出面商請早年追隨他從事抗日反蔣活動的鄭

1946年10月，李濟深離開上海到香港，臨行前，為顧及李鐵夫和陳海鷹的安全，授意正在杭州的鄭卓人，安排李鐵夫師徒從上海轉杭州，在靈隱寺巨贊法師的幫助下，師徒兩人棲身招賢寺。陳海鷹在抗戰時曾在桂林月牙寺和桂平龍華寺與巨贊法師有交往。此刻，在國土仍處危難之際大家再次相遇，自是一番感慨！

李鐵夫於杭州靈隱寺留影，攝於1946年底離杭返滬前。

卓人，招待兩人到杭州暫時住下，再謀求後路。10月初，李鐵夫和陳海鷹在杭州的招賢寺住了下來。

李濟深的考慮是周詳的：杭州不但遠離了大城市的煩囂，也是當時很多文化人避亂之地。杭州離上海、南京只是兩三個小時的火車行程，生活費卻遠比寧滬為低。而且既非政治中心，也非經濟中心，環境較單純，也相對安全。鄭卓人三十年代初已追隨李濟深抗日反蔣，又曾任抗日名將蔡廷鍇十九路軍的參謀。時亦正與暫居杭州的蔡廷鍇一道，籌劃配合李濟深即將開

展的反蔣組黨工作。鄭在杭州市區青年路羊血弄有自己房子，但因工作關係，進出者多為反蔣的政要和民主人士。在白色恐佈的風聲鶴唳下，出於更好保護兩位藝術家的考慮，他和靈隱寺的出家人、杭州市佛教會秘書巨贊法師商議。在巨贊法師的周旋下，師徒倆在招賢寺住了下來。

巨贊法師是中國著名的佛教領袖、佛學家、學者。他是李濟深的好朋友，和陳海鷹其實早在桂林時期亦已有交往，一直到1948年兩人在香港時仍有往還。法師俗名潘楚

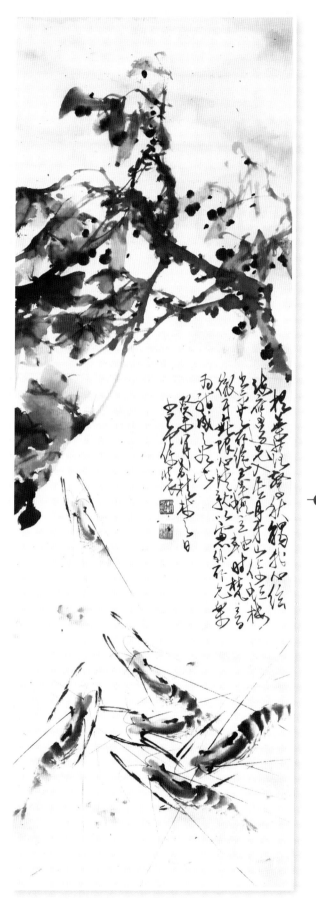

趙少昂、陳海鷹《提子 • 蝦》
（紙本水墨，1943年。趙少昂畫提子，
陳海鷹繪蝦）

1946年秋後，李鐵夫、陳海鷹師徒
浪跡到杭州，得靈隱寺出家人巨贊
法師的幫助，在招賢寺住下。巨贊
法師是陳海鷹在桂林時期認識的老
朋友，1943年夏，陳海鷹於桂林瘧
疾病發，李濟深讓他到月牙寺旁的
別墅倚虹樓休養，藉此機會多與當
時任月牙寺主持巨贊法師及一眾文
化人來往，以提高各方面的文化修
養。

期間，畫家趙少昂前往探望陳海鷹，
倆人合作繪成《提子 • 蝦》。趙少
昂在畫上題字：「提葉落驚秋 觸我
心弦 海鷹道兄入居月牙山倚虹樓 出
示其所繪群蝦立軸 時梵音徹耳 無限
心情 就以窗外所見樂為補成之 如此
癸未八月 桂林之日 少昂 倚裝」。

161

桐，江蘇江陰人，上海大夏大學畢業。21歲回鄉任金童小學校長，秘密參加中共，領導教師進行罷教鬥爭而被國民黨緝捕。1931年在杭州靈隱寺出家。抗戰爆發後，奔走於福建、香港、廣東、湖南、廣西等地組織佛教徒參加抗日救國活動，因影響較大而受治安機關的關注。1940年轉移到桂林月牙寺任住持並主編《獅子吼》月刊。月牙寺是名寺，建於清代嘉慶年間，全木製結構，1943年被日軍全部炸毀，五十年代由梁思成和林徽因主持在原有基礎上重建，現已成為七星公園內的景點。抗戰期間，在李濟深的支持下，寺院成為左翼文化人的活動場所。陳海鷹日記中有他在四十年代初因患嚴重瘧疾，李濟深讓他到月牙寺旁、自己的私人別墅靜養的記錄。其實李濟深用心良苦，對陳海鷹愛護有嘉，他有意讓這位小青年去接近巨贊法師及一眾文化人，轉益多師，提高他的文化內涵。陳海鷹與巨贊法師，說來也緣份不淺。1942年，巨贊法師轉任桂平西山龍華寺住持，陳海鷹離桂回鄉的路上，也在桂平流連了一個多月，僧俗時有相聚。抗戰勝利後，法師回到自己早年出家的祖庭杭州靈隱寺，卻

與陳海鷹又再不期而遇。此刻僧俗重聚，六七年晃眼過去，但仍是國土危脆，三界無安，相信一定唏噓不已！

師徒兩人雖在招賢寺安頓下來，但其實只能說是暫且安身而已。招賢寺位於西湖畔葛嶺山下，風景極佳。初建於唐朝，原是為出家人清修而建的小茅蓬，幾經發展成了當地的名剎。歷史上之著名文人墨客，如白居易、蘇軾等都曾在這裡留下詩作。元末寺毀，清代重建，到民國時已成了一座無人問津的小廟了，可幸後來有名僧弘一法師修行和注疏佛經於此，古剎才又為人所知。據知，當時寄住寺中的還有豐子愷的一家大小八口人。這位曾留學日本，師從弘一法師的文學家、美術家，與兩師徒一樣，經歷過八年抗戰的亂離。抗戰爆發後從江西一路逃到桂林，後轉重慶，再隨西遷的浙江大學流亡；抗戰勝利後返回上海，但輾轉多地仍難找到棲身之所，最後來到杭州，差不多與兩師徒同期暫居到招賢寺旁的小屋來。這位早在二十年代就名動全國的文化人，同樣無所逃於動盪的時局，與全國百姓一道過着極清苦的生活。豐子愷牽家帶口的生活壓力，

讓年青的陳海鷹思想起拜師當日，鐵師要自己別談戀愛的叮嚀，對鐵師專心於畫藝而不婚的態度開始有所認同。

在招賢寺暫居的兩三個月，可以說是師徒倆北行以來，生活最為淒苦的日子。雖說鄭卓人「為東道」（陳海鷹日記載）安頓他們居於寺中，但鄭的經濟本來就不充裕，而且此期間他正忙着為李濟深和蔡廷鍇的建黨經費，向杭州各界四出秘密籌募，所以斷斷不能再增加他的負擔了。時值寒冬，暮年的鐵師與貧病的海鷹相依「聽雨僧廬下」。兩位異鄉客除了幾綑畫作，一箱寫畫工具以外，可以說是身無長物。在這段飢寒交迫的日子裡，老畫家感傷與李濟深遠隔關山，自己身處異地，何去何從尚是未定。這個一向傲骨錚錚的鐵漢子，此時先後寫下了幾首感時傷懷的詩篇（見廣州美術學院、鶴山縣文化局編《李鐵夫詩聯畫法選集》）。

暮秋和原韻
今年猶戴昔年天　昔日輕裘今破棉
寄語東風休報訊　春來無力出飢煙

窮途旅況一絕
悶煞連朝雨雪天　教人何處覓黃棉

今時不比清明節　底事廚中也禁煙

夢中得詩之奇遇即筆記之
愁對空庭月影斜　熒熒別淚恨無涯
他時相訪應如夢　認取棠梨一樹花

從這些詩作中或可解讀成原有禦寒的衣物已典出，在連綿的雨雪天中，飢寒相侵。孤身處於頹垣敗破的古寺，心念老友，何時方能再遇實難逆料，一念及此不禁潸然淚下。

從如今留存的資料看，師徒倆在杭州這段日子裡，雖然身處有着天堂美譽的西湖，卻沒有留下任何畫作，實在可惜。由此亦可想見當時兩人的處境一定是非常坎坷不安，甚至可能連寫畫的條件和心情都不具備。後來，陳海鷹為鼓勵友人勇敢面對生活的危難，在 1948 年的一封信稿中談到，杭州的這段日子他貧病交迫，連寄信的郵費也都付不起，困苦至極。雖然陳海鷹也有着與老畫家一樣的傲骨，但畢竟年青，生活的困頓驅使他必須對社會現實有更深層次的認識。他回想起在南京的張大千畫展上，見到標價數千萬元的畫作被人一掃而空，反而價低的無人問津。由此他知道了買畫的人不一定要懂得欣賞

陳海鷹 ● 《六和塔》

陳海鷹 ● 《錢塘江大橋》

1946年，李鐵夫與陳海鷹在杭州過着身無長物的艱辛生活，更談不上寫畫的條件了！我們只能從現存多幅陳海鷹繪畫在宣紙上的素描和速寫，對師徒二人在杭州的足跡略知一二。生活雖困頓，畫稿卻不馬虎，《六和塔》上標示着「暗赫紅」等色彩的字樣說明，這是為將來的創作儲備素材的畫稿。

藝術。他們無論是附庸風雅又或者以此自顯身價，但對畫家來說，作品能售出，卻是維持最起碼生活的必須。鐵師的藝術無疑是國際水平的，但他一向認為藝術與商業水火不容，所以從美國帶回中國的得獎油畫固然不能出售，就是畫展上他的新作也一般不會割愛。過去因李濟深惜材愛材，待師徒有如家人一般，在可能的情況下盡量予以支持，師徒兩人尚可沒有經濟顧慮地生活着，而眼前光景卻讓他不得不深思，今後若以繪畫作為自己的終身職業，應如何更好地平衡藝術與商業之間的關係。

百般無奈之下，老畫家想起他在美國時已有深交的同盟會老戰友趙昱（1887-1975），他當時擔任上海致公總堂的主持人。多年不見了，也不知情況如何？故人是否還會念舊對他伸出援手？老畫家心中忐忑，可能也因為講究面子，他讓

徒兒出面，寫信到致公總堂給趙昱，告知說：自己人在杭州，計劃舉行畫展，稍後將到上海來辦畫展，看是否能暫在致公堂安頓下來云云。在上海開畫展是事實，早在離滬到杭州之前已預訂了時間和地點，沒有安身之所也確是必須要解決的一個難題。

致公堂原是美國的洪門組織，1879年在舊金山向政府注冊成立，定名致公堂。華人飄洋過海謀生，往往受到當地人的歧視和侮辱，加上日常生活中或會有貧病死傷等種種不幸，為了異地生存需相互依存和照顧，他們就按中國民間傳統，成立洪門組織，結為異姓兄弟，所以華僑中不少為洪門中人。當年的海外華僑對孫中山的革命活動甚為支持。1904年，孫中山為使致公堂成為其革命活動的支柱，於是改組致公堂以強化其組織：確立舊金山的致公堂為總堂，支堂則分設各埠，發展組織並聯繫世界各地僑團，籌募軍餉支持中國革命。1911年，孫中山更推動同盟會會員加入致公堂，自己亦曾任溫哥華致公堂的大佬盟長。因為致公堂有強大的組織網和一定的影響力，孫中山給致公堂的任務是招賢納士，成立「中華革命軍籌餉局」籌募軍費。致公堂成了孫中山在海外最具支持力的華僑團體。趙昱就是當時籌餉局主要負責人之一。李鐵夫自1907年起即協助孫中山在美國各地進行同盟會組織活動，與趙昱亦有相當密切的交往。1923年10月，致公堂在美國舉行「第三次洪門懇親大會」，討論將「堂」改為「黨」，並決議在上海建五祖祠以供奉洪門的先祖。趙昱自此主持上海的堂務，並經常為聯繫僑團往來世界各地。

趙昱和李鐵夫同為廣東人，1907年赴美半工讀，在美期間加入同盟會及致公堂，立志於救國運動，為國民革命呼號奔走。李鐵夫1885年隨叔父出國。1896年加入孫中山領導的民主革命，與孫中山一起籌創興中會，後又協助其建立同盟會分會，並擔任同盟會紐約分會書記多年。期間，李鐵夫更將歷年售畫收入和所得獎學金捐作革命經費。趙昱1907年赴美時，李鐵夫已經是成名畫家和民主革命的重要參與者和推動者，可能對趙昱在美國的生活和加入革命隊伍有過直接的促進與推動作用。趙、李有着共同的革命志趣，也共同經歷了數十年艱苦的共和締造，都是為民主革命作出

1946年10月10日，致公堂主持人趙昱邀李鐵夫師徒到上海的信。

1946年10月，浪跡於滬杭之間的李鐵夫師徒，棲身在杭州的招賢寺。為想回滬開畫展又苦無安身之所，李鐵夫讓徒弟陳海鷹修書予同盟會老戰友、上海致公堂的主持人趙昱，沒想到立即得到老朋友熱情的邀請，「昱與鐵師皆孫中山先生老同事，……真所謂志同道合之老盟友也，謹當掃徑以待大駕之光臨。」令老畫家飄泊的生活有了一個轉機。

過重要貢獻的革命元老。

　　到底是曾經同理念、共患難和一起奮鬥過的老戰友，很快，趙昱就以快郵，先後在 1946 年的 10 月 4 日和 10 日，寄來熱情洋溢，情辭懇切的信，向李鐵夫師徒表示歡迎。信中謂，「昱與鐵師握別二十餘年，無意中知其消息，已經喜不自勝，今更知其有意光臨，喜慰無可言喻，昱與鐵師皆孫中山先生老同事，均皆孤僻成性，憤世嫉俗，尚不滿志於時者，真所謂志同道合之老盟友也，謹當掃徑以待大駕之光臨。」趙昱在信中表示，自己近期計劃往

南京和香港一行，11 月底才會回到上海，不過若兩人在自己尚未回到上海之前來滬，趙夫人也會代為接待云云。字裡行間，均可見趙昱對李鐵夫到來的期待是相當殷切的。對於鐵師和陳海鷹回到上海的準確日期，目前我們還沒有確切的資料，但從鐵師詩中看到，曾在杭州經歷過雨雪的嚴寒，杭州雨雪天氣大概在自 10-11 月開始，所以相信兩人是在趙昱差旅結束後的 11 月底前後，才從杭州回到上海。

「北齊南李」

回到上海以後，師徒二人在華山路476號「中國致公總堂」大樓安頓下來。致公總堂的盟長趙昱早已為迎接李鐵夫的到來做了充足準備。為了讓分佈在世界各地的致公堂的堂友們重新認識這位早年為革命鞠躬盡瘁，革命成功以後，「事了拂衣去，深藏功與名」的傳奇藝術大師，他特意叮囑致公堂的內部刊物《上海洪聲》的編撰人員，編寫一篇專文——《致公堂老叔父·革命元勳東亞畫王——李公鐵夫傳略》，發表在該刊 1946 年 12 月 1 日版的第七、八期內。這篇精簡的專文，因為是由熟悉老畫家的老朋友授意撰寫，明顯地帶有趙昱對老畫家的讚譽，也可以說是致公堂對老畫家早年在美國的革命貢獻的一個歸納。文中有關陳述，或可作為研究李鐵夫在美國時期歷史的參考：

> 李公鐵夫，粵之鶴山人也，高齡已屆八十五歲。幼懷大志，佚蕩不群，少從呂

輝生孝廉遊，習詩文書法。1887 年留學英國（注，應為加拿大英屬哥倫比亞，下同）專攻人體及山水形諸畫學，第一次畫賽，穎脫而出，獲冠軍及獎學額一年，並當大學首領副教授。

1907 年，思想猛晉，認定美術為革命運動武器，革命為藝術推進機，二者不能須臾離也。遂在英國因磨示壁，除攻美術外，並與孫公中山設立興中會，後改為同盟會，宣揚民族精神，以開革命之花。

1909 年與孫公中山由英赴美，在紐約密街四十九號溪記麵廠二樓，設立同盟會，擴大宣傳，公任常務書記歷時六載，同時隨孫公中山四出籌款，增設同盟會分部十九處，使革命氣焰沸騰彌漫於美洲各地。

《上海洪聲》第七、八期上發表的《東亞畫王——李公鐵夫傳略》（1946 年 12 月 1 日）

致公總堂盟長趙昱對於老畫家的到來作了周詳的安排，除了讓他住在華山路 476 號「中國致公總堂」的客房外，為了讓大家能認識這位曾對革命鞠躬盡瘁的藝術大師，特意在致公堂內部刊物《上海洪聲》發表專文《致公堂老叔父，革命元勳東亞畫王——李公鐵夫傳略》，簡介老畫家早年在美國對革命的貢獻和藝術成就。

1910 年，海軍司令程璧光奉清廷命，駕海圻艦蒞紐約，公與趙公璧、鄧家彥到艦鼓吹革命，程司令及全體艦員均為感動，咸加入同盟會，不及兩載，竟將清廷推翻，創立中華民國。革命期中，公歷任要職，忠義所在，無不勇為，且曾慨捐美金萬餘，變賣油畫二百餘幅，及演劇籌款，以助軍餉，輸財出力，鞠躬盡瘁。

1913 年復於美國紐約美術大學（Academy of the Fine Arts. Stinave New York, U.S.A.）從世界畫王沙金提（Mr. John Sargentead）及車士（Mr. William Chase）遊歷十九年。考試每得肖像畫冠軍，獎金美幣四百，被舉為教援兼學生首領凡九年。孫公中山曾題贈「東亞畫壇之巨擘」，黃公克強題「橫掃亞洲」等詞。

169

1947 年，在趙昱的關顧下，李鐵夫有了較好的條件進行創作，能夠繪畫油畫。為賀趙昱六十歲壽辰，李鐵夫繪此肖像油畫以作賀禮。畫中的趙昱堅實沉穩，被讚許「神妙酷肖，栩栩然盟長也」。《趙昱像》是李鐵夫四十年代末繼《蔡銳霆就義》後又一肖像畫的代表作。

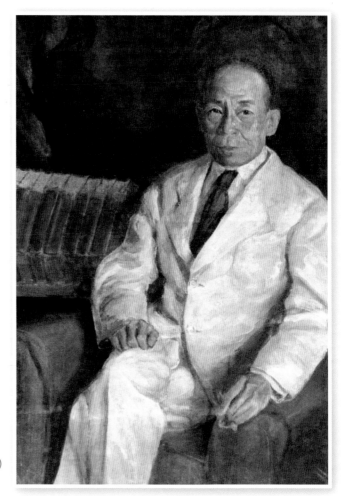

李鐵夫 ● 《趙昱像》
（布面油彩，1947 年。私人收藏）

1916 年加入全球最高畫理學府 International Academy of Design, New York, U.S.A.（即美國老畫師會，凡年逾四十，具時望者，方能參與）前後十餘載，獲冠軍之大小油畫共二十一幅。亦為亞洲人加入此學府者第一人。

公之藝術造詣，可見一斑；革命勳勞，斑斑可考。迨革命功成，不求聞達，抱道自高，雖環境艱困，晏如也。其藝術道德，固彪炳於世也。惟不以術自炫，欲得其尺紙寸絹者，戛乎其難。客歲趙昱盟長六十壽誕，以四十年老盟友故，特為繪像，神妙酷肖，栩栩然盟長也，觀者咸稱不愧為「東亞畫王」之語。

趙昱與老畫家是深交，素知他有不屑為官，清貧自處，具「環境艱困，晏如也」的藝術道德，對他極為敬重，所以當衣衫藍褸、形容枯槁的兩師徒出現在他面前時，

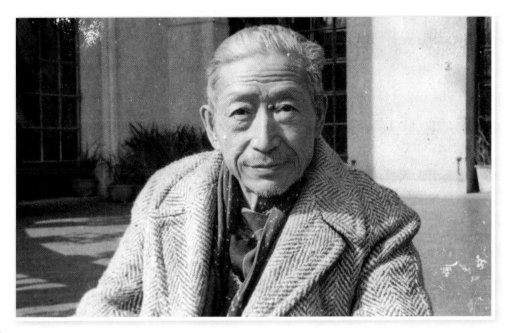

1947 年 1 月，李濟深送走兒子李沛金，亦意味着他已開始安排要離開中國內地的計劃。李濟深數年來對李鐵夫師徒的關顧，使二人與李濟深一家結下了深厚的感情，面對即將的離別，老畫家心中萬般不捨。

李鐵夫於上海李濟深公館前拍照留念，攝於 1947 年 1 月 3 日。

他絲毫不感到詫異，知道兩人是吃盡苦頭，亟需援手了。所以二話不說，馬上親為購備禦寒衣物和生活用品，並一再表示讓他們安心住下。有了暫且安身之所，接下來是籌備在上海的師生畫展了。

　　1947 年 1 月 3 日，李濟深次子李沛金赴美升學。過去幾年師徒兩人因戰亂流離，到桂林，轉蒼梧，下南京，再上海的這段日子裡，一直與李家各人患難與共，憂戚相關，已建立起至親般感情。師徒倆特來送行並在大宅前拍照留念。送走李沛金，意味着李濟深已安排好將家人陸續送離內地，相信他自己離開的日子也不會遠了！一想到此，各人難免有離愁的傷感。為了保密，李濟深並沒有透露自己的去向，卻不忘一再囑咐陳海鷹，要照顧好老師，好好學藝，並承諾會以他的人際關係，全力為即將舉行的師生畫展，聯絡有份量的推薦人。李濟深的高義隆情，師徒二人自然五內銘感。接下來，李濟深因遠行在即，他知道師徒二人在上海認識的朋友不多，故特設家宴介紹他們認識自己在國民黨內志同道合的好友——黃琪翔、郭秀儀伉儷。席上，在李

171

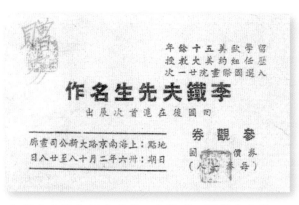

上海「李鐵夫師生畫展」參觀券，1947年2月。

刊載於1947年上海《人物雜誌》第二期的專訪《東亞第一畫家李鐵夫》首頁

在上海舉行的「李鐵夫師生畫展」受各大傳媒廣泛關注，李鐵夫更罕有地接受《人物雜誌》的專訪。作者木龍・霞奇的六千字專訪長文是至今為止所見有關李鐵夫的最詳盡的一篇訪問報導。其中「北齊南李」的稱譽首次在此文中提出。

濟深的極力推薦下，黃琪翔邀請老畫家為他繪像，老畫家鮮有地一口應承，並表示會在畫展後進行。

1947年2月19日至3月1日，「李鐵夫師生畫展」在上海大新公司的畫廊舉行。展出前一天的預展上，為隆重其事，李濟深約同上海市市長吳國楨、上海市參議長潘公展親自臨場祝賀。這些時政名人的出現，引來了上海大小報刊的爭相採訪報導。一向傲岸不群、我行我素的老畫家，首次破例接受上海《人物雜誌》的專訪。專訪由記者木龍・霞奇撰寫，長約6,000字，從文章語感看來，是記者根據現場採訪，並參考了《洪聲》等的文章後編寫而成。這篇題為〈東亞第一畫家李鐵夫〉是迄今所見有關老畫家的採訪報導中最詳盡的一篇。其中評論，頗為直接，如：「此翁埋頭繪畫六十年，作品在中國堪稱第一流，可惜他不愛開展覽會，不愛在報紙上招搖，更壞的是不肯同官場或大師們打交道，因此，不能馳名

於當代，不能見知於時賢，不能列入藝術大師行列！可是，說句笑話，當代的許多時賢大師們還在襁褓中咿呀時，李鐵夫已在英美藝壇上赫赫有名，被譽為『東亞畫家第一人』了！……去年齊白石老翁在上海開了一次展覽會，歡迎會上他被冗長演說累得昏昏欲睡，比起在南京開畫展的李鐵夫，還老來一番自我介紹，自不可同日而語。我們姑妄稱讚兩位老先生為『北齊南李』吧！」據知，李鐵夫對此是可以接受的，可見他對白石老人畫藝的認同！

在這篇訪問中，還載錄了老畫家親自講述的簡歷，「遠在六十年前…… 在英國（注：應為加拿大英屬哥倫比亞）參加繪畫比賽，獲得冠軍，擔任了大學生領袖及副教授！

「二十六年後，在美國紐約美術大學，跟畫王沙金蒂及車時游歷十九年，賽考得肖像冠軍，獲獎金四百美元，被舉為教授兼學生領袖達九年。第二年大賽考，得銅像雕刻冠軍，孫中山先生題贈『為東亞畫壇之巨擘』，黃克強先生題贈『橫掃亞洲』。1916 年加入了全世界最高畫理學府十年之間，當選的畫大大小小有二十一幅：冠軍！也是東亞加入這學府的第一人……」至今為止，大多數有關李鐵夫在美國時期經歷的研究文章，都可以說是引述《洪聲》及《人物雜誌》這兩篇文章的資料。

在訪問中，老畫家首次對外界談及自己不婚的原因。他強調自己並非獨身論者，只是「作畫的時間都嫌不夠，結婚，有了家庭太麻煩！除非家庭制度起了大革命，大家同住在一起，各人有各人的工作，不受拘束，不受負擔所苦，那麼，我可以結婚！」老畫家對婚姻關係的超前意識，於此可見。此外，專訪中還有一個值得留意的地方，那就是寫到展場中備受注目的《第二次革命失敗蒙難蔡銳霆就義後之寫實》一畫的標價為一萬萬元。當然，所有人都知道如此高昂價位其實是表示畫家不願割愛，但另一方面，也說明場內展品是標有售價的。或許這正反映出經過一段日子的飢寒交逼，老畫家也不得不正視生活，對藝術品是否可以出售問題稍稍作出了一些退讓。

因為在南京畫展時，未能及時向來訪記者提供老畫家簡歷，以致記者們寫出來的報導多有錯舛的不愉快經驗。在準備上海畫展時，老

為了應付在上海舉行「李鐵夫師生畫展」時傳媒訪問所需，由李鐵夫口述，陳海鷹整理了這份大事記，最後再由老畫家以毛筆修訂。其中，李鐵夫親自批改了「一八七一——生於鶴山陳山村」的條目，可作研究其生年的參考。

李鐵夫口述，陳海鷹整理的《李鐵夫老師旅美大事記》草稿，1947年。

畫家已想到，上海是當時全中國資訊最發達的大都會，展出時一定會有不少記者前來採訪。為此，師徒合力整理了一份由老畫家口述、陳海鷹手書的「李鐵夫旅美大事」草稿。完成後，老畫家又以毛筆在草稿上作了多處修訂。在這份大事記草稿中，最令後人感到弔詭的相信是由老畫家親筆刪一八六九年而寫上「一八七一年——生於鶴山陳山村」。一向以來，老畫家的出生年份是讓研究人員感到無從入手的難題，絕大多數的相關文章，談到李鐵夫的出生年份都是 1869 年，但根據是什麼，卻都說不清楚。據此而產生的年齡計算，老畫家在世時亦是欣然受之：如 1949 年香港的一班畫友為他慶祝八十壽辰。1952 年他離世時，也據此稱報世壽八十二歲等等。應該指出，1949 年以茶會形式慶祝八十大壽的活動，其實是在港左翼文化人、畫友等等，因港英管制，不便進行公開政治集會，所以用老畫家八十大壽作為大家聚會的理由，所以其時老畫家是否真正年屆八十，現在難以查考了！至於老畫家在「旅美大事」草稿親筆寫上的出生年份又是否絕對正確，其實也很難斷定。縱觀老畫家歷年作品上的題辭或簽署，其歲數或年份都顯得相當隨意，根本不能用作參證。倒有一事或可作為旁證：據陳海鷹說，老畫家對個人的生活瑣事向來不願多談，但談起他與孫中山先生的交往就眉飛色舞。有次談及他稱孫先生作「大哥」，因為孫比他大四歲云云。老畫家與孫中山都是「洪門」中人，講究長幼有序，「結義兄弟」之間的問庚排序是常態。孫中山先生出生於 1866 年，以此推算，老畫家出生於 1870 前後是不會錯的，那也是說，1869 與 1871 兩個年份都有可能。此外，值得留意的是，在「旅美大事」草稿的第一欄「一八八七——十六歲——留學英國奧靈頓美術學校……」，筆者認為此年份和歲數的可信度是比較高的，因為這年是一個少年人刻骨銘心的生命轉折，離鄉別井，遠赴異國，所以無論在時間或空間，都會產生不可磨滅的記憶。不過，這一年應是他出國的年份而非入讀奧靈頓美術學校的年份，李鐵夫將兩者混而為一，據此也可以推知李鐵夫到加拿大不久，就已經可以入讀美術學校了。以此反推，老畫家出生於 1871 年又具可信性了。

流連滬上

上海畫展以後，師徒二人可說於滬上藝壇聲名大噪。畫展期間相信或多或少也有部分畫作售出。從陳海鷹在畫展之後的日記中，就有多次外出送畫到某某處的記錄。師徒倆的生活暫且稍為安定下來，但能否留滬發展還是未知之數。上海十里洋場，生活費用高昂，本來就不易居。此際國府不惜一切，全力推行內戰，經濟發展深受阻緩，物價飛漲。就在畫展前夕的 2 月 16 日，迫於惡性通貨膨脹的壓力，國府公佈《經濟緊急措施方案》，實施限價政策，試圖用政治高壓解決經濟問題。由於違反價格規律，結果嚴重擾亂了上海正常的糧食供銷秩序，導致食米外流、城市缺糧，引發搶米風潮。其後南京中央機關和上海地方政府等彼此折衷，內調外運，百般應對，最終以計口配米糧的政策暫時紓緩了社會矛盾。師徒兩人並非上海市民，雖可暫借致公總堂客房安身，但終非長久之計。

時局越是不靖，老畫家實行美育救國理想的心念越更逼切，對正在當權舊友們的期待也更不切實際。年青的陳海鷹則隨侍着鐵師相機而為。他心中很清楚目下要解決的首先是生活問題。

抗戰時，陳海鷹在家鄉曾有過以繪肖像畫營生的經驗。他也想過，即使抗戰勝利，但中國社會還遠未穩定，亂離聚散仍無日無之，所以人們對肖像畫有一定的需求。此時若放可下身段為離存者繪像，生活是可以過得去的。況且對畫藝而言，這也是歷煉的機會。相對於老畫家而言，陳海鷹性格比較溫婉，不會將藝術與商業之間的關係過於絕對化，反而更多從實際生活的角度去理解。因此，畫展結束之後，2月底，他就為鐵師提着畫具，一起到黃琪翔將軍的公館寫像了。

相信是受到李濟深的囑託吧，黃琪翔、郭秀儀夫婦熱情地接待師徒倆。在這裡，他們才得知，為何

李濟深會在他們畫展的預展時高調地在新聞界面前出現，原來兩天以後，他已喬裝打扮，在船公司老板的協助下，秘密登上「永生號」輪船到香港去了。談話間，大家對李濟深可以安全離開上海都感到放下心頭大石。李濟深自抗戰以來一直與老蔣不和，極力反對蔣的反共和堅持內戰的政策，如今在戰局對蔣越來越艱難的情勢下，惱羞成怒起來，恐會對李濟深有所不利。到香港後的李濟深，一定能在相對不受拘束的特殊政治環境下，組織反蔣、反內戰的力量。

黃琪翔、郭秀儀夫婦是李濟深的好朋友。三人政治理念的相同，過去曾在福建事變（閩變）中有過合作，所以關係深厚。黃琪翔受孫中山革命思想的影響，很年青就參予南方政府的南征北伐，屢建奇功，後來因「廣州暴動」和「閩變」兩次流亡德國。抗戰時回國先後任國民革命軍集團軍司令、中國遠征軍副總司令，是著名的抗日將領。夫人郭秀儀在抗戰期間，與宋美齡、鄧穎超等知名人士組織並領導中國戰時兒童保育會，收容和培育了戰爭難童三萬餘名，亦曾任國民革命軍第十一集團軍婦女工作隊隊長。

由於夫婦二人在抗戰中的功績超卓，雙雙榮獲抗日戰爭勝利勳章。黃琪翔夫婦都是廣東人，李濟深還知道郭秀儀早年畢業於上海文藝女校，有一定的藝術修養，讓他們來照應師徒倆應是很適當的人選。在其後的日子裡，郭秀儀對陳海鷹開展上海生活時加指導和幫助，由此與陳海鷹成為莫逆之交，彼此姐弟相稱，友好的關係一直維持到 2006年郭秀儀離世。

五十年代，郭秀儀隨齊白石學藝並成為其入室弟子。1952 年，她更為陳海鷹引見白石老人。陳海鷹特為老人繪寫油畫像，完成後，老人簽署自己的年庚於其上，以表示對作品的認同和讚賞。當知道陳海鷹在極艱難的條件下，於文化荒漠的香港開辦美術學校時，破例為他題寫校名：「香港美術專科學校」，又再三鼓勵陳海鷹要堅持做好美育的工作。

李鐵夫為黃琪翔的這次寫像並不算愉快。這自然不是因為老畫家的技藝問題，而是彼此間對畫像的要求有所不同，其中也反映了當年公眾對西畫的欣賞和理解的水平。民國時代，一般民眾對肖像畫的要求還是形似為主，正面表現人物的

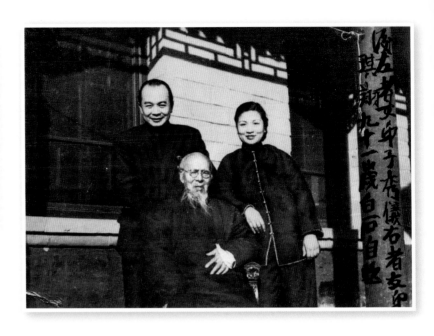

黃琪翔，中國遠征軍副總司令；夫人郭秀儀，國民革命軍第十一集團軍婦女工作隊隊長，夫妻二人在抗日戰爭中功績卓越，雙雙獲抗日戰爭勝利勳章。1950年代初，畢業於上海文藝女校的郭秀儀在北京拜齊白石為師，成為其入室弟子。

齊白石與黃琪翔、郭秀儀夫婦合照。
（1951年）

光鮮亮麗。老畫家的西洋古典主義畫風，畫面背景色彩濃重，主體人物的描繪則講究神似。他會集中全力表現人物的性格特質和所處生命狀態。其筆觸所及，造型、色彩、明暗等等甚至會追求「形越簡，神越全」的藝術效果，一如元代文人畫家倪雲林提出的：「逸筆草草，不求形似，以形寫神，形神兼備。」試看老畫家傳世經典作品，如《音樂家》、《畫家馮鋼百》等等，就是最好的說明。黃琪翔抱怨畫像的色調深沉不夠明快，人物的衣衫多有縐褶等等，總的來說，就是未能突顯他的威儀⋯⋯他希望老畫家能對畫像作出他認為必須的修改。黃琪翔的意見是可以理解的。他被譽為「民國四大美男子」之一，與端莊秀美的郭秀儀，是當時軍政界著名的一雙璧人。盛名之下，他自然相當重視自己的形像。戰後，他不再戎馬倥傯，正等待南京政府的派遣履赴新任。此際生活雖不算錦衣玉食，但寫意從容，心中的色彩當然明艷亮麗。他需要的是可以懸掛於大廳之上，突顯自己英明神武一面的造型畫，而非擺放在美術殿堂中，讓觀賞者藉之認識生命，體會創造，並為之神魂顛倒的藝術作品。彼此間不同的審美訴求，是很難以三言兩語就調和解決的。黃琪翔的軍人特質本來就說一不二，老畫家的執拗性格更堅如頑石，雖然不至拂袖而去，但堅決表示不會作任何修飾。事情就此陷入了膠着！

陳海鷹追隨老畫家十多年，常陪着他為別人寫像。寫畫的過程中，老畫家雖然少有長篇大論，析說分

明，但每在運筆應手得心時，總少不了說上一兩句精警的經驗總結。陳海鷹知道這就是授課，而且是極為難得的現場講授，所以都默默記在心裡。畫作完成後，他也會在畫作前細細揣摩老畫家的筆觸和手法：這是他長久以來的學習方式。他不斷學習着老畫家的大膽而明快，簡潔而幹練的畫風。雖然如此，但是由於他有過為鄉親們繪畫肖像畫的經驗，清楚在實際生活中，肖像畫有時是兩廂情願的事，不可能只按畫家心中所想就單方面強加於人。他記得三十年代中老畫家為老友馮鋼百寫像時，馮鋼百在現場說了一句精警的話：「我要的是一幅畫，不是要一幅像。」馮本身是畫家，知道神似的畫與寫真的像之間的異同，並追求神似的畫的藝術價值。陳海鷹也深明箇中的道理。不過，藝術源自生活，藝術作品的欣賞又何嘗不是？而當生活向藝術提出要求時，藝術難道不應該正面面對？面對生活的現實，抗戰期間，他在家鄉為鄉親們繪畫肖像。這些肖像都有各自的實際用途，他不可能完全以神似為標準來完成，否則鄉親們一定不可能接受。在繪畫時，他會根據實際需要，一定程度上作了委婉的、細緻的處理，不會單按自己的心意行事。他認為這是對現實生活最起碼的尊重，而非什麼向商業畫傾斜。正是這種不同的處事與處世的取向，或多或少形成了他和老畫家之間的某種心結，也是由於兩人之間的對藝術創作在期望上的落差，使到師徒倆在滬期間的生活上竟出現一些牴觸和齟齬。

年青的陳海鷹性格比較開朗、委婉，他知道堅持藝術理念是重要的，但人在異鄉生存更需要面對生活。若能兩者兼得固然理想，但凡事不能過於執着，事情總得解決。為此，他找黃琪翔的夫人郭秀儀商量解決辦法。郭秀儀是學藝術的，也知道問題的徵結所在，理解老畫家的堅持，而陳海鷹踏實的處事態度也讓她有了一種想法——這個年青人值得栽培和信任。郭秀儀想了一個兩全其美的辦法。黃琪翔的確想要一幅繪像留在家中，因他短期內將會出國履新。上海雖不乏西畫畫家，但精於繪像者少。先前在桂林時陳海鷹也為過不少名人寫像，可算是譽滿桂林，所以她提議由陳海鷹為黃琪翔重新繪像。另外，她知道老畫家亦善於畫靜物，尤其是魚，所以提出請老畫家為她繪一張

靜物畫。對於郭秀儀的建議，不知道當時陳海鷹是否有過猶疑，因為這多少仍會引起老師的不滿。後來的情況證明，此事的確成了師徒兩人之間一些爭執和矛盾的肇端。

在郭秀儀的鼓勵下，陳海鷹費了不少唇舌，才徵得老師的同意，獨自跑上黃琪翔公館去為他繪像。老畫家此時無論是心裡或是嘴上都是嘀嘀咕咕的，因為他不想看到愛徒走上商業畫的道路。陳海鷹對自己的決定也不多作解說辯釋。他除了是希望通過自己的努力解決師徒倆在上海生活的問題以外，其實他心裡也像老畫家一樣懷揣着美育救國的理想。老畫家一心是想借自己舊日在政界的人事關係來實現理想。陳海鷹則更為實際，他打算推動一個名為「繪像運動」的計劃，藉此儲備一筆資金，以為將來興辦美術學校之需。他這個想法早在桂林時期就萌生，逃難到桂平辦畫展時，宣傳單張上就有推動「繪像運動」的宣傳，只是烽火連天，朝不保夕，沒人有繪像的心思而已。陳海鷹與郭秀儀很談得來，趁着為她寫像的過程中，曾坦誠地說出自己的夢想。當時郭秀儀並沒有很大的回應，但她已把這個年青人的想法放在心裡了！

可能由於在滬的這一段生活比戰時相對穩定，又或者陳海鷹認為這段日子的人和事來得比較複雜，再加上戰局百轉千迴，有必要紀錄備忘。1947年2月底畫展以後，從3月初到1948年2月他返回香港前的約一年間，他的日記裡記述事情相對較為詳細。這對我們瞭解師徒二人這段日子的經歷有一定的幫助。

1947年的2、3月，國共內戰的態勢正悄然逆轉。表面上國軍攻城略地，連番勝仗，但得地失人，死傷百萬，士氣低落，後繼乏力。反觀共軍，不但主力毫髮無損，而且不斷壯大。國軍唯有集中兵力，以陝北和山東為重點，展開大規模攻勢，卻遭共軍牽制，戰局由此陷入膠着。相對北方中國的烽火連天，上海除了因物資短缺、通貨膨脹，人民生活困苦而不斷引發示威衝突外，生活還是比較平靜的。在這段暴風雨前的寧靜日子中，侍師如父、乖巧伶俐的陳海鷹，因見老師經常為戰局幻變操心，又或不滿他「濫」為人繪像而心情煩燥，在沒有外出寫畫預約的日子裡，總會陪老畫家到廣東茶樓「合昌」去「飲茶」、吃點心，以解他的「茶癮」；跟他閒聊天南地北，免他感到鬱悶。老畫家在這裡又恢復他茶樓讀報的老

習慣。不久，「合昌」差不多就成了個聚腳點、聯絡站，相熟的朋友有事找老畫家，都會找到這裡來。

除了「飲茶」以外，陳海鷹還經常與老畫家結伴去看畫展。上海是民國主要的文化中心，戰後有不少畫家尤其是從西南大後方復員的，很多都選擇到上海這個大都會謀求發展，所以經常會有各式各樣的畫展舉辦。據陳海鷹的日記：師徒倆看過多個畫展，老畫家沒有一個感到滿意。待師徒兩人回到住處，又或是晚上臨睡前，一閒聊起來，老畫家就會慨嘆說中國人的西畫缺乏紮實的基礎訓練，於是就一次又一次地觸發他老人家要辦美育的決心。老畫家雖然不滿中國畫壇現狀，但對年青畫家他卻是以實質行動去給了呵護和支持的。1982年，北京中央美術學院教授傅天仇寫了一篇紀念文章，以慶祝陳海鷹創辦的香港美術專科學校創校 30 周年紀念。文中，傅教授回憶自己在上海接觸李鐵夫時，那年才 26 歲，「深感他熱心教育，幫助和支持年青人……我常隨他去市場和城隍廟等平民聚集之地吃平民飯，他在這些地方觀察生活畫速寫與畫草圖，用實踐來教我……1947 年 3 月，我在上海開畫展時，李老師每日下午趕到畫展會場

做詩，當眾揮毫。李老師的書法得新聞界和同行的贊美，使畫展的觀眾倍增，非常踴躍，他以行動支持年青的後輩……」對一位並非私淑弟子的年青畫家，鐵師的支持都如此熱切，顯見他對傳承繪畫藝術的重視。

一向以來，老畫家的激情都集中表現在兩個方面：「繪畫」與「革命」——這是所有熟悉老畫家的人都知道的他的藝術家性格。他對名譽、地位、金錢、愛情……都可以一概地忽略，正因如此，他往往跟着感覺走，大部份時間很專注，很單純，很執着，但也容易遭受傷害和感到無奈，因而性格更趨倔強。在上海期間，發生在老畫家身上的兩件事，讓他感到惘然不解，甚至有受騙的感覺。其一，是一向自稱老畫家門生的一位高姓畫人，抗戰勝利後老畫家在廣州辦畫展時，他就利用老畫家對年青畫人的支持，擠身其中聯展。此後更人前人後的自詡為老畫家弟子。老畫家知道他的機心所在，但仍不以為忤。1946年 8 月，中和黨在廣州成立。這是以孫中山摯友尢烈建立的洪門中和堂為基礎改組而成的政黨，目的是集合參與創建民國的老前輩及其後代的力量，以期在戰後的中國政壇

佔一席位。高某出任該黨總部組織部長，並來到上海說是要為黨籌措經費。由於他能言善道，在老畫家面前言必稱「民主」、「革命」，老畫家為之所動，深信不疑。在高某的游說下，他甚至將自己的一批畫作交付他處理安排等等。詎料1947年3月3日有報紙刊出報導，指責這是一個具有欺詐行為組織，不少黨員已經受騙。社會輿論提出應對該組織予以取諦或限制其活動等等。「鐵師讀報當時憤極，表示今後不願再提及高某此人」（陳海鷹日記，未刊稿）。其實這已是老畫家第二次為高某所惑，但厚道的陳海鷹不敢就此事多言，因為他知道鐵師的性格，只能在日記中寫下自己對鐵師一而再受騙的刺骨之痛。陳海鷹想，君子可欺以其方，老師之所以受騙，是因為他自知不善交際應酬，卻急於解決生活上的經濟困難。對鐵師的處境，他甚至認為，「這基本是政治問題，假如上軌道，以鐵師的歷史和藝術，那成問題？要知道一個偉大的藝術家不一定是一個交際家，這根本是一個不合理的社會所造成，我們難道要向黑暗低頭嗎？如此，則社會上

陳海鷹與中央美術學院教授傅天仇1985年在香港的合影

李鐵夫一向對年青畫家多有鼓勵，1947年在滬期間，曾帶着傅天仇一起去寫生，並在參觀他的畫展時，現場揮毫吸引到場的觀眾，以實際行動支持當時只是26歲的年青畫家。老畫家的這些鼓勵，傅天仇終生不忘。多年來，陳海鷹一直保持着與傅天仇的情誼，1982年，為慶祝美專30周年，傅天仇特撰文回憶當年李鐵夫如何扶持自己的經過，作為對李鐵夫及香港美專的致意。

陳海鷹日記局部

李鐵夫的一生，正如他自詡的「生平兩大嗜好就是革命和繪畫」，由於過份專注於繪畫，形成老畫家單純和執著的性格，容易誤信別人。陳海鷹在 1947 年的日記中，就詳細地記下了：1946 年在廣州曾欺騙過李鐵夫的畫家高某，此時在上海又一次借老畫家的名義到處招搖，並騙取了老畫家畫作的經過。

再沒有堅持真理正義的人了！」（陳海鷹日記，未刊稿）

　　第二件讓老畫家頗感神傷的事，是他欲憑藉舊日盟友支持興辦美校之夢想，竟為現實搗碎。他視孫科為自己希望的依托。自離開重慶到達南京以後，就一直想約見孫科。時為國民黨中常委的孫科正代表國民黨與共產黨進行談判，及後又隨蔣介石進攻中共解放區，所以與李鐵夫在南京一直未見上面。1947 年 4 月 17 日，國民黨中常會通過孫科成為國民政府副主席，仍兼立法院院長。他與老畫家相約在上海見面。從這次面談的經過和其後

兩師徒的對話，可以看到老畫家當時的興奮狀態，他是如何期望擁有一個安定的創作環境，進而可以向後輩傳授畫藝的懇切心情。陳海鷹知道這事關重大，記錄特別詳盡：

　　廿一日（1947 年 4 月 21 日）
　　晨早電孫院長約好見面時間，午間找余先生不遇，二時到合昌晤溫少曼。漫談。六時和鐵師僱三輪車到武夷路孫公館。
　　鐵師一見孫院長時即說：「科仔又胖了！」
　　孫院長問他近況，他即說「我就要展覽了」，接

着又說「我要到美洲、到南洋籌款，建築獨立廳，畫七十二烈士，因為南洋有陳嘉庚、伍伯勝在那裡，可以協助！可以幫助我，我跟他們很熟的……」嚕嚕囌囌，問非所答，簡直是老鄉說教一般。他還說：「我這是奉黃留守（黃興）之命的必要完成！」

孫說：「華僑出錢太多了，現在籌款不易！這事情我不是叫張繼接洽嗎？」

孫又說：「這事情我不知聽你說了多（少）次了！可是你有什麼具體計劃呢？要多少經費？」

鐵師愕然！

孫即說：「你完全不曉得辦事的手續，你知道政府做什麼事情都有個數字的，現在問題你連個計劃也沒有，如何幫忙你呢？你必要搞好個計劃，才好對他們提出，否則茫茫然從何說起呢？你還是弄一個計劃再說吧。」

孫又說：「何況畫七十二烈士已不合時宜了，

最好你還是畫（蔣）主席的像，較易見效。」

鐵師說：「那我恐怕沒空了！不過，假如主席給（是）宋慶齡……我又當別論！」

孫立即說：「你不要……隔牆有耳啊！你還是做好你的計劃吧。」

當時我替鐵師解釋說：「他老人家已七八十歲了，他既是國家革命前輩、畫壇先進，政府最好給他一個安定的環境，他為國家多些創作，他是從不注意個人名利，只知忠於國家和藝術工作，更由於他從沒有調查過油色價格問題，因此未作預算……」

最後，孫着鐵師弄好整個計劃再行打算。

晚飯後，出門時還有很多客人在等候着和孫見面。

離開後，和鐵師同到江蘇路一間餐廳叫了一瓶酒大喝特喝，以示慶祝。

他（鐵師）得意忘形地對我說：「現在科仔肯幫忙，寫烈士像有希望了！有把握

陳海鷹日記（1947 年 4 月 21 日）

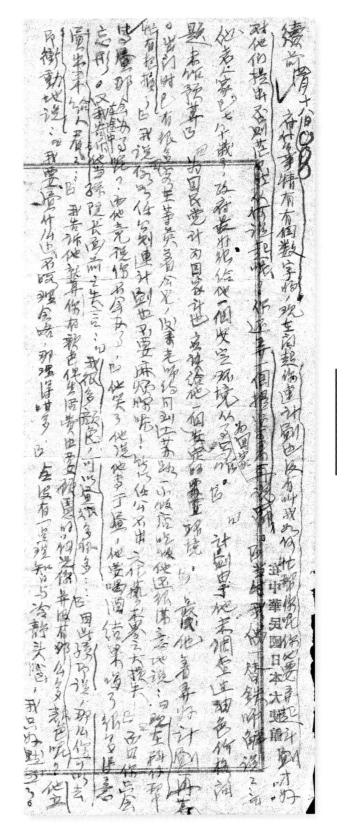

開辦美術學校和繪畫七十二烈士像，
一直是李鐵夫未完成的心願，他曾
把這希望都寄托在孫中山的長子、
國民政府副主席、立法院院長孫科
的身上。1947 年 4 月 21 日，經過多
方聯絡，李鐵夫終於見到了孫科，
但孫科對李鐵夫的計劃，只是托詞
推搪，不予正面答覆。雖然老畫家
不肯面對現實，但冷眼旁觀的陳海
鷹知道這一希望終究是要幻滅的，
他在日記中細緻地記下了當天的整
個過程。最後他寫道：「（鐵師）全
沒有一點理智和冷靜頭腦，我不敢
攪他不必要的自尊心，只好默然！」
對老師的際遇只能是無奈的沉默，
內心苦痛。

了！」

我說：「話雖如此，還要看後果，假如科仔是任公的話，則連計劃也不要煩你做了！所以任公不出（當政）是一藝界之大損失，而且你只會畫寫畫，那會辦事呢，而他竟說你不會辦手續程序。」

鐵師笑起來說：「我畫畫尚不夠時間，那有時間辦什麼事！」

後來他表現得意洋洋，喝了好幾杯酒！

鐵師滿懷希望，興高采烈，在（歸）途中我告訴他，剛才在孫院長面前有失言，那就是說，「我有很多很多顏色，可以畫很多很多畫……」，因此，孫院長立即說，「那未，你就畫出來給人家看吧！」

我再告訴他，就算你有顏色，但生活費、畫室設備，在在也需要經費呀，何況你並沒有什麼顏色！

他立即情情緒激動地說：「我要畫就畫，什麼我也無暇理會，那理得咁（那麼）

多！」

（鐵師）全沒有一點理智和冷靜頭腦，我不敢攪他不必要的自尊心，只好默然！

很明顯，陳海鷹把會面過程和師徒倆事後的對話整個紀錄下來，是有意識地立此存照。從中可以見到，他比老畫家更願意面對生活的現實，也更理性和更瞭解世情。在老畫家的天地裡，除了寫畫還是寫畫，對世情可以說不屑一顧。其實他與他的老朋友孫科，在政治上此時已經有了不同的抉擇。孫科轉變了原來的支持和平的態度，成了蔣介石的反共「剿匪」行動的堅定維護者。他只是出於對黨國元老的尊重，給故人賞個臉，禮貌上聚聚舊而已。在整個會面談話中，他對老畫家請他幫的忙，並無任何實質承諾。唯一可以稱為有「善意」的地方，就是希望老畫家放棄「不合時宜」的七十二烈士繪畫計劃，改成為權力如日中天的蔣介石繪像。可能是想到藉此增進他們之間的感情，讓當權者也支持老畫家的美校計劃，這樣一切就最事半功陪了，算他這個老友幫得上忙。老畫家若對蔣深惡痛絕，不肯就範，那就是天堂有路而不走，也怪不到他的頭上。

一句「你還是做好你的計劃吧」，孫科作為官僚的自衛本能，即潛藏在模棱兩可的官腔中，陳海鷹都看在眼裡。但他很清楚，與這種人打交道時自己必須事事護持着李鐵夫——因為他是自己的恩師，也是國之重寶。況且，李濟深離開上海之前，也曾一再地囑咐他要保護好老畫家。

想起李濟深，陳海鷹立即提筆，將會面實況如實函告。李濟深雖遠在香港，卻仍運籌帷幄，決勝千里。他對國民黨內人和事的變化瞭如指掌，不但知道孫科的立場已轉變，更知道國共之間此刻正處於雙方實力此消彼長的階段。軍事上國民黨已日漸陷於被動的局面。他在此關鍵時期，到香港去的目的，就是組織反對黨的力量，加速國民黨的消亡。李濟深到香港以後十多天，即在《華商報》發表了國內外都先後轉載的長文《對時局意見》，提出七項政治主張，公開反蔣，更進一步與何香凝、蔡廷鍇、鄧初民等等，組織黨內民主力量，創建中國國民黨革命委員會（簡稱「民革」），並發表了《成立宣言》和《行動綱領》。這個組織的成立，代表着國民黨內以李濟深為首的愛國民主力量和以蔣介石為首的獨裁反共勢力的決裂。「民革」成立後，歷次與國民黨當權派鬥爭的過程中，在言論宣傳、軍事策反、培訓地方武裝力量等等各方面，都做了大量的工作。

即使承擔着如此緊張和繁重的反蔣任務，李濟深還是細緻地關注着兩位暫居上海的老友之去留和安危。李濟深在 1947 年 5 月 25 日親自函覆陳海鷹。此信寫得含蓄、委婉，相信是有意讓陳海鷹直接轉給老畫家看。他以自己多年服務國府的經驗致語老畫家，別把希望寄在孫科的身上，這是不切實際的！上海不宜久留，還是返港為好。

> 海鷹吾兄勛，
> 　　兩接華翰，敬悉一是，別後吾兄盈得如許聲譽與成績，至佩。至望勤加工力，尤須高尚其志，方能出人頭地耳！
> 　　鐵夫先生近況何似？常作畫否？前說哲生（孫科）約其畫相，已否現實？七十二烈士畫及要求政府代築畫室，以弟測之，恐難成事實也。如滬上無工作或不能展開，似以南回為妙也。
> 　　…………

1947 年 5 月，身處香港的李濟深致函上海給陳海鷹，對師徒兩人的處境相當關心，力勸他們早日離滬返港。

1947 年 5 月，李濟深雖身處香港，為籌組「民革」事務非常繁忙，但仍十分關心李鐵夫師徒在上海的生活。當收到陳海鷹來函告知李鐵夫遭到孫科托詞推諉的情況後，立刻回信力勸其南歸：「如滬上無工作或不能展開，似以南回為妙也。」

　　黃琪翔兄何日放洋，望
便告知⋯⋯

李濟深 上
五月廿五日

　　從信中內容可見，即使港滬遠隔，但師徒二人與李濟深保持着聯繫，並一直受到對方的關顧。不過，性格執着的老畫家，內心雖然也知許知道七十二烈士繪畫計劃很渺茫，但他還是抱着萬一的心態，在等候着孫科的回應。另一方面，師徒兩人也計劃到武漢辦一次畫展，回港的計劃因此就擱了下來。

海上畫作

回港的行程就這樣被各種原因拖拉着，直到一年後的 1948 年 2 月陳海鷹回到香港，而鐵師更延至同年的 12 月方南返。不過，在這一段日子裡，師徒倆各自都寫下不少稱心的畫作，也可以說是各有各的精采。

在這一年多的時間裡，師徒兩人可幸仍能寄住上海華山路 476 號「中國致公總堂」大樓二樓的客房。解決了住宿問題，接下來要解決的當然就是日常生活的開支。此時內戰烽火正酣，經濟發展大受打擊。國府為支持戰爭，大量發行貨幣，導致貨幣貶值。全國各地的惡性通脹，要應付日常生活開支談何容易。再說，陳海鷹已注意到歷經戰亂的鐵師已日漸隆鍾了，可能是由於心願難償，所以情緒鬱悶，脾氣比以前更差了，甚至師徒倆偶爾也會為小事齟齬。猶幸老畫家依然畫興不斷，也只有在寫畫的時候，他才感到神清氣爽、樂而忘憂。為了讓恩師可以繼續沉醉創作，陳海鷹一方面不顧老畫家的不滿，努力地謀求為人繪像，賺取兩人生活費；另一方面，在不外出寫畫的時候，都會陪在老畫家身邊，協助他寫畫，而且比以前更細心地照應着他的起居。有了相對穩定的創作生活，又有愛徒的相伴，這成了老畫家自 1931 年回國以來，油畫作品最多的日子。

在這一年多的日子裡，根據不完全資料統計，單是有標題油畫，鐵師就寫了起碼不下十幅，除了原先為黃呉翔將軍繪畫的肖像，以及後來應郭秀儀所請繪畫的靜物畫——《水果》以外，其餘大都是在致公總堂裡完成。老畫家先為他的老戰友趙昱寫像，繼而又為趙家的趙老先生（趙昱父親）、趙昱夫人徐碧雲寫像；另外，又畫了幾幅靜物畫，包括《胖頭魚》、《鯧與白蘿卜》等：這些作品後來都為趙家後人收藏。據知，鐵師又曾應堂

李鐵夫 ● 《洪門五祖先賢圖》
(布面油彩，1948 年。私人收藏)

1947 年至 1948 年 12 月，李鐵夫一直居於上海華山路 476 號中國致公總堂，生活相對穩定，是他 1931 年自美回國後油畫創作最多的時期。據不完全及有名目的統計，單是油畫已十多幅，大部份均在總堂內完成，其中《洪門五祖先賢圖》是最讓人矚目的作品，它是李鐵夫少有的一幅人物群像，在繪畫之前，他「搜求洪門一切秘秩」，以揣摩各人物的神韻，1948 年完成後，一直供奉在祠壇上，供致公堂弟兄們膜拜，以紀念反清復明的洪門先祖。此畫於文革後由趙氏後人轉移至新加坡收藏。九十年代由台灣藏家收購。

內弟兄所請，先後寫過多幅肖像畫，惟因缺乏詳細資料，已無從統計了。此外，最值得關注的，是老畫家專門為致公堂的「五祖紀念祠」內的神壇繪畫了《洪門五祖先賢圖》——

這是到目前所見到的李鐵夫唯一一幅群像畫。雖云是五祖，畫面上實是十二位洪門先賢寫真。向來以寫實主義為創作原則的老畫家，到底是如何為他從未接觸過的人物寫像

呢？據知，老畫家是「搜求洪門一切秘帙，經月餘之久；復忖摩五祖之神態，方繪就前後五祖、先師陳近南及萬雲龍大哥，共十二位……」（見《上海洪聲》雜誌，1948 年第二卷第一期）。此畫完成於 1948 年。完成以後，一直供奉在五祖紀念祠壇上，供世界各地到總堂來的致公堂弟兄們膜拜，以紀念義結金蘭，實行反清復明的十二位洪門先祖。上海鬧文化大革命時，大反封建迷信，《洪門五祖先賢圖》不得已被請下神壇，後由趙家後人轉移至新加坡收藏，九十年代後為台灣地區藏家收購。

這時期鐵師的油畫，全方位地展現了其閒熟的西洋油畫技巧，無論構圖、顏色、明暗、筆觸、質感、光感，都更見匠心。除此以外，更重要的是顯現了他回國以後，經過在水彩尤其是國畫方面的長時間思考和探索，成功實踐了將西方的油畫技巧、水彩的調色技法，與國畫的暈染等手法結合。這可以說是他將西洋油畫進行「民族化」的踐行，透視和構圖方面也透現着中國畫的趣味和特色。既有油畫的結實造型和精確色彩，也融合了中國畫的意境和水彩的靈動，這在他這時期的

作品《鯧與白蘿蔔》中有充分表現。

除了油畫以外，老畫家又先後創作多幅國畫和水彩作品，但大都是因黨國的老朋友之邀，或是應來往致公總堂各地堂友所請而繪，今天大都下落不明了。不過，其中也有例外。據陳海鷹日記所載，這時候老畫家仍是「烈士暮年，壯心不已」。他曾先後多次與徒兒提及還想到南京、武漢，甚而遠至南洋去開畫展，為他理想中的「李鐵夫美術大專科學院」籌募經費。他知道，在過去多年的戰亂中，除了在美國時期的幾十幅得獎作品，以及少量的精品畫作，他一直視如拱璧，帶同隨身流亡外，其他作品大多散失，無法保存。現在抗戰結束，是時候要把自己創作時感覺較為得心應手的作品有意識地保留下來，以備展覽之用了。有一次，老畫家應李濟深的老部下，曾任軍事委員會桂林辦公廳參謀的余確之請，寫了一幅水彩。畫成，李鐵夫感到「頗佳，擬留自用，但竟向余（確）說，『人家想要』，意說我——詭滑之至。」（1947 年 3 月 21 日，陳海鷹日記，未刊稿。）據知，這幅畫就是現藏於廣州美術學院的《四川峨嵋》。在畫上不但有老畫家中英文簽名，

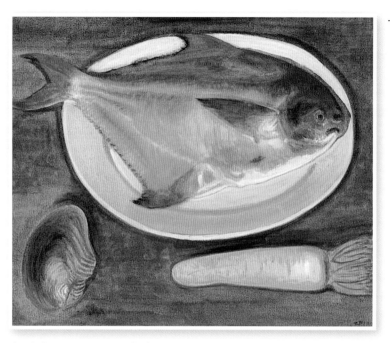

《鯧與白蘿蔔》被譽為李鐵夫在上海時期靜物畫的代表作,此畫打破畫家過往慣用的厚塗法,以近似水彩暈染的薄畫法,在色彩疊加時,繪染兼用,寫出了鯧魚表面的平滑和濕潤,筆觸利落,畫出活脫脫一尾剛出水的鯧魚形象。畫作原由趙昱家人收藏,後被台灣藏家收購。

李鐵夫 ● 《鯧與白蘿蔔》
(63.5 x 76.5 cm,布面油彩,1948 年。私人收藏)

1997 年 11 月,台北國際藝術博覽會以專題形式展出數幅李鐵夫在上海時期的作品。陳海鷹聞訊立即飛赴台灣觀賞,在會場上受到策展人熱情的接待。

李鐵夫 ● 《四川峨嵋》（局部放大）

李鐵夫的水彩畫作《四川峨嵋》本來是為李濟深的老部下、曾任軍事委員會桂林辦公廳參謀余確而繪畫，內容根據畫家 1946 年與李濟深遊四川峨嵋的速寫及記憶繪成，及後此畫卻未有贈予他人，畫家在畫上不僅署上中英文簽名，更罕有地題名，可見李鐵夫對此水彩畫相當滿意。

更罕有地寫上了畫題。原來這是老畫家憑自己回憶，以 1946 年隨李濟深登四川峨嵋山時所見景緻創作。這種以回憶畫面事後進行創作的方式，後來也成為陳海鷹在他創辦的香港美術專科學校授課時，對學員的一種創作要求。老畫家這幅晚年佳作，用笔精到、洗练，遠山的空靈，近景的屋舍與樹叢，層次分明。畫家以簡練筆法和樸素的色彩，既呈現出名山的磅礡氣勢，但亦給人一種寧謐、和諧的嚮往。筆者相信，老畫家所以不想把這幅精品相贈他人，或與他當時心中惦記着藏身香港的李濟深之安危不無關係。

對於陳海鷹來說，留在上海的這一年多的時間裡，則可以說無論畫藝或自身修養，以至於為人處世，都是走向更成熟階段的關鍵時期。儘管北方硝煙正濃，這時候的大都會上海，卻仍是歌舞昇平的若夢浮生，發國難財的貪官污吏，紙醉金迷的行商坐賈，艱難困頓的小民百姓，尋機逐夢的色色人等，都被搗進末世的是非紅塵中。各種政治勢力在這裡角力，社會上糾結着紅色進步和黑色殘酷兩種色彩；這就是所謂「冒險家的樂園」了！面對如此一個紛繁複雜的世界，老畫家心

孫科的題字

張繼的題字

1947年，陳海鷹在上海不斷努力的創作，預約繪畫的人越來越多，他的德藝亦獲得到不少上海知名人士的肯定，如孫科、張繼等均有題字相贈。

中自有天地，除了外出品茗之外，其餘時間就閉門寫畫，隨遇而安，不被俗情世事所擾。年輕、單純、樸素的陳海鷹起初很不習慣，一直想着離開這個煩囂之地回到他熟悉的香港，但囿於老畫家仍在苦候着故人支持他興辦美育的機會，只好侍候着鐵師留了下來。

這段日子裡，陳海鷹間或會應朋輩所請，為寫一些水彩畫和國畫的命題作品，以送贈紀念，但主要是畫人物肖像。他除了也和鐵師一樣，曾為趙昱寫像，其他作品，寫的大都是當時留駐上海，既不願領兵上陣打內戰，又等待着國府委派其它任命的著名將領，以及上海的商界名流等等。而所有這些邀約都是經過黃琪翔和郭秀儀的推介而成。據不完全的統計，在1947年3月到12月這大半年間，陳海鷹約完成了二十幅肖像，難得的是基本都受到好評，所以後來預約寫畫的人越來越多，甚至使他感到應接不暇。

據陳海鷹日記，按繪畫的時間

順序：3月下旬開始，他先後為黃琪翔繪畫了戎裝像和便服像，又為他寫了木炭素描。之後又為黃琪翔夫人郭秀儀繪了一人像，然後還寫了夫婦二人的伉儷像。這些繪像，相信都是郭秀儀刻意作出的安排。筆者在上一節〈流漣滬上〉中提及，陳海鷹在為郭繪像時，有意無意間向她表示過自己有推動「繪像運動」的意願。當時郭秀儀所以沒有作出承諾，是因為她不知道這位年青人的畫藝水平。更重要的，是不知道這位年青人的性格和操守，是否適合周旋在一眾「達官貴人」之間，既能完成繪像的任務，又而不損個人的藝術品格：這在曾修讀過藝術的郭秀儀來說，是一個相當講究和堅持的原則。經過繪像過程的幾次接觸，她很滿意陳海鷹的畫藝，更觀察到這位年青藝術家為人正氣，作風踏實，積極上進，而且雖心存傲氣，但未至於像老畫家那樣我行我素，讓人難以接近。

為了替陳海鷹宣傳，她故意將黃琪翔的戎裝照、夫婦兩人的伉儷像掛在府中大廳。黃氏大婦在軍政界一向有着良好的人際關係，黃公館經常是當時上海一眾「達官貴人」聚首聊天、打牌、喝酒之地。

每個到黃公館來串門的人，夫婦倆都刻意帶他們到畫像前欣賞一番，並對畫家作出盛讚。大家都知道黃夫人是學藝術的，當然相信她的眼光。上海十里洋場，不少人都希望家裡能掛上一幅油畫肖像，平添出一派洋氣格調。再說，這些「達官貴人」，不少也知道民國氣數將盡，正籌劃着移居海外，也想趁機留下畫像。正是這些不期而遇的天時、地利、人和，一時之間，邀約寫像者紛至沓來。突如其來鋪天蓋地的邀約，年青畫家也不免開始飄飄然！他以為這是因為自己的畫藝和努力受到普遍肯定，而沒想到這可能不過是時勢使然，甚至其中也不乏達官貴人們的趨炎附勢，利益交換。

在這眾多的官員當中率先邀約陳海鷹繪像的是李濟深的老部下、曾任軍事委員會桂林辦公廳參謀的余礎。他在桂林時就見過陳海鷹為李濟深夫婦繪像，也曾對陳海鷹的畫藝作過一番誇獎。接着，在麻雀枱上，黃琪翔又牽線讓陳海鷹認識了新任國民政府的監察院副院長黃紹雄和淞滬警備司令部司令楊虎，這兩位當時得令的政要名人和他們的夫人、家人等等，都先後讓陳海

陳海鷹日記，1947 年 5 月 15 日

1947 年 2 月「李鐵夫師生畫展」成功在上海舉行，陳海鷹的藝術成就逐漸為人認同，寫畫邀約紛至，盛宴不斷，這讓陳海鷹開了眼界，甚至有點飄飄然。1947 年 5 月的這一段日記透露出入世未深的畫家，面對浮華豪奢的大上海，意氣風發，揚揚自得。他為自己的藝術自傲自豪，同時也認識到：「一個人不能離去社會而生存，藝術家不能離社會而獨立。」說明 29 歲的陳海鷹已從青澀的少年開始逐漸思考藝術與生活的路向。

鷹繪過像。這些畫像，他們都感到非常滿意。據知，這些人先前都曾請過上海大新街繪行貨的畫匠到家中來繪像，但結果都無法拿出來炫耀。為了顯擺自己擁有一幅出自藝術家而非畫匠的繪像作品，顯示自己有一定的藝術修養，黃紹雄還特地為陳海鷹設了一次盛宴。

到黃主席公館後，計到了不少貴賓，上將階級或主席、部長，以資歷、年齡論，我真是渺少得很。不過由於

畫壇兩代宗師傳奇
李鐵夫與陳海鷹

多年來的經歷，加強了我的自尊自信心，我以為人格高於一切，我有的是人格藝術。我於是很活潑、自由週旋於這一班達官要人了。在當時，黃主席對每一個來賓介紹我和我的畫，大家也對我的畫衷心的推崇，瀏連欣賞不已，並大家熱烈地簽名介紹。即席要求寫像的有劉峙夫人，她是一個畫家（美專學生）開過畫展。她表示對我的畫的顏色喜歡極了……闞廳長夫婦等，黃主席高興到了不得，頻頻對人說我畫像多了，沒一個像這幅好，他（指我）——畫的時候最初是不俏的，後來越畫越像了……他說到高興極的時候舉杯邀同來賓向我恭祝藝術的成功，我當時真是感動到有點掉下淚來了！天啊！我十餘年的奮鬥，今天得到一點慰藉了……我按受這種光榮，雖然今天還窮一點，我感到藝術之偉大了，我同時更感到一個人不能離去（開）社會而生存，藝術家不能離社會而獨立……

（陳海鷹日記，1947 年 5 月 15 日，未刊稿）

接下來類似這樣的盛宴，今日由這位司令設宴、明日是那位主席邀約，真可謂笙歌不斷。據陳海鷹日記所載，其中一次由楊虎（淞滬警備司令）、杜月笙（上海青幫首領）、范紹增（國大代表）、朱紹良（國府軍事委員會副參謀總長）、顧嘉棠（上海青幫頭目）聯名設宴，出席者甚至有官至國防部部長白崇禧、行政院院長孔祥熙等人。宴席上有陪酒的女伶、有唱曲的小姐、有醉酒的賓客、有喧嘩的人士……這一切讓年青的陳海鷹一方面大開眼界，一方面也感到不習慣。然而，席間「白（崇禧）先生對我相當客氣，我又感到藝術家的偉大了！」（陳海鷹日記，1947 年 5 月 18 日，未刊稿）

這時候才二十多歲的陳海鷹，藝術上漸漸被人認同，開始稍稍有些知名度，就有點忘乎所以了！固然，在老畫家的調教下，一直以來他都以真、善、美的藝術道德作自我人格要求，亦以此感到自傲自豪，所以能「活潑、自由週旋於這一班達官要人」面前。然而究竟入世未

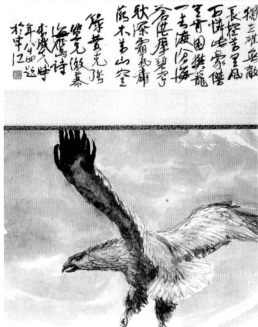

陳海鷹 • 《海鷹》
（110 x 75.5 cm，紙本水墨，1947
年。李鐵夫題，黃克強詩）

李鐵夫對陳海鷹在上海畫壇取得的成
就是既喜且憂。喜的是從弟藝術水平
不斷提高，憂的是怕他會有急功近利
之心而失去藝術道德。1947 年陳海鷹
繪就《海鷹》，李鐵夫借黃興詩：「獨
立雄無敵，長空萬里風。可憐此豪傑，
豈肯困樊籠。一去渡滄海，蒼茫摩碧
穹。秋深霜氣肅，落木萬山空。」鼓
勵陳海鷹要保持個性，堅守藝術道德，
切勿在紙醉金迷的應酬中迷失自我。

陳海鷹 • 《雄雞》
（60 x 66 cm 紙本水墨，
1947 年。李鐵夫題字）

1947 年的中國內戰正濃，烽烟四起。
李鐵夫與陳海鷹身處的上海則是龍蛇
混雜的「冒險家的樂園」。面對這樣
一個紛繁複雜的世界，師徒倆並未灰
心喪志，李鐵夫在陳海鷹的國畫《雄
雞》上題：「生平不解凡塵語，一嘯
千門萬户開。」表達期待黎明到來的
信心。

深，不知道當年的上海，這些達官貴人、殷商巨賈、三教九流，他們的夜夜笙歌，實際亦是一種在時局不斷動盪中，彼此之間交換情報，分析大勢，拉幫結派，爭利分贓的場合。主人家在這種聚會叫上一位畫家，既風雅，又體面，何樂不為呢？在這樣的考量下，爭相邀約陳海鷹出席宴會或寫畫，似乎成了這些達官貴人們的一種風尚，眾人都以請得他來繪像而大肆張揚。就這樣，陳海鷹在 1947 年 3 月以後的大半年之間，先後繪了約二十多幅肖像。工多自然藝熟，他的畫作有了長足進展，信心大增，自然是意氣風發。在他的日記中，多次記下別人對他的讚譽，有點洋洋自得了。

然而老畫家卻是心裡鬱悶得很。他並不怎樣贊成自己的徒兒無日無夜地遊走在這些達官貴人中，只是面對生活的現實也無可奈何。他既擔心徒兒會在紙醉金迷中墮落，甚而喪失藝術道德，毀損自己的人格。其次又恐怕陳海鷹會以畫油畫行貨的畫匠風格去完成肖像的繪作，有辱帥門。因此，有一次他向來上海探望他的溫少曼批評陳海鷹的畫，嘟囔說：「畫來畫去畫不出來，不準，畫不好，有些地方畫得太多、太久了，有些地方是磨出來的。」（見中國廣州美術學院美術館編《李鐵夫文獻研究集》〈與溫少曼先生的三次採訪記錄整理〉李鐵君整理）其實，這正是老畫家對自己最親近、最寄以厚望的徒兒的一種擔憂。他怕陳海鷹忘乎所以，急功近利，以應酬的方式為人繪像。老畫家的這些顧慮，實是愛之深、責之切，嚴以律的表現。幸而，在當年年底舉行的陳海鷹肖像畫的畫展上，老畫家從展出的多幅肖像畫中，看到徒兒的進步。這些畫作每幅都是因為畫主認為滿意而借出展覽的，筆法均簡練而有力。畫中人各有神蘊，各有風采，只是還略嫌色調不夠沉厚而已。至此，老畫家始告釋懷！

在這段日子中，陳海鷹起初在備受讚揚時的確曾一度迷惘，他意得志滿，心高氣傲，曾為在朋輩中顯示自己真正受到重視而非被人戲弄的「傻瓜」，竟要人家派車接送，甚至認為老師所以經常向他發脾氣，是因為嫉忌自己被人賞識等等。不過，真、善、美的藝術道德價值，很快使他作出必須的自我檢討和行為調整！他追隨老畫家已十多年，無論是品德修為或是超群畫

藝，鐵師對他來說都是高山仰止的，是真、善、美的化身。他在 5 月 24 日的日記中記述：「（今天）在副刊裡發現了幾句格言……『當你的釣竿釣着魚時，千萬不可得意，等到被你放在岸上之後，再得意還來得及……』我一看了就深悔恨我幾天來處理事情不夠鎮靜了，這也許就是幼稚病吧！今後要痛痛改過……」

在另一邊廂，由於老畫家始終覺得鬱鬱不得志，再加上在這段日子中，更看清了一班先前孫中山革命的追隨者，如今正享受着革命果實的人，大多已變成了貪官。眼前所見比較正氣的黨國元老，正逐一被清洗出黨或是被貶徙。遠在香港的老朋友李濟深被蔣介石第三度開除出黨，馮玉祥遭撤職後只能遠赴美國「考察水利」，黃琪翔由於不願領兵上陣打內戰而被遣赴德國……心裡很是惆悵，感到心痛和失望，脾氣變得更差了。對老畫家的心情陳海鷹是理解的，他只能護着他、順着他。他在後來的寫作備忘中寫道：

> 這一切一切我都從他的
> 行為上得到啟示，盡管有些

人說他太迂。他嚮往大同世界，他服膺中山思想，他是一個百份之百的中山信徒。因此，在十八年悠長歲月中，他儘管對我有意見、鬧脾氣情緒，我也忍受之。我想，我是他唯一可以發脾氣的人，難道他向朋友發嗎？我又想，假如一個政治修明的國度，對藝術家那末重視，何況他又是一個開國元勳之一的藝術家……因此，因外在因素他罵我、打我，我也鍼默受之。今天想起來，老師雖然天天講民主，可是有時也是模糊的，而我反而感到可愛……

字裡行間，師徒倆十多年間生死亂離，貧窮苦困，彼此間相呴以濕，相濡以沫，所結下了父子般的骨肉親情，躍然紙上。

世變前夕

1947 年夏天起，國共內戰局面出現根本改變，解放軍逐漸掌握戰場主動，轉守為攻。過去一年間，解放軍在殲滅國軍約 110 萬的同時，自身總兵力則上升接近 200 萬，再加上解放區土地改革發動農民參軍、擁軍熱潮，軍力此消彼長的大勢不減。明眼人都知道：內戰的戰略決戰時刻快將到來了。這時候，在香港的李濟深為反內戰、反暴政所組織的民主活動也進入高潮。他幾經努力，為國民黨內的兩個民主派組織：「民聯」、「民促」，建立聯合執行部。至此，一個具有廣泛號召力和代表性的組織——「中國國民黨革命委員會」（簡稱「民革」）正式進入籌組階段。時在美國的馮玉祥將軍慨允擔負向僑界籌集會務經費，李濟深則委派親信周澤甫赴上海、南京等地，聯絡有關人員並籌募經費。

周澤甫是李濟深夫人周月卿的侄兒，黃埔軍校第一期步兵科學生，亦曾在重慶的陸軍大學學習，是位能文能武的將材。二十年代初開始追隨李濟深，多次隨軍，屢建奇功，軍中職務最高任至靖西指揮所參謀長。四十年代初回到家鄉創辦大坡中山中學，親任校長。戰後調任南京軍委少將參議。李濟深籌組「民革」期間，他隨侍左右，不但擔任他的機要秘書，也因為身為內侄，所以亦為李家打點裡外事務。據陳海鷹日記，周澤甫於 1947 年 5 月 29 日從香港乘船回到上海。在軍政界中，周算是個人物，因為大家都知道他背後有著李濟深的支持，所以頗為矚目。周澤甫此行實際目的是在南京、杭州、上海等地，為組織「反對黨」作秘密聯絡和資金籌集。為掩人耳目，他對外宣稱回上海是給已移居香港的李濟深看屋，以及安排李濟深的大女兒與丈大一同赴美治病云云。周行事亦盡量低調，回滬的時間只通知了陳海鷹，讓他來接船。

跟當年在桂林時一樣，陳海鷹的青年畫家身份，相對於軍政人物，不容易讓人產生政治的聯想，加上這段日子他出入致公總堂，又遊走於一大群達官貴人之間，甚至有點幫閒的意味。這樣的身份對協助周澤甫完成一些他不方便走動的事務，恰正適宜。據陳海鷹日記所載，在接下來直至返香港前的這段日子裡，他經常在周澤甫家中吃飯、聊天。周從陳海鷹口中了解到不少軍政要人的動向以及政治取態，而陳海鷹也通過周的分析，洞悉戰況和政局逆轉的玄機……對尚未確定何去何從的陳海鷹來說，周澤甫對於形勢的釋讀，使他對時局的認識更為清晰，知道此刻戰場的硝煙主要漂蕩於北方和中原地區，最強大的反戰力量則集中在香港，而且通過從周口中所透露的政壇內幕，他得悉一些昔日也曾反對蔣介石獨裁的黨國要員，如孫科、白崇禧等，如今竟也支持內戰，隨蔣對付中共。國家面臨兩種命運的決擇時刻，他非常清楚自己有義務參與其中，作出積極貢獻。時適值國府經濟政策失效，上海的物價瘋狂暴漲——據陳海鷹日記所載，今天乘電車是 500 元，明天已漲到 1500 元——危城已實在不可久居，但他依然婉拒了白崇禧和他的夫人請他到南京寫像的邀約。在這一點上，他可以說承傳了老畫家的傲氣和風骨。他選擇隨周澤甫返回香港，投身到反內戰的洪流中去。

陳海鷹下定返港的決心後，他開始向鐵師透露自己的計劃，並動員老畫家和他一道成行。然而，此際老畫家心中卻仍對愛徒經常週旋於軍政要人之間一直不滿，儘管陳海鷹已努力為他分析大勢，多番勸說，又經常陪他看畫展，上館子，喝小酒，看電影院，看戲……老畫家還是耿耿於懷。由於心存芥蒂，陳海鷹跟他說的話不但大都聽不進去，反而再一次被那位自稱弟子的高某蠱惑，再一次被取去了一批畫作，說會為他籌些生活費云云。此事讓陳海鷹感到懊惱。他視照顧鐵師為本分，甚至是天倫。鐵師一直不肯接受陳海鷹的供養，最多也只留下為他買來的畫布和顏料、畫架等等，或偶爾出席徒兒的宴請小酌，但其實生活捉襟見肘，只是因為性格倔強，認為陳海鷹的錢是來自那些「達官貴人」的「施捨」，寧願賣畫自酬生活使費！兩師徒的相處關係，從來沒有像此刻的尷尬。

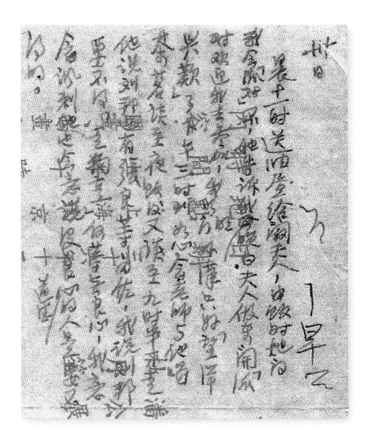

陳海鷹寫在畫展宣傳單上的日記（1947年12月30日，未刊稿）

1947年12月30日，陳海鷹在日記中記錄下師徒二人的一段對話，鐵師：「劉邦也有張良等為佐」，海鷹回應說：「劉邦要不得，（劉邦）『走狗烹』何等無良心。」鐵師喻意徒兒沒有像張良待劉邦那樣留在上海輔助他，而海鷹則抱怨鐵師對人分不清好壞，毫不領會自己的苦心，對話顯露出此時二人之間的關係，因去留上海而存在芥蒂。

1947年12月30日陳海鷹的日記中，記下這樣一段師徒對話：「下午三時到如心會老師，與他喝茶茗談至夜飯後，又談至九時半才走，他說劉邦也有張良等為佐，我說劉邦要不得，（劉邦）『走狗烹』何等無良心。我意含諷刺，他也會意說，沒良心道德的人是要不得的。」細細嘴嚼兩師徒的對話，可以看到其中語含機鋒，各自表述。鐵師是在批評徒兒沒有張良輔助漢高祖劉邦那樣輔助他開基立業，而陳海鷹就埋怨鐵師對人只問有用與否，黑白不分，寧願一次又一次受騙，反而自己的苦心卻毫不領略。

鐵師所以執意不隨陳海鷹返港，原因除了是他有多幅畫像——包括「五祖像」等——還要完成，更重要的是對孫科資助他辦美術學校一事仍抱著希望。說到底他是追隨過孫中山先生的革命元老，對曾經同一陣營戰友的生死情誼自然深信不移，滿腦想象。但他不知道這個他參與締造的中華民國，早已病入膏肓，油盡燈枯。大廈將傾，不少高官、將領已相繼出逃國外。皮之不存，毛將焉附，他朝思暮想的美育救國，當時根本就是奢談，是

什麼人，什麼情誼都無法改變的。當李鐵夫還沉溺在自己的夢幻中時，陳海鷹卻是歸心似箭。在回港之前，他決意再一次籌辦畫展。這次畫展與過去幾次在性質上不盡相同：如果說之前的畫作還略感稚嫩，而經歷過從桂林赴重慶，隨國府還都南京再轉上海這樣一段流離顛沛，他的藝術生涯被刻下深深的時代印記，創作已走向成熟。另一方面，據陳海鷹日記，在逗留上海的這一年間，他先後認識了不少畫人前輩，如版畫家李樺、陳煙橋，雕塑家張充仁，油畫家顏文樑以及集教育家和畫家於一身的許士騏，書畫家、美術教育家徐朗西等等。這些前輩都曾給他不同程度的鼓勵和支持，陳海鷹也想以這次畫展的作品向關心他的朋友作一個展示和交待，以示感恩和道謝。

在這些畫人前輩當中，對他影響比較大的應該是徐朗西和許士騏。兩位同為知名畫家，也是「美育」的積極倡導者。徐朗西早年在日本加入同盟會，受孫中山指派回國聯絡幫會而成為洪門領袖，曾多次組織洪門兄弟支持革命起義。民國北京政府成立後，孫中山出任全國鐵路督辦，徐朗西任秘書，協助孫中山制定全國鐵路計劃。與此同時，他又先後創立中國第一所私立美術學校「上海美術專科學校」和新華藝術專科學校並任校長。抗戰爆發後，隱居上海，號召洪門兄弟積極參與抗日，又與中共秘密聯繫，多次提供保護和協助。1947 年 6 月 13 日，陳海鷹第一次造訪徐朗西。在日記中他記述道：「……訪徐朗西先生，彼表示西畫極宜提倡，並出示他十多年前作品……」文字雖不多，但這次會面對陳海鷹籌辦個展卻推動極大。生活在南京和上海的一年多以來，陳海鷹看過不少畫展，但絕大多數作品是國畫；在當地的美術家敍會中，也是以國畫家為中心。作為一個「西畫」創作人，相信他早就有向社會大眾推廣西畫的意願。幾天以後，經與鐵師商議，陳海鷹馬上跑到大新公司商訂租借畫展場地。

1947 年 12 月 16 日至 23 日，「陳海鷹畫展」在上海南京路大新公司畫廊舉行，展出油畫、水彩和國畫作品共七八十幅，其中尤以肖像畫最為矚目。畫展的聯名推薦人大多為時政名人以及畫壇名宿，均為陳海鷹過去一年在上海為之寫像或於宴會認識者，如孫科、孔祥熙、

畫壇兩代宗師傳奇

李鐵夫與陳海鷹

白崇禧、黃琪翔、杜月笙、潘公展、楊虎、吳國楨、徐悲鴻、楊千里、黃君璧、張充仁……當中甚至有人借出陳海鷹為其所繪畫像作展品，以示對畫像的欣賞和認同。由於展品中有顯赫一時的人物畫像，當然引起社會的注目。多家報刊作了即時的報導，上海的《新中國畫報》更是罕有地以圖文並茂形式，為畫展作專題介紹。

在所有對畫展的報導和推介中，陳海鷹最重視、並引以為日後

畫家陳海鷹先生，李鐵夫老畫師之高足也。李先生留學歐美五十餘年，歷任英美各大學教授，作品入選國際竟達廿一次之多。海鷹先生從之遊十有餘年，悉心研習，畫得其神髓，又其西畫精於肖像風景靜物。國畫則山水而外尤擅紫藤魚鳥，作品遍及西南各地展覽均獲嘉譽。先生賦性和厚，愷悌待人，提倡美育尤其熱忱，歷任港粵各美專教席及廣西全省美展會審定委員，又嘗主辦香港各學院從遊者多已蜚聲藝海。戰時在桂柳等地致力抗戰美運，後方名人紛請寫真，莫不栩栩欲動，神彩迫真。以故當地人士咸欲得先生繪像為榮，其藝更重其人，特邀來中南各地舉行畫展尚希莊臨賞鑑共相揚摧豈止畫壇之盛事抑亦藝史之光輝也

俞飛鵬　趙昱
徐悲鴻　楊千里
顧嘉棠　陸丹林
范紹增　方治
黃君璧　吳開先
許士麒　張曉崧
謝仁釗　曹俊
張充仁　陳保泰

仝啓

孫科　陳樹人
吳國楨　錢永銘
黃紹竑　錢大鈞
楊虎　黃琪翔
劉峙　田漢
白崇禧　朱紹良
潘公展　孔祥熙
杜月笙　闓宗驊
何千里

以署名先後為序

日期：三十六年十二月十六日至廿三日
地點：上海南京路大新公司畫廳
時間：上午十時至下午六時
內容：國畫、西畫、及展開繪像運動、

上海「陳海鷹畫展」推介書
（1947年12月）

1947年12月16至23日，陳海鷹在上海南京路大新公司畫廳舉辦個人畫展。畫展得到孫科、陳樹人、徐悲鴻、白崇禧、許士麒、孔祥熙、杜月笙等各界名人的推介。推介書中描述陳海鷹「在桂柳等地致力抗戰美運，後方名人紛請寫真，莫不栩栩欲動，神彩迫真。以故當地人士咸欲得先生繪像為榮」，並宣稱畫展以「國畫、西畫、及展開繪像運動」為主要內容，可見此時陳海鷹的肖像畫已得到肯定。

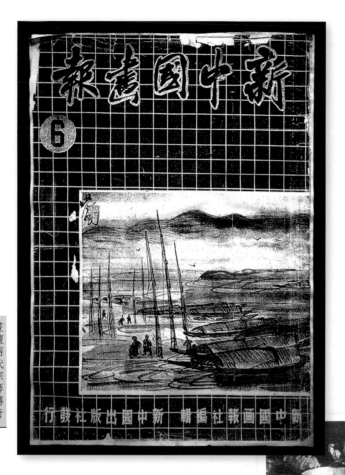

上海《新中國畫報》以大版
篇幅專題介紹陳海鷹的畫展
（1947 年 12 月）

留滬期間，陳海鷹曾為當時
上海多位時政名人，如黃琪
翔伉儷、闕宗驊伉儷及其家
屬等繪畫肖像，並得到這些
畫主的認同和欣賞，借出作
品在大新畫廊的個展上展出，
因而引起社會廣泛的關注和
報道。1947 年 12 月《新中國
畫報》罕有地以圖文並茂形
式，專題作介紹。

創作之鞭撻的，是教育家、畫家許士騏撰寫、刊於 1947 年 12 月 17 日《上海美術》的〈參觀陳海鷹氏畫展以後〉一文。許士騏，善國畫，三十年代留學法國巴黎的美術學院，對西畫亦頗有認識。他是著名教育家陶行知的同鄉、摯友，深受陶行知的教育思想影響，回國後積極推行「生活即教育」理念。文中他以「肖然象物，妙造自然」讚譽陳海鷹的畫作，認為畫者能做到「能畫物之性，則能盡人之性」，證明已有一定的藝術造詣。雖是可造之材，惟弊在寫畫題材狹窄，期許畫者「在繪畫的題材上，倘能擴展和深入民間，描寫一些可歌可泣，反映時代的新作品……」，以不負身處之大時代。昔年在上海，許士騏相當具有文化影響力，能為陳海鷹主動撰寫評論，顯見他對這樣一位新銳的年青畫家是寄以厚望的，希望他能如陶行知先生所寫的一首詩《為老百姓而畫》所示：「為老百姓而畫，到老百姓的隊伍裡去畫。跟老百姓學畫，教老百姓畫畫。畫老百姓，畫老百姓的爸爸，畫老百姓的媽媽，畫老百姓的小娃娃，畫出老百姓的好惡悲歡，作息奮鬥，

參觀陳海鷹氏油畫展以後 · 許士騏 ·

著名畫家、教育家許士騏發表在《上海美術》的〈參觀陳海鷹氏畫展以後〉。（1947 年 12 月 17 日）

在眾多的畫展報導中，陳海鷹將教育家、畫家許士騏撰寫的〈參觀陳海鷹氏畫展以後〉從報上剪下，珍而重之地保存下來。許氏針對陳海鷹在創作題材方面的不足，表示「在他繪畫的題材上，倘能擴展和深入民間，描一些可歌可泣，反映時代的新作品……」，並且提醒他藝術應服務於社會和民眾。這對陳海鷹日後創作方向和美育事業的發展起了很重要的作用。

畫出老百姓之平凡而偉大。」

許士騏這篇評論，於陳海鷹不啻是醍醐灌頂，對日後他藝術方向的確立和美育事業的發展起了重要作用。敏銳且感悟力強的陳海鷹很重視這篇評論，珍而重之地將它從報上剪下保存。陳海鷹對生活充滿熱情，對國家民族滿懷深愛，經過與恩師李鐵夫的十多年共處，不但繪畫技法深得其妙，為人的風骨氣節更是緊緊追隨。李鐵夫受西方學院教育薰陶，在繪畫藝術上，長期以來迷醉於形體、色彩、與光影表現的追求，卓然有成。惟藝術如何服務社會和民眾，相信只有像許士騏這樣一位既是畫家也是教育家的前輩，才能言簡意賅、一語中的地為陳海鷹指出。

經許士騏的提醒，陳海鷹坐言起行，當下就創作了油畫作品《夜未央》。

淒風慘雨的寒夜，雨水積流成河，幾名拾荒者在橋邊的垃圾堆裡苦苦搜索著，路旁一條瘦得皮包骨的小狗正趕上去加入其中。作為崇尚現實主義的畫家，這種人狗爭食的畫面陳海鷹一定曾親眼目睹。他以《詩經·小雅·庭燎》中的「夜如何其？夜未央」題為畫名，寓意

民眾在漫天風雨中等待着黎明的到來，表現了他對人民苦難的同情，和對新社會必將到來的期待。此畫目前去向不明，僅知道後來曾在陳海鷹1948年的香港個展中作為重點畫作展出。然而此畫應該是畫家滿意之作，所以特意為之拍照保存，並在照片背書：「《夜未央》1947·上海」。在其後幾十年的日子裡，畫家這種深入民間，體察社會，關愛眾生的精神，一直體現在他的教學及作品中：例如1957年寫的得獎油畫《拾荒的孩子》，後來寫的《船塢工人》、《什麼是真理？》、《蔑視》、《退休的海員》、《都市一角——陽光照不到的人們》、《清潔女工》等等。

畫展以後，陳海鷹開始整理回港的行裝。經過近七八年的亂離漂泊，他深感自己是幸運的，不但能苟存性命，而且畫藝也日漸為社會認同。他清楚自己所得的成果首先源於鐵師的言傳身教，特別是在畫藝上的細緻指導，另外也受惠於許多熱心人士所給予的提攜和援手。艱苦的日子讓這位年青的藝術家學懂了人情世故和對生活的感恩。他認識到作為年青人，自己不能像鐵師那樣過得太隨遇而安，必須學懂

陳海鷹 • 《夜未央》
（黑白照片，1947 年。照片
背面寫上畫題：「夜未央」）

1947 年冬，受許士騏的影響，陳海
鷹嘗試創作具社會意義的畫作，油
畫《夜未央》是其中的代表作。《夜
未央》原畫去向不明，只知道曾在
1948 年 7 月的聯展中展出，此為當
年拍下的黑白照片。畫面展現寒冬
中，淒風慘雨，地上水積成溪，路燈
下影射出一條瘦骨嶙峋的小狗，正向
幾個在橋邊垃圾堆裡苦搜覓尋的拾
荒者沖去。畫作借《詩 • 小雅 • 庭
燎》的「夜如何其？夜未央。」為題，
暗喻苦難的民眾在風雨如晦中期盼
着黎明的到來。

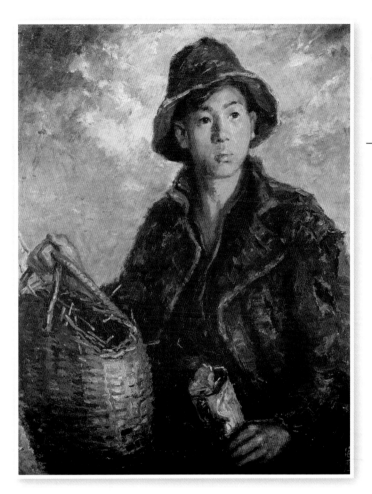

陳海鷹 ●《拾荒的孩子》
(81.5 x63.6cm，布面油
彩，1957 年。現藏香港
美專陳海鷹藝術紀念館）

自 1947 年始，關愛
眾生，體驗生活的寫
實內容，成為陳海鷹
畫作的主要路向，並
且貫穿其後數十年的
創作及教學生涯。圖
示的二幅畫作即屬此
類創作：《拾荒的孩
子》繪畫的是一個不
肯向惡勢力低頭，過
着顛沛流離，以拾荒
為生的少年；《都市
一角——陽光照不到
的人們》寫的是城市
中被遺忘的一群。

陳海鷹 ●《都市一
角——陽光照不到
的人們》（未完成的
油畫稿）
(133 x 92cm，布面油
彩，1982 年）

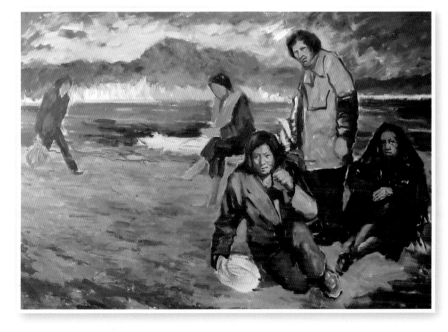

計劃生活，才能應對以後漫長的人生路。他簡略的日記中，記下了在離滬返港前的一個多月的時間裡，頻頻陪鐵師看畫展、看電影、上館子，細心地為鐵師買好禦寒的人衣、棉褲、咳藥水、餅乾、奶粉……他知道鐵師有多幅畫作尚待完成，故特意為鐵師購備了畫架、畫布和顏料。末了，還有意無意地讓鐵師留下些零用錢……對於這段日子幫助和指導過自己的前輩，陳海鷹因應各人情況，為他們精心選擇禮品，包括火腿、人參、茅台酒、織錦衣料、水果籃等等，然後逐一登門話別。其中對趙昱伯伯和趙伯母，陳海鷹尤其感謝再三，更鄭重將鐵師托付照顧。陳海鷹把所有有關開支都明細記錄，甚至包括用了 20 萬元（法幣）去修補自己的破鞋。當時的陳海鷹雖然阮囊羞澀，但應盡的人情禮節，他都不希望有所遺漏，所以只能錙銖必較，讓每一塊銅板都能發揮最大的邊際效用。陳海鷹的這一番動靜，鐵師默默地看在眼裡，他知道徒兒真正長大了，自己縱有千萬個不捨，也只能任他在廣袤的天地間放飛。臨別，不知何日重聚的師徒倆，難免有別緒離愁。

1948 年 2 月，陳海鷹離滬回港，鐵師留在滬上，師徒離別在即，合照留念，照片中的李鐵夫緊閉雙唇，無半點笑容，相信是為行將的分別感到難過。

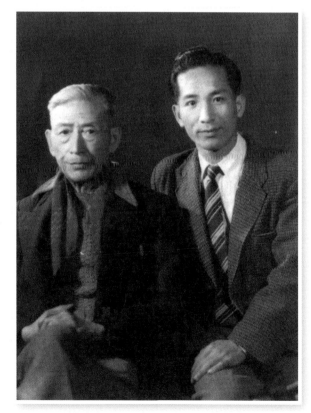

李鐵夫與陳海鷹合照
（1947 年年底）

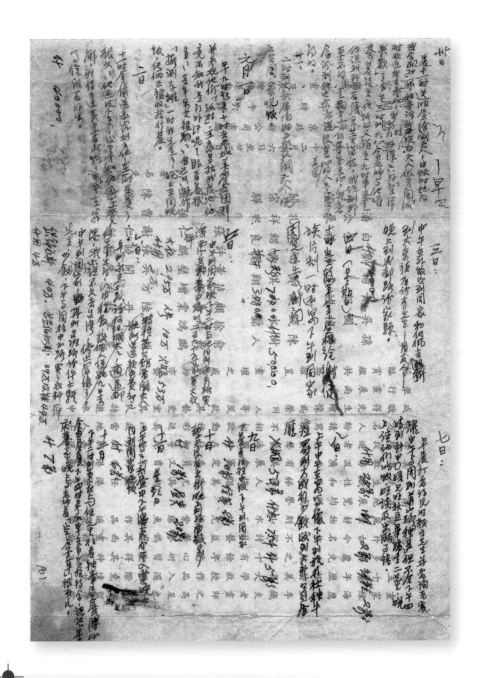

在離滬回港前的一個多月，陳海鷹在日記內簡述了許多瑣碎事：抽空陪伴老師及打點他的日常生活、盡量多備置各種生活及繪畫物料；特意送禮以拜謝趙昱請他今後對鐵師多加照顧；走訪在滬上曾對其相助及指導的前輩和友人，向他們逐一道謝……如此體貼入微的舉措，顯露出陳海鷹性格的細緻、溫文以及對鐵師的不捨之情。

陳海鷹寫在宣傳單張上的日記（1948年1月3日至12日，未刊稿）

陳海鷹還特別把鐵師拉上影樓，合拍了一張照片留念。李鐵夫是個真性情的人，照片中的他，一臉愁緒，不展笑顏，顯然是為師徒的生離而傷心難過。

1948年2月5日，一夜無眠的陳海鷹別過鐵師，與周澤甫一起乘船離滬回港。兩日之後，船抵碼頭，已是丁亥歲末的年廿九。戊子新年馬上到了，陳海鷹雖然回到自己出生和成長的地方，得以與兄嫂以及一眾老朋友劫後重逢，共慶新春，但他並不雀躍。炮竹聲中，萬家笑語，想到性格執着、孤僻的恩師，尚獨留異鄉為客，雖說趙昱一家必照顧有加，但總不免佳節思親，牽掛着自己。一念及此，陳海鷹不禁愴然！

還來不及去調養自己因多年顛沛在外而損耗的病體，忍受着瘧疾、胃病反覆發作，重回香港的陳海鷹，已急不及待地投入到社會和生活重建的忙碌中。戰後香汀，經濟破產，民生凋敝，人事上雖不至人面全非，但舊日的朋友、畫友，大都於戰時星散，留在香港的同齡畫人更是寥寥無幾。年青的陳海鷹頗感展開工作之不易，對此不免惆悵。據後來1984年5月他寫給廖暉（何香凝長孫）的信中稱：「抗戰勝利後，我一直追隨任公在粵、渝、寧、滬之間，1948年，我應任公邀由滬返港，從事愛國教育及美術活動工作……」過去他大小事情一向以鐵師馬首是瞻，均與鐵師商議行事。今日港滬遠隔，陳海鷹則奉時居香港的李濟深為師長，經常往來走動，多聆教益，遇有疑難，即趨前請示辦理。

此際的香港不比上海，肖像畫的繪寫尚未成風，完全不可能以此謀生。李濟深給予陳海鷹的忠告是，必須盡快在香港社會和美術界建立知名度，同時又鼓勵他設館授徒，說這樣既可答謝鐵師的教化之恩，更重要的是可以此作為基本生活的依靠。據陳海鷹日誌，回港之後的大半年間，雖然寄住跑馬地的兄長家中，環境不算寬敞，但在門外他已掛上了「海鷹畫苑」的招牌。回港後的一個月，已收到首名姓黃的學生。他依照鐵師的教學方法，帶著學生到尖沙咀作街頭速寫，又買來魚、龍蝦之類在畫室教授實物寫生。其餘時間，除了看畫展，開始逐漸聯繫上幾位舊友，如陳蹟、麥天健等等，都是當年在香港從事抗日救國活動的伙伴，大家又再一起

為反內戰奮鬥。另外就抽時間閉門寫畫，籌備畫展。

在這段日子裡，陳海鷹一直記掛着留在上海的鐵師。回港前夕，他四次三番力勸鐵師與他一道返港，鐵師卻堅持留在上海等孫科回話。鐵師要實現自己的美育理想，其實在華南倒也不是沒有機會。1947 年 8 月，當時在港穗間從事美術教育的汪潛（原名汪戴仇，後易名汪澄、汪潛，抗戰時與陳海鷹等一起在香港辦《學生報》，及後一同避戰到桂林）曾經自廣州去信陳海鷹，邀請他們師徒返港，主理

1946 年成立於香港的「南國藝術學院」。指出學院現已擴展到廣州，收生人數理想，惟原院長羅以威自知本身號召力不足，未能充分發揮學院的影響，認為若得李鐵夫出任院長、陳海鷹副院長，聲勢定會倍增，而使學院一躍成為「南中國之藝校權威」云云。如果師徒倆應允此請，汪潛希望由李鐵夫以院長名義，通過在港的李濟深為學院爭取「民盟」的資助。顯然，無論李鐵夫是自辦美術學校，還是到南國藝術學院任院長，都免不了要放下老臉，尋求資助。這對於生性驕傲倔

李鐵夫題寫的「海鷹畫苑」招牌（1948 年）

1948 年 2 月，陳海鷹自滬返港。不久即接受李濟深的建議設館授徒，他在跑馬地兄長的家中掛起李鐵夫題寫的「海鷹畫苑」招牌，開始授畫。

強的鐵師當然不容易接受，事情最終不了了之。然而現實是殘酷的，尤其是生活在覆滅前夜的舊上海，只知藝術創作不善營生的李鐵夫，很快就被逼入困境。

1948 年 3 月中前後，不過就是陳海鷹回港後的一個多月，他接到鐵師的來信。信中有李濟深的地址，並囑他將信亦轉李濟深。信的內容雲淡風輕，似乎一切順利，彼此再見在即：

> 今日又接到孫副主席哲生來函，囑寫孫國父歷史畫三十餘幅，返到香港寫者。他囑咐在港委員，住（駐）

1947 年，李鐵夫師徒倆滯留上海，汪澄曾去信陳海鷹，建議李鐵夫能得到回港擔任香港「南國藝術學院」的院長，陳海鷹為副院長以達成其美育教學的理想。然而，李鐵夫當時仍堅信孫科會助其完成辦美校和繪畫七十二烈士的計劃，故未有考慮汪澄的建議。

汪澄致陳海鷹書信（1947 年 8 月由廣州寄往上海）。

港國民黨委員李大超先生。他已經有函來我，（一）力負責。囑我在上海順便辦齊材料，油色布料一切矣。兼言及港國民黨職員寄宿舍矣，有地方也，居住舒適云云。他李大超先生又問及我生活費及船旅費，請我列明一單及買材料費等一一列明，俾得向同志籌劃集成一切云云。

於此同時，鐵師另去信已回港的兩位畫友——周公理、高謫生，不但內容雲泥有異，而且更抄附孫科給他的函覆：

　　周公理、高謫生　二位窗友如見啟者：前已奉上手書，料亦已略明一切矣。茲已接得孫副主席一書賜我，今照錄上。使君等知我之經濟方面，不須憂慮。原函如下：

　　鐵夫老師大鑑：項接惠翰，就審台端現已從事國父歷史大畫四十大幅之繪寫，至為佩慰。承囑借轉港幣一層，茲已轉函香港總支部李主任、國

李鐵夫給陳海鷹轉李濟深的書信（1948 年 3 月由上海寄往香港）。

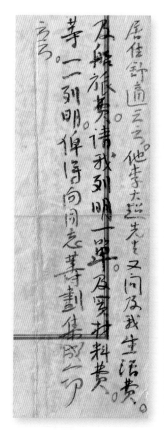

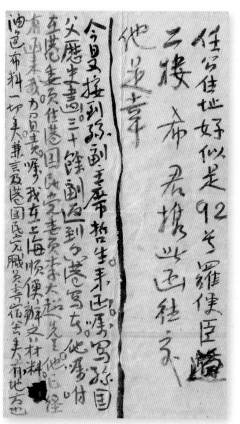

陳海鷹回港不足一月，鐵師即有轉交李濟深的書信寄到，書函除了告知陳海鷹和李濟深他生活的現況外，主要還是想表達縱使陳海鷹不認同，他仍是相信孫科是誠心助其完成夢想的。

府委員大超兄就近設法，酌予陸續接濟一切款項矣。

專覆即頌籌祺

　　孫科兼圖章印
　　南京立法院
　　三月十五日寄

　　現以上之科副主席有心於我，力扶於我，已知一切耳，因此經濟方面不須憂慮矣。既然經濟無憂慮於香港矣，但今所欠決（缺）者，惟船費一層而已，最好望高謫生君還我舊數一部份，足可做船費矣。請高謫生君努力籌措，寄一份船費來，我就能即刻整裝落船南來，常與爾等在茶樓暢談歡敍，就乘此時行我杏壇之教席耳，此為謫生君所言也。知我心者，謫生君也。孔了當列國行霸之世，□能立足於杏壇曲阜，予今亦遇內戰風（烽）烟淪胥之時，而竟在南地教學大展之日，亦如孔子也。論語曰：「待文王而後興者，凡民也；若夫豪傑之士，須毋文王猶興。」君等亦周公旦泰伯也，輔佐左右，而後乃成名周朝也。

　　現下上海一地，已知我之略歷耳，他日廣告言及，香港有李鐵夫美術大專科學院等廣告發出後，必有多人來港求學無疑矣，此消息吾在上海已略知之，如雷貫耳矣。上海有句格言：北齊南李，之言堪記也。

　　君等見（現）在香港預備一室，須找小房，有窗即可居也，兼有小厨房，能自己煮餐為妙。餘則後敍便是，此請

　　近安

　　李鐵夫叩

（見廣州美術學院、鶴山縣文化局編《李鐵夫詩書法選集》插圖）

　　今天對比兩封同期由上海寄出的信，致陳海鷹、李濟深函實際表達的感情錯綜複雜，也許會有不同的解釋。一方面可以說是出於他們師徒之間心結仍存，李鐵夫不希望在人情上、經濟上彼此繼續勾連；但亦可理解為鐵師既不想剛返香港重建生活的愛徒為難，也不願寄寓異鄉、處境堪憂的老友擔心。這裡面當然也包含鐵師本人的一些羞怯：

畢竟之前陳海鷹幾番勸說，力陳此際國民黨政權不論政治、軍事、經濟已面臨崩潰，任何黨國大老的應諾都不能當真，要他放棄對孫科的幻想。自己不聽苦諫，最終自食其果，身陷困頓，還好意思請求幫忙嗎？無論如何，一樣的結果是鐵師即使生活艱難，朝不保夕，卻仍只報喜不報憂，更沒有談到資助盤纏之類，硬要在人前保持住自己一貫的錚錚傲骨。

給周、高二人的信就簡單得多了。鐵師雖譽二人為周公、泰伯，實則視他們為自己實現理想過程中具體事務的幫襯，這也就是他輕信高氏，讓他取走畫作代沽的原因。今既有意南歸而買棹無錢，自然想到這批畫，並命聲稱售畫者為自己籌措回港旅費，更要求二人代為預備自己在港居室，甚至籌辦所謂「李鐵夫美術大專科學院」。二人昔日作過怎樣的吹噓今天已經是懸案，惟鐵師一向愛惜羽毛，流傳世上的作品極少，所以認為高氏取走的這批畫價值不菲，足以應付以上開支有餘，也是可以理解的。

陳海鷹不愧是鐵師愛徒，給他與李濟深來信的內容雖平淡如水，他卻能從字裡行間和閱信安排看出

另番端倪。來信的聊聊數語，談的是一切順利，但筆劃凌亂、錯漏字多處，與在蒼梧曾共患難的李濟深，不但沒有專函，甚至連再抄一稿也嫌費事。熟悉鐵師的陳海鷹，已心知其處境其實並不好。他立即與李濟深商量，但山高水遠，鞭長莫及，一時間無計可施。幾天以後，陳海鷹在某畫展上偶遇周公理，想不到竟遭周的奚落，說：「李先生信來，叫我們寄錢去他即回來，該信是給我與謫生的。」（見陳海鷹日記，1948 年 3 月 23 日，未刊稿）陳海鷹所聽出的言下之意，是他們不滿自己沒有把鐵師照顧好，丟他一個人在上海，無依無靠。面對惡人先告狀，陳海鷹可說是百辭莫辯、有口難言。他只得稍後與好友麥天健傾訴自己的委屈，「是夜與他談論鐵公問題至深夜，未得結論，心隱隱作痛，二三時不得入睡，睡後又作惡夢，痛苦不惜！」（見陳海鷹日記，1948 年 3 月 25 日，未刊稿）

在向友人抱屈的同時，3 月 25 日，為了讓鐵師盡快返港，陳海鷹專程到鶴山同鄉會拜訪鐵師的侄兒李玉麟。兩人商議之下，由陳海鷹「代作一信稿與老師，勸其勿為壞人所惑。」（見陳海鷹日記，1948

陳海鷹日記（1948 年 3
月 21 至 26 日）

鐵師因一直誤信孫科及國民政府會支
持他設畫室、辦美育而留在上海，獨
自回港的陳海鷹每念及鐵師的孤苦無
依，心裡極為難受，他在日記中記述
自己的心隱隱作痛，徹夜難眠。

年 3 月 26 日，未刊稿）鐵師在上海
人地生疏，又言語不通，加上孫科
來函所點燃起的希望，他的確是着
急回港的。然而，跟一年前一樣，
無論孫科還是國民政府駐港委員都
只是放放嘴炮，事情很快就沒有了
後續的跟進。李鐵夫的「周公」、
「泰伯」，此時也不過是在港逃難
的一介難民，牽家帶口，生活拮据。

據高嶺生詩集，以及其他畫人的回
憶文章，兩人分別住在九龍城和鑽
石山的木屋區，生活就靠在樓梯旁
擺檔買畫，其艱辛可知。他們自然
也無法向鐵師伸出援手。至於陳海
鷹、李濟深等，他們深知鐵師性格
頑固，既然他沒開過口要求幫忙，
就絕不會接受任何接濟。鐵師返港
於是變得遙遙無期！

戰後香江

陳海鷹知道鐵師的執著是自己無法勸說的，所以只能把他返港的事情暫且放下，靜待時局的變化。他身在香港，遠距離地審視國共戰況，加上來自李濟深戰情分析的啟迪，使他對總體局勢的發展更有把握。他深信解放軍的全國勝利即將到來，一個全新的中華國度必定穿雲而出。到那時，就算鐵師留在上海，也必然會有人照顧，鐵師也一定更有機會揮灑其藝術才華。有見及此，他覺得鐵師不在身邊時，自己也絕不可懈怠。他定下心來，全情投入於自己戰時畫作的整理，更以沿途紀錄下來的速寫為基礎，寫下多幅油畫和水彩作品，為自己戰後在港首次個展做好準備。

1948 年 7 月 10 日，陳海鷹畫展在港島銅鑼灣勝斯酒店畫廊舉行。是年香港，仍處於戰後復元期，經濟略見起色，惟難民如潮湧至，各方面秩序還是不穩定的。社會百廢待舉，人心惶惶之際，畫展自然

陳海鷹日記（1948 年 3 月 24 日，未刊稿）

為盡快回歸香港畫壇，陳海鷹想方設法辦畫展，然而戰後的香港，百廢待舉，經濟尚未恢復，開畫展實屬不易，畫壇前輩黃潮寬對此也表示「極之困難」。

陳海鷹畫展
定十日揭幕

畫家陳海鷹○月前由滬返港後，將以其多年來遊歷國內名山大川所得最近作品，於本月十日假座聖彿斯酒店公開展覽。陳氏作畫態度嚴謹異常，去年其作品曾分在京滬展出。其所作人像與寫魚，尤為藝界所稱譽。聞是次舖出，計有國畫、西畫及官像三部，日間將招待文化藝術界友好評教。

陳海鷹畫展的報導。（《大公報》1948年7月5日）

邀請函除展示了畫壇名家陳樹人、高劍父、徐悲鴻、趙少昂等認可作推介人背書外，內容一欄的「展開繪像運動」，以及函末標示「海鷹畫室 繪畫・寫像・教授」等，都顯示寫像及教畫，是陳海鷹回港後計劃發展的路向。

陳海鷹戰後回港首辦畫展的邀請函（1948年7月）

1948年7月，時任香港美術會理事委員的陳福善以香港美術會的名義為陳海鷹舉辦畫展，鑑於香港美術會會員以外國人居多，為擴大畫展的影響力，讓陳海鷹盡快廣為畫壇所認識，陳福善特別為畫展翻譯及印刷英文請簡，廣發宣傳。

THE HONGKONG WORKING ARTISTS' GUILD

have the pleasure of requesting the presence of

at an Exhibition of Oil Paintings by Mr. CHAN HOI YING at St Francis Hotel, Queen's Road Central on Saturday the 10th till Monday the 12th July 1948, daily from 10.00 a.m. to 7.00 p.m.

"Landscape"　Oil Painting by Chan Hoi Ying

1948年，香港美術會發出的陳海鷹畫展的英文請簡。

陳海鷹與陳福善的交往始自 1935 年陳福善的第一次個展。1939 年，陳海鷹第一次個人畫展，就是由陳福善擔任策展人。1948 年，陳海鷹返港後計劃開畫展，陳福善一如既往地全力支持。自此二人結下深厚的友誼。及後，陳海鷹開辦香港美術專科學校時，陳福善更是多次主持美專畫展的開幕禮。

陳福善為香港美術專科學校第一屆畫展剪綵。（1953 年）

就是奢侈品，尤其對一位離港多年而又未算盛名的年青畫家。此前數月，陳海鷹曾為是否可以在港辦展事，求教前輩畫人黃潮寬。這位時譽頗高的人物也表示「極之困難」（見陳海鷹日記，1948 年 3 月 24 日，未刊稿）陳海鷹這次畫展的順利籌辦和成功舉行，主要是得到陳福善的熱情幫助。1935 年，17 歲的陳海鷹於一次畫展上認識了陳福善，受到其西畫作品的啟發，決心離開畫廣告畫的啟蒙師麥少石而拜入李鐵夫門下。其間過程，陳福善也給了他鼓勵。抗戰肇始，熱心的陳福善動員陳海鷹以他的戰地寫生辦了一次為戰地災民籌賑的畫展，相當成功。（詳見本書〈投身抗日〉一章）如今戰後重逢，陳福善熱情一如昔日，盡力扶持這位年青的後輩畫家，為辦其個展四處張羅。從此兩位畫

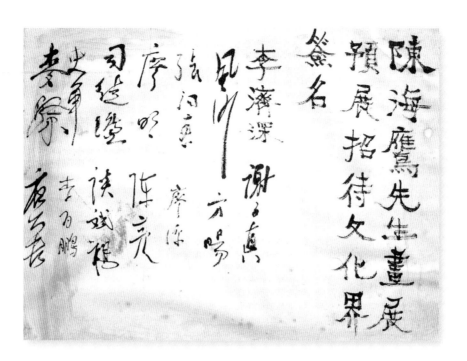

一向關懷和支持陳海鷹的李濟深，在畫展招待文化界的預展當日，親臨現場並題署簽名致賀。

家結下深厚的情誼，日後在陳海鷹創辦香港美術專科學校的過程中，陳福善也不斷給予鼓勵和協助，多次親為「美專」的學生畫展主持開幕禮。

這時候的陳福善已出任香港美術會理事委員，證明其在香港畫壇有一定的影響力和組織力。陳福善對陳海鷹的畫藝本來就有信心，如今見他經歷八年漫天烽火的亂離歲月後，畫藝越發成熟老練，在國畫以及人物肖像方面更見精進，很值得向香港社會推介，於是陳福善以香港美術會名義為陳海鷹舉辦是次畫展。有見美術會成員不少是外國畫人，陳福善還親自翻譯，專門印備畫展的英文請柬發出。陳福善的

良苦用心，目的就是要在香港畫壇為戰後重回出生地的陳海鷹，盡快建立知名度，搶佔應有之席位。與先前在桂林、南京、上海等地的社會環境不同，這次畫展陳海鷹沒有邀請內地軍政名人為自己站台，李鐵夫是他的授業老師，也不便出面吹噓。他徵得陳樹人、高劍父、徐悲鴻、趙少昂等任推介人，這幾位均為名噪一時的畫壇巨匠，絕非輕易為其他畫人背書的名宿。他們的聯合推介當然就是陳海鷹藝術成就的最好說明。畫展雖不再藉軍政名人的拉抬，但視陳海鷹如子侄般關愛的李濟深，還是在招待文化界預展日，親臨現場並為畫展題署和簽

名。李濟深的崇高德望，也為畫展宣傳帶來不少聲勢。

畫展成功為陳海鷹帶來各方的關注。為適應當時一般社會人士對西畫的接受程度不及國畫，所以相對於戰前的畫展，這次畫展以國畫作品為主。這可說是過去幾年間陳海鷹在鐵師的指導下，加上經常與趙少昂等畫人的交流和切磋的成果。另外，據陳海鷹日記，是次畫展以後，名人和商賈請他寫像者陸續不少，如昆和銀號的阮先生以及澳門富商何添就請他為自己的母親及家人繪像等等。這不但讓陳海鷹的生活和經濟壓力得以紓緩，對他日後創辦美術學校的信心也起了很好的作用。

上海時期繪像收入的積存，加上是畫展的售畫收入，陳海鷹總算可以暫時勉強維持清苦、簡單的生活。對鐵師晚年生活困窘的耳聞目睹，給了他很大的警示，在現實社會中，純粹靠藝術創作維生，終究是不妥當的。他環顧周邊多位畫人的生活，大多數都另有穩定職業。他後來在隨筆中寫道：「沒有一個畫家可以靠畫畫找生活的，李秉任職娛樂戲院、皇后戲院，陳福善也在的近律師樓做白領，王少陵在湯臣廣告行……某某畫室只是個人自娛，畫人或愛好者交流敘首會友，而不是招生，也沒有招生廣告，就算有一兩個學生，也來去無定，不成氣候，如黃潮寬、陳福善的青松畫室、青華畫室，也是不夠三兩個月，就宣佈結束……」畫展以後，陳海鷹將老母親從鄉間接來香港生活，侍母至孝的他，生活擔子更重了。雖然身邊好友都曉得他在繪畫方面很有才能，力勸他集中精力從事藝術創作，但他明確表示：「一個人有一個人的問題，為了老母（親），我再不能忍受經濟的窒息了！」（見陳海鷹日記，1948 年 7 月 25 日，未刊稿）為此，他開始積極考慮，要尋找出一條可以發揮所長，既能持續治藝，又有足以維持生計之穩定收入的事業發展道路。

一開始，陳海鷹曾想過辦美術廣告社。他和四十年代初曾合作創辦《學生報》的麥天健等幾位朋友討論過，但想到他們之中懂美術的只有陳海鷹一人，工作會全部集中在他身上，合作就談不上了，所以計劃只好放棄。很快，陳海鷹就提出辦攝影院。在上海、南京期間，由於想為他給別人繪畫的畫作留紀錄，他常常往照相館跑。繪畫和攝

影在光影和構圖方面的共同性，吸引陳海鷹對攝影技術的日漸痴迷。隨着國共在東北戰場的勝負開始走向分明，局部地區的穩定漸次浮現，一些早前到港逃避戰火的人們計劃動身回鄉。他們之中有不少都想為在香港的生活留下影像記憶，所以一般會跑到影樓去拍照以隆重其事。看準了這一點，加上辦攝影院只需購置器材，操作和技術的掌握相對也容易，眾人一致同意合作辦攝影院。

開辦攝影院的資金雖不多，但當時陳海鷹只有零星積蓄，並不充裕。為此，他還專門跑去跟李濟深商量。李濟深不但極表贊同，更讓夫人周月卿投入一些資金並出任董事作實質支持。在陳海鷹的積極走動和組織下，最後又多找了幾個合資者。很快，1948 年 8-9 月間，青春攝影院就在港島灣仔菲林明道辦起來了。為方便工作，陳海鷹更將「海鷹畫苑」也遷到攝影院來。在陳海鷹等的努力經營下，青春攝影院業務漸上軌道。從創辦直至六七十年代，香港的愛國團體、愛

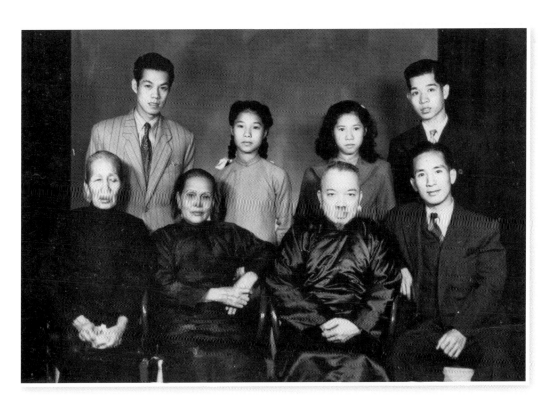

李濟深夫婦與陳海鷹家人合照留影，前排右起：陳海鷹、李濟深伉儷、陳母；後排為陳海鷹的侄子及侄女。(1948 年 9 月攝於香港青春攝影院)

五十年代的青春攝影院

為解決生活所需,陳海鷹利用自己攝影技術所長和有限的積蓄,在李濟深夫人周月卿及多位友人的合資下,終於在 1948 年八九月間,在灣仔菲林明道開辦青春攝影院。「海鷹畫苑」亦遷至此處。

青春攝影院開辦時的
股東紀錄

國學校等每逢拍攝集體照片或活動照片，都會請來青春攝影院。青春攝影院由此成為時代影像的一個標記，直至後來照相機逐步普及，攝影院才結束。

在攝影院開業不久，對生活和工作充滿熱情的陳海鷹，就計劃擴展「海鷹畫室」並逐步辦成美術學院。據知此時追隨他在影院學畫者已有幾位，包括後來成為著名畫家的徐榕生、江啟明等等。1948 年 9月 18 日，香港《華僑日報》刊載題為「陳海鷹主辦中華美術學院，李鐵夫任名譽院長」的消息，指學院「設西畫、師範美術兩科，每科招生 20 人。地址在尖沙咀彌敦道 304號」。消息應該是陳海鷹自己對外公佈的。這說明了幾個問題：一是經過戰後首次個展，陳海鷹受到本地畫壇的肯定，創業授徒的資格和聲譽已被公認，他自己也具備了相關的決心；再者，經與鐵師的商議

開辦美術院的構想（陳海鷹 1948 年 9 月的筆記，未刊稿）

開辦美術學院是李鐵夫多年以來的志向，1948 年 9 月，陳海鷹對外宣稱即將開辦由李鐵夫任名譽院長的中華美術學院，同期，他在日記的背頁草擬了辦美術院的構想。雖然最終中華美術學院未有辦成，但已顯露出辦美術學院此時已成了陳海鷹的職志。兩年後，陳海鷹終於實現了他的構想：1950 年，「海鷹畫苑」遷至彌敦道 579 號，並聽取了李鐵夫的意見，改名為「香港美術院」。

後，把個人畫室改名為「中華美術學院」，以西畫和師範美術為培訓重點，由鐵師出任名譽院長：顯然，這都是費了一番心思的，以滿足社會需求為特點的美育發展策略。因社會條件仍未充足具備，這所「中華美術學院」最終只是畫餅，但無論如何，從中可以看到，陳海鷹始終是鐵師的堅定追隨着，是鐵師美育救國信念的落實者，他與鐵師一樣，會以辦美育為自己職志，終身不渝。

在中國北方，國共兩軍鏖戰雖酣，惟國軍敗象已呈。為挽頹勢，國府一方面為兵員軍備傾注大量金錢，一方面為防萬一，加緊經營台灣。為了進一步集中資源，1948年8月18日，國民政府下令實行幣制改革，以金圓券取代法幣，強制將黃金、白銀和外幣兌換為金圓券。由於金圓券的濫發造成惡性通貨膨脹，不少人頓時破產，生活無着。另一方面，國府為壓制言論，開始了對傳媒或記者打擊，不但關停刊南京的《新民報》，之後又追捕上海《觀察》雜誌忠實報導戰況的記者……覆巢之下，焉有完卵。情勢的急轉直下，使到滯留上海的鐵師終於驚覺知道此地不宜久留。過往，

他對國民黨又愛又恨：愛，是因為他是這個黨的締造者之一，始終有一份莫名的情感，不易割捨；恨，是對那些不積極抗戰以及腐敗無能的官員感到的痛恨。他對國民黨的愛恨交纏，反映的是他心中為這個黨刻意保留一星火，但目睹1948年下半年的一系列世變，星火滅了，他對國民黨終於徹底死心。他急切地要回到香港去！

趙昱的家人對李鐵夫一直侍以上賓之禮，他們豈敢讓八十高齡的鐵師獨自登程，據趙昱的兒子後來對拍賣行的人員稱，當年是他陪著鐵師乘船返港的。1948年12月20日，香港《華僑日報》以「李鐵夫抵港 本港書畫界籌備歡迎」為題，稱：「革命老畫家李鐵夫，自港事變後返內地……此次京滬紛亂之際，乃攜其在美時入選世界獎金之名作數十幅返港，本港書畫界人士擬舉行座談會，以資歡聚云。」看來鐵師返港，是當年香港畫壇的大事之一，引起關注不少。相隔大半個月後，1月12日，《華僑日報》的藝壇簡訊報導：「留港書畫界昨日假座中國書畫匯歡宴書畫家李鐵夫及張大千，情形異常熱鬧。」這裡說的「留港書畫界」，是指1949

年中國內地政權交替前，從內地移居香港的近百位畫家。這些畫家大都聲稱，希望處身「是中國但又像外國」的香港，擺脫種種政治或世俗干擾，安心從藝。他們抵港以後，與原本就在香港生活的本地畫家，分別組成各種畫會。這次聚會宴請的嘉賓是畫壇中、西畫兩位大師，因此可說是城中盛事。可惜沒有相關記述不太多，未能使人感受當日盛況。

在與鐵師抵港差不多同時，華北戰場打響了平津戰役。華北國軍傅作義集團被解放軍分割包圍，新保安、張家口相繼被攻克，天津危在旦夕，北平解放亦指日可待。此時李濟深接到中共駐香港的負責人潘漢年的訊息，為迎接全國解放的到來，中共正籌備召開包括各民主黨派代表參與的政治協商會議，計劃組織留港的各民主黨派負責人，擺脫港英政治部及國民黨特務的監視，從水路離開香港，繞道東北，再轉北平。為順利成行，李濟深虛幌了一招。他約同留港的黨國舊友，甚至向負責監視他的特務頭子也發出邀請，說要在 12 月 27 日晚宴歡聚。而在早前一天的 12 月 26 日，李家舉行家庭聖誕聚會，大廳燈火通明，歡聲笑語不斷傳出。由於是聖誕假期，加上知道李濟深翌晚尚有宴會，門外監視的特務竟完全放

香港書畫界籌備歡迎李鐵夫回港的報導。（《華僑日報》1948 年 12 月 20 日）

鬆警覺。在陣陣歡笑聲的掩護中，李濟深從後門俏俏離開。當晚就在中共人員的護送下登上大船離開香港。鐵師雖在之前的 20 日抵港，但兩人已來不及相會了。兩位惺惺相惜，在戰亂時患難扶持的好友，自此天各一方，再沒有重聚！

鐵師雖被公認為藝術大師，生活卻一直清貧，返港後也是一樣。正如他的畫友陳抱一 1942 年寫的《洋畫運動過程略記》中，目睹的香港畫壇實況：「由種種的情況看來，華南方面大概向來藝術空氣很薄弱，洋畫更見不到有明顯發展的成績，當時的香港，也使我感到是一個脫離文化的孤島。」畫人在港的生活，戰前如是，戰後卻只會更加困難。鐵師回港以後，據曾隨他習畫的馬家寶在《李鐵夫其人其畫》一文中回憶，曾短暫居於土瓜灣一間小茶室二樓的騎樓房，這是高謫生為他租下的。由於居住環境較差，加上鐵師希望能盡快建立自己的畫室，想到鄰埠澳門可能城小易居，所以僅在香港停留了一個月，就攜同數十幅畫作，與友人黎民輝、康金城一起到澳門，籌劃在澳門的畫展去了。（見澳門《華僑報》1949 年 2 月 9 日〈革命老畫家李鐵夫來澳畫展〉報導）

1949 年 2 月 28 日 至 3 月 3 日，鐵師的畫展在澳門中華總商會舉行。畫展開幕當日黎民輝特別在當地《華僑報》撰文，介紹李鐵夫的從藝及追隨孫中山先生革命的經過，更表示此次畫展的目的是籌建「海外藝術學院」以作育英才，所以相信這次畫展的作品是有作出售安排的，至於成績如何，則未見有相關報導。惟當時的澳門畢竟只是彈丸之地，無論人口和經濟總量與香港相比差距不少，文化藝術的發展更瞠乎其後，實在不容易有大的成效。

鐵師在澳門住了三個月，確定此處定居條件不成熟，說到底在香港他還有一些畫友和學生可以往還照應，所以 6 月初就回到香港來了。回港後，原本也計劃辦一次畫展，雖然不知道什麼原因這畫展最終沒有辦成，但是他的心情看來沒有受到任何影響。因為此刻，套用中共領袖毛澤東的話，新中國「是站在地平線上遙望海中已經看得見桅杆尖頭了的一隻航船，它是立於高山之巔遠看東方光芒四射噴薄欲出的一輪朝日，它是躁動於母腹中的快要成熟了的一個嬰兒。」站在時

畫壇兩代宗師傳奇

李鐵夫與陳海鷹

李鐵夫自上海回港以後，曾在澳門居停數月，期間北平宣告解放。6月，李由澳門回港，曾為籌辦畫展接受記者訪問，訪問中他對即將到來的全國解放表示極大的欣喜和期盼（《大公報》1949年6月7日）

老畫家李鐵夫
廿日舉行畫展

〔本報訊〕八十九歲的老畫家李鐵夫，擬於本月二十日舉行畫展，他最近由澳門回來，這次畫展，大部分都是最近的作品。

昨天，他對記者說：將來要到北平去，那兒只一瞬開眼，就可以碧見全部是人民優美的藝術表現。他相信華南很快就會解放，今年的中秋，可以在港解放後的廣州團圓。

代的轉捩點的李鐵夫，眼中也滿是對未來中國的美好想象。他對香港《大公報》的記者表示：「將來要到北平去，那兒只要一瞬開眼，就可以看見全部是人民優美的藝術表現。他相信華南很快就會解放，今年的中秋，就可以在解放後的廣州團圓。」（見香港《大公報》1949年6月7日〈老畫家將於廿日舉行畫展〉）鐵師回國快20年了，期間的親身經歷和耳聞目睹，讓他對國民黨和那些早已背離孫中山先生革命理念的盟友們完全失去信心。對時事密切關注的他，深信只有迎來解放才會使中國真正走向獨立和富強。

迎接黎明

1947年年中，國共內戰爆發前夕，為策安全，中共讓一批文藝工作者有計劃地從上海、南京等地轉移到香港。1948年下半年以後，在勝券在握的形勢下，中共香港分局由潘漢年等負責，秘密護送20多批共1000多位民主人士和文化界人士北上，然後逐步在北平匯集，籌備建立新中國。1949年1月，北平和平解放，中共中央決定在北平召開民主人士和各界代表參與的新政協會議。本書上一節提到李濟深就是秘密北上的要員之一。

1949年6月初，暫居澳門的李鐵夫趕回香港。除了是因為考慮在香港籌辦畫展，其實更重要的是他接到來自邵荃麟的通知，邀請他到北平出席7月份召開的第一屆中華全國文學藝術工作者代表大會。邵是著名的左翼文學家、翻譯家，抗戰時期在桂林任中共文化組組長。抗戰勝利後從上海轉到香港，長期從事文化人的組織工作，時任中共香港工作委員會文委委員、中共中央香港分局文委書記。可以相信，在桂林時期，邵荃麟對鐵師已有所了解，甚或有過接觸。鐵師接到通知後，興奮之情一如唐代詩人杜甫聽聞「劍外忽傳收薊北」，於是「漫卷詩書喜若狂」，馬上收拾細軟返港。從他回港後接受《大公報》記者訪問時的話語中，可以感受到他的喜悅。那不單是因為當上新中國的文藝界代表而感到自豪，名位對於老畫家來說早已是「浮名身外事，於此不須論」，他的喜悅更來自他對中共作為新中國的領航人的衷心擁護，也希望盡自己的有生之年，為國家、為社會作出貢獻。自己早年追隨孫中山先生革命，先後成為同盟會的中堅份子、致公堂的元老、國民黨要員，找尋的就是一條使中國成為獨立、富強的美好國家之路。然而想不到的是，幾經辛苦，出生入死，成就的卻是一個貪污腐化的獨裁政權。在中共領導下，經過不懈的浴血奮戰，孫中山先生創建共和的初心竟又露出實現的新曙光。

他想到 1941 年香港淪陷時，中共對一批文化界及民主人士實行秘密大營救，為保存和發展民族文化作出巨大貢獻。惟當時中共對自己一無所知，如今竟然被選為文藝界代表，那也就表明新生政權對他是了解、信任和尊重的。

這一年，鐵師八十歲了，雖說他還是志在千里的伏櫪老驥，但畢竟已是耄耋之年，顛沛流離的歲月損害了他原本硬朗的身體，南方潮濕天氣也讓他的風濕病經常發作，加上他還有在香港舉辦畫展的計劃，所以他毅然放棄赴平，決定與其他由於各種原因不能出席的代表們，留港以特別的形式共同「參加」會議。首先，鐵師在 6 月 30 日即「文工會」召開的前幾天，向大會手書了一幅充份反映他心意的題辭：

> 文藝工作者必須專一向人民著想，至誠之工作把革命進行到人民切身細微之事，有水銀瀉地、無孔不入為根據也。務使全中國成為天堂之中國，換言之，美術之中國為止。

7 月 2 日「文工會」在北平召開的當晚，在邵荃麟的召集下，李鐵夫、

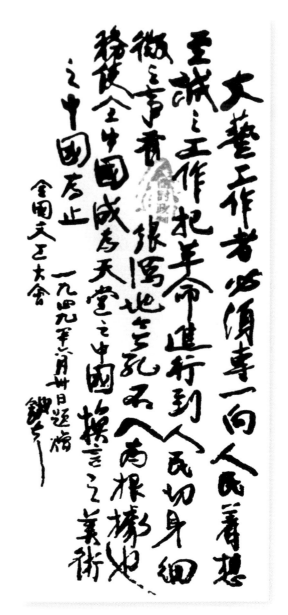

1949 年 1 月北平解放。6 月，李鐵夫接到邵荃麟的通知，中共新政權邀約他出席 7 月在北平舉行的第一屆中華全國文學藝術工作者代表大會，由於種種原因鐵師未能出席。會議舉行前的 6 月 30 日，他特別以題辭向大會作祝賀。

吳祖光、陸無涯、王琦、黃新波、廖冰兄、關山月、蕭乾、陳君葆等三十七位留港代表，在文化人經常聚會的「恒社」舉行座談。會上決定向大會發出聯名賀電，一致表示希望成立「中國文聯」以統一領導文藝工作，並表達各代表願為建設新民主主義的文學藝術而努力……（見王琦，香港《華商報》〈在港「參加」第一屆全國文代會 · 文聯宣告成立〉1949 年 7 月 3 日）

　　與戰前不同，此刻的李鐵夫在香港美術界乃至本地社會都享負盛名，很多活動也都以他的名義牽頭或發動。在其後的日子裡，鐵師可以說是為國忘身，全然不顧自己的老弱殘軀。他以最大的激情，積極地參與到香港愛國美術工作者和文藝工作者組織的所有社會活動。他不但保持和馮鋼百、余本、趙少昂、張光宇等老一輩畫家的密切交往，而且還經常和徒兒陳海鷹一道，參與由青年畫家黃新波、廖冰兄、陸無涯等組織的進步美術團體「人間畫會」舉辦的活動。

　　1949 年 10 月 1 日，中華人民共和國正式宣告成立。翌日，廣東戰役打響，10 月 14 日，解放軍攻入廣州市區，21 日葉劍英、方方等接管廣州市政。「人間畫會」不顧當時香港複雜的政治形勢和混亂的治安環境，馬卜組織留港的美術工作者舉行慶祝活動。活動在灣仔六國飯店舉行，出席的畫家二百多人，據雕塑家潘鶴後來回憶說：「1949 年 10 月 26 日，李鐵夫帶領我們在灣仔六國飯店頂樓升起了香港的第一面五星紅旗。當時我還年輕，就負責守住樓梯口，不讓國民黨的人來拔掉國旗，為此還打架，當時英國見國民黨大勢已去，也就不怎麼管了……」大會的主持人，漫畫家、裝飾藝術家張光宇，其後在 1949 年 12 月 30 日出版的《人民美術》創刊號中，撰文記述了鐵師在大會上的講話，稱：「在會場上最令人感動的，是八十歲高齡的老畫家李鐵夫先生的講話，他大聲地說，『我一直盼望的日子現在果真盼望到了，這是毛澤東先生給我解決的喲！現在的問題是我們必須要繼續相信毛先生，我們應當跟着他走，是不會錯的！……有人說我們投機，我想我們真是投機，這是積聚着千載一時的最好機會，過去沒人給我們機會，不能使我們覺悟，為什麼不投向這個千載一時的機會呢？……』」鐵師的這番心底語，

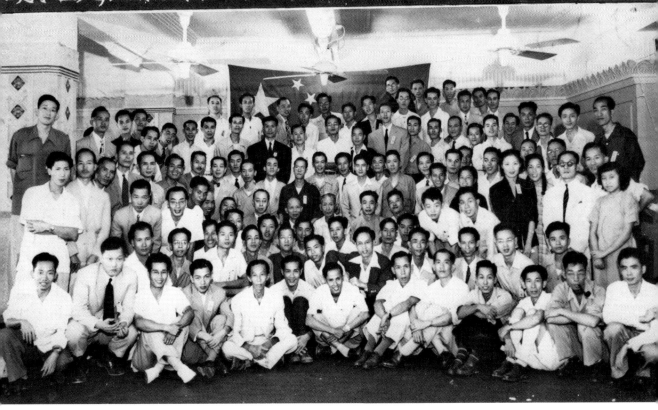

一九四十月廿 港九美術工作者慶祝中華人民共和國成立暨華南解放大會

1949年10月26日,香港「人間畫會」組織全港九美術工作者在六國飯店舉行慶祝新中國成立大會。會上,李鐵夫不但發言表示美術工作者在新時代要有新的觀念,應將藝術投入到為人民而創作的境界,還建議每人捐出畫作搞勞軍美術展覽。

是以自身的革命經歷和生活體會,動員香港乃至全國美術工作者,在新時代要樹立新的觀念,把藝術提高到為人民而創作的境界。在這次的慶祝大會上,「⋯⋯最後李鐵夫等十四人,臨時建議每人自動捐出作品,舉行一次盛大的的勞軍美術展覽,把作品售得款項作為慰勞解放軍之用。大家一致通過⋯⋯」(香港《華僑日報》1949年10月27日)

新中國成立初期,香港社會以至整個國際形勢都存在着激烈的爭鬥,有時甚至是你死我活。留港的一批愛國美術工作者感到有必要加強聯繫,共同應對。惟港英當局管制嚴苛,要及時組織帶有政治性質的集會並不方便。1949年11月21日,由馮鋼百、趙少昂、黃潮寬、張光宇、陳福善、鄭可、廖冰兄、陳海鷹等八位與鐵師淵源深厚的畫人出面,以慶祝李鐵夫八秩大壽為由,廣邀香港美術界全人在港島

西環石塘咀的金陵酒家，舉行茶話會。到會的人不少，固然，既為祝壽會，鐵師有簡短的答辭，感謝朋友們的關懷。但在致辭的同時，他一如既往地呼籲藝術界的朋友投身國家的文化建設和社會建設，他指出：「……中國人民前途無限光明……國家是每人都有份的，必須大家負起責任，協助人民政府進行建設工作……」其後由最熟悉鐵師的陳海鷹向與會者介紹鐵師的生平和思想。陳海鷹讚揚鐵師的革命歷史始終是進步的，是反封建、反官僚、反帝國主義的人民畫家。剛從廣州回港的廖冰兄，為粉碎坊間種種不利新政府的傳聞，在會上報告了自己的廣州見聞。然而，這次聚會最重要的目的，是當場通過聯名致電擁護新中國外交部長周恩來的聲明，敦促聯合國取消台灣國民黨代表的資格。再者，是聯名致函參與香港「兩航起義」和「前資委會起義」的員工，表示支援與慰問之情。

「兩航起義」和「前資委會起義」，當時是轟動中外的事件。事件中兩千多名員工參與起義行動，把國民黨通過中國航空公司和中央航空公司羈留在香港的飛機，全數北返，奠定新中國民航事業的發展基礎。其他留港的原國民政府公營機構職工，包括招商局、中國銀行等等，也集體拒絕將器材、物資、款項等運送台灣。事發之後，毛澤東和周恩來分別來函對起義的愛國行動表示讚揚。據知，這封對參與起義人員的慰問信，在祝壽會上，由李鐵夫帶頭簽署，隨後加簽者百多人，其中不乏成名的畫家，如黃潮寬、黃永玉、余本、關山月、黃新波、余所亞、陸無涯……另外，幾位在過去曾追隨鐵師習畫，或是有過短暫畫藝交流的畫友，如溫少曼、周公理、高謫生、汪澐等也都在名單之內。更讓人矚目的是，此期間追隨陳海鷹學藝，後來在海外享有盛名的徐榕生也在其中。（見香港《大公報》1949年11月24日報導）至此，鐵師師傅已是三代同堂，更重要的它不但是畫藝的傳承，也是愛國主義的精神傳承。

自10月26日鐵師在畫人慶祝新中國成立的集會上，建議每人都捐出一幅畫作義賣勞軍之後，與會的所有畫人們迅即動員起來，大家對鐵師提出的把藝術提高到為人民而創作的境界心悅誠服，並響應號召，以各種題材和形式，創作謳歌新中國建設和反映勞動民眾生活的

李鐵夫昨壽誕

港九美術界舉行茶會祝嘏
李氏吩簡勞力為人民服務

【本報訊】港九美術界人士，昨日下午在金陵酒家二樓舉行茶會，為革命老畫家李鐵夫祝八十大壽。他呼籲醫藝術界朋友切勿放棄好機會，協助人民政府進行建設工作。他說：「中華人民共和國的成立，中國人民前途無限光明，人民政府為人民做事，四萬萬五千萬人是一家人，國家是每人的，人人為國家，而國家全心全意為人民服務，對工作要格外努力。」

戒蓉茶會中，港九美術界人士並電上電場函聯名致電擁護，取消國民黨代表，否認蔣廷黻的代表資格。並都名致函本港中航、央航及前資委會起義員工，表示支援及慰問之忱。

陳海鷹在會上報告李鐵夫的生平及思想，說明李氏數十年來犧牲一切，獻身藝術，忠於藝術。他的革命歷史始終是造成的不畏強暴，站在人民一邊，他的革命的性格，淡泊明志，對於國民黨的官僚、嫉惡如仇的國民黨反動派摧殘藝術、戕賊人民、發揚固有的藝術、反封建、反官僚、反帝的人民藝術家。陳海鷹又說：「現在中國人民站起來了，反動政府已遭過到徹底的覆滅，全國人民獲得新生。正如宋慶齡在新政協開幕時所說：『今後我們的文藝家和藝術家可以安定地自由地從事創作了』。緣屠屠臨新中國服務。」

接著由溫少曼代表錢瘦鐵向李鐵夫歐章，伍國明郎之生平，在李鐵夫容詞之後，並有遊藝節目助興。

國文化建設的號召，美術工作者應為通思想，為工農兵服務、虛心學習、認識政治歷史、掌握人民、發揚真正的藝術。

鄧冰兄報告回憶觀光的經過，他除了報道人民的實際服務之外，特別將他在廣州所目睹的藝術，一件打碎了國民黨反動派一切的詭計，他不僅是一件的粉碎了國民黨反動派作者應被加緊學習。

香港美術界賀李鐵夫八十大壽的報導。
（《大公報》1949年11月22日）

李鐵夫八十大壽，馮鋼百、趙少昂、陳福善、黃潮寬、張光宇、廖冰兄、陳海鷹等二十八位與他關係密切的畫人發起在金陵酒家為其祝壽。參加者眾，會上除為鐵師祝壽以外，與會者還聯名致電表示擁護中國政府促請聯合國取消國民黨代表資格的聲明，另外還致函「兩航起義」及「前資委會起義」員工，表示支援及慰問。

十一月廿一日為革命老畫家李鉄夫先生八旬大慶，李先生年高德劭，久為海內美術界景仰，同人等特發起於是日下午一時假金陵大酒家舉行茶會，敬請台端撥冗駕臨，同申祝釐，無任企盼。

（請隨帶茶資二元）

發起人：

馮剛百	陳海鷹	余 本	伍步雲
趙少昂	李秉	王琦	徐上炎
陳福善	何漆園	鄺山笑	錢瘦鐵
黃潮寬	楊蔭深	葉靈鳳	徐道平
鄭可	馬國亮	梁永泰	梁瘦白
張光宇	黃永玉	高貞白	何磊
廖冰兄	簡琴石	萬賴鳴	李德尊
			徐東白

為李鐵夫賀八旬大壽的邀請信

作品。一個月後的 11 月 25 日，港九美術界一百多人參與的「勞軍美術展覽會」，一連五天在華商總會大禮堂舉行。為了擴大畫展影響，吸引更多市民投身勞軍活動，畫展以大眾化和普及化為原則。展場上還設有畫家以速寫或國畫為市民作現場繪像，鐵師打破過去從不作現場繪像的習慣，與張正宇、黃永玉、陳海鷹等在現場以油畫繪像。報載「八十歲的老畫家李鐵夫的書法購買的人特別多」、「老畫家李鐵夫（在會場）仍然站了三小時揮毫不絕，求字畫者圍住他老人家，讓他簡直喘不過氣來」（見香港《星島日報》〈勞軍美術義展作晚閉幕 成績優良〉1949 年 11 月 30 日）

二戰結束後，尤其是隨着新中國的建立，香港社會也出現了不少新的變化。香港愛國同胞先後組織了不少活動團體，宣揚愛國主義和進步思想。當這些團體的影響越來越大時，港英政府開始坐立不安。1949 年 12 月，律政司祈利芬提出《1949 年社團條例草案》，以所謂「對具有與香港社會的安寧及良好秩序相抵觸的不合法宗旨及目的的社團，均屬非法社團。」為由，突

美術界同人 書慰兩航員工

從美術界慰問兩航員工的報導中可見，鐵師是牽頭者。這聯署的美術界同人中，有知名畫家、有隨鐵師習畫的畫友，但最為人樂道的是還有鐵師的徒孫——陳海鷹的學生徐榕生，可謂三代同堂，體現了畫藝與愛國主義思想的傳承。（《大公報》1950 年 3 月 25 日）

香港美術界勞軍美術展覽會的報導（《大公報》1949 年 11 月 26 日）

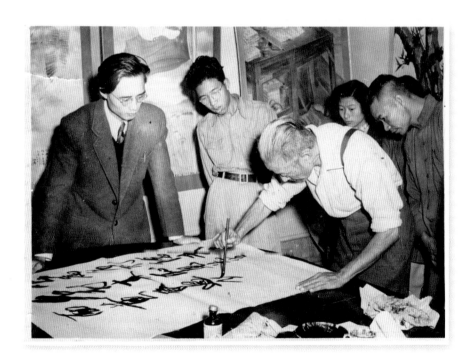

李鐵夫號召香港美術界搞畫展慰勞人民解放軍，他一呼百應，展場中更特設即席揮毫部讓觀眾義購勞軍。從不現場繪像的李鐵夫，也與陳海鷹一起在以油畫繪像和題字。報導稱「八十歲的老畫家李鐵夫的書法購買的人特別多……，老畫家 (在會場) 仍然站了三小時揮毫不絕……。」

李鐵夫在勞軍美術展覽大會上即席揮毫

239

然宣佈解散來不及注冊的 37 個美術、歌詠、話劇等等文化社團。此事件在當時的社會激起極大的反響和抗爭。作為美術界的領軍人物，李鐵夫對當時社會的白色恐怖又或是來自港英的加罪，絲毫沒有畏懼。他第一時間聯絡當時會員人數最多的工會組織——香港海員工會，由該會主席張東荃代表發出最強烈的反對呼聲。鐵師對事件的發言，則是以自身的經歷，站在美術工作者的立場提出控訴：

> 「……英國素來是標榜『民主政治』的國家，出版、言論、集會、結社是民主政治的最基本的條件，我不明白為什麼港英連寫畫、唱歌的自由也不給我們中國人！……我追隨孫中山先生奔走革命，僑居英美四十多年，游歷大小國家二十餘個，從未見過寫畫都算非法，更未聽唱歌也是犯罪……現在，我們的祖國是新的中國，它是尊重文化藝術的國家，人民政府還未成立，就先請文化藝術界去開會議事……最後，我忠告香港政府，要認清客觀情況。我六十多年來最大癮寫畫的，如果連寫畫的自由都不給我們中國人，那麼，為了正義，為了真理，我誓要發動全中國所有文化藝術工作者鬥爭到底！」

<p style="text-align:right">（香港《大公報》
1949 年 12 月 10 日）</p>

的確如此，從這番發言可以看到，鐵師是一位熱愛藝術的錚錚漢子，他從不諱言自己的政治立場和喜好。1950 年 9 月 7 日，香港一位筆名「天秀」的文化人，在《星島晚報》上發表了一篇《李鐵夫印象記》，記述他在當年 6 月前後經友人的引薦，在灣仔的一間茶樓與鐵師結識的經過。他們先後兩次見面，讓他最深刻的印像是鐵師說的幾句話，他特別在以引文的形式寫在文章的日最前面：

> 「他說：『我生平有兩件最喜歡的事，第一是革命，第二是美術。今天我能夠看到人民當家，真是平生最快樂的事！』」

這兩句話是迄今所見，鐵師自我表白的最早文字紀錄，後來還成了大家總括他一生不斷求索、為之不息進取的描述。在天秀的文章中，還有一處不

一片反迫害呼聲

張東荃說：「不自由，毋寧死」。
李鐵夫說：「發動文化工作者鬥爭到底。」

張東荃·

李鐵夫·

1949 年 12 月，港英政府以《1949 年社團條例草案》對愛國的社團進行解散的迫害。李鐵夫立即聯同海員工會主席張東荃提出控訴，表示對政府的無理措施會反抗到底，「為了正義，為了真理，我誓要發動全中國所有的文化藝術工作者鬥爭到底！」（《大公報》1949 年 12 月 10 日）

易為人注意的記述：「李老先生那天穿得很簡單，也很樸素。襟前掛著一枚從北京寄來的襟章……」表面看來這是再普通不過的一件事，但其實他襟前掛的，是連同請柬一起，發給每位被邀出席文代會代表的一枚紀念章。據知，鐵師對此珍如拱璧，視之如信物一樣一直別在胸前。他是藉此宣示自己擁護新政權的政治態度，就算後來他病倒住院了，連睡在病床上也沒改變過這個習慣。此時正值新中國解放初期，魚龍混雜的香港，各方諜特活動都非常猖獗，社會上暗殺、失踪時而有之。鐵師當時作為愛國文化藝術界的領軍人物，對此從不畏懼，甚至還着意彰顯，率真個性表現無遺。

　　鐵師所以成為當時香港愛國文化藝術界的領軍人物，不但是因為他年高德劭、畫藝超群，也是因為他一旦認定方向，就會為之義無反顧，鍥而不捨。當年追隨孫中先生搞革命如此，如今為新中國建國興邦他也依然竭盡全力。1950 年初，中央人民政府為籌集生產建設資金，動員民眾購買國債。香港不少愛國團體紛紛響應，李鐵夫迅即在報章上領頭署名，率余本、黃茅、陳福善、黃永玉、廖冰兄及陳海鷹等發出公開信，建議香港美術界再舉辦聯合畫展，呼籲大家加緊創作，捐獻力量。在一眾畫人的努力下，3 月 25 日至 27 日畫展在中華總商會舉行。畫展請來電影明星到場推銷。據報章的報導，入場參觀者竟高達一天五千人，「明星和畫家把會場引得鬧哄哄」。鐵師心情興奮，他特別為畫展創作的八幅巨型水彩，早早就被陳秋月及其他人預訂，愛

署名「天秀」的《李鐵夫印象記》一文，引言中稱：「他說：『我生平有兩件最喜歡的事，第一是革命，第二是美術。』」這是李鐵夫自我表白最早的文字紀錄，亦成為後來大家描述他一生不斷追求的目標的名句。(〈李鐵夫印象記〉，《星島晚報》1950 年 9 月 7 日)

購債美展小鏡頭
一羣明星招待觀眾
幾位畫家即席揮毫

籌備了兩個月，經過了許多困難的購債美展，終於在昨天中午開幕了。昨天整個下午，華商總會的電梯，觀眾川流不息地湧上四樓，一連門口，名演員劉瓊和陶得在愛名定招待觀眾，大禮堂裏擠滿了人，在認眞的欣賞作品，溫數名部大小作品包括了三百件，目發明了出品人的熱心，不論是靈品和圖像。西洋畫出品包括了香港有名的洋畫家，黃潮寬、伍步雲、余本、黃超和張雲喬等的油畫，陳福善、李秉、陳海鷹等的油畫，是很好的作品，特別是八十高齡的老畫家李鐵夫獻出了他的巨幅水彩八幅，表示他對於這個靈展熱烈的擁護，這幾幅水彩都是風景，用他老練純熟的筆調描寫了不同時間不同空間的大自然，李鐵夫的筆觸活躍，這幾幅作品裏完全流靈出來了夫在這幾幅作品裏完全流露出來了……

徒陳海鷹的一幅《紅旗腰鼓舞》就
被商人黃佩球以八十分公債購入。
場內買畫的人絡繹不絕，師徒兩人
幾天以來也一直忙過不停地，與其
他畫人一道為觀眾繪像、題字、攝
像。老畫家渾然忘卻自己已八十高
齡，他樂此不疲，甚至是越忙越精
神，似乎煥發出了新的青春。

香港美術界舉辦
購債美展的報導
（《大公報》1950
年3月28日）

下篇：戰後浮生

陳海鷹繪《紅旗腰鼓
舞》黑白照
（原作為彩色布面油
彩，1950年）

1950年初，為響應中央政府籌集生產資金而發行國債的動員，李鐵夫呼籲美術界
以畫展支持購買國債。畫展請來演藝明星助力推銷。報上稱，購畫者絡繹不絕……
李鐵夫八幅大型水彩及陳海鷹的《紅旗腰鼓舞》一早已被訂購。

堅毅晚年

其實，此時老畫家的身體已呈現諸多不適的症狀，但最困擾他的還是風濕病痛。自 1949 年 7 月開始追隨老畫家正式學了幾個月畫的馬家寶，在他的文章《李鐵夫先生其人其畫》（香港《華僑日報》1979 年 1 月 27 日）中記述，1949 年 6 月，李鐵夫從澳門回港以後，原來住過的土瓜灣茶室二樓不能再住下去了，於是就搬到紅磡某小山坡上的一間無牆屋去，「這裡四面圍繞著綠色的菜園，人跡稀疏。這間屋子確實很怪，面積約十八尺丁方，只有一面水泥牆壁，其他三面空洞洞，只有幾根粗木支撐，我們用破舊的帆布把它圍補起來就當是牆，門雖設而無門，出入時只將其中一塊帆布拉上拉下，非常省事。每逢雨天，滴漏之聲不絕，李老說，這是貝多芬的音樂。裡面就這樣地住著我們五人，鐵夫，謫生，我及兩位陳姓的海南島人，他們是做粗工的，是（高）謫生的同鄉。鐵夫喜歡這屋子，他題上兩個大字 ——鈍廬。」

在這個雅緻的稱呼之外，其實還有一個更傳神的叫法——「水瓜棚」。這裡每逢到下雨，頭上雨水淅瀝淅瀝地滴過不停，腳下積水嘩啦嘩啦流成河。一位享有國際盛譽的老畫家，住的是如此簡陋的房子，題名為「鈍」，實以自謙、自嘲之詞，顯大丈夫凌越逆境之心。李鐵夫樂天知命，隨遇而安，其豁達與樂觀真非一般人可以比擬。馬家寶在文中又說，這段日子裡，他和高謫生還勉強可以與李鐵夫住在一起。幾個月後，李鐵夫再搬到附近一所木屋，地方更小了，就無法共住了。在鐵師離世後的一年（1953 年），曾隨陳海鷹學畫的江啟明和魏翀，因聽陳海鷹經常提及有「東亞畫王」及「東方巨擘」之稱的老師李鐵夫，心中仰慕。兩人特意去瞻仰當年仍存在的木屋，他們還碰到一位在附近種菜的菜農。菜農姓陳，曾任鍋造工會主席。「聽

恩師李鐵夫先生生活寫真

香港九龍紅磡山坡上一間窩內棚四年漏遮戲稱「水瓜棚」⋯⋯當望晒了一天太陽，走進茅屋屋外只為白天帶經刮風下雨而以時屋內便炎，夏日，老人深宵便夜用這水師在布之使昏昏睡著了⋯⋯

原稿速寫（一九五0年）

温少曼繪於二00八年五月

温少曼在 2008 年回憶繪寫李鐵夫的「水瓜棚」住所

馬家寶《李鐵夫先生其人其畫》(《華僑日報》1979 年 1 月 27 日)

李鐵夫先生其人其畫（三）馬家寶

高嶺生

1949 年年中，李鐵夫自澳門回港，不久就搬到紅磡小山坡上一處簡陋棚屋住下，他將之題為「鈍廬」，又戲稱為「水瓜棚」，這裡三面無牆，僅以帆布圍繞，每逢下雨，滴漏之聲不絕。但縱使環境惡劣，老畫家仍保持樂觀的心境。

海鷹畫苑第三屆
同學合影。後排
右起：黃燕斌、
許天石、趙一山、
徐榕生；前排左
一是後來成為陳
海鷹夫人的雷耐
梅。（1951 年）

他說當年李鐵夫曾住在他菜地旁的木屋，並曾送給他兩幅油畫，他拿給我們看，一幅是《玫瑰花》，另一幅是未完成的房東老伯肖像，還知道當年有一位名叫高謫生的人常往訪，也經常發生口角，可能是他的學生⋯⋯」（江啟明〈李鐵夫與我〉，香港《新晚報》，1991 年 5 月 19 日）

在鐵師 1948 年底從上海返港，到 1950 年 8 月底移居廣州這一年多的晚年生活裡，陳海鷹雖然沒有跟鐵師一起同住，但是凡鐵師出席的所有大小活動，如迎解放大會、義賣勞軍美展、致函慰問兩航起義人員、購買公債美展等等，年富力強的他都積極地參與籌劃，並承擔了不少具體工作。所以，有關的公開活動都有師徒兩人的身影，顯見彼此間的政治取向和志趣完全一致。而且在陳海鷹日記中，亦不乏例如「上午剪髮後上山（指紅墈山坡）找老師⋯⋯」等記述，也說明了兩人雖不同住，陳海鷹卻一直是在關心老師的。讓陳海鷹與鐵師保持一定距離的其中幾個可能性：一是陳海鷹正忙着自己的攝影院和海鷹畫苑事業。此時青春攝影院才開張不久，海鷹畫苑則已招收了十多二十名學生，他不得不全身心投入應付一切；另一方面，正值時代丕變之時，香港美術界不少相關活動，尤其是人間畫會的活動，陳海鷹都必須積極參與，發表看法和表達態度；但更大的原因相信是此際慕鐵師的盛名和畫藝的畫人和文化界人士太

多人，他們爭相在他身邊忽悠或蠢動，都說是其好友或門生。在美術界中，這種「忝列名師」的現象屢見，豁達的李鐵夫不以為意，認真的陳海鷹卻不以為然。為免師徒之間像在上海時般再生怨隙，他只好選擇保持距離，從旁對老師用心關注。

暮年的鐵師雖然病痛纏身，心中卻對美育強國和完成黃興所囑托的黃花崗七十二烈士大型油畫繪畫計劃念念不忘。他一直熟記着老戰友孫中山先生所撰述的《黃花崗烈士事略序》，尤其是文中所記：「顧自民國肇造，變亂紛乘，黃花崗上一抔土，猶湮沒於荒煙蔓草間。延至七年，始有墓碣之建修；十年，始有事略之編纂。而七十二烈士者，又或有記載而語焉不詳，或僅存姓名而無事蹟，甚者且姓名不可考，如史載田橫事，雖以史遷之善傳遊俠，亦不能為五百人立傳，滋可痛矣。」鐵師深感這是現代中國的一段「開國血史」，希望通過自己的畫筆使之「傳世而不朽」。這篇序文他經常會在陳海鷹面前叨念，讓他明白自己的心意並支持完成計劃。雖然在上海，孫科曾當面直言他的這種想法已經過時，鐵師卻不但不改初心，甚至認為今日的新中國，推翻獨裁，驅逐外侮，更應該對立志於此，不惜以身許國的烈士們表示應有的崇敬與追懷。而這正與 1949 年 9 月第一屆政協全體會議建立人民英雄紀念碑決議的精神完全一致。

澳門畫展籌措不到足以開設畫室的經費，返港後簡陋破舊的居室更無法讓他實施寫畫的計劃。圍繞在鐵師身邊的一些所謂「門生」，竟利用他急於達成創立畫室的目標的心情，欺詐瞞騙，讓老畫家陷於極為難堪的境地。據李鐵夫離世後、為他主持香港追悼會的陳君葆，在 1952 年 7 月 13 日的日記中的記述：「今日李鐵夫先生追悼會假華商總會舉行，我答應了擔任主席。因此要準備致辭……關於李鐵夫曾為何某（筆者注，即何東，香港開埠後首富，是當時的望族。）畫像一事，若非潘範庵（筆者注，出席追悼會人士，時任香港《工商日報》主編）今日講起，我還在夢中，不會知道裡邊竟是一個騙局，是一種訛詐行為！李鐵夫並不是不要報酬，全不是那一回事。事實上李鐵夫已窮到不得了，想要建立一個畫院，因此他希望何某能給一層樓，免收租，

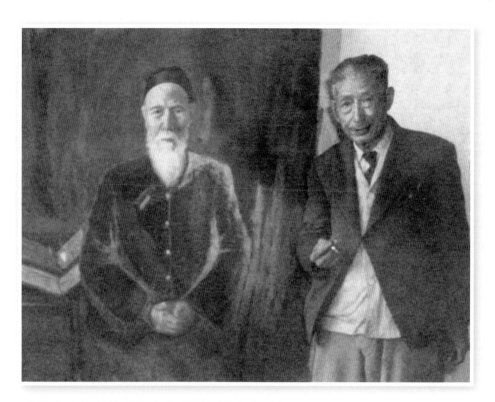

李鐵夫與其所繪的何東像（1949-1950 年間）

還出一點設備費，雖然他並沒有說明數目。誰料畫像寫成後何某對於報酬卻一字不提，這使李鐵夫真是氣極了。關於這事，潘範庵有點怪李的高足，現在《工商日報》的李某，他出賣了老師，目的在討好何某人……總而言之，他們這班人那裡看着一個中國藝人當人看待？所以欺騙、壓迫、訛詐，竟不當一回事！」（香港商務印書館《陳君葆日記》，2004 年）

在老畫家的追悼會上，《工商日報》主編當場指責自己下屬「李某」自稱是老畫家「高足」的訛詐行徑，事件相信足以令在場人士感到震驚，這也是陳君葆將之詳細記

錄下來的原因。事實上，筆者編寫本書時，也曾梳理過先後追隨老畫家習藝人士的芳名，但始終找不到其中有李姓者，由此可以想見，當時圍繞老畫家身邊走動的文痞、騙子之多，以及他的堪虞處境。

由於長期過着潦倒、沒有規律的生活，加上乏人照顧，1950 年 7 月 3 日晚，老畫家病倒了，7 月 7 日香港《華僑日報》》載：「革命老畫人李鐵夫，年來南歸，息影島上，與後進畫人，多所晉接。最近，老病發作，不良於行，數日前，留醫於東華醫院六樓自理房。書畫界中人，多往存問云。」老畫家患的是腦中風，引起半身不遂。鐵師雖是

「孤家寡人」，但病倒以後，得到不少畫友的慰問和照料，陳海鷹作為弟子，當然隨侍在旁，高謫生、馬家寶等「門生」亦經常陪伴左右，周公理帶着自己的中醫朋友到醫院為之診治，所以老畫家是不會寂寞無依的。惟一向活躍於繪事和關心時局的他，此刻心情卻極為不安、憤懣。繪畫，雖然此刻需暫時耽擱，他卻深信一俟復元依舊如常；時局則頗堪耽憂，朝鮮半島的統一戰爭形勢急變，極有可能發展為威脅中國國土安全的軍事衝突，事件是美國對新中國政權的故意挑釁，對台灣蔣介石集團的實質支持，對中國內政的赤裸裸干預。這讓在美國曾生活多年的李鐵夫特別感到義憤填膺。

老畫人李鐵夫臥病東華醫院

革命老畫人李鐵夫，息影島上夫年來南歸，多所晉謁。與後進從人，老病復作留，不異於行，數日前，醫於東華醫院六樓目理房間，留醫界中人，多往存問云。

李鐵夫病重入住東華醫院的報導（《華僑日報》1950 年 7 月 7 日）

八十九歲畫家李鐵夫在病中簽名保衛和平
號召美術工作者參加簽名運動

【本報訊】保衛世界和平簽名運動在港先慷泛展開後，八十九歲老畫家李鐵夫，昨天也在東華醫院撫養的八十九歲老畫家李鐵夫，昨天也在簽名，並以書面發表意見：「我們人民美術的工作者，站在毛主席的旗幟下，和一切爭取和平、擁護和平的人們站在一條戰線，用我們的靈魂，用我們的畫筆們紛碎！我們沒有絲毫退卻和姑息戰爭，堅決反對侵略者們，假如侵略份子挑動戰爭，我們必將在我們正義戰爭中被消滅。我們警告美帝及其走狗們一條自取滅亡的道路，如果退敢盲目無恥干涉朝鮮、越南和台灣，這些布拉納粹們一樣必被全世界人類和平的力量所克服。和李氏一同簽名的還有畫家高謫生和周公理。

李鐵夫在病中簽名支持保衛世界和平運動的報導（《大公報》1950 年 7 月 18 日）

1950 年 7 月，李鐵夫因腦部中風引致半身不遂，入住東華醫院。病中他仍不忘國事，參與簽名並號召美術工作者支持「保衛世界和平簽名運動」。

249

1950 年 6 月 25 日，朝鮮人民軍為統一國土南進作戰，朝鮮戰爭爆發。6 月 26 日，美國為維護在亞洲的領導地位和利益，總統杜魯門命令駐日本的美國遠東空軍協助韓國作戰；6 月 27 日又命令美國第七艦隊駛入中國台灣的基隆、高雄兩個港口，逡巡台灣海峽，阻止中國人民解放軍發動渡海作戰。無論是台灣海峽又或是接壤着中國的朝鮮半島，戰爭都如箭在弘，一觸即發。鐵師在病倒入院之前，已是密切關心着時局的發展。7 月 5 日，以美軍為主導的「聯合國軍」正式介入朝鮮的軍事行動。病臥在床的鐵師，雖然不能一如既往走上街頭參與「保衛世界和平簽名運動」，但仍公開發表滿腔熱血的書面談話並簽下自己的名字。他號召大眾參與簽名運動，並堅定說道：「我們人民美術工作者，站在毛主席的旗幟下，和一切爭取和平、擁護和平的人們站在一條戰線，用我們的畫筆，用我們的力量，堅決反對使用原子彈，堅決反對侵略戰爭……。」（香港《大公報》1950 年 7 月 18 日）

鐵師的生命力極強，不久竟就可以下床自由行動了。他還下床步行示人，戲稱自己是「放虎歸山了」。他拜托來探病的人為他到集大莊買來上好的宣紙、毛筆和京墨，在病室裡又開始揮筆作畫。這時候在鐵師身邊表現得最殷勤的，應數姓高和姓馬兩位「門生」。據說就在鐵師留院期間，兩人分別得到了老畫家的多幀條幅和水墨作品。1957 年，兩人先後於 1 月和 7 月在香港舉辦過畫展。因都標榜追隨過鐵師學藝，所以兩人的畫展上，不但同時陳列鐵師的油畫、水彩、書法、國畫等作品為招徠，還包括了黃賓虹寫贈老畫家的畫作，老畫家與柳亞子唱酬的詩作等等。更有甚者，馬姓「門生」的畫展中，還展出了老畫家繪於 1921 年的《孫中山像》。此畫表現的是老畫家對革命導師孫中山成立南方政府，聯俄聯共，籌備北伐的支持，也是他對摯友的眷念與祝福，是偉大歷史意義和濃厚兄弟情誼兼具的傑作，所以老畫家極為珍視，生前從不對外展出。姓馬的在畫展上向新聞界宣稱，《孫中山像》會在畫展結束後送北京博物館珍藏，但其後這樣一幅珍品卻轉到了時任泰國駐香港領事手中。（見 1957 年 1 月 17 日及 7 月 6 日香港《大公報》及廣州美術學院美術館出版《李鐵夫研究文獻集》

李鐵夫 · 《孫中山像》
(93cm x 71.7cm，布面油彩，1921 年)

李鐵夫畫作《孫中山像》在馬家寶
畫展中展出的報導（《大公報》1957
年 7 月 6 日）

頁 112）老畫家的一貫視作品為生命，不但拒絕買賣，平時非待合適的氣氛條件，也不輕易示人。兩位「門生」，何德何能，竟得鐵師如此抬愛，不但贈之以自己各類新作，又轉贈以其他畫家送與自己的唱酬之作，乃至將自己最深愛的秘藏相贈，實在令人費解。

老畫家病倒的消息很快就在文化界和美術界傳開了。廣州解放後約兩個月成立的華南文學藝術界聯合會籌備委員會，正展開工作，以期配合新時代，全面推進包括文學、美術、音樂、戲劇，以及藝術教育等各方面的發展。其中不少籌備委員對李鐵夫的經歷、才能、藝術和社會貢獻都非常熟悉，對他的病況亦十分關心。為更好照顧老畫家的疾病、生活及工作，經向人民政府請准，派出籌委之一、曾為香港人間畫會成員的謝了真，專程到香港來，迎接他老人家回穗。1950 年 8 月 31 日香港《大公報》載：「我國老畫家李鐵夫，已於日前離港取道澳門回廣州去了。在這位 82 歲的老畫家離港前夕，留港畫家和他的

畫壇兩代宗師傳奇

李鐵夫與陳海鷹

廣州華南文聯籌備委員會在得知李鐵夫生活困難及病倒的消息後，經向人民政府請准，派人專程到香港迎接他回穗定居，以使得到更好的照顧。對於能回歸鄉土，參與新中國的藝術創作及美育工作，李鐵夫在歡送會上說：「我一定盡我的力量做好美術工作。」抵穗當日對歡迎者說：「我是屬於國家的了！」充份反映此刻老畫家的興奮心情！

八十二歲老畫家離港
李鐵夫囘到廣州去了
廣州當局和美術界關心他的健康
特由華南文聯請准上級接他囘去

李鐵夫返抵廣州的報導（《大公報》1950年8月31日）

252

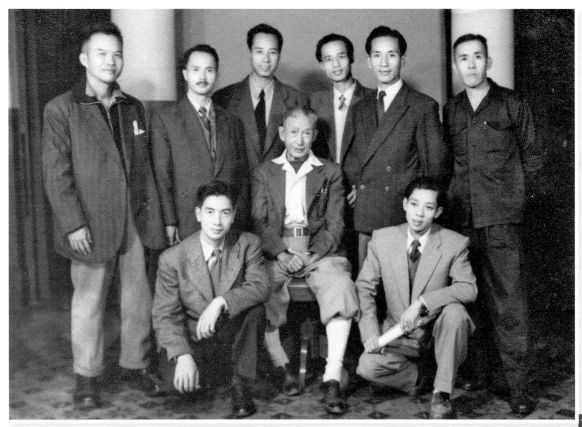

李鐵夫離港返穗前與幾位有師友情誼的年青畫人合照：（後右起）伍曉明、陳海鷹、溫少曼、汪澄、周公理、高謫生；雷雨（前左一）、吳烈（前右一）。

朋友、學生曾聯合聯舉行了一個歡送會，他在席上激動地說『人民政府太好了，現在是我們做事的時候了，我一定盡我的力量做好美術工作。』」老畫家此刻的心情是可以理解的。一生熱衷於革命和藝術創作的他，當然會為有機會回到那片充滿革命激情的家鄉熱土，參與前無古人的全新天地的創造而興奮。他不用繼續窩居在那個連書桌都放不下的「水瓜棚」，可以用自己的畫筆，去為這個偉大時代立此存照，而且他的作品也不用再隨他四處漂泊，而可以有個安安穩穩的家。套用老畫家抵穗當日對歡迎者說的第一句話——我是屬於國家的了！當可見到他內心的喜悅。同年 9 月 25 日，華南文學藝術界聯合會在廣州正式成立，老畫家當選為該會副主席。

離港之前，在陳海鷹的籌劃下，老畫家與幾位比較熟悉的後輩，於青春攝影院拍照留念。只見老畫家找出多時沒有穿過的老西服，先後與大家合照。照片之中，各人臉上難掩離情。相信大家都感到，港

穗之間，雖然相去只幾百公里，交通尚算方便，但兩地社會已本質不同，前景難料。況且，老畫家耄耋之年，大病未癒，雖為生離，大家卻是作死別看了。

另一方面，老畫家則以鮮有的認真態度，把珍藏在自己身邊的所有畫作，一一整理妥當。他之所以認真，是因為他知道這並非敝帚自珍，他有足夠的自信，這些作品將是新中國開展油畫研究和教學的絕好素材，他是以美育家的立場，為今後中國的油畫教學奠立穩固的基礎。他更計劃將這些作品全部留給國家收藏，讓後人都同樣得到一流的藝術薰陶。他的這些心思，後來都一一得到實現。老畫家對自己的畫作一向珍惜，對他不能認同的人，就是以巨款商之，也一定不會得到他的應諾，可為繪畫或贈予畫作。他不是吝嗇之人：獲他贈畫者，大都是他心悅誠服又或是很談得來的好友，這些人有他的多年老友，也有販夫走卒、茶樓的侍應，甚至是鄰近雜貨店的老闆、菜農等等；他也樂意在畫展上一站數小時，為捐款給國家的人義務地題字、寫畫……但在離港前夕，他卻突然委託他的老朋友、任報社美術副刊主編的黃蒙田（黃茅），在報紙上發出一則啟事：

> 李鐵夫啟事：余歷來所寫之書法、水墨與水彩應酬

李鐵夫的公開啟事（《大公報》1950 年 9 月 1 日）

李鐵夫安抵廣州報導（《大公報》1950 年 9 月 1 日）

這是《大公報》同日刊登的二則訊息。啟事內，李鐵夫譴責某些人以不正當手法取得他的畫作並向外招搖。啟事安排在他離港抵達廣州當日才見報，可見老畫家是有意仍留一點面子給這些「敗類」。

畫，均為友誼性質，且均有書上下款，此外絕無出售一幅。無論任何人如有假借余名義或偽造余書畫，向外招搖混騙者自必法律追究。特此聲明，並愛我之社會人士勿為此等敗類所騙。

1951 年 8 月 30 日

據知，該啟事是黃蒙田收到，再安排在五天後以「來件」方式發表的。見報之日，亦即老畫家抵穗之時，相信這也算是老畫家有意給這名「招搖混騙者」、「敗類」所留下的一點面子了！其實，陳海鷹保存的文件資料中，也有一張當時鐵師給他的字條，內容是請他代為起草一份起訴用的文件，打算到廣

李鐵夫委托陳海鷹代為謄正的
討畫金字條（1950 年）

這是李鐵夫示意陳海鷹代他起草及謄正作追討訴訟用的字條，對象是自稱「門生」的高某。其實，除了字條中提及確鑿的尅扣畫金外，據美術評論家黃蒙田在《藝苑交游錄》中寫到，此人還曾在 1949-50 年李鐵夫生病期間，包圍在他的身邊，連哄帶騙的取走過百幅的作品。

255

州後以法律途徑，追討此名「敗類」先後取走的多幅畫作的畫款。此事後來如何，不得而知。黃蒙田 1985 年發表在嶺南美術社出版的《藝苑交游錄》中，對事件的原委則有所交代：

這裡的「敗類」其實是有所指的，那是一個自稱為他「門生」的人，四十年代最後兩年，李鐵夫患了嚴重的慢性病，被送進一家慈善性質的醫院，這個「門生」時常帶了紙筆墨來看李鐵夫，名為探病，實則是看準了李鐵夫哪天精神較好，便連哄帶騙加上強迫要他寫字和畫水墨，根本無視老人病中體弱而強使他消耗大量勞力。如此包圍老人一個時期，據說套得的作品論百件之多。這個「門生」的騙子行為可能李鐵夫後來才知道，那就是「假借名義」以「招搖混騙」，大騙其錢。這些書畫很多只有下款而沒有上款，這位「門生」更易「出手」。啟事說的「均書有上下款」，言外之意，就是勸「社會人士」不要上這位「門生」的當。

與之相較，陳海鷹作為名副其

李鐵夫 ● 《豉油妹》
（據陳海鷹紀念館館藏資料，李鐵夫此畫寫在木板上，左下角署有「T.F. LEE 1925」的簽名及日期）

陳海鷹，雖然追隨李鐵夫十多載，但從未收藏過鐵師的畫作。直至上世紀九十年代，機緣巧合下在港島摩囉街見一幅李鐵夫早年的作品。出於對老師畫作的珍愛，他不惜傾盡所有現金，甚至搭上幾幅珍藏的名家字畫，才把《豉油妹》從地攤搶救回來。

實的入室弟子，隨侍老畫家十餘年，走南闖北，卻竟連一幅老師的畫作都沒有。後來在六七十年代，他在其創立的香港美術專科學校，多次為學生舉辦「李鐵夫作品欣賞」，然而展出的大部分是照片，偶有的畫作卻都是向人家借來的。難怪當年就曾有學生戲謔他說：你真是李鐵夫的學生嗎？真實情況雖然的確如此，但陳海鷹並不以為意。2012年以後，廣州美術學院美術館的李鐵軍曾多次訪問李鐵夫的另一弟子溫少曼。溫表示，「陳海鷹講馬家寶、高諦生有不少李鐵夫的字畫（宣紙），每每吃完飯就請李鐵夫到家中揮毫，以此得到字畫。這樣不好，他從來不這樣做。」（廣州美術學院美術館出版《李鐵夫研究文獻集》頁262）。陳海鷹當然珍愛老師的畫作，但他尊重這是藝術家的創作，屬其生命之一部分，可以分享，而不應以任何手段謀取。上世紀九十年代，有人告訴他，在港島摩囉街見到一幅李鐵夫的作品。陳海鷹馬上前去了解。一看之下，確是老師早年創作無誤。他不惜傾盡自己所有，甚至搭上了珍藏的名家字畫，好不容易才把畫作《豉油妹》從地攤搶救回來——這成了陳海鷹所藏的唯一一幅鐵師油畫作品。

最後歲月

1950 年 8 月 30 日上午，鐵師在愛徒陳海鷹的陪伴下，隨專程來港接他回穗的謝子真，乘搭經澳門到廣州的澳穗渡輪回廣州了。之所以不乘坐更快捷的九廣鐵路列車，原因此次回穗，老畫家決定定居，而且準備將自己珍藏的百多幀畫作一併獻給國家保存，所以，連同畫具衣物，行李特多，乘搭渡輪自然更為方便。31 日中午，渡輪在廣州靠岸，華南文聯美術部的畫家朋友們早在岸上恭候。老畫家被安排住進當時條件比較好的招待所——伯捷別墅。9 月 1 日早晨，剛從武漢開會回來的華南文聯籌委會主委、作家歐陽山登門慰問。他告訴老畫家，翌日晚上會為他舉行一個盛大的歡迎會。

9 月 2 日晚，華南文聯的禮堂匯聚了百多位來自文學、美術、音樂、舞蹈、戲曲界的代表。歡迎會上，歐陽山代表華南文聯籌委會致歡迎辭：

……人民政府是重視藝術的，是尊重藝術家的，對革命有貢獻的藝術家一定會給予優待。李先生很早就參加革命，一向無私地、全心全力地支持革命。他堅持進步，數十年如一日，因北，我們萬二分高興，迎接他老先生回來……從此這一面藝術的光輝大旗，永遠高豎在五羊城上。他堅貞自守的精神，值得我們學習……

歐陽山的發言，代表了新政權對老畫家的評價和肯定。老畫家追隨過孫中山先生進行民主主義革命，是創立民國的元老，但一向以來，他對禍國殃民的軍閥、反動官僚等等，極端痛恨和反對，縱使生活艱難，處境堪虞，但他態度鮮明，從不攀附：這就是歐陽山說的堅貞自守。接着，熟悉老畫家的黃新波向大家介紹了老畫家的生平和經歷。最後，老畫家興奮地致謝辭，

畫壇兩代宗師傳奇

李鐵夫與陳海鷹

1950 年 8 月 30 日，
李鐵夫在陳海鷹、
（左一）、謝子真（左
三）及黃篤維的陪
同下回廣州定居。

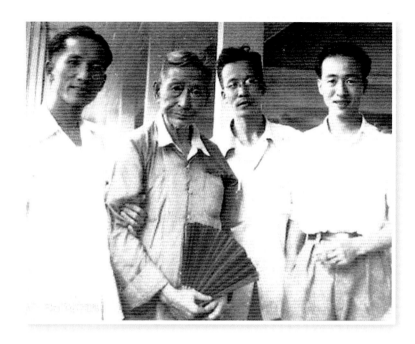

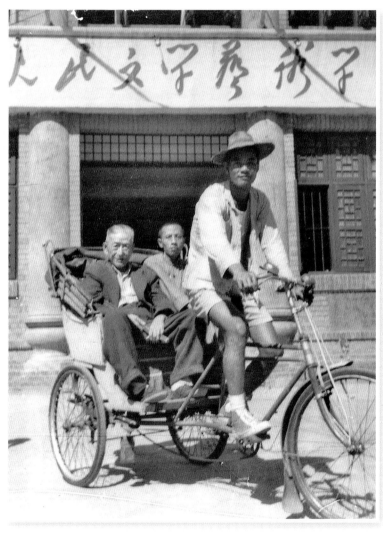

李鐵夫及隨侍他的工友
「老黃」，攝於其工作
單位「廣州人民文學藝
術學院」前。

他說這是他人生最盛大、最真誠的一次歡迎會，自己幾十年來的夢想實現了，有幸親眼看到人民當家作主，現在回到自由解放的祖國內地，和共產黨、人民在一起了，今後他會「一邊倒」！（意即一心向黨和人民）。

在一輪即慶的文藝演出以後，歡迎會結束之前，文聯的籌委們請老畫家寫一幅中堂留念，老畫家特別高興，拿起筆來，信手就寫下了：

> 丘也聞有國家者，不患寡而患不均，不患貧而患不安。蓋均無貧，和無寡，安無傾。　題給華南文學界聯合會　李鐵夫

鐵師不愧是孫中山先生的忠實追隨者。固然，孫中山領導反封建帝制革命，目的就是要以「均富」解救廣大的貧苦大眾。一般人對《論語》這段話都會以此作解，然而傳統文化根基深厚、熟讀孔孟的鐵師，他深知這段話的語言背景——這是孔子勸學生冉有和季路不要以戰爭來奪取更大的幅員和財富，而應以仁、義來解決問題——鐵師回穗之時，正值美國挾二戰勝利者之勢，大肆干涉東亞國家內政，叫囂要在台海、朝鮮半島發動戰爭，新中國政府正大力動員民眾，奮起制止美國殖民主義野心。審時度勢，鐵師給華南文聯的題字，含意不單是「均富」，應該還有更深一層的意義，那就是：反戰、反對美國的肆意侵略！

回到廣州生活，老畫家的心情是愉快的。歡迎會後數天，他對來訪的記者表示，「我八十多歲了，但我不覺得自己老，我還可以工作，在新社會裡做事是光榮的，我願意竭盡自己的一切，為人民不斷工作。」他又說：「這次我隨身帶來的百多幅畫，都是我幾十年來的心血作品，以前在反動國民黨統治時，那些達官貴人要來看我的畫，我堅決拒絕，摸也不准摸……但今天不同了，今天人民當家，我願將全部心血作品獻給國家、獻給人民。」（廣州《南方日報》1950 年 9 月 7 日）

人民政府對老畫家的關心真誠而細緻。等到一切安定下來以後，為照顧好老畫家的生活，政府將老畫家的所屬單位，安排到華南人民文學藝術學院。該院在其位於原光孝寺內的臨時校舍中，特別撥出一幢小平房和全套傢俱專供他一人居

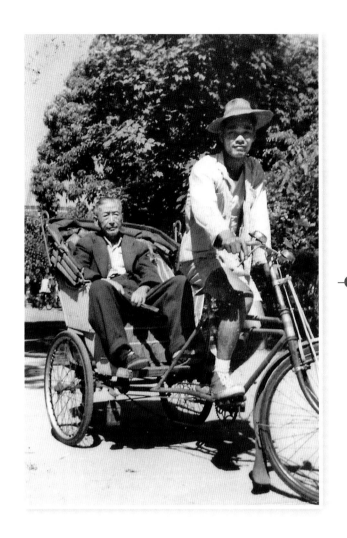

李鐵夫坐在專門供他出
門使用的人力車上

人民政府對李鐵夫的生活照顧
得無微不至，除了有優雅的居
室以外，有工友照顧起居，生
活用度較藝術院內其他老師為
高，為了方便他每天上茶樓品
茗及到醫院覆診，還配備一輛
雙坐位的人力車。這樣的生活
待遇，對於剛解放經濟尚未完
全恢復的廣州來說，已是相當
不錯。

住。小平房旁有幾株大榕樹，房內
分成大小兩室，裡室是寢室，外室
是畫室兼小客廳，牆上掛了幾幅老
畫家的作品。除此以外，還派了
位工友照顧他的起居。為方便老畫
家到醫院覆診和每天上茶樓品茗，
更專門為他配備了一輛後帶雙人座
的人力車。據黃永玉當年撰文說，
鐵師每月生活費是食米二十擔，比
其他的老師要高出許多。這時候離
廣州解放不到一年，經濟、民生和
社會建設還在艱難恢復中，如此待
遇大概已經是很不容易了，老畫家
也感到極為滿意。

　　至於職位方面，鐵師除了是
華南文聯的副主席，也被委任華南
人民文學藝術學院美術部教授。在
某種意義上來說，這是最接近老畫
家回國獻身美育之初心的一步了。
然而好事多磨，這一方面是老畫家
已步入耄耋之年，加上病患未癒，
讓他承擔實際教學，身體狀況並不

容許。另一方面,藝術學院還在草創,連個正式的院址都還沒有,加上 1950 年 9 月廣東省土地改革工作團剛成立,學院的師生差不多都隨工作團下鄉搞土改去了,雖然老畫家住處隔壁就是上素描課用的學生教室,但絕少有人來練習。半年之後,1951 年 3 月,土地改革運動試點工作結束,學生們才陸陸續續地回到學校來。

一直到 1951 年的夏天,學校的教務才逐步恢復。回校的年青學子,風聞學校來了鐵師這樣一位有來歷而又傳奇的藝術家,就三三兩兩的結伴到小平房討教。鐵師喜歡與年青學子漫談藝術,有時候還專門在小客廳裡搞個小沙龍,邊講邊拿出自己的作品現場講授。當年幾位曾受教益的學生,如李國基、鄧汝燧、雲時霖、甄仕華,司徒常、黃渭漁等多位學有所成的名家,都先後發表文章,回憶當年鐵師所給予的啟迪。藝術學院的課程雖然還未完全恢復,鐵師仍鼓勵學生們應該多練習,多畫素描,要下苦功,「他常說,畫畫時,一拿起筆就要像參加決鬥的鬥士拿起劍一樣,必須全神貫注,看不准決不動手,動手就必須擊中要害,力求一筆解決問題,能一筆解決的決不下第二筆。說時,他會順手拿起床頭的《未完成的老人頭像》……他那張畫也確

李鐵夫在住所前繪畫,華南人民文學藝術學院的學生一旁觀賞學習。

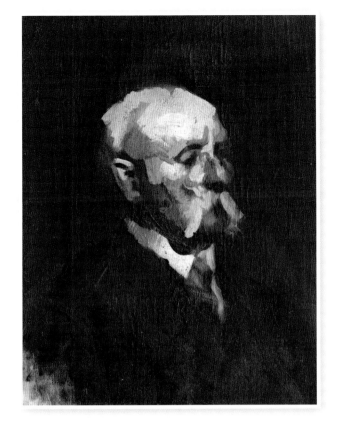

李鐵夫 · 《未完成老人像》
(59.6 x45.9cm，布面油彩。此畫最
能表現李鐵夫的筆法：一筆表達
一個面，每一筆都準確、有力，
都能表達出光、形、色、質感、
結構及整體感。)

實是一筆就能解決一個面……但每
一筆都那麼準確、有力，也就是說
每一筆都能解決包括形、光、色、
質感、結構、整體感……我想，
這大概就是為什麼他這張《未完成
的老人頭像》比起他眾多已完成的
頭像更受到我們喜愛，更受到啟迪
的原因……」（雲時霖〈懷念我的
啟蒙老師──李鐵夫〉，中國文聯
出版社出版《華南人民文學藝術學
院校史：化雨春風六十年》）可以
這樣說，但凡聽過老畫家解說繪畫
技巧的同學，常感到莫測高深，因
為過去只聽說過傳統中國畫有減筆
畫，老畫家卻成功地將之運用到西
畫來──他的畫筆簡直成了魔術棒
了！

面對興致勃勃的學生，鐵師滔
滔不絕，有時「畫癮」來了，還會
為同學們示範速寫甚至是水彩畫。
這段時期，可以說是老畫家比較稱
心滿意的日子，除了上午要上館子
「飲茶」，「其餘時間大都和學院
美術學生談『畫經』，此時的他，
每次總是談不完，年青人都喜歡接
近他，只要他有空，他房裡一定擠
滿人，他也和年青人一樣輕鬆、熱
情，坦誠地給學生們教益，談各種
問題、經歷、意見，對當時文學院
的美術學生有很大的影響。」（甄
仕華，香港《文學報》第十五期，
1971 年 10 月）

雖然老畫家無論是畫藝或經歷，在莘莘學子們看來都如同傳說，既嘆為觀止，又感到不可思議。不過，老話「不招人妒是庸才」，卻不會因為社會發展就過時。在人們以高昂情緒迎接一個又一個社會改革運動的年代裡，在不少成員正在經歷「洗澡」的文藝界中，「思想改造」和樹立「為工農兵服務」方向成為時代的主旋律。反映到美術方面，蘇聯學派或稱俄蘇學派那種熱衷表現宏大敘事場面的創作和畫風，令不少畫人趨之若鶩，努力在研習、模仿。與之相反，舊日主導畫壇的歐洲主流美術理論和技巧，被評為落後、垂死。藝術學院裡，

傳統素描不被認可，學生們「只能以線條來表現，不准以塊面方法塑造形體，認為勾線條既是民族傳統，又是群眾喜聞樂見……洋素描嘛，反正洋的資產階級一套不行了……這些議論常常也牽涉到對李老先生（李鐵夫）的藝術評價。『李鐵夫那一套麼，放在黑箱裡要瞇著眼睛看才有效果，有什麼用！古典主義早過時了，現在為革命工農兵服務，要單線平塗，畫年畫、畫連環圖。』（司徒常〈李鐵夫先生的晚年點滴記事〉，《李鐵夫詩聯書法選集——附文獻資料及評論文章》廣州美術學院與鶴山縣文化局合編，1989 年）這些偏激的、過於政治化

1950 年 10 月 1 日，李鐵夫參加華南文聯成立第一次代表大會，臉上展現出少有的歡顏。

李鐵夫致陳海鷹書信（1951 年）

的言論，相信老畫家也有所風聞，但他自信滿滿，情緒並未受到影響，依然若無其事地為前來習畫的學子們熱情講授、示範。他甚至一再強調素描是繪畫基礎，表示自己也練習過「十年八載」，才能提筆直畫，手隨心意。鐵師的這些訓勉，成為當年這些學子的勵志名言。

雖然身體狀況和時代變遷限制了老畫家的全面發揮，但他對新政權以及自己的健康仍是保持著樂觀的態度。1951 年年中，老畫家給陳海鷹一封短箋上說：

海鷹賢弟鑒，不見面已

有數月耳，昨雷雨君來粵，一日言及往上海一行，如今上海有一萬種貨物平了一半價，人民極好采，生活不成問題也，所以打虎討罰（伐）奸商原因在此，又得乎止天下，人人得福享……我遲二星期直往北京入俄德醫院，祈為知之可也。現下我行路因有西人拐杖，極為易行，全不用力，隨處可到，同平常人一樣快。往北京倘俄德老醫能醫我全（痊）癒，極有希望往莫斯科亦可去一回也，去德國亦

265

可去一回也。

從信中可以感受到老畫家的澎湃心潮。雷雨，是師徒倆都認識的畫友：1937年時曾隨鐵師習過水彩；戰後1949年，又曾和陳海鷹一起在香港「海鷹畫苑」（曾一度短暫改名香港美術院）教授繪畫。1951年往上海從事美術工作。他帶來的上海社會新舊氣象對比，這對老畫家來說是深有體會的。1948年，老畫家親歷國民政府在上海實施所謂「打虎 討伐奸商」行動，結果一無所成，貪官、奸商依舊橫行，民眾生活卻是越來越艱辛。老畫家提筆

給徒兒寫信，開首即複述雷雨帶來的好消息，及後才談自己的身體狀況。由此顯見他對各地民生關切之情，以及自己對新政權的堅定信心。

老畫家後來有否到北京治病目前尚待查證，然而長時期的顛沛流離和清貧自守，使他備受折磨的老弱殘軀已不易復元。雖然經過悉心治療，畢竟年事已高，老畫家終於1952年6月17日零時因腦溢血離逝，18日早上8時公祭後隨即出殯。當日香港報章以「國際馳名老畫家李鐵夫病逝廣州」為題作了相關報導。由於病發突然，人在香港的陳

陳海鷹的隨筆，表達出他對鐵師離世的哀慟。（1952年）

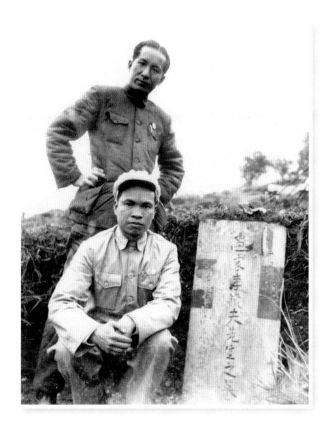

陳海鷹在李鐵夫墓的墓碑
仍未建成時，即前往廣州
銀河公墓祭奠。(1952 年)

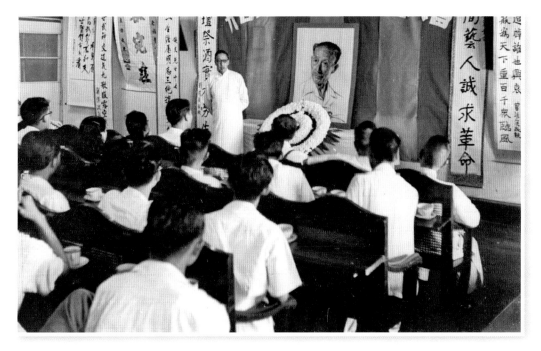

1952 年 7 月 13 日，香港各界人士在華商總會禮堂舉行追悼李鐵夫先生大會。

海鷹連奔喪也來不及,終生抱憾。
後來他在自己的隨筆中寫道:

> 在 1952 年他病逝廣州,
> 我深感悲痛,尤甚於喪父,
> 因我四歲喪父,不知不識
> ——因再沒有關懷我的人
> 了。我為了發揚他的藝術人
> 格,發展他的藝術,立即在
> 艱苦條件下,在荒蕪落後的
> 香港,辦起香港美專……

老畫家下葬於廣州銀河公墓——那是專門為烈士或對社會、國家有貢獻的先輩而設立的墓園。事師如父的陳海鷹,在鐵師墓的墓基仍未建成時,即奔赴前往祭奠。自此,他差不多每年都會帶同家人或他的學生回穗掃墓,以示追懷。

老畫家在香港生活前後十多年,朋友、畫友和私淑弟子不少。為追悼這位高風亮節、畫藝超群的藝術家,香港藝術界人士發起,於 1952 年 7 月 13 日在香港華商總會禮堂舉行追悼大會。當日會場出席者眾。場內掛起多幅鐵師畫作,都是由大會向藏畫人士商借的。會場佈置莊嚴,正中是陳海鷹囑咐他的學生江啟明以照片繪製的鐵師巨型畫像,兩旁掛滿祭聯。會上各界人士紛紛發言悼念,大家對老畫家正直的個性和不為權勢所屈、不受利誘的氣節,一致讚揚,並公認鐵師為一代宗師,是中國油畫的先驅者。他出色的貢獻,令人懷緬;他的離世,是中國藝術界的重大損失。

美育傳承

在陳海鷹而言，對鐵師最好的追懷和答謝就是「發揚他的藝術人格，發展他的藝術」。1945年底，當日本侵略者戰敗以後，鐵師一心想要實現以美術教育作為國家復興基礎建設的宏圖。在給陳海鷹的長信中，他細述自己的胸懷和抱負，實則上是希望師徒兩人日後合作共事，一心一德，創立美術學院。鐵師愛閱讀，畫論更是爛熟，他常用唐代張彥遠《歷代名畫記》中談到的「成教化，助人倫」教導陳海鷹，說不應將繪畫僅僅看成是怡情悅性之事，繪畫自有其社會文化功能，特別是具有道德教育的意義，所以繪畫其實亦是一種社會責任。鐵師的身教言傳，陳海鷹一直銘記不忘。多年來他眼見老師為創立美術學院，雖一再努力爭取，但理想始終未能實現。他自感有責任繼承鐵師遺志，並願為此作出努力，但他深知這是一項極為艱難的工程。當年他在桂林、上海、南京以及廣州

等地所見的美術學院，都是得到政府資助方能維持。香港是殖民社會，當年的英國人連「漢文教育」（當時社會稱中文為漢文）都未予正視和積極扶持，更遑論是一般人都認為是「旁枝末節」的美術教育了。再說，戰後的香港，經濟不景，人口膨脹，生存環境極為惡劣，要在此時辦美術學校，談何容易。

然而，為達成鐵師遺志，陳海鷹決定逆流而上，從自己的畫室改造做起。為了使美術學校逐步正規化，陳海鷹坐言起行。他以自己的授課畫室「香港美術院」為基礎，向香港政府申請注冊，立案成立學校。正式辦學，首先遇到的問題就是校舍和資金。陳海鷹打算租借衛文小學的校舍，先在晚上授課，以辦夜校為起步，以後逐步開展。衛文小學是當時一所為貧苦失學兒童所辦的小學，因經費條件所限，校舍也是租來的，設備也很差，腳下的地板凹凸不平，被學生戲稱像是

李鐵夫為陳海鷹題寫的「海鷹畫苑」及「香港美術院」

辦美術學院一直是李鐵夫的心願，多年來雖努力不斷，惜未能成功，陳海鷹深受老師的熏陶，自覺肩負着老師的期盼，亦希望能實現此理想。李鐵夫生前與陳海鷹對開辦學院一事多有交流，曾先後題寫「海鷹畫苑」及「香港美術院」相贈，以示鼓勵。

經原子彈炸過後的廣島地面。創業維艱，幸得幾位年青畫人：雷雨、吳烈、羅拔等，都願意不計較個人得失，共同分擔教務。在鐵師離世後的一個月，「香港美術專科夜學校」的註冊申請獲批，學校有了正式的身份，儘管辦學條件和設備雖是極為不足，但師生們都樂觀、積極地面對。

為了取得實質的支持，1952 年底，陳海鷹在祭奠鐵師過後，立即轉赴北京拜會李濟深和郭秀儀。鐵師離世以後，李濟深成了他最可交心和徵求意見的師長。事實上，李濟深也一向視他如同子侄，百般關愛。在北京，他的辦學行動不但得到李濟深的鼓勵，也得到黃琪翔、郭秀儀夫婦的贊許。他們雖也深知此事極不易為，但解放初期百廢待興，而且抗美援朝戰爭又已經打響，他們必須全力支持。現在兩家差不多亦已傾盡所有，黃琪翔夫婦甚至把香港的房子出售然後將所得上交國家。所以他們已無法像 1947 年青春攝影院的開辦一樣，可以有資金參與其中了。

美專師生在衛文學校時期
的合影（1950 年代）

在戰後的香港辦美術學院並非易事，陳海鷹初以「香港美術院」開創他的美育之路。此期間得到雷雨、吳烈及羅拔等畫友的相助，艱苦地經營。在鐵師逝世後，陳海鷹更是下決心正式辦學校，一個月後，成功註冊成立「香港美術專科夜學校」。為擴展校務，數月後租借衛文學校的教室晚間上課。雖然校舍破舊，地面被戲稱為「如原子彈炸過的廣島」，每晚上課需搬移枱椅才能成為畫室，但師生們仍能積極樂觀地面對。

李濟深知道，在香港開展任何業務，必須有合適的房子為辦公地點，有了房子，其他就好辦多了。為了表示對陳海鷹創辦美術學校的支持，李濟深特意給在香港的好友陳丕士寫了一封信，請他幫忙解決。陳丕士是曾任國民政府外交部長的陳友仁之長子，著名大律師、政治活動家、商人。他出生於外國，在

倫敦讀書，1926 年才回國。在父親的影響下，陳丕士一向支持進步事業。抗戰時曾任孫科私人秘書，戰後回港，亦多番支持革命活動，如為「兩航起義」抗辯等。他對愛國教育甚為重視，五十年代初，就曾為勞工子弟的辦學自由極力爭取，最終得以事成。由此顯見，李濟深的托付，是經過慎密考慮的。不過，

這封信一直被陳海鷹珍藏沒有寄出，也就是說，他不曾動用這層關係，原因想是他已經想清楚，必須學懂自己面對困難，才會真正的成長，學校才有光榮的未來。

至於視陳海鷹如弟的郭秀儀，當時已是白石老人的得意門生，畫藝得到老人的認同。郭秀儀心想，假若老人能表態支持，對陳海鷹也是一個鼓勵。她動員黃琪翔和她一起，帶上陳海鷹一同去拜會老人。老人早聞畫壇有「北齊南李」的說法，聽過郭秀儀的介紹，知道眼前這位年青人正是「南李」李鐵夫的入室弟子，正計劃以個人的力量在香港開辦美術學校，就表示十分支持。從不曾為人寫招牌和商業宣傳的老人，破例為陳海鷹揮筆寫下「香

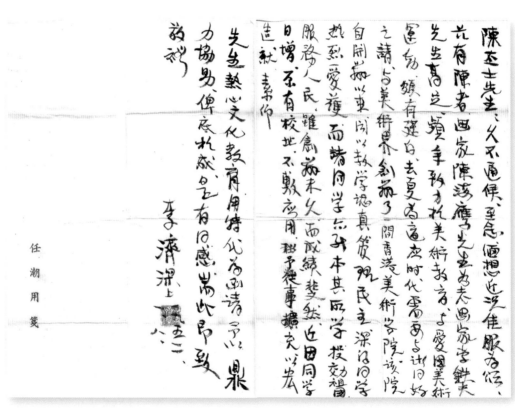

李濟深至陳丕士書信（1952 年）

李濟深對於陳海鷹辦美院盡表支持，為此，他寫了一封致香港大律師陳丕士的信，拜託他相助陳海鷹覓一校舍以辦學。此信陳海鷹一直珍藏未有動用，相信是希望能自己面對困難將學校發展下去。

使祖國固有的文化美術
發揚光大這是每一個文化
美術工作者應盡的責任
海鷹仁弟屬　李濟深

惟有我们已有一但安全的
人類的精神多己去顧顧
憲洲迫切生活问题的社会
永们才能使我们所需要的
廣泛文化生活欣：何荣
海鷹老弟　黃琪翔

1952 年，對陳海鷹在香港從事美術教育，李濟深與黃琪翔題辭鼓勵。

港美術專科學校」八個大字。從此，這塊招牌成了「美專」的標誌。這次會面，陳海鷹拍了不少照片。老人年紀大了，不可能坐上一天半天讓人給繪像，陳海鷹就以照片為參照，繪出白石老人的肖像。這幅油畫作品老人很感滿意，親題「此像係白石老人九十二歲時海鷹所造 1952 年　白石」。

每當陳海鷹回顧自己的辦學過程，常常會說自己是在文化藝術荒蕪的社會環境下，不顧一切地起步的。的確如此，當年的香港不但一所由政府開辦的美術教育機構也沒有，由公共機構支持的美術教育單位也闕如，直至 1957 年獲美國雅禮協會資助的香港新亞書院才開設二年制的藝術專修科（見朱琦《香港美術史，286 頁）。當年一些有心有力的文化人，也曾想過從事美術教育，例如葉靈鳳就回憶說，在五十年代初，他跟馬蒙等幾位文化名人就商議過，每人拿出幾千元來辦美術學校，但結果不了了之，因為誰也不願放下自己原有的事業，全身投入，況且香港似乎也未具備可以開展教學的條件。陳海鷹雖無財無勢，但他和鐵師一樣，除了視繪

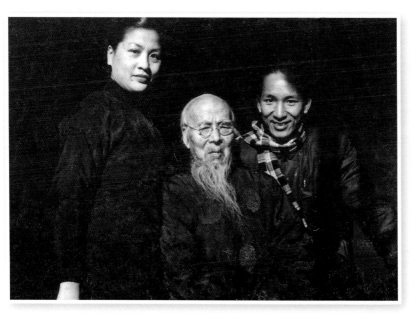

齊白石、郭秀儀與陳海鷹在北京的合影（1952 年）

香港美術專科學校
九十三歲白石老人

齊白石為香港
美術專科學校
題寫的招牌

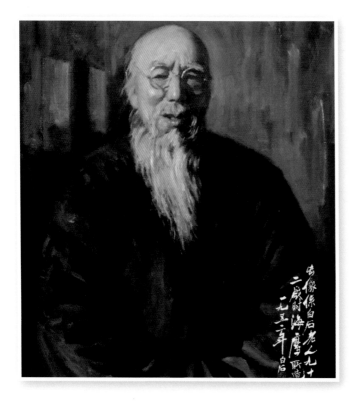

陳海鷹 ●《美術大師齊白石》
（布面油彩，1952 年）

1952 年，陳海鷹在郭秀儀的引薦下，拜會齊白石，並為白石老人繪畫油畫肖像。畫作完成後，老人在畫上題寫年庚：「畫像係白石老人九十二歲時海鷹所造」，表示對其畫藝的認同和讚賞。在得知陳海鷹於香港艱苦地創辦美術學校堅持美育教學，齊白石特破例題寫「香港美術專科學校」匾額作為鼓勵。

1956 年，陳海鷹帶同他任職
護士的女朋友雷耐梅到北京，
請李濟深為他們證婚。結婚，
是陳海鷹唯一「背叛師訓」的
行動。然而也幸而是有了這樣
一位堅韌、勤勞並差不多承擔
了家庭的經濟和雜務的賢內
助，陳海鷹才能義無反顧地美
育的園地上墾耕數十年。

陳海鷹 • 《李濟深》（
黑白照片，1956 年）

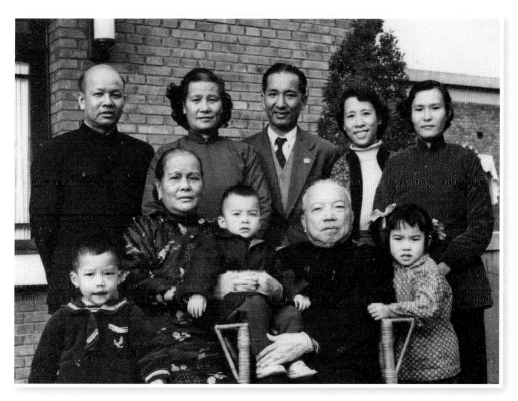

新婚的陳海鷹夫婦與李濟深一家及周澤甫夫婦（後排左）合照（1956 年，北京）

畫藝術為第二生命,也將美術教育視作自己應負的社會責任,所以能在過程中的急風暴雨負重前行。在美專開辦後,為彌補學校收入的不足,陳海鷹先後在香島中學、福建中學兼任美術老師,也和畫人李流丹合作在港島區開辦中華美術院、香江畫室等。為增加收入以應付家庭開支,偶爾還會為當年移民香港的白俄人士繪像(1994 年於世界肖像畫比賽獲獎的《俄國教授》就是此時期的作品)。每天來回奔走,經常工作到夜深,有時還得兼任校工,待學生放學以後打掃校舍,星期天還要帶著學生四出寫生……不但如此,為了擴校所需,他個人拿出數十幅自戰時起陸續收藏的名人字畫,其中包括齊白石、陳半丁、黃賓虹、溥雪齋、黃雪濤等人作品,辦了一個名家畫展,展出籌款。可以說,他為了辦學,不只殫精竭慮,差不多要傾家蕩產了。他的一些畫

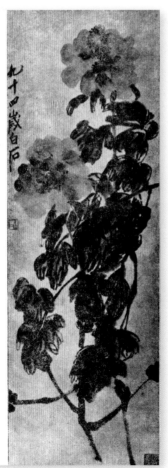

地點:
香港中華總商會大廈禮堂
日期:
一九五六年一月廿一至廿三日
時間:
上午九時至下午六時三十分

1956 年,為了擴大香港美專校舍,陳海鷹拿出個人自抗戰期間開始收藏的數十幅名人字畫,於香港中華總商會禮堂舉行「陳海鷹藏當代中國名家畫展」,義賣藏品籌款。

人朋友，知道他的難處，都力勸他放棄，好好為個人的藝術發展打算。五十年代中，畫家葉淺予就曾為他籌劃，說可以讓他回內地到天津師範大學教美術，這樣一來，他就既可實現他的美育理想，也可以發展自己的藝術事業了。但下了鐵心要在香港闖出美術教育一片天的陳海鷹卻不以為然。

在數十年辦美專的征程中，陳海鷹完完全全地放下個人的藝術發展，全身心投入到辦學的各個方面，包括教學、行政、公關、展覽事務、印刷、出版等等。一個早在三十年代已具備舉辦個展資質的畫家，辦學以後，在差不多半個世紀的時間裡，再沒有為自己開過個人畫展。這情況持續到 1993 年，台灣省立美術館為他辦個展才宣告結束。這讓一些不知底蘊的學生和老師也懷疑地說：我們這位校長真懂畫畫嗎？但另一方面，為了增強學生自信以及鼓勵他們不斷練習，自正式辦校的第二年即 1953 年起，直到千禧年前後，陳海鷹每年都會以不同的名目，為學生、校友舉辦畫展，而且很多時候是一年兩至三次，據粗略的估算總數接近百場。每次展出，他都親自組織、出主題、租場、寫宣傳稿、佈置、請嘉賓和畫家來指等，動員學生家長、校友來觀賞等等，展出後還開會作總結。這些畫展讓香港美專聲名大噪，讓不少學生獲得了在藝壇馳騁的信心，但忙進忙出的他卻埋沒了自己的藝術聲名。

陳海鷹不愧是鐵師的忠實追隨者、繼承人，在教學上，他要求學生必須具備良好的品格，學畫要先學做人；而畫技方面則強調要有堅實的素描基礎，才可進一步開展其他畫種的學習。陳海鷹教學方面的這項堅持，連很賞識他畫藝的中文大學首任校長李卓敏，也認為在講求時效速成的社會氛圍中，簡直就是苛求，所以不大認同。但事實上，多年以來不少在美專學成出國的校友，在他們的畫藝受到表揚時，都會給陳海鷹來信，感恩在美專時的素描訓練，正是來自美專的培育，使他們能得心應手地從事繪畫創作。

在陳海鷹的苦心經營下，美專自 1952 年創立起，學生就逐年增多。起初十年，租用的校址總覺面積不足，所以經常遷徙。隨着城市的繁榮和經濟的發展，租金越來越貴，陳海鷹漸漸注意到，若沒有自

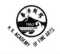

戰前已舉辦過多次個展的陳海鷹，在
1952 年開辦美術學校以後，至 1993 年
的數十年間，從沒為自己籌劃過個人畫
展。據粗略估算，他為學生、校友，舉
辦過接近百場畫展之多。這些畫展從籌
劃，組織，佈展，印場刊，宣傳⋯⋯陳
海鷹都親力親為。

美專歷年均舉辦學生、校友的畫展，
圖為部份畫展場刊。

己的物業，學校會很難經營下去。經過足足十年的苦鬥，克勤克儉，期間又得到不少文化界、藝術界、商界朋友以及校友的支持，1963年香港美專終於有了自己的校址。美專畢業的學生，尤其是六、七、八十年代，香港經濟高速發展的一個長周期，除了從事美術創作最後卓然成家者之外，更有不少從事文教事業，如美術老師、新聞、出版、電影，設計，也有在工業設計上發展的。可以說，美專為社會發展，培育了不少美術人材，而且不少成為行內的佼佼者，為社會作出了出色的貢獻。

到了九十年代，香港社會發展走向成熟，文教事業各個方面都步入升軌，創意、設計等，成為商品增值的重要元素，相關的美術人才培訓受到前所未有的重視。於是大量社會資源注入，政府成立設計學院，大學亦先後設立了相關的科系。作為私營的美術專科學校而言，美專無論在設備或資源上都是難以企及的。陳海鷹也自感年逾古稀，已到交付責任之時，他逐步將美專教學任務付託兒子陳為民，再度開始自己藝術創作的時空。

陳海鷹願意放下美專擔子的另一個原因，在他早前（1989年）於美專校友舉辦之《李鐵夫120周年的紀念大會》上的發言已透露了端倪：「我對得起老師，但也對不起老師，對得起就是因有了你們（指校友），認識了我們美專是『偉大的師承』，對不起就是我追隨（鐵師）十八年，過去還未能做專業的畫家……」（陳海鷹講稿，1989）由此可知，在陳海鷹的心底裡，他一直未忘當年拜入鐵師門下時的承諾，要成為出色畫人，要在國際爭聲譽。此刻他雖已到暮年，但一如宋人陸游詞中所說，「自許封侯在萬里。有誰知，鬢雖殘，心未死。」隨後的日子裡，陳海鷹在賢內助雷耐梅的陪同下，以一個資深畫家和美術、美術史研究者的姿態，重新出現在人們的視野之中。他首先繪畫的作品是《李鐵夫行樂圖》（1990年）。此時此刻，他以「行樂」喻鐵師，反映的其實是他本人放下美專重擔後，開始出現暢航藝海的歡愉心境。接著他又請來幾位多年以來一直支持他的老朋友，大家邊談邊畫，寫下了《李子誦》、《作家黃繩》、《俞彭年》等肖像。除此以外，又應邀到台灣訪問畫人和繪像，日子活得很瀟灑自在。繪畫之

面對校舍租金不斷上升，在五十年代末，陳海鷹開始籌劃自置校舍。由於美專辦學的成果有目共睹，通過不同的渠道，得到各界人士以及校友的幫助支持，在多年克勤克儉的努力下，1963年，美專終於擁有了自置的校舍。

九六三年彌敦道鄧氏大廈落成，我校是遷入最早的。

美專彌敦道438號的新校址（1963年）

美專擴校籌款捐冊的前言（1962年）

李鐵夫先生行樂圖

瀟灑率生如見其人悠悠者天地不朽者精神

己巳寒秋 社於友百二誕辰紀念

八七叟陳荊鴻敬題

海鷹默寫

陳海鷹 • 《李鐵夫
先生行樂圖》
(1325 x 675mm，國
畫，1990 年）

1990 年創作的《李鐵夫
先生行樂圖》。以「行
樂」喻意，正好反映出
陳海鷹此刻在放下美專
重擔後，能歡悅暢遊於
藝海的心境。

餘，他也會靜下來，為平生的聞見、思考逐步作小結，先後寫下了論文《約翰・沙金的藝術何以在東方發展起來》、《李鐵夫、沙金的藝術是如何在香港發展起來的》、《香港美術教育五十年》等。

尼采說，「閃光的不一定是金子，是金子總會發光。」正好拿來比喻陳海鷹這時期的情況。從九十年代開始淡出美專，到 2008 年他患病的這段日子，他事實上比在美專時更忙。重回畫壇而忙於寫畫固然是他原訂的計劃，但隱藏畫藝數十年以後，竟極速引起公眾的注意

卻非他始料所及。1993 年，台灣省立美術館首開先河為他辦了「陳海鷹回顧展」，這位隱世畫人的高超畫藝，馬上招來不少驚嘆，所以作品其後安排在台灣高雄以及台南的文化中心展出。接下來更令海鷹先生感到意外的是，1994 年，他收到美國肖像畫家會的參賽邀請，出席該會主辦的「國際肖像畫大賽」。據隨同他一道出席賽會的陳為民回憶，當年不過一心前去看看熱鬧，為方便行程，隨手就拿了一幅尺幅不大的舊作，連畫框都是破舊的，算是「應酬」一下賽會就是了，本

中國航空公司表示希望聘請美專學生為職工的來函 (1960 年)

在陳海鷹及眾老師用心教導下，美專的學生廣受社會各行業的歡迎，除了部分在美術創作領域卓然有成外，不少在文教事業及工商各行業的不同的崗位發揮作用，為社會作出貢獻。

1994 年，陳海鷹抱着開眼界的心態，接受了美國國際肖像畫大賽的邀請，以一幅小畫《俄國教授》參賽，不意竟成為在四百幅作品中獲獎的十幅之一，亦是出席的畫家和教授當中唯一的亞裔。此次獲獎，迎來了他藝術生涯的一個轉捩點，陳海鷹表示：「重新認識了自己，也重新肯定了自己。」

陳海鷹參加美國國際肖像畫大賽得獎後與一眾評判合影（1994 年）

無任何得獎與否的期盼。然而無心插柳竟成蔭，小小一幅不起眼的《俄國教授》，竟在四百多件參賽作品中出類拔萃，成為十幅獲選作品之一。出席畫家和美術教授都來自歐美各地，陳海鷹是唯一的亞裔。首席評審、名畫家達榮‧蒙薩文教授盛譽陳海鷹的畫作：「畫風雄健有力，尤以筆法運用與色彩結合更引人入勝，是位傑出的畫家。」該會的負責人更預約他在下屆的賽會上作揮筆示範和作專題演講。這次肖像畫比賽的勝出，讓陳海鷹喜出望外，回港後他對採訪他的記者說：「我重新認識了自己，也重新肯定了自己。」（見香港《信報》1994 年 8 月 23 日報導）

這次的海外揚名，香港媒體方才驚覺，原來近在眼前的香港畫壇，竟有這麼一位畫西畫能讓外國人折服的畫家，紛紛前來採訪，陳海鷹在港再次以畫家身份聲名大噪。其後差不多十年的時間裡，陳海鷹除了不斷寫畫以外，還忙着三件事：

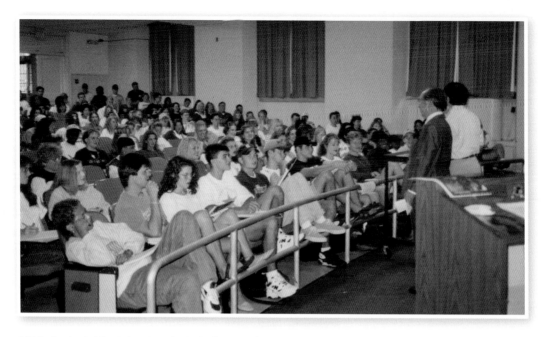

1995 年 6 至 12 月期間，陳海鷹在美國多間大學講學及作西畫技法示範。

香港和台灣的畫展，在美國巡迴講學，各種專題的演講（詳見本書附錄年表）。到了 1998 年他 80 歲，在一次校友會的聚會中，他作了演講。講辭的草稿中，他寫下了自己認為值得自豪幾點：

1. 追隨中國最早到西方研究西畫、獲得極大成就的老師十八年；

2. 從事美術教育、美術活動六十年，學生人材輩出；

3. 1995 年應美國密蘇里州、歌林比亞、波士頓、普城⋯⋯等大學邀請講學並授油畫技法，是中國在西方講援西畫第一人；

4. 年屆八十，體格健碩，天天繪寫人像

這段文字，大抵可說是陳海鷹在晚年時對自己的一次人生總結。此外，他在給學生的題辭中，以「香港畫壇的墾荒者」作自我評價，所

陳海鷹在校友會聚會演講時的講辭草稿（1998 年）

2010 年，病重的陳海鷹為緬懷鐵師而寫的《送別恩師》（未完成畫作）。

有這些，都說明了他無時無刻不以鐵師為自己的標桿。到了此刻，也已感到自己對天上的鐵師大抵算有所交代了。

2008 年，一向健碩的陳海鷹病倒了，此刻他已九十高齡。儘管醫生表示按他的身體素質，他的病還可以選擇手術治療，但他堅持說，「假若手術，術後定要長時間療養，我還有很多事情要做！」雖放棄了手術治療，但他仍一方面積極地面對病情，一方面努力完成自己的藝術使命。在其後的兩年裡，陳海鷹無論是在病床上或是在家中療養，都畫筆不離手，他要在死神手上搶奪時間。他參加「香江七老書畫邀請展」的展出，為自己寫像，為愛妻寫像，更重要的是為他終日思念的鐵師畫像。陳海鷹在他生命最後的日子裡，用盡氣力繪畫鐵師坐在三輪車即將離去的畫面，很可惜，畫未完成，他在 2010 年 5 月 23 日離世。這幅未完成的畫作成了他「最後的筆觸」。

2018 年，為紀念陳海鷹百歲華誕，他的學生們籌辦了一個別開生面的「四代同堂」畫展。場內，陳海鷹未完成的作品《最後的筆觸──送別恩師》成了最讓人駐足和憑吊的遺作。近百位校友的近作，異彩紛呈，此外陳海鷹的徒子徒孫的書畫也掛滿了牆。如此盛況，當可告慰兩位宗師於倉冥矣！

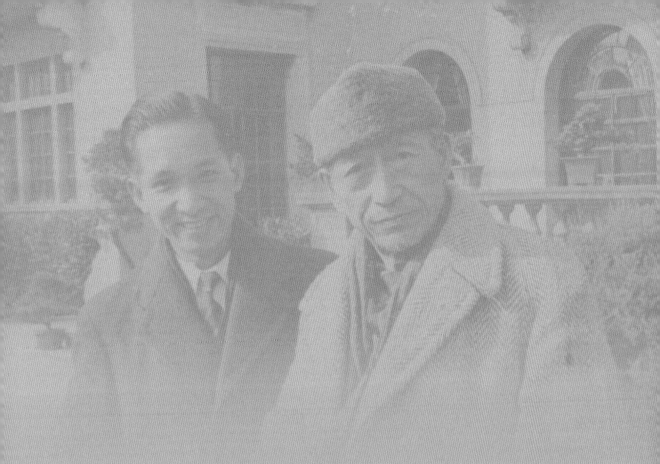

附
錄

李鐵夫年表[*]

| 1869**(1871) | 1877 | 1885 | 1887 |
| 出生 | 8 歲 | 16 歲 | 18 歲 |

號玉田，名昭龍，出生於廣東江門鶴山縣陳山村。

從呂輝生孝廉學習詩文、書法，尤愛繪畫。

隨族叔出國到加拿大

入讀加拿大（英屬）奧靈頓美術學院 (Arlington School of Art) 學習，第一年的 5 月 2 日大考得第一獎，獲獎學金一年。其後數年先後到多間美術院校研習。

1905-1925 年間，師從著名畫家齊斯 (Mr. Will. M. Chase) 及著名肖像畫家沙金 (Mr. John Sargent) 學習達 19 年之久，盡得其神髓。

註：

* 此年表原稿為 1947 年李鐵夫口述，陳海鷹筆錄，後經李鐵夫修訂；再據陳海鷹的日記及各種史料重訂。

** 據 1947 年李鐵夫口述，陳海鷹筆錄的《李鐵夫老師旅美大事記》手稿所示，李氏於表上親筆補入「一八七一生於鶴山陳山村」一行文字，現由於後世歷次紀念活動均以 1869 年推算，故本年表仍以 1869 年為李鐵夫出生的年份，其餘年份據此推移。

李鐵夫手寫自述學畫
歷程及特點（約寫於
1930 年代末‧香港）

1907　　　　　　1909　　　　　　1911

38 歲　　　　　　40 歲　　　　　　42 歲

加入孫中山先生組織的興
中會

隨孫中山到美國。12 月 31
日，在紐約勿街 (Mott st.)
49 號溪記麵廠 2 樓成立
同盟會紐約分會，任主盟
之一兼書記。隨孫中山革
命工作期間，義務任常務
書記六年，期間曾慨捐萬
餘美元，並變賣油畫精作
二百餘幅以助軍餉。此外
亦隨孫中山四處為民主革
命宣傳籌款，先後增設同
盟支會達十九處之多，使
革命影響遍及美洲。

8 月，清廷海軍司令程璧
光奉命駕海圻艦到紐約。
李鐵夫與趙公璧、鄧家彥
到艦上鼓吹革命，終於說
服程璧光及全艦官兵加入
同盟會。

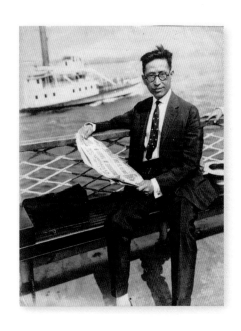

1912	1913	1914
43 歲	44 歲	45 歲

在紐約美術大學 (National Academy of Design) 學習

2 月 12 日，考試獲肖像畫冠軍，獎金美幣四佰元。（見廣州《民生日報》1913 年 5 月 4 日報導）

5 月 8 日，得銅像雕刻冠軍，同時得孫中山先生題贈「東亞畫壇之巨擘」，黃克強題贈「橫掃亞洲，名傲空前」等讚譽。

在紐約雅士蕉殿力美術學院 (Art Students League of New York) 任副教授

在紐約舉辦首次個人畫展

1915	1916	1925
46 歲	47 歲	56 歲

擔任紐

加入紐約萬國老畫師畫會為會員，成為東亞人加入該畫會之第一人，此後十多年間共有油畫作品 21 幅入選畫會，其中 11 幅獲獎。

參加美國民智白話劇社的演出並任舞台設計

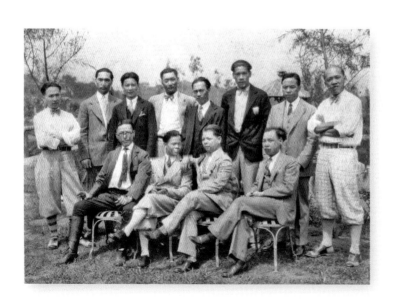

1929	1931	1932
60 歲	62 歲	63 歲

任華星影片公司（華僑所辦）美術指導及導演

秋，由美回國，在廣州獲陳銘樞、許崇清招待，並參加由馮鋼百等畫家組成的赤社（後改名為尺社）。

加入新創立的黃花考古美術院

參加藝殼社舉辦的歡迎蔡元培、張繼的聚會

應畫家黃潮寬之邀遷居香港，入住九龍土瓜灣炮仗街 26 號 3 樓，設「鐵夫畫室」。

收莫華震、伍曉明為弟子

《避風塘之船》
（紙本水彩，1932）

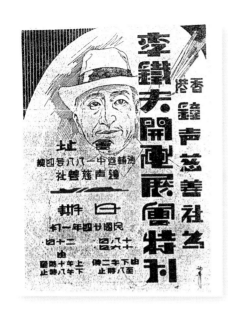

1月18至20日，於德輔
道中188號4樓香港鐘聲
慈善社舉辦回國後首次個
展。

加入香港藝術會 (Hong
Kong Art Club)，並多次參
與聯展。

1934	1935	1936
65歲	66歲	67歲

在余本的畫室為馮鋼百寫
油畫肖像（據肖像畫上標
注年份為1934年，陳海鷹
的記述是1938年。此外，
余本是1935年始回國並定
居香港，故1934年的繪畫
年份待商榷）

香港《大眾報》記者張任
濤以「東亞畫王李鐵夫」
為題，以整版篇幅介紹李
鐵夫的畫展及其藝術。

收陳海鷹為弟子

香港大學美術教授蘭那氏
到訪李鐵夫，見其作品，
譽為東半球首席畫家。

11月24日，徐悲鴻在中
華書局經理鄭健盧引領下
訪李鐵夫。徐被李的油畫
藝術所傾倒，讚譽「這樣
的藝術作品，只有在西方
的博物館才能看到」。

9 月 24 日，應萬安慈善公會及中國婦女會之請，於聖約翰禮拜堂與周公理聯合舉行畫展，義賣畫作，為廣西抗日的前線將士籌募蚊帳。

1937	1939	1941
68 歲	70 歲	72 歲

1 月上旬，由莫華震陪同到廣州，應邀為前廣州市市長劉紀文及廣東省首席檢察官謝英伯等寫像。莫氏在西關寓所晨起後失踪，李鐵夫即離穗返港。

5 月中旬，徐悲鴻與余本、王少陵訪李鐵夫。

10 月，應徐悲鴻邀請，與余本、王少陵同遊桂林。

先後應邀為香港聖公會華南教區何明華會督、莫幹生夫人、莫慶淞以及馬祿臣醫生等名人寫像。

11 月 8 日，由黃克強女婿吳涵真陪同，與馮鋼百一起到羿樓拜訪柳亞子。及後的個多月中，二人再先後四度會面。

《盤中魚》
（布面油彩，1941）

《那金村》
（宣紙水彩，1943）

4月，以近作油畫及水彩畫四幅參與「陳海鷹旅桂第三屆畫展」。

1942　　　　　　　　1943　　　　　　　　1944
73 歲　　　　　　　　74 歲　　　　　　　　75 歲

年底，隨友人陳挺秀經澳門到台山逃避戰禍，寄居台山鄉郊公益埠黎暢九家中約十個月。珍藏的作品托劉栽甫代為保管，劉栽甫認為李鐵夫之作品是國之瑰寶，因此極力收藏，幾經艱險，卒把全部作品運回台城。

在台山居住期間，先後以宣紙繪畫了《台城郊外》等十多幅水彩畫作。

10月，應李濟深之邀，由黎暢九陪同，從台城赴桂林。先經梧州到柳州，李濟深、陳海鷹迎至樂群社，後轉桂林。李濟深安排李鐵夫、陳海鷹二人共住於軍事委員會桂林辦公廳招待所，並囑海鷹隨待。

3月，出席桂林美術節紀念大會，會上李濟深在發言中號召美術工作者們應學習李鐵夫。

日軍南下侵湘、桂。6月底，與陳海鷹隨一眾文化人離桂到賀縣避難。

11月中，轉入梧州蒼梧大坡，在大坡山料神村李濟深家隱居，日以詩、書、畫抒情寄意，直至日本投降。

2月2日，與陳海鷹、高謫生於廣州文德路社會服務處舉行師生畫展。

2月23日，由陳海鷹陪同回到一別六十多年的故鄉——鶴山陳山村，得到鄉人盛大歡迎，在陳山小學舉行小型畫展，並應鄉人的請求，以精作兩幅贈家鄉留念。29日返廣州。

5月24日，李濟深特為李鐵夫在重慶神仙洞後街124號住所舉行「李鐵夫先生佳作欣賞會」，展出其得獎名作，招待文化界友好觀賞，到場欣賞者有徐悲鴻、端木蕻良、關山月、廖冰兄、呂斯百、郭沫若等數十人。

9月10日，在南京新街口社會服務處交誼廳舉辦「李鐵夫師生畫展」。

1946

77歲

1月18日，與李濟深聯袂由梧州返抵廣州，入住廣州淨慧公園內的省聯誼社。

4月5日，應李濟深之邀與陳海鷹飛渝。抵渝後旋隨李濟深轉成都，遊內江、灌縣、青城山及峨嵋山，十多天時間飽覽巴蜀風光，寫水墨國畫及水彩畫多幀。

4月28日，馮玉祥邀宴並贈畫。

5月10日，與陳海鷹應徐悲鴻邀宴於重慶盤溪中央美術院，並欣賞其陳列的油畫及國畫作品百多幀。

5月28日，隨李濟深乘民聯輪沿長江出三峽到南京，同船的有徐悲鴻、侯外廬等文化人士。

6月4日，抵南京，與陳海鷹共住鼓樓頭條巷2號李濟深公館。

8月中旬，創作大型油畫《蔡銳霆就義》。

9月，接受中央社採訪。

郭沫若於上海文匯報發表《南京行》一文章，推崇李鐵夫是值得認識的奇人，南京、上海各大學學生讀報後先後訪問李鐵夫。

9月下旬，與陳海鷹由寧到滬，入住愚園路1015號。

9月底，在李濟深的建議下，由鄭卓人安排赴杭州，與陳海鷹住杭州招賢寺。

12月，應同盟會老盟友趙昱——美洲致公堂總理、孫中山老同志之邀，由杭返滬，住上海華山路致公堂辦事處，並應邀為趙昱及其他盟友畫像。

2 月 28 至 3 月 3 日，為籌款開辦藝術學院，於澳門商會開畫展。

11 月，「勞軍美術展覽會」在華商總會大禮堂舉行。李鐵夫於展場中應眾多購畫者的要求，站立三小時揮毫不絕。

2 月 19 日，在上海大新公司畫廊舉行師生畫展。

參與港九美術界作品聯展

1947	1948	1949
78 歲	79 歲	80 歲

3 月，上海《人物雜誌》第 2 期發表木龍‧霞奇的專訪文章《東亞第一畫家李鐵夫》，首提與齊白石並稱「北齊南李」之說。

4 月 21 日，往訪孫科，提出希望國民政府支持辦美術學校。

留滬為趙昱的家人繪像，並完成《洪門五祖先賢圖》。

12 月，自滬回港。

6 月，自澳返港。居於紅磡山上一木屋（戲稱為「水瓜棚」）。

獲中共中央香港分局文委書記邵荃麟通知，出席 7 月在北平召開的第一次中華全國文學藝術工作者代表大會，因交通不便，無法成行。

10 月 26 日，參加港九美術界在六國飯店慶祝建國聯歡茶會。會上，李鐵夫等 14 人建議籌辦一次勞軍美術展覽會，將籌得款項，作慰勞解放軍之用。

風濕病發作，經友人及門生等相助調理漸癒。

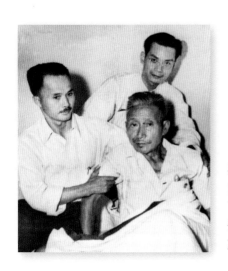

與余本、徐東白等於香港華商總會發起慰勞中國人民解放軍畫展。

（資料由廣州美術學院美術館提供）

1950

81歲

11月21日，港九美術界的友好在金陵酒家舉行茶會，慶祝李鐵夫八十大壽，到會者四百多人。陳海鷹在會上報告了李鐵夫的生平及思想。

代表香港美術界抗議港英政府對愛國社團強行解散的迫害

3月，牽頭香港美術界署名登報書慰「兩航起義」（中國航空公司及中央航空公司）的員工。

7月3日，血管硬化致半身不遂入住東華醫院。

住院期間簽名並以書面形式發表意見，號召美術工作者參加保衛和平的簽名運動。

8月，廣州華南文聯、廣州美協派謝子真專程來港接李鐵夫回穗，由陳海鷹協助，先乘港澳輪，再轉澳穗輪於31日中午抵廣州。

9月2日，華南文聯、廣州美協開歡迎大會，華南文聯籌委會主委歐陽山致歡迎詞時謂：「李先生的回來，從此，這一面藝術的光輝大旗，永遠高豎在五羊城上。」

任華南文聯副主席、華南文藝學院美術部教授。日常起居由專門護工照料。

10月1日，出席廣東省第一屆各界人民代表會議。

1952

83歲

6月17日零時五十五分，病逝於廣州人民醫院，時年八十三。18日，上午公祭，骨灰安葬於廣州紅花崗革命烈士陵園。遺言將帶回國的全部作品捐贈國家。

7月13日，香港文化藝術界人士於干諾道中的華商總會禮堂舉行李鐵夫追悼會。

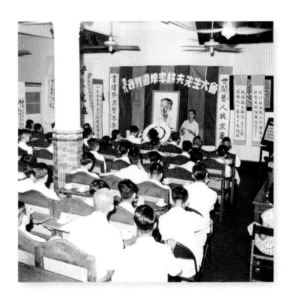

陳海鷹年表

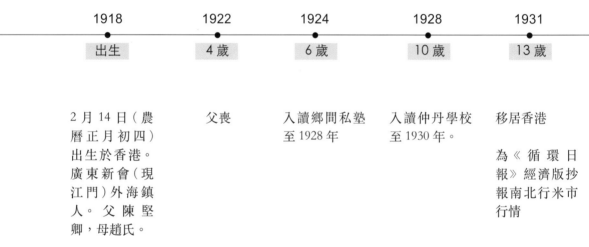

1918	1922	1924	1928	1931
出生	4歲	6歲	10歲	13歲

2月14日（農曆正月初四）出生於香港。廣東新會（現江門）外海鎮人。父陳堅卿，母趙氏。

父喪

入讀鄉間私塾至1928年

入讀仲丹學校至1930年。

移居香港

為《循環日報》經濟版抄報南北行米市行情

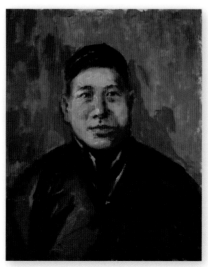

陳海鷹·《父親》
(布面油畫，2008)

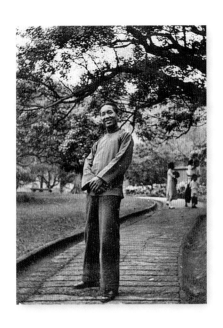

1932	1933	1934	1935	1936
14 歲	15 歲	16 歲	17 歲	18 歲

經朋友介紹，為成藥「源吉林」品牌設計廣告。

在廣告社隨麥少石學商業海報畫

在大同中學認識美術教師周公禮（理），受到鼓勵決心學美術。

任實用學校美術教師

1 月，李鐵夫於鐘聲善慈社舉行畫展，在展場內獲知鐵師住處，數番拜訪後終獲李鐵夫應允從之學藝。

任職文化中學「圖工教師」至 1936 年

任教導群中學至 1938 年

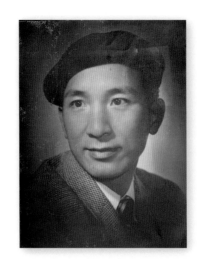

在中華中學舉辦的抗戰宣傳畫展上展出《民族生命綫》巨幅宣傳畫，得到葉淺予、張光宇等人讚譽。

8月，應陳福善邀請，響應李宗仁夫人為前方戰士徵募蚊帳的運動，在聖約翰禮拜堂舉行畫展籌賑。

1937	1938	1939
19 歲	20 歲	21 歲

日軍侵華，為宣傳綏遠抗日戰役的勝利，畫巨幅抗戰宣傳畫懸於舉行「援助綏遠遊藝賑災大會」的普慶戲院門外，曾一度引起港英當局的干預。

任教華南中學至 1939 年

隨待李鐵夫先後為何明華會督、馬祿臣醫生、莫幹生夫人等多位社會名人繪肖像。

為台兒莊戰役中告捷的抗日名將李宗仁繪巨幅油畫像

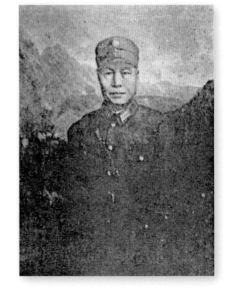

陳海鷹·《李總司令宗仁造像》
（黑白照片，原作油畫，1938)

1月27日，為響應李宗仁夫人籌募抗日軍人寒衣活動，香港中山青年會於香港華商總會舉辦陳海鷹個人畫展。

7月7日，在桂林樂群社舉辦首次中西畫展，戰區主任李濟深親自主持揭幕。畫展得李宗仁、白崇禧、李濟深、黃旭初、郭德潔、孫仁林背書推薦。

12月27至29日，在桂林體育路社會服務處舉辦第二次畫展。

1940	1941	1942
22 歲	23 歲	24 歲

12月14日，帶領四十多位響應廣西省賑濟委員會號召回國服務的僑胞奔赴廣西桂林。與此同時亦作為旅港中山青年會美術宣傳團團長，在桂林參加抗戰宣傳工作，同行有汪澄、陳蹟等。

1月4日抵達桂林。在完成向戰區長官獻旗儀式後，繼續在桂林、柳州及南寧等地作抗戰宣傳演講，並到崑崙關等地作戰後訪問及戰地寫生。

應李宗仁夫人邀請，任職桂林德智中學美術教師兼圖書儀器管理事務，同時參與策劃興建德智藝術館。

為李濟深、黃子敬等畫像。

為楊千里畫像後獲贈詩。

任廣西全省美術展審定委員。

4月7至10日,在桂林中北路中國國貨公司舉辦第三次旅桂畫展,同場展出李鐵夫新作油畫及水墨畫共四幅。

8月19至21日,在桂平縣太平天國紀念堂舉辦「陳海鷹中西繪畫展覽」。

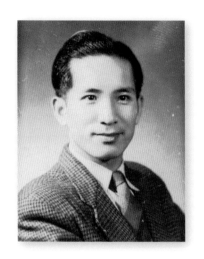

1943
　25 歲

1944
　26 歲

1945
　27 歲

7月,獲陳樹人、高劍父、李鐵夫、徐悲鴻等聯名背書肖像畫潤格。

在桂林月牙山倚虹樓養病期間,趙少昂來訪並合作繪畫。

8至9月期間,受李濟深夫人的委託,到柳州主持名家書畫展,為桂林博愛托兒所籌募經費。

10月,與李濟深同在柳州迎接從台山到廣西的李鐵夫,師生入住軍事委員會桂林辦公廳招待所。

6月底,在「湘桂大撤退」前夕,與李鐵夫等逃難離開桂林到賀州。

8月,往桂平探望好友。

12月,沿西江乘船返抵家鄉江門外海,在家鄉停留至翌年8月。

8月,日本戰敗投降。

10月底,在蒼梧大坡山與李鐵夫及李濟深重聚。

12月10日,赴廣州籌備師生畫展。期間,於21日回江門外海停留半月。

1月初，於外海舉辦「陳海鷹慶祝抗戰勝利畫展」。

2月2日，與李鐵夫、高嫡生在文德路社會服務處合辦師生中西畫展，展出作品數百件。

9月10日，與李鐵夫於南京社會服務處舉辦師生聯展。

2月19至3月1日，與李鐵夫於上海南京路大新公司畫廊舉辦師生聯展，推介人孫科、李濟深等均為黨國要員。

12月16至23日，在上海南京路大新公司畫廊舉辦陳海鷹畫展，展出自桂林時期以來的78幅作品。

1946
●
28 歲

1947
●
29 歲

1月畫展後，即趕回廣州。

2月23日，陪李鐵夫返家鄉——廣東鶴山縣。月底回穗。

4月5日，應李濟深邀請，與李鐵夫飛抵重慶。

4月9日，與李濟深一家及李鐵夫等轉成都遊峨嵋山、青城山、灌縣等地。

5月10日，與李鐵夫赴徐悲鴻於重慶盤溪中央美術院的宴會，並觀賞徐的國畫及油畫舊作。

5月28日，與大批愛國的民主人士及文化人同乘「民聯號」輪船出三峽到南京，同行者有徐悲鴻、侯外廬等。

8月，在南京鼓樓協助李鐵夫創作油畫《蔡銳霆就義》。

9月底，與李鐵夫經上海再轉到杭州，在招賢寺暫住。

12月，應致公堂趙昱的邀請到上海，與李鐵夫一同入住華山路致公堂的大樓。

2月師生畫展以後至11月，應邀為黃琪翔夫婦、楊虎、黃季寬等十多位軍政界要員及家屬畫像。

孫科在武夷路7號公館邀宴並題贈「藝苑之秀」墨寶

7月10日，香港美術會於勝斯酒店舉辦「陳海鷹畫展」。

7月30日，策劃及參與余本、伍步雲、黃潮寬、吳烈、雷雨、溫少曼於思豪酒店畫廊舉辦的「七人聯合畫展」，這是抗戰復員後香港首次西畫聯展。

1948	1949	1950
30 歲	31 歲	32 歲

2月初，與周澤甫由滬返港。

於香港跑馬地辦海鷹畫苑

與麥天健等友人於香港菲林明道開辦青春攝影院，海鷹畫苑搬遷至此。學生有徐榕生等。

於油麻地彌敦道 304 號 3 樓設海鷹畫室，教授繪畫寫像。

任香港美術界慶祝中華人民共和國國慶節籌委，及後歷年均參與國慶籌委會的工作。

參加慶祝華南解放港九同胞回國觀光團，團長張振南。

10月，與人間畫會的廖冰兄、張光宇、王琦、關山月等 30 多位畫人共同創作巨幅畫像《中國人民站起來了》。11月，送往廣州高懸於愛群大廈外牆以慶祝廣州解放。

任養中中學美術老師至1951 年

任香島中學美術老師

海鷹畫苑搬至彌敦道 579 號，改名香港美術院。

8月，與廣州華南文聯、廣州美協的代表謝子真等一同護送李鐵夫回廣州。

參與港九美術工作者組團回廣州觀光，獲美協負責人黃新波，文聯華嘉等接待。

與黃蒙田、黃永玉、黃潮寬、陳迹、伍步雲等十人於思豪酒店畫廊舉辦「香港風光」畫展。

1951 1952 1956

33 歲 34 歲 38 歲

應邀與導演朱石麟、蘇怡等出席武漢召開的中南文學藝術工作者代表大會

7 月，經香港教育署立案成立香港美術專科夜學校，暫以衛文學校校舍為校址，並擔任校長。

經黃琪翔夫人郭秀儀的引薦，訪問齊白石老人，採訪報導於香港《新中華》畫報刊出。

應邀為齊白石畫像，獲白石老人贈「香港美術專科學校」校名題字。

10 月 1 日，與雷耐梅在北京舉行婚禮，由李濟深任主婚人。在此期間，為李濟深夫婦畫像。

出席北京全國美術協會聯歡宴會，並應邀參加 10 月 17 日陳半丁畫展的開幕儀式。

3月，參與由中國美術家協會主辦，陳福善、余本、伍步雲、李流丹、黃潮寬、梁蔭本、徐東白於上海美術展覽館展出的「八人畫展」。

4月3至6日，策劃及參與陳福善、黃潮寬、伍步雲、梁道平、梁風、梁蔭本、李流丹、陳藻澤、吳烈於聖約翰禮拜堂展出的「十人畫展第二次聯展」，畫展由港督葛量洪夫人揭幕。

4月，作品《拾荒的孩子》《俯首甘為孺子牛》《靜物魚》三幀入選華南美術展覽會。

12月20日至1958年1月10日，四幅作品包括一幅《李鐵夫》油畫肖像，參加由中國美術家協會主辦，於北京中央美術學院展出的28名香港畫家的作品展。

4月30日至5月3日，參與及策劃陳福善、盧巨川、李旭丹等人於聖約翰禮拜堂舉行的「第三屆十二人聯合畫展」。

1957	1958
39 歲	40 歲

9月29日，推動中西美術工作者於金陵酒家三樓舉行「港九美術界首屆慶祝國慶聯歡大會」，會上以主席名義發表講話，出席者近千人，主席團成員有陳福善、黃潮寬、司徒光、伍步雲、李凡夫等。

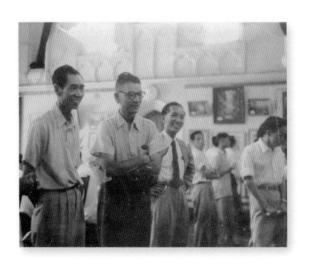

1 月 15 至 18 日，參與中華總商會主辦的「港九美術界書畫聯展」，為興建工人大會堂（後稱工人俱樂部）籌款。

9 月 14 至 16 日，參與及策劃黃潮寬、李流丹、汪澄、盧巨川、吳烈、梁風、何侶儔在聖約翰副堂舉行的「八人畫展」，展出以香港風景為主的寫生作品。

1959
41 歲

1960
42 歲

1961
43 歲

與李流丹合作創辦中華美術院（英皇道 330 號 A 座，1963 年搬至灣仔金國大廈 5 樓 11 號）及設分教處於香江畫室（佐敦道 11 號），開辦肖像畫專修班。

7 月 6 至 8 日，中華美術院與香江畫室在花園道聖約翰副堂舉行聯合畫展。

中華美術院
香江畫室
聯合畫展

展場：香港花園道聖約翰副堂
日期：一九六一年七月六日至八日
時間：上午十時起至下午六時止

地址：香港英皇道三三〇女三三二號A座（美都大廈）
分設佐敦道十一號A三樓（立信大廈右傍）

1963	1969	1970
45 歲	51 歲	52 歲

2 至 7 月期間，兼任福建中學美術教師。

3 月，擴大香港美專成為日夜校，並遷往九龍彌敦道 438 號新址。

應聘為菲律賓菲華美術協會顧問

赴新加坡考察美術教育，參觀南洋美專。當地名畫家劉抗、李曼峰等數十人設宴款待，交流美術教育意見。

策劃並參與吳烈、黃顯英等於大會堂舉行的「七人水彩畫展」

1972	1973	1974
54 歲	55 歲	56 歲

應邀與屈志仁、吳章建等到中國西北、東北各地參觀出土文物，考察藝術，沿途寫生作畫。

應中國文化部之邀，隨香港文化藝術參觀團到北京，同行有鍾景輝，林樂培等。

5月至6月初，到歐洲各國考察美術教育及參觀倫敦、羅馬、巴黎、柏林、漢堡、德黑蘭、阿姆斯特丹、蘇黎世等地國家美術博物館、私人畫廊，觀摩名家作品，並訪林布蘭故居，行程近一個月。

7至8月間，應華僑和美專校友邀請，赴美加考察美術教育及參觀美術博物館。

與加拿大溫哥華藝術學院史超域院長見面，雙方訂立交換學生協議書。

9月，史超域院長到港訪問香港美專。即席為其繪人像速寫。

陳海鷹‧《史超域院長》
(布面油畫，1974)

4 至 6 月，應香港藝術館邀請以肖像畫三幀參加「香港前輩藝術家作品聯展」。

8 月 14 至 17 日，參加於大會堂高座八樓舉行的「花朝畫友聯展」。

1976	1978	1979
58 歲	60 歲	61 歲

赴菲律賓考察美術教育，與蔡雲程等畫家會面交流。

應香港中文大學之邀，為首任校長李卓敏博士及夫人寫像三幀。

陳海鷹‧《李卓敏博士伉儷》
(布面油畫，1979)

素描作品《少年》入選英國克里夫蘭美術館主辦的國際美術展，覆選後獲安排到英國各地美術館巡迴展出。

參加花朝畫會畫展，展出李卓敏校長畫像及素描人像兩幅。

10月，應邀參加香港廉政公署主辦之「豐盛人生畫展」，並致開幕辭。

陳海鷹 · 《什麼是真理》
（布面油畫，1982）

1980　　　　　　1981　　　　　　1982

62歲　　　　　　63歲　　　　　　64歲

黃山寫生

獲聘香港中文大學校外部，教授木炭素描課程。

赴北京訪問吳作人、張仃、劉開渠、李樺、艾中信等藝術家。

12月5日，接受香港無綫電視台訪問，談「美術教育」。

1983 ● 65 歳

1984 ● 66 歲

1985 ● 67 歲

1月24日，接受香港亞洲電視台訪問，談「怎樣學好繪畫」。

5至7月，訪問美、加十多個城市的大學、美術學院、美術館及畫廊，並應邀在加拿大紐賓士域大學、美國波士頓大學等講學。

12月28日，出席廣東省鶴山縣鐵夫畫閣開幕禮，席上剪彩及致辭。

應香港中文大學校外部聘為美術導師 (1983-1984)

1月，出席由廣東省文聯、美協廣東分會、廣州美術學院、廣東畫院、鶴山李鐵夫畫閣聯合主辦的「李鐵夫作品展」及「李鐵夫先生學術研討會」。

5月，應中國文化部之邀，到西安參觀。

3月15日，中國文化部教育局考察團一行四人到港訪問香港美專。

9月，應邀出席新加坡主辦之「第三屆亞太區藝術教育會議」，會上發表論文《香港美術教育五十年》。

獲西安中國畫院聘任為名譽顧問

11月20至30日，參加
由福建省文化廳主辦、在
福建省美術展覽館展出的
「香港美術家作品聯展」。

1986	1987	1989
68歲	69歲	71歲

第三次赴美、加訪問，
參觀著名的紐約大都會
美術博物館及韓默畫廊
(Hammer Galleries) 等 機
構。

4月，應廣西政協文聯邀
請到廣西梧州講學及參觀
訪問。

8月，出席在日本金澤舉
行的「第四屆亞太區藝術
教育會議」，作品入選該
會主辦之國際美展，並應
邀代表大會致閉幕詞。

4月，訪問台灣省立美術
館。

11月，應邀赴廣州、鶴山
參加「紀念李鐵夫先生誕
辰120周年大會」。

應聘為廣西石濤美術研究
會顧問

1990	1991	1992
72 歲	73 歲	74 歲

3 至 4 月，為香港區域市政局、香港美專校友會聯合主辦，先後於荃灣大會堂、屯門大會堂展出的「香港美專校友會作品聯展」，主持開幕式。

蘭亭書畫學會成立，當選副會長。

5 月 25 日至 6 月 16 日，協助由香港藝術中心舉辦，於包氏畫廊展出的「香港文化」系列展覽之「李鐵夫作品展」的籌辦工作。

於澳洲墨爾本舉行的「第六屆亞太區藝術教育會議」上發表論文《約翰‧沙金的藝術是如何在東方發展起來》。

應邀前往台灣創作多幅肖像畫

應邀前往廣西梧州大坡鎮參觀李濟深故居

應陳明吉邀請訪問台灣高雄、台灣省立美術館及出席「米羅的藝術世界」作開幕式嘉賓。

11 月底，應邀赴台為雕刻家楊英風、段小姐、張文宗等在圓山飯店繪畫肖像。

9月4日至11月7日，台灣省立美術館主辦「陳海鷹回顧展」，展出作品近百幅，這是陳海鷹的作品首次在台灣亮相。主辦者更以展品為基礎，同時出版《陳海鷹回顧展》畫冊。

10月25至31日，以二十多幅作品參與在北京勞動人民文化宮展出的「香港五老書畫展」。

11月18至21日，國際藝術博覽會策劃，於香港會議展覽中心展出「陳海鷹的藝術欣賞」畫展。

1993	1994	1995
75 歲	76 歲	77 歲

7月5日，出席在泰國曼谷舉行的「第七屆亞太區藝術教育會議」，同時參加斯柏宮大學畫廊主辦的「亞太區藝術教育家美展」。

5月，參加美國肖像畫家協會舉辦的「國際肖像畫大賽」，憑作品《俄國教授》，被評選為國際肖像畫家三傑之一。

應聘為美國米蘇里州哥倫比亞大學客席美術系教授

6至12月，在波士頓、米蘇里州、哥倫比亞等多所大學及藝術學院巡迴講學，為時半年。

「陳海鷹的藝術欣賞」分別於 3 月 2 至 7 日在台灣台中市立文化中心、3 月 9 至 20 日在高雄市立中正文化中心舉行。

4 月 9 至 30 日，「香港美術教育的墾荒者：陳海鷹作品欣賞」於浸會大學林思齊東西文化研究院舉行。

5 月 1 至 4 日，由美專校友會主辦「香港美術教育墾荒者——陳海鷹六十年回顧展」，於香港大會堂展覽廳舉行。

11 月 22 日，「陳海鷹畫展」於台灣台南市文化中心舉行。

1996	1997	1998
78 歲	79 歲	80 歲

1 月，由美國轉馬來西亞檳城，訪問中央藝術學院，講授油畫技法及教學經驗。

訪問新加坡南洋美專

應星加坡妙華書畫研究社聘為顧問

12 月 5 日，「二十世紀香港繪畫的傳承與發展」系列講座於尖沙咀文化中心行政大樓舉辦，陳海鷹以《李鐵夫對香港美專的創立及美專對香港美術發展的推動作用》為題發表演說。

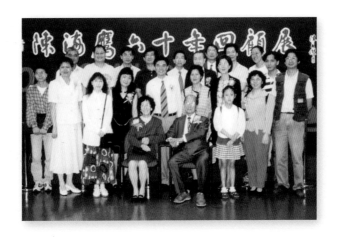

以作品《友誼長城》參加為慶祝 50 周年國慶，由國家文化部聯同中國美術家協會主辦的第九屆全國美術作品展（香港特區澳門和台灣地區特邀作品展）。

10 月 23 日至 11 月 21 日，香港大學美術博物館舉行「彩筆存情：陳海鷹繪畫」，以肖像畫為主，展出油畫、水彩、水墨畫作品 50 幅。

10 月 16 至 27 日，由香港教育學院藝術系主辦「陳海鷹教授創作展」，於香港教育學院藝術系展覽廳舉行。

參與「中西區油畫展覽」

1999	2000	2001
81 歲	82 歲	83 歲

獲美國國家油畫及丙烯彩畫會頒發「簽名畫家」殊榮

應香港教育工作者聯會聘為理事顧問

10 月 18 日，香港教育學院藝術系舉行《陳海鷹教授論藝術創作與藝術教育》講座。

與夫人雷耐梅一起到美國紐約及三藩市等地，探望美專師友及參觀各地藝術館。

1月31日至3月31日，香港藝術館主辦，「藝海毅航——香港藝術家系列 III：陳海鷹」，展出陳氏七十年的藝術成果及舉辦陳海鷹的美育講座。

9月6日，以作品參與「香港藝術界慶祝國慶大匯展」。

2002	2003	2006
84 歲	85 歲	88 歲

9月18日，於香港藝術館演講廳，以《天才、師承與個人風格》為題演講。

8月22至26日，出席由中國高等學校人文社會科學、山東大學文藝美學研究中心主辦，在青島舉行的「審美與藝術教育國際學術研討會」，並發表論文《李鐵夫、沙金的藝術是如何在香港發展起來》。

5月10日，應山西興華職業學院邀前往講學及考察。

成立時代藝術研究會

10 月 19 至 21 日，參與由民政事務總署主辦，香港蘭亭學會及香港文化藝術推廣協會協辦，於香港大會堂高座展出的「香江七老書畫邀請展」。

3 月，香港美專畫廊舉辦「陳海鷹油畫小展」，展出作品《海到無邊天作岸》《山登極處我為峰》等。

2008	2009	2010
90 歲	91 歲	92 歲

雖因病多次入住大埔醫院、那打素醫院及沙田威爾斯醫院，仍手執畫筆創作不斷。

4 月，應江門李鐵夫美術館聘為名譽館長。

5 月 23 日，病逝於香港沙田白普理寧養院。

6 月 17 日於世界殯儀館設靈，葬聯合道九龍華人基督教墳場。

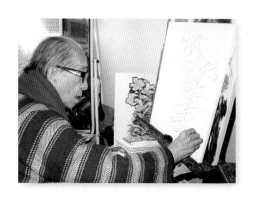

陳海鷹重點作品名錄

年份 · 地點	名 稱	尺寸 (cm)	油畫 （肖像）	油畫 （風景靜物）	水彩	素描／ 速寫	國畫
1938 · 香港	李總司令宗仁 造像		●				
1939 · 香港	破帆	37.5 x 50		●	●		
1940 · 香港	民族生命綫			●			
1940 · 香港	蔣委座造像				●		
1940 · 香港	敵機的賜與				●		
1940 · 香港	破寇圖				●		
1942 · 桂林	李濟深（戎裝）		●				
1942 · 桂林	李濟深（便裝）		●				
1942 · 桂林	李濟深伉儷		●				
1942 · 桂林	岐官三歲小影					●	
1943 · 桂林	黃鍾岳		●				
1943 · 桂林	楊千里		●				
1943 · 桂林	提子 · 蝦 （趙少昂畫提子， 陳海鷹畫蝦）						●
1944 · 桂平	黃顯南母親		●				
1944 · 桂林	垂柳 · 群蝦 （何香凝畫柳，陳 海鷹畫蝦）						●
1944 · 桂林	貓 · 菊 （陳海鷹畫貓，何 香凝畫菊，萬里 補題）						●
1944 · 桂林	山雨欲來風滿樓 （李鐵夫題字）						●
1944-1945 · 外海	外海族親肖像 （十數幅）		●				
1946 · 南京	曇雲紅樹	50.8 x 68.2		●			
1946 · 南京	靜物 · 魚、南瓜	70 x 89.2		●			
1946 · 上海	大頭魚			●			
1946 · 杭州	六和塔					●	
1946 · 杭州	錢塘江大橋					●	

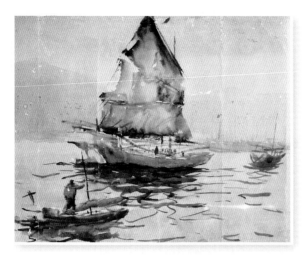

1939 年《破帆》

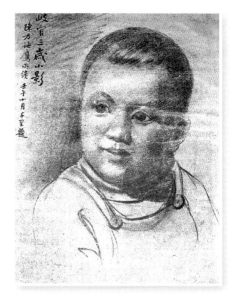

1942 年《岐官三歲小影》

1944 年《貓 · 菊》

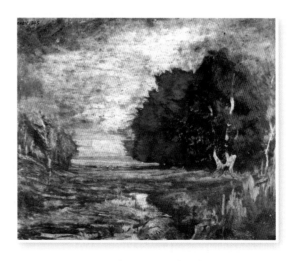

1946 年《曇雲紅樹》

年份．地點	名　稱	尺　寸 (cm)	油畫 (肖像)	油畫 (風景靜物)	水彩	素描/速寫	國畫
1946．杭州	提鼠						●
1947．上海	黃琪翔		●				
1947．上海	郭秀儀		●				
1947．上海	黃琪翔、郭秀儀伉儷		●				
1947．上海	闞宗驊伉儷		●				
1947．上海	陳君雄合家		●				
1947．上海	黃紹竑		●				
1947．上海	夜未央			●			
1947．上海	海鷹 (黃克強詩，李鐵夫題)	110 x 75.5					●
1947．上海	雄鷄	60 x 66					●
1948．香港	何添母親 (二幅)		●				
1948．香港	黃大衛醫生		●				
1948．香港	張宗仁		●				
1948．香港	和平之音				●		
1948．香港	西湖之秋						●
1948．香港	桂林山水						●
1949．香港	我的導師——李鐵夫	69.5 x 51.5	●				
1949．香港	雷老太太	88.5 x 73.6	●				
1950．香港	為新中國鼓舞		●				
1950．香港	護士女友	56 x 36				●	
1952．香港	東亞畫壇巨擘李鐵夫	152.4 x 77	●				
1952．北京	齊白石	99 x 77.5	●				
1952．北京	李濟深		●				
1952．香港	黃埔船塢鄧才工友		●				
1953．香港	裸女		●				
1953．香港	鄺太		●				
1954．香港	靜物．菜餚	51.7 x 68.6		●			
1956．香港	上海外白渡橋之晨	38.1 x 45.7		●			
1957．香港	拾荒的孩子	81.5 x63.6	●				
1957．香港	退休的海員	92 x 73	●				
1958．香港	鹿徑初夏	51 x 62		●			
1959．香港	注視	51 x 40.5	●				
1959．香港	風景．米埔	38.1 x 49.2		●			
1960．香港	母親	90 x 68.5	●				
1960．香港	母愛	87.3 x 66.2	●				

1957 年《退休的海員》

1956 年《上海外白渡橋之晨》

1960 年《母親》

1958 年《鹿徑初夏》

年份‧地點	名 稱	尺寸 (cm)	油畫 (肖像)	油畫 (風景靜物)	水彩	素描/速寫	國畫
1960‧香港	沙田舊貌	41 x 51		●			
1961‧香港	童真	41 x 30.5	●				
1961‧香港	肇慶、七星岩之瀑	40.2 x 30.3		●			
1961‧香港	黃芽白	45.7 x 60.9		●			
1962‧香港	俄國教授	61.2 x 45.5	●				
1963‧香港	靜物‧大白菜	39 x 50			●		
1964‧香港	耘	79 x 63.9	●				
1964‧香港	風景‧大樹	30 x 70.5		●			
1964‧香港	沙田未發展前的小瀝源				●		
1966‧香港	門警	73.8 x 51	●				
1966‧香港	生魚					●	
1968‧香港	長江大橋 (與李流丹合作)			●			
1969‧香港	畫家馮鋼百	73.5 x 56	●				
1969‧香港	大埔元洲仔			●			
60年代‧香港	南生圍			●			
60年代‧香港	棋盤邨夕照				●		
1970‧香港	望海的少女		●				
1972‧香港	竹絲雞	46 x 61		●			
1972‧香港	自畫像	41 x 51	●				
1973‧香港	女護士	60.9 x 45.9	●				
1974‧香港	胡雄德醫生	96 x 73.5	●				
1974‧香港	史超域院長	41 x 51	●				
1974‧加拿大	多倫多大學	50.5 x 60.7		●			
1975‧香港	漁夫像	60.1 x 50.1	●				
1975‧香港	花‧芍藥	51 x 40.5		●			
1976‧香港	少女情懷	35 x 29				●	
1977‧香港	思春		●				
1978‧香港	李卓敏博士	84 x 115	●				
1978‧香港	魚、火鍋	64 x 81		●			
1978‧香港	靜物‧魚	72.5 x 96.5		●			
1978‧香港	萬年柑	63.2 x 79		●			
1979‧香港	李卓敏博士伉儷		●				
1979‧香港	自畫像	74 x 56	●				
1979‧香港	流浪者		●				
1979‧香港	客家少女		●				
1979‧香港	帆影				●		
1979‧香港	人像					●	
1979‧香港	林達禮先生 (Mr. D.V. Lindsay)	42 x 35				●	

1969 年《畫家馮鋼百》

1969 年《大埔元洲仔》

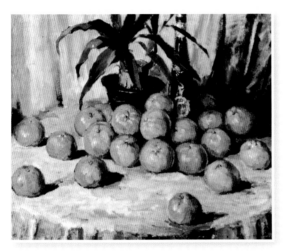

1978 年《萬年柑》

1979 年《人像》

年份·地點	名 稱	尺寸 (cm)	油畫（肖像）	油畫（風景靜物）	水彩	素描/速寫	國畫
70年代·香港	陳伯祺					●	
1980·香港	少年	57x50				●	
1981·香港	李卓敏博士		●				
1982·香港	都市一角——陽光照不到的人們	133 x 92	●				
1982·香港	什麼是真理	50.8 x 40.6	●				
1982·香港	蔑視	50.8 x 40.6	●				
1982·香港	中秋月餅	40.7 x 51		●			
1982·香港	水果	45.7 x 60.6		●			
1983·香港	陽春白雪	96 x 73.5	●				
1983·香港	才叔		●				
1984·香港	餘音嬝嬝	89.4 x 69.5	●				
1984·香港	層巒疊翠	46 x 61		●			
1984·香港	獅山暮色	38 x 53.5			●		
1985·香港	春霧迷濛	38 x 52			●		
1985·香港	蝦	61 x 35					●
1986·香港	畫家周公理	109 x 79	●				
1986·香港	師祖約翰沙展	74 x 55.7	●				
1986·香港	凝眸注視	94 x 76	●				
1986·香港	攝影大師羅蘇民	74 x 56	●				
1987·香港	巴金	75.8 x 60.7	●				
1987·香港	朝鮮雙妹		●				
1988·香港	陳荊鴻		●				
1988·香港	周源泉		●				
1990·香港	長江巫峽	81.3 x 61		●			
1990·香港	李鐵夫先生行樂圖						●
1992·香港	作家黃繩	75.8 x 61	●				
1992·香港	李子誦	80.4 x 65.2	●				
1992·台灣	楊英風教授	117 x 91	●				
1992·香港	繁花似錦	46 x 61		●			
1992·香港	紅衫魚	49 x 60		●			
1992·香港	群蝦（香港美術研究會十周年）						●
1993·台灣	中醫師		●				
1993·台灣	建築師一家		●				
1993·台灣	建築師之媳季子		●				
1993·香港	俞彭年	76.2 x 61.6	●				
1993·香港	金菊花	75.7 x 60.7		●			
1993·香港	怒放中的劍蘭	74 x 61		●			
1994·香港	張俊傑		●				

1993 年《俞彭年》

1992 年《繁花似錦》

1993 年《金菊花》

1986 年《畫家周公理》

1982 年《蔑視》

年份·地點	名 稱	尺 寸 (cm)	油畫 (肖像)	油畫 (風景靜物)	水彩	素描/ 速寫	國畫
1994·香港	群蝦（力爭上游）	68 x 55					●
1995·美國	美國女青年	61 x 51	●				
1995·美國	秋湖明淨	27 x 36			●		
1995·美國	秋林爽朗	22 x 29			●		
1995·美國	美國羅德島之秋	27 x 36			●		
1995·美國	校園一角	29.5 x 42.5			●		
1995·美國	立地頂天	36 x 28			●		
1995·香港	遊艇	16 x 24			●		
1998·香港	我的恩師李鐵夫	134 x 67					●
1999·香港	友誼長城		●				
2001·香港	出污泥而不染						●
2002·香港	孫中山與李鐵夫	152.4 x 77	●				
2005·香港	家務後的夫人	65 x 54				●	
2007·香港	爭艷				●		
2008·香港	陳少白		●				
2008·香港	父親		●				
2008·香港	自畫像					●	
2009·香港	繁花			●			
2009·香港	百合花			●			
2009·香港	獅子山下			●			
2009·香港	海到無邊天作岸			●			
2009·香港	山登極處我為峰			●			
2010·香港	送別恩師（未完稿）	76 x 91.5	●				
2010·香港	老虎				●		

註： 由於戰亂的關係，陳海鷹五十年代以前的畫作大都散佚，並且沒有留下照片，此名錄僅以其在日記中記錄下來的部份資料整理而成。

1995 年《秋湖明淨》

2007 年《爭艷》

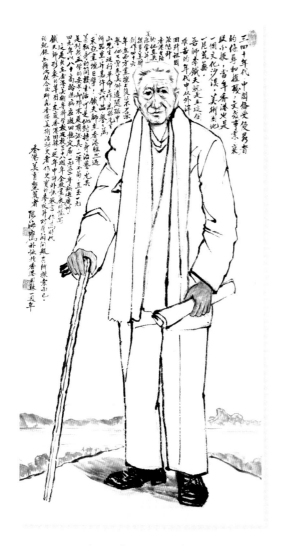

1998 年《我的恩師李鐵夫》

2009 年《獅子山下》

香港美術專科學校大事年表

年份	地點	事　件
1948	跑馬地	海鷹畫苑創於陳海鷹三兄跑馬地家中
	灣仔菲林明道 10 號 2 樓	9 月，遷往灣仔菲林明道青春攝影院內。學生有徐榕生等。
1950	彌敦道 579 號	海鷹畫苑改名香港美術院，由陳海鷹、雷雨、吳烈及羅拔任教。學生有江啟明、黃碧如、崔自清、王培、鍾元活等。
1952	窩打老道 7 號	➢ 7 月，在香港美術院的基礎上成立香港美術專科夜學校(Hong Kong Fine Art Evening School) 經香港教育署立案成立，校長陳海鷹。最早期學生有歐陽乃沾、陳兆堂、劉家儀、梁棠、劉貴德、黃金等。 ➢ 10 月，擴校，租用衛文學校的教室晚間上課用。日間報名地點為彌敦道 579 號。
1953	思豪酒店畫廊	7 月 18 至 20 日，香港美術專科夜學校（以下簡稱「美專」）第一屆全校同學畫展，由香港美術會會長陳福善揭幕，學生現場為觀眾速寫。同時編印馬鑑教授題署的《香港美術專科學校第一屆畫展特刊》。
	窩打老道 7 號	7 月 30 日，聖公會華南教區主教何明華會督到訪美專，對該校學生成績讚揚備致，並選購同學作品多幀。
1954	窩打老道 7 號	7 月 19 日，美專第一屆畢業禮在學校本部舉行。
	花園道 聖約翰禮拜堂	7 月 19 至 22 日，美專第二屆全校同學畫展，由何明華會督揭幕。同時編印馬鑑教授題署的《香港美術專科學校校慶特刊》。
1955	花園道 聖約翰禮拜堂	6 月 6 至 9 日，美專第三屆全校同學畫展。出版第三屆畫展特刊，內文首見「工商美術科習作」篇及「織染圖案設計」等頁。
1956	中華總商會 禮堂	➢ 1 月 21 至 23 日，為籌募香港美專擴校經費，舉辦「陳海鷹藏當代中國名家畫展」，展出 36 位名家作品 70 多幀。 ➢ 7 月 15 日，美專 4 周年校慶第三屆畢業禮暨第四屆全校同學畫展，由馬鑑教授頒發證書。
1957	花園道 聖約翰禮拜堂	6 月 12 至 15 日，美專第五屆全校同學畫展。展出作品達六七百幅，突破過去紀錄。
		校友徐榕生、江啟明、歐陽乃沾、黃焯輝、魏翀等多人作品入選華南美術展覽會。
1958	花園道 聖約翰禮拜堂	2 月 26 至 3 月 1 日，美專第六屆全校同學畫展。馬鑑教授主持開幕，並題贈「因材施教，成績斐然」，以表揚美專的教學成績。
	窩打老道 7 號	3 月 10 日，增設油畫深造班。
	中華總商會 禮堂	7 月 26 日，美專 6 周年校慶、第五屆畢業禮，暨第七屆全校同學畫展，並編印《香港美專六周年校慶暨第七屆全校畫展特刊》。
		校友歐陽乃沾、魏翀獲全國青年畫展二等獎。
1959	中華總商會 禮堂	7 月 23 至 25 日，美專第八屆全校同學畫展。

1949 年海鷹畫苑首期同學

寫打老道時期的校徽

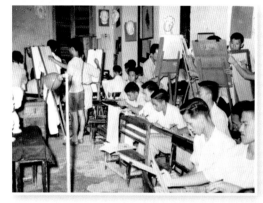

1952 年，租用衛文學校教室晚間授課

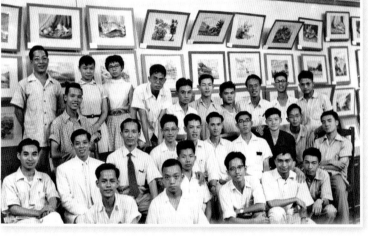

1956 年，美專校友聯展上。

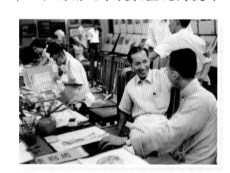

1954 年美專第二屆畫展

學生旅行寫生

年份	地點	事件
1960	花園道 聖約翰副堂	➢ 1 月 11 至 13 日，香港美專校友「三十四畫友聯合畫展」，參展者有方劍青、朱應東、吳志倫、陳楚鴻、陳漢齊、陳棪文、黃金、張雲、程志堅、羅偉顯、歐陽乃沾、錢中等。展出油畫、國畫，水彩等作品二百多幅。 ➢ 7 月 28 至 30 日，美專第九屆全校同學畫展。
1961		5 月，香港美專校友會成功申請為註冊社團。
	花園道 聖約翰副堂	7 月 20 至 22 日，美專第十屆全校同學畫展。參展者有陳球安、李展英、黃仲文、李維安、黃顯英、馮惠芳、陳波標等。
	花園道 聖約翰副堂	11 月 23 至 25 日，美專校友聯展，參加展出的校友共 36 人。
		校友黃碧如獲意大利巴仙奴山城畫賽油畫冠軍金牌獎
1962	香港大會堂高座八樓展覽廳	7 月 26 至 29 日，美專 10 周年校慶美術作品展，老師、校友及全校同學首次聯合展出，何明華會督主持揭幕。
1963	油麻地 彌敦道 438 號	➢ 2 月，香港美術專科夜學校遷新校址，是為美專學校本部。 ➢ 4 月及 6 月在新校舍分別舉行學生習作觀摩展。 ➢ 9 月，獲教署批准立案將香港美術專科學校 (Hong Kong Fine Arts School) 改為日夜專科學校。 ➢ 10 月 3 日，成立美專校董會，李崧醫生任董事長。
1964	美專學校本部	3 月 1 至 2 日，舉辦「國畫名家作品欣賞會」，展出齊白石、黃賓虹、溥心畬等名家作品。
	香港大會堂高座 八樓展覽廳	8 月 5 至 7 日，美專第十三屆全校教職員校友學生作品展。
	駱克道 272 號	10 月 3 日，開設香港分校於灣仔駱克道 272 號，學生有韓秉華等。
1965	美專學校本部	8 月 1 至 4 日，美專師生畫展，展出名畫家及教師、學生的作品二百餘幅。
	香港大會堂高座八樓展覽廳	10 月 23 至 27 日，「香港美專 13 周年校慶畫展」首次展出工商美術設計系畢業作品，參展者包括日後留校擔任該系主任的陳壽南。展期五天，到場人數達八千多人。
1966	香港大會堂高座八樓展覽廳	11 月 5 至 9 日，香港美專校友會主辦「香港美專畫友美術作品大匯展」，參展校友達六七十人。
1968	美專學校本部	4 月 13-15 日，全校性觀摩畫展。
1969	香港大會堂	秋，畢業同學十五人畫展。
	美專學校本部	11 月 28 日至 12 月 1 日，「美專歷屆校友作品觀摩展」。
1970	星加坡	陳海鷹校長前往星加坡考察美術教育，參觀南洋美專，與當地畫家劉抗等交流。
	日本	陳海鷹校長前往日本考察美術教育，並參觀世界博覽會。
	美專學校本部	7 月 4 至 8 日及 12 月 25 至 31 日，舉行全校觀摩畫展。
	香港大會堂	➢ 1 月 4 至 6 日，「青年畫友作品聯展」，展出李美瑤、凌潔麟、劉廣球等四十多位美專校友不同種類的創作。 ➢ 8 月 14 至 17 日，「十五人聯合畫展第一次聯展」，展出張若瑟、梁郁鴻、盧春海、黎潤釗、麥少峰等美專校友的畫作。
	香港大會堂高座八樓展覽廳	秋，當屆畢業同學麥少峰、王創華、黎潤釗等十二人舉行首屆「十二人畫展」。

六十年代工商美術設計系作品展

齊到郊外寫生去

作者：（以筆劃為序）

王子分　李　杰　梁　鳳　陳克霄　張　雲　叢偉良
王文銓　李桂芳　莫細然　陳長堤　張國煥　蔡　帆
王創達　李展英　袁懷尋　陳斌兒　張錦隆　謝華勝
王賢德　李見華　馮振燊　陳堤旺　鄧國才　謝孟林
王萃儀　吳　烈　黃湖寬　陳球安　鄧錢江　巍　立
方新來　吳　海　黃　桐　陳彗鴻　鄧　萃
伍妙芳　吳志倫　黃澤光　陳海鷹　廖　鴻
江啓明　侯　平　黃顧英　陳鏡泉　霍榮光
朱應東　胡保存　黃英俊　湯士健　劉兆元
余偉初　徐　尒　黃錦輝　楊　林　劉貴德
何侶寧　馬東光　黃楚堅　溫惠莊　劉家義
李沃泉　馬　樵　陳木桂　張　光　蕭永雄

1962 年，美專10 周年畫展，右為董事李崧醫生。

香港美專
畫友美術作品大滙展

香港美專校友會主辦

1966 年，「香港美專畫友美術作品大滙展」的場刊。

年 份	地 點	事 件
1971		七名美專學生獲東南亞藝術協會、南洋大學及《星洲日報》主辦的東南亞大專美術賽優異獎。
	香港大會堂高座八樓展覽廳	➢ 5月14至16日，「十二人畫展第二次聯展」。參展者有王創華、麥少峰、江紹慨等人。 ➢ 8月13至15日，美專19周年暨1971年度畢業同學的「十八人聯合大畫展」，閉幕日有三四千人出席。參展者有李健、英源佐、袁惠東、陳中樞、楊奕、江紹慨等。同時編印《日校第四屆夜校第十七屆畢業同學錄聯刊》。
	彌敦道美美公司12樓禮堂	10月2至4日，美美有限公司主辦「香港美術專科學校師生作品欣賞會」，參展者有鍾志華、徐月彬等。
1972	香港大會堂高座八樓展覽廳	➢ 4月20至23日，「十八人畫展第三次聯展」，展出黃佩珍、戴賀梅、潘慧玲、王創華、陳中樞、劉威、蔡明星等18位校友的創作。 ➢ 7月6至9日，美專主辦「八人水彩畫聯展」，展出黃顯英、黃燕斌、林浩佳、陳培道、陳漢齊、劉兆源、黎潤釗、麥少峰八位校友水彩作品。
1973	香港大會堂	4月26至29日，美專主辦「三十四青年畫友聯展」，參展者有陳中樞、梁兆熙、謝沛文、黃仕民、方志興等與及仍未畢業的同學。
	歐 洲	5月，陳海鷹校長到歐洲各國考察美術教育及參觀美術博物館。
		為紀念美專二十一周年校慶，美專的工商美術設計系編印《工商藝術設計作品暨工商美術設計科同學錄》。
1974	香港大會堂低座展覽廳	1月4至6日，美專主辦「四十四青年畫友聯合畫展」，展出多名校友的作品。
	香港大會堂高座	3月1至4日，美專主辦「水彩畫聯展」，展出陳海鷹、吳烈、溫二熊、雷雨、黃顯英、陳漢齊、劉兆源、林浩佳、黎潤釗、麥少峰等多位師友的水彩畫作品。
	美 國 加拿大	➢ 7至8月，陳海鷹校長前往美加考察美術教育及參觀美術博物館。 ➢ 與加拿大溫哥華藝術學院 (現 Emily Carr University Of Art & Design) 史超域院長 (Dean Stewart) 訂立交換學生協議書，成為香港首間與海外高等藝術學府簽訂協議的美術學校。
	美專學校本部	➢ 7月21至8月15日，美專主辦「美術設計展」。 ➢ 9月21日，加拿大溫哥華藝術學院院長史超域到訪美專。陳海鷹校長即席為其繪畫人像速寫。
1975	香港大會堂高座八樓展覽廳	4月10至13日，美專舉辦「女青年畫友聯展」，譚艷蓮、毛慕絜、黃翠萍、何美梅、李秀梅、凌潔麟等15位女校友參加，現場為來賓速寫。
	美專學校本部	➢ 3月28日，香港美專畫廊開幕，由陳福善主持儀式，參展校友包括黃顯英、陳漢齊、林浩佳、麥少峰及黎潤釗等。 ➢ 12月28日至1976年1月8日，「素描繪畫觀摩展」。
1976	布魯塞爾	郭幼立校友考入布魯塞爾比利時國立藝術學院
	香港美專畫廊	3月20日至4月5日，「工商美術系作品觀摩展」。
	美專學校本部	4月，美專系列講座：陳海鷹《素描畫的認識和技法研究》。其後還舉辦了鄭家鎮、吳烈、陸無涯及佘雪曼等的講座。

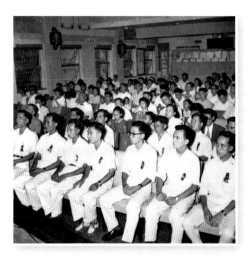

美專畢業典禮

人像素描練習

1972 年「十八人畫展第三次聯展」

1973 年「二十四青年畫友聯展」

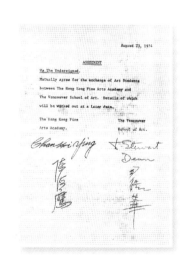

1974 年，溫哥華藝術學院院長史超域與美專簽訂交流學生計劃的協議書。

年份	地點	事件
1977	香港大會堂高座八樓展覽廳	➤ 2月，美專主辦「第二十四屆聯合畫展」，展出校友、在校學生的作品，參展者畫友：陳中樞、凌潔麟、尹漢興、陳敏民等。 ➤ 4月7至10日，美專主辦「十九人畫展」，參展者有尹漢興、陳敏民、凌潔麟、梁漢宗、李秀梅等校友。
	香港美專畫廊	12月17至31日，慶祝美專二十五周年，舉辦「近代書畫名家作品聯展」，馬蒙教授主持開幕禮，參展畫家有陳荊鴻、趙少昂、楊善深、陸無涯、陳福善、任真漢、梁伯譽、高貞白、黃思潛、鄭家鎮、陳迹等名家。
1978	美專學校本部	中大校長李卓敏伉儷到訪美專，參觀後讚揚學校成績卓越。其後，中文大學與李卓敏均分別向陳海鷹提出為李卓敏造像的邀請。
1979	中國內地	➤ 多名學生作品入選中國國慶30周年美術展 ➤ 多位校友作品入選香港水彩畫會聯展，於中國巡迴展出。
	香港大會堂高座八樓展覽廳	7月13至15日，美專主辦「香港美專師生聯合畫展」。
1981	美專學校本部	➤ 1月28日，劉海粟訪問美專，歡迎會上，發表演說，鼓勵美專師生「發展美術教育，提高精神生活」。 ➤ 5月11日，香港美術專科學校 (Hong Kong Fine Arts School) 的英文名稱改為：Hong Kong Academy of Fine Arts。 ➤ 5月12日，香港美術專科夜學校 (Hong Kong Fine Art Evening School) 的英文名稱改為：Hong Kong Evening Academy of Fine Arts。
	香港大會堂高座八樓展覽廳	2月20至22日，美專主辦「香港美專師生聯合畫展」。
	香港美專畫廊	12月5至30日，「香港美專歷屆校友作品欣賞會」。
	敦煌酒樓	12月5日，「香港美術專科學校校友會銀禧聯歡聚餐」，到會嘉賓及校友們現場舉行雅集揮毫。
	法 國	➤ 學生趙廣超免試入讀法國 Besancon 美術學院，並得該院補送入國家高級美術學院。 ➤ 校友梁兆熙、周偉強、杜幹超、張漢明的畫作入選法國巴黎 26e Salon de Montrouge 畫展，在11位中國畫家中美專校友佔4人。
1982	香港大會堂	7月22至25日，「香港美專建校30周年聯合畫展」，市政局張有興主席主持開幕，並致詞肯定美專對社會的貢獻。參展者有梁啟榮、劉家儀、黃顯英、張雲、朱應東、尹漢興、陳敏民、程潤昌、馬如堅、李錦萍等。
	馬來西亞	南洋校友鍾志華及徐月彬返回家鄉詩巫後，以「香港美專」為校名開班授徒。
1983	美 國 加拿大	5至7月，陳海鷹校長再訪美加，深入考察美術教育，及應邀在加拿大紐賓士域大學及美國波士頓大學講學。
	法 國	由美專校友梁展鴻在法國巴黎推動的「巴黎華裔藝術家聯展」，在趙無極、朱德群、陳建中等四十位參加者中，美專校友佔四分一。

1979 年，美專畢業典禮。

1975 年「女青年畫友聯展」

1976 年 6 月，邀請書法家佘雪曼舉行書法講座。

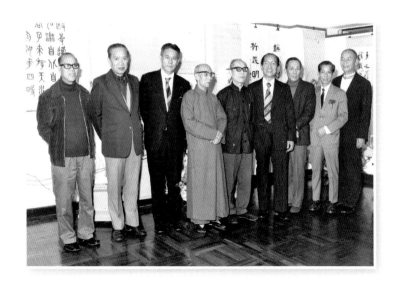

1977 年，香港美專畫廊開幕酒會的到賀嘉賓：（左起）陳迹、鄭家鎮、馬蒙、梁伯譽、高貞白、陳海鷹、陸無涯、吳烈、陳森。

年份	地點	事　件
1985	美專學校本部	➤ 3月15日，中國文化部教育局局長徐史等一行四人到訪美專，對美專堅持美育所取得的顯著成績予以肯定和讚揚。 ➤ 中央美術學院院長古元，中國美術館館長、著名雕塑家劉開渠，中國版畫協會會長李樺，四川美術學院院長葉毓山，雕塑家傅天仇、漫畫家廖冰兄、名書法家黃苗子、畫家郁風、廣東畫院副院長蔡迪支、廣州美院院長高永堅、中國美協版畫家王琦等先後訪問香港美專。
	香港大會堂九樓演奏廳	6月29日，「『東亞畫王』李鐵夫名作暨世界名畫幻燈欣賞會」，同場播放廣播劇《拜師記》。
	香港大會堂高座八樓展覽廳	9月20至22日，美專校友會主辦「香港美專33周年校慶聯合畫展」，展出36位近年畢業的校友作品。由郭宜興（中華總商會副會長）及司徒華（香港教育專業人員協會主席）主持開幕。參展者包括卓曉光、林鳴崗、曾鍾貴、張麗翔、王燦佳、莫耀滔、張順麟、杜沛宏、陳念潮等。
	新加坡	9月，陳海鷹校長應邀出席新加坡主辦之「第三屆亞太區藝術教育會議」，並發表論文《香港美術教育五十年》。
	美　國	霍崇光校友的作品入選麻薩諸塞州士賓非市藝術同盟會舉辦的66周年全國展，並在喬治亞史密夫藝術博物院展出。
1987	日　本	8月，陳海鷹校長出席在日本金澤市舉行的「第四屆亞太區藝術教育會議」，作品入選該會主辦之國際美展，並應邀代表大會致閉幕詞。
1988	美專學校本部	➤ 新加坡南洋美專吳松幹院長一行等到訪美專 ➤ 3月，「第四屆亞太區藝術教育會議」主席魯森伯格伉儷與哥倫比亞大學社會文化研究院院長奧維敦到訪美專。 ➤ 3月20日，韓國陶瓷藝術家崔學天到訪美專。 ➤ 8月，美國國家藝術教育代表團團長賀維治博士率團一行四五十人到訪美專。
1989	美專學校本部	➤ 3月，加拿大阿伯特省省立美術學院院長史丹佛 · 貝樂斯到訪美專。 ➤ 7月10日，美國麻省國際大學藝術系主任、著名雕刻家阿爾文 · 佩奇專程到訪美專。
	香港大會堂高座八樓展覽廳	12月8至11日，美專校友會主辦「紀念李鐵夫師祖誕辰120周年暨香港美專建校38周年聯合畫展」，參展者有翁靈文、繆耀根、黃金、蔡俊才、陳焜旺、陳棪文、錢中、韓秉華、羅偉顯、陳壽南、尹漢興、林鳴崗、王燦佳、陳為民、陳祖恩、陳一權、高寶怡等。
	馬來西亞	南洋校友胡仙麟返回家鄉檳城創辦紅陽美術學院，並創立馬來西亞檳城油畫協會。
1990	荃灣大會堂 屯門大會堂	➤ 「紀念李鐵夫師祖誕辰120周年暨香港美專建校38周年聯合畫展」在荃灣大會堂、屯門大會堂先後展出。 ➤ 3月至4月，區域市政局、香港美專校友會聯合主辦「香港美專校友會作品聯展」，先後分別於荃灣大會堂、屯門大會堂展出。
1991	澳　洲	「第六屆亞太區藝術教育會議」在墨爾本舉行，陳海鷹發表論文《約翰 · 沙展的藝術如何在東方發展起來》。

齊參與新界萬屋邊的集體寫生

1985 年，中央美術學院古元院長（左二）訪問美專。

1983 年，美加之行與紐賓士域大學教職員合照留念。

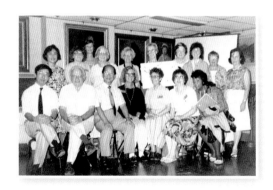

1988 年美國國家藝術教育代表團到訪美專。

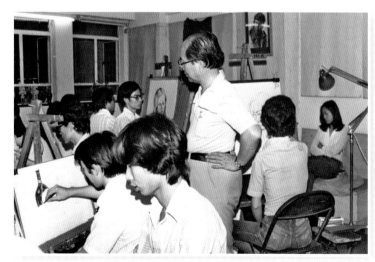

陳海鷹校長授課

年份	地點	事　　件
1992	香港美專畫廊	9月26日至10月15日，香港美專與荷蘭總領事館聯合主辦「荷蘭畫聖——林布蘭藝術的欣賞」，荷蘭總領事范漢力主持揭幕並致辭。
1993	泰　國	7月，陳海鷹出席曼谷「第七屆亞太區藝術教育會議」，並參與斯柏宮大學畫廊展出的「亞太區藝術教育家美術展」。
	台　灣	十多名美專校友組團參觀陳海鷹於台灣舉辦的的首次個人畫展「陳海鷹回顧展」
1994	日　本	美專校友作品入選日本國際美術協會主辦的「第十八屆國際藝術展覽」，其中，蕭志剛油畫《浮標》獲特選賞，陳為民、陳念潮作品獲入選賞。
1995	美　國	6至12月，陳海鷹應美國米蘇里州哥倫比亞大學聘為客席美術系教授，並在波士頓、芝加哥等大學及藝術學院作巡迴講學。
1997	香港大會堂低座展覽廳	5月1至4日，美專校友會主辦「香港美術教育墾荒者——陳海鷹六十年回顧展」。
	香港美專畫廊	11月，星加坡妙華書畫研究社梁振康社長率團到訪美專，並聘陳海鷹為顧問。
2006	台　灣	美專校友作品入選台灣亞洲國際美術協會成立20周年國際美展，在台灣、韓國、日本三地眾多參展者中，Andrew Stidever 獲素描特優賞，陳為民獲特邀畫家賞。
2007	香港美專畫廊	由美專、檳城油畫協會主辦「檳城油畫協會五周年紀念聯展」
2008	香港中央圖書館	11月11至13日，美專與亞洲國際藝術家協會主辦，馬來西亞領事館、馬來西亞國家藝術館、香港文化藝術推廣協會協辦「彩艷2008馬來西亞當代美展」。
2010	香港美專畫廊	➢　3月，香港美專畫廊主辦「陳海鷹油畫小展」。 ➢　4月，「香港藝術家美術作品欣賞」。
	香港 香港美專畫廊	5月23日，美專創校校長陳海鷹逝世，享年92歲。 香港美專畫廊改稱陳海鷹藝術紀念館。11月，紀念館開幕，並舉辦「崔自清藝術天地」畫展。
2011	陳海鷹藝術紀念館	➢　4月，陳海鷹藝術紀念館主辦「香港美專校友畫家聯合展」。 ➢　9月20至24日，美專校友舉辦「香港美專校友『飲水思源』藝術展覽系列」，展出多名校友的作品。
2013	國泰航空公司「寰宇堂」貴賓室雅品軒	6至9月，國泰航空公司「寰宇堂」商務艙貴賓室雅品軒展出由陳海鷹藝術紀念館借出陳海鷹的七幅速寫複製品，展場中的介紹稱許陳海鷹為香港的「畫壇教父」。
2014	香　港	出版《畫壇教父——陳海鷹》（時代藝術研究會主編，天地圖書有限公司出版）。
2015	香　港	5月，為紀念陳海鷹校長逝世5周年，出版《緬懷畫壇教父陳海鷹感言集》（香港美專、陳海鷹藝術紀念館、時代藝術研究會聯合編印）。
2016	陳海鷹藝術紀念館	5月，為紀念美專創校64周年暨陳海鷹逝世6周年，陳海鷹藝術紀念館主辦「感恩母校2016《藝海揚帆》藝術系列展」，參展者包括有不同年代的校友。

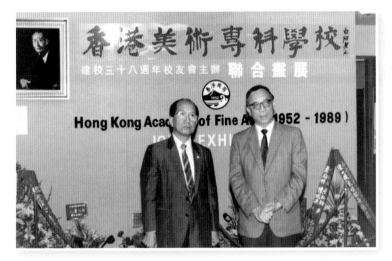

1989 年建校 38 周年聯合
畫展上，陳海鷹校長與張
有興的合影。

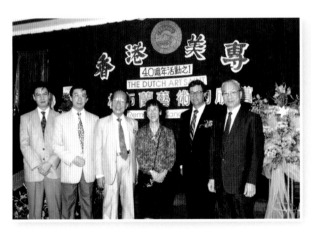

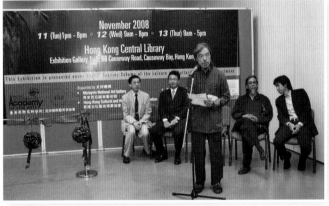

1992 年 9 月與荷蘭總領事館合辦「林布蘭
藝術的欣賞」

2008 年「彩艷 2008 馬來西亞當代美展」開幕禮。

1990 年 3 月 校 友
會作品聯展

年 份	地 點	事 件
2018	香港上環 文娛中心 展覽廳	➢ 7月24至28日，富藝香港拍賣有限公司主辦、香港美專協辦「畫壇巨匠陳海鷹教授百年誕辰紀念展」。除展出陳海鷹的書畫外，更有美專校友師生的作品參展。 ➢ 12月13至18日，時代藝術研究會主辦，香港美專協辦「藝海毅航陳海鷹百歲紀念展——承先啟後 中西匯聚」。是次活動除展出陳海鷹不同時期的書畫外，更有美專百多位校友及其學生的作品參展。
2020	香 港	出版《畫壇教父陳海鷹——畫論‧論畫‧談美育》（陳海鷹藝術研究會、時代藝術研究會主編，書作坊出版社出版）。
2021	香 港	香港美專李鐵夫藝術研究會、時代藝術研究會共同提供資料，出版《畫壇兩代宗師的傳奇——李鐵夫與陳海鷹》（鍾潔雄編著，書作坊出版社出版）。

（此大事年表經陳念潮審訂補充）

2010 年李子誦為陳海鷹藝術紀念館題字

2010 年 11 月，崔自清與師母雷耐梅及一眾畫友合照於「崔自清藝術天地」畫展上。

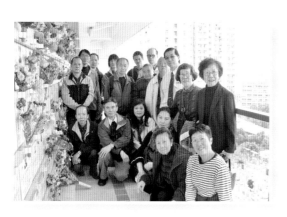

2011 年師友齊往拜祭陳海鷹校長

2011 年參與「飲水思源藝術展覽」的美專校友，左起：錢中、黃守德、劉貴德。

2018 年上環文娛中心「藝海毅航陳海鷹百歲紀念展」美專校友大合照

主要參考書目及資料

- 陳海鷹先生著述、遺稿、日記、書信、隨筆、扎記、筆記等
- 王見主編：《李鐵夫研究》，廣州：嶺南美術出版社出版，2014 年
- 中國國民黨革命委員會、中央宣傳部編：《李濟深詩文選》，北京：文史資料出版社，1985 年
- 中國國民黨革命委員會中央委員會宣傳部編：《李濟深畫傳》，北京：中央文獻出版社，2005 年
- 北京畫院、廣州美術學院合編：《人中奇逸：李鐵夫藝術研究》，南寧：廣西美術出版社出版，2018 年
- 台灣省立美術館編輯委員會編：《陳海鷹回顧展》，台中：台灣省立美術館，1993 年
- 朱琦著：《香港美術史》，香港：三聯書店出版社，2005 年
- 吳香生著：《香港美術教育發展六十年 (1939-99)》，香港：香港教育學院，2000 年
- 李濟深著：《李濟深自述》，合肥：安徽文藝出版社，2013 年
- 柳亞子著，柳無非、柳無垢選輯：《柳亞子詩詞選》，北京：人民文學出版社，1959 年
- 柳亞子著：《磨劍室詩詞集》，上海：上海人民出版社，1985 年
- 姜平著：《李濟深全傳》，北京：團結出版社，2002 年
- 姜平、羅克祥著：《李濟深傳》，北京：檔案出版社，1993 年
- 香港美術專科學校、陳海鷹藝術紀念館、時代藝術研究會編輯：《懷緬〈畫壇教父——陳海鷹〉感言集》，2016 年
- 桂林市文化研究中心、廣西桂林圖書館編：《桂林文化大事記 (1937-1949)》，桂林：漓江出版社，1987 年
- 時代藝術研究會主編：《畫壇教父——陳海鷹》，香港：天地圖書有限公司出版，2014 年
- 高謫生著：《謫生詩集》，香港：科華出版社，1998 年
- 陳成漢主編：《迎難而上：辛亥革命期間的孫中山》，香港：香港歷史博物館，2016 年
- 譚雪生著：《晚歸的獨鶴——李鐵夫》，廣州：嶺南美術出版社，2004 年
- 廣州美術學院美術館編：《李鐵夫研究文獻集》，南寧：廣西美術出版社出版，2019 年
- 廣州美術學院、鶴山縣文化局合編：《李鐵夫詩聯書法選集》，1989 年
- 黃建榮主編：《李鐵夫誕辰 140 周年紀念畫冊》，廣州：中國文藝出版社，2009 年
- 黎明海、劉智鵬著：《與香港藝術對話：1960-1979》，香港：三聯書店，2014 年
- 陳雪穎著：〈李鐵夫：集藝術繪畫之大成〉，《炎黃天地》，2011 年
- 鍾耕略著：〈從歷史的角度看中國近代油畫先驅李鐵夫的藝術〉，《美術研究》，2016 年
- 譚雪生著：〈李鐵夫傳略〉《中國書畫名家精品大典》，杭州：浙江教育出版社，1997 年
- 羅淑敏著：〈1940 至 1959 年香港親中報章刊載的藝術家活動年表〉《香港視覺藝術年鑑 2010》，香港：香港中文大學藝術系，2011 年
- 有關網誌文稿

出版感言

「中國神舟十二號已把三名航天員成功送往太空⋯⋯」，消息傳來，有人為之雀躍，也有人淡然。如果先父還在生，他一定會興奮到淚盈於睫。在過去數十年，他每逢看到國家一次一次的取得巨大成就，又或是舉行任何盛事，他都會為之心情激動，一邊看着電視螢光幕，一邊輕抹淚眼。

有人說藝術家多情！家父的確多情，而且長情，他生前常常對我兩兄妹提及李鐵夫「師公」、李濟深「任公」。每次談起，都說兩人是他生命中的重要人物，總有講不完的故事⋯⋯漸漸地，我感受到這兩位都是我的爺爺。

小時候常隨父親到廣州，每次必定到美術學院探望他的「老友記」，包括：新波、冰兄、積昌、山月及雄才等伯伯們，他們都會整天的促膝長談。我記得父親好幾次向美院提出，很想看看師公早年獻給國家的他在美國時得獎的作品──這些畫作曾跟隨他和師公十多年，歷經戰亂逃亡仍千方百計地保存下來。很可惜，當時由於種種原因都不能如願。父親非常激動、一遍又一遍地向有關負責人重申，一定要把師公送給國家的這批「寶貝」好好珍惜。幾位伯伯在旁也都安慰父親，請他放心。如今師公的畫作不但被珍藏和修復，更被肯定是典範的藝術作品。父親若有知，定感欣慰。

談起任公，自我懂事以來，就常聽爸爸講述當年住在任公公館時所發生的小故事。最令我着迷的，是他當年竟然是跟任公騎馬去看畫展的啊！當然，我更知道爸爸正是為了紀念這一位字任潮的亦師亦友的故人

李濟深將軍，把我的名字改成為「念潮」。這次我們邀請筱松姑姑——任公的女兒當本書的編寫顧問時，她馬上表示：「太榮幸了，我們是親人，自己人哦！」是的，這句說話再次落實了我們之間的關係，任公的家人就是我的家人，一點沒錯。

除了師公和任公，爸爸口中也常常提及不少親人，有姑媽、伯伯、伯母……等。雖然他們都不在香港居住，但是爸爸一有機會，必定會爭取去探望他們，跟他們聚舊。當年我也慶幸能有機會住在北京的秀儀姑媽家中，有跟她一起相處及學習的日子。

說起親人，我還有好多家人——父親的學生，香港美術專科學校的大姐姐、大哥哥們，他們大都親切地叫我「妹妹」。每當哥哥姐姐們要開畫展，爸爸就特別忙碌，不斷催促、鼓勵他們創作，預訂展覽場地，展出前日以繼夜地挑選及裝裱展品，到展場擺放佈置……到了展出，又聯絡邀請文化界朋友觀展，把學生一一介紹給社會大眾，讓更多人認識他們，關心他們的生活及工作……難怪人們都說父親心中只有老師和學生，完全忘掉了自己。

很多人都知道跟我父親聊天，他總會滔滔不絕、有講不完的故事。我知道他一直很想把他和師公的經歷記錄下來作一個總結。即使臥病在床，仍然念念不忘，不斷跟來探訪的人表示，他「還有很多未完成的事要做」，還需要「與時間競賽」、爭分奪秒，但事實上讓他這時候執筆是不可能了。那時候有機會認識鍾潔雄老師，一位很有經驗的傳記作家，我第一時間跑到醫院告知臥病床上的父親，他甚是欣慰。他離世之後，母親繼承父親的意願，一方面繼續鼓勵校友們多辦畫展，一方面又開始不斷整理資料，希望把父親一生堅持美術教育的事蹟，編著記述，以作教育傳承的延續。

母親離世後，我們整理了父親的日記、遺稿、書信、隨筆、札記以及著述，這兩代畫壇宗師的人生軌跡漸漸清晰起來。感謝編著者費了大量的心力，客觀、理性及冷靜地就着一張一張的文物、照片去研究，期間參考了大量當年報章報導、各方前人的文字檔案，思考每一個時期、

畫壇兩代宗師傳奇

李鐵夫與陳海鷹

每一位人物，串連起每一件大大小小的事情，讓一幕一幕的歷史場境，浮現眼前。這使我越來越意識到父親絕不是為了誇耀自己而希望寫「回憶錄」，而是希望通過親身經歷為當年的歷史作見證，這的確甚具教育及時代意義。

真正的美育必須是全人教育、全人生命的影響、全人生命的傳承。看本書，可以了解到一位藝術家，並非單看其作品；作為美術教育工作者，不單傳遞技巧；更要以生命影響生命，引導學生實踐出「美化人生」、「美化環境」、「美化生活」，而最重要的更是「美化人的品德」。

父親常常說，他的經歷可以拍很多部電影。祈望藉這次《兩代畫壇宗師傳奇——李鐵夫、陳海鷹》一書的出版，能逐步揭開李鐵夫、陳海鷹研究之新開端，讓更多人重視真正美術教育的意義。

「陳海鷹藝術研究會」在去年出版了《畫壇教父陳海鷹——畫論·論畫·談美育》一書之後，為編寫本書，陸續訪問了約卅位不同年代的香港美術專科學校校友，先後包括：劉貴德、黃守德、劉家儀、蔡俊才、韓秉華、張若瑟、陳中樞、尹漢興、陳敏民、蕭志剛、林翠平、王燦佳、程潤昌、劉慶光、黃碧如、魏翀、李嫻訓、杜沛宏、張順麟、廖慶榮、胡仙麟、陳為民、劉廣球、莫耀滔、陳念潮、陳一權、卓曉光、林鳴崗、胡美銘。

大家憶述暢談各自跟海鷹先生共研畫藝的難忘片段及感受，使本書著者對海鷹先生有更深入及更全面的認識，特此致謝！

陳海鷹藝術研究會

陳念潮

2021.6.20

出版感言

寫在篇後

　　在本書首頁，我引用了海鷹先生在二十歲時寫下的感言，當時他尚未成名成家，追隨鐵師學畫才兩三年，但已知道這是一條極為艱辛的道路。他從鐵師的身上體會到，讓別人認識和理解自己的藝術和他為之奮斗終身的美育事業，需要「待知已於千秋之後」。

　　果真如此，在編寫本書以後，我完全同意先生的看法。余生晚也，未能親炙先生的風采，但早在六十年代就從幾位與我一樣從事出版工作的同事以及畫插畫的畫師口中，經常聽到先生的大名。他們都畢業於由先生一手創立的香港美術專科學校，每每提及其在校的學習生活時，我都能感受到到他們的緬懷之情。我的那位同事甚至視海鷹校長如父親一樣的敬重，每次提及，都以「老豆」（廣東人對父親的稱呼）稱之。我當時年輕，無法理解其意。及至海鷹先生離世十年後，他的夫人雷耐梅師母鼓勵我編寫先生的傳記，我開始着手收集「美專」的辦學資料、翻查香港的美術史、採訪不同時期美專的校友，試圖以先生的美育事業作為主線，編寫他的傳記。至此我才明白，在香港辦私校是何等困難，辦美術學校更是難上加難。在過去五六十年來，先生放下了個人的藝術發展，為辦學毀家紓難，在極為困頓的條件下，成為推行系統美術專業教育的先行者，培育了數以萬計的美術人材，不少學生已成名成家，為香港社會的發展作出了極大貢獻，先生堪稱香港的美育宗師，而他則自謙是「香港美育的墾荒者」。

　　我實在無法理解一位本有條件成為名家的畫人，何以會毅然放下名利，在美育事業上負重前行，所以這傳記我一直無法下筆。到了師母離

世後，我更是覺得欠缺了一個知情人，寫作更難了！幸而她的家屬讓我和他們一起整理先生的遺物，面對分別存放在幾個樓房的畫作、藏書、存稿，書信、日記……數量之多，超乎我的想像，起初真是無從入手，毫無頭緒。直到有一天，我們發現了一封在抗戰勝利之初，鐵夫先生從廣西蒼梧寄給海鷹先生的長信，細讀之下，震驚不已，感到自己終於找到答案了。這是鐵夫先生有關美育興國理念的申述，由此證明了師徒之間彼此聯繫着的，不只是畫藝上的口傳心授，更重要的是圍繞美育育人理想彼此間的心靈呼應，而這也是後來海鷹先生幾十年來為之苦鬥的力量源泉。由此，我決定以此為中軸，編寫這個兩代宗師在歷史時空交彙的故事。有關寫作計劃經過與海鷹先生家屬的商議，他們也極表贊成，並在資料提供上給予我很大的助力。

在寫作的過程中，適逢香港經歷着令人慨嘆的社會暴亂。究其原因，不能不說，很大程度上是我們社會長期欠缺關於中國歷史的教育，特別是對近現代中國社會變遷過程的具體介紹。無知導致虛無，不少人由此失卻了國家民族觀念，以致是非不分，毫無信念，前景迷惘。這令我感到更有責任要寫好兩位前輩先賢的事跡以及他們經歷過的時代，希望以個人史的方式具體呈現時代，讓讀者從時代去了解人物的命運，對他們的抉擇有更深入反思，從而認識到任何偉大的靈魂都必然是國家使命的自覺承擔者和開拓者。所以在陳述時，我對週邊人物及時代背景常作比較詳細的交代，這或許會讓人感到嘮嗦，但相信不致影響閱讀。此外，本書以圖文集的形式出版，原因是有感現代人的閱讀習慣很多時以圖為主，所以在插圖時，除了有直接的圖片說明以外，圖片背後若有可以延伸的故事，也會以圖注形式作介紹。

本書編寫的另一個特點，是基本以海鷹先生的遺稿，包括日記、書信、札記、隨筆等等為線索，在此基礎上再追蹤並增加其他相關材料。例如李鐵夫的年表，就是以他本人所審閱並改動過的稿本為底本，再參照其他資料整理而成，不敢說其中沒有錯漏之處，但希望今後其他的研究可以據此有進一步的增補。此外，我是務求以報告文學的形式編寫，

而且書中的引述都注明出處，希望是次整理出來的資料有助今後進一步的研究。

在此，我必須向海鷹先生的家屬——陳為民、陳念潮以及蘇民強表示謝意，沒有他們認真、細緻對海鷹先生遺物、遺稿的整理，並對我毫無保留地公開，我不可能有如此多的線索進行編寫；在過程中，廣州美術學院美術館梁小延等研究人員，熱情地給我提供不少該館的研究資料和出版物，豐富了我對傳主的認識。此外，我還訪問過數十位仍然活躍在香港及海外，從事美術工作的「香港美專」的校友，他們對海鷹老校長的感情至今不減，讓我感受到美育育人的成果作用。最後，感謝我多年來從事出版、寫作和研究的老拍檔危丁明，他為本書寫了關於美育傳承的代序，道出了我編寫本書的真意。

鍾潔雄

2021.6.23